中国绘画艺术

伍蠡甫 中国画研究文集 03

伍蠡甫 著

浙江人民美术出版社

图书在版编目（CIP）数据

中国绘画艺术 / 伍蠡甫著. -- 杭州 : 浙江人民美
术出版社, 2023.7
（伍蠡甫中国画研究文集）
ISBN 978-7-5340-9962-5

Ⅰ. ①中… Ⅱ. ①伍… Ⅲ. ①中国画—绘画评论—中
国 Ⅳ. ①J212.052

中国国家版本馆CIP数据核字（2023）第037477号

责任编辑　洛雅潇
责任校对　余雅汝
责任印制　陈柏荣

整　　理　萧　辙
封面设计　沈　蔚

伍蠡甫中国画研究文集

中国绘画艺术

伍蠡甫　著

出 版 人　管慧勇
出版发行　浙江人民美术出版社
　　　　　（杭州市体育场路347号）
经　　销　全国各地新华书店
制　　版　浙江新华图文制作有限公司
印　　刷　浙江海虹彩色印务有限公司
版　　次　2023年7月第1版
印　　次　2023年7月第1次印刷
开　　本　710mm×1000mm　1/16
印　　张　24.25
字　　数　283千字
书　　号　ISBN 978-7-5340-9962-5
定　　价　188.00元

伍蠡甫

伍蠡甫与妻子

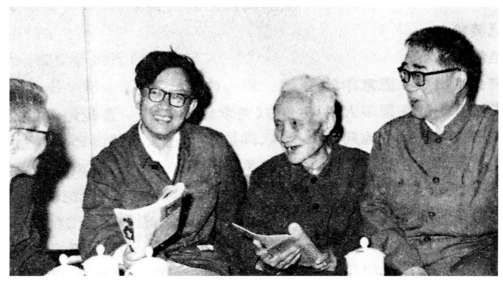

洪毅然、李泽厚、朱光潜、伍蠡甫（左起）

饶宗颐与伍蠡甫

孙景尧、贾植芳、王宏图、
伍蠡甫、谢天振（左起）

朱光潜与伍蠡甫

蠡甫先生 千古

中國畫論西方文論論貫中西

西蜀談藝海上授藝藝通古今

蔣孔陽敬輓

辛卯夏
伍蠡甫撝
二

虎踞龍盤今勝昔

伍蠡甫　虎踞龙盘今胜昔

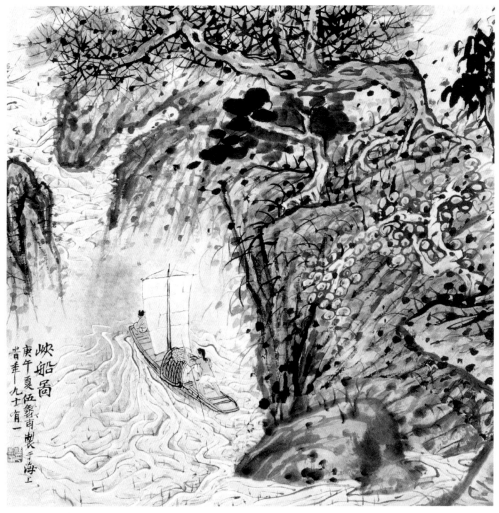

峽船圖
庚午夏伍蠡甫製于海上
昔年九十有一

伍蠡甫　峡船图

总序

浙江人民美术出版社来信，邀我为"伍蠡甫中国画研究文集"系列撰写一篇序言，这使我诚惶诚恐。

伍先生是艺术家、学术大师，著作繁富，涉及领域广泛，不仅在西方文论研究领域有系统著作存世，对中国绘画艺术以及中国画论的研究，著述数量更为可观，历来备受文艺美学界推崇。我虽在复旦大学外文系（现名外文学院）学习工作了三十五年，也曾有缘短暂地与伍先生同住复旦大学第一教师宿舍，虽对伍先生的绘画艺术造诣及其画论研究领域的贡献，仰之弥高，但始终未能得其门径而入，故未敢赞一辞。

2018年5月，上海市社会科学界联合会公布了首批"上海社科大师"，以致敬新中国成立以来在上海社科界辛勤耕耘、潜心治学，为哲学社会科学繁荣发展做出重大贡献的已故名家大师。在六十八位人选名单中，包括复旦大学老校长陈望道先生以及伍蠡甫先生、蒋孔阳先生等在内的复旦三十余位已故教授入选。复旦大学于2020年举行"致敬大师"的系列活动。2020年10月13日下午，时值伍蠡甫先生诞辰一百二十周年，《伍蠡甫先生120周年诞辰纪念文集》发布会暨伍蠡甫学术思想研究论坛以线上线下相结合的方式举行。我很荣幸，应邀为

文集撰写了《伍蠡甫先生夕阳下的诗意侧影》一文，附列文集之前，并在伍先生学术思想研究论坛上做了大会发言。

拙文中附有我根据复旦大学档案馆所存伍先生档案材料而整理的一份伍蠡甫先生生平简介。现辑录如下：

一

伍蠡甫（1900.9—1992.10），广东新会人，1900年生于上海。早年就读于圣约翰大学附中，1923年毕业于复旦大学文科，后去北平求职，曾在故宫博物院观摩研习中国历代名画数年。1928—1936年在复旦大学教授英文，1936—1937年间赴英国留学，曾前往意大利等国考察欧洲艺术，出席1937年于法国巴黎召开的国际笔会年会。1930—1937年担任与人合作创办的黎明书局副总编辑、《世界文学》月刊主编、《西洋文学名著丛书》主编、《文摘》主编。其间，在中国公学、暨南大学兼授英文、国画、文学。1938年至1949年任复旦大学教授、文学院院长，兼任外文系主任、中文系代主任。1942—1949年聘为故宫博物院顾问，兼任国际笔会中国分会秘书，出版研究委员会主任委员。1949年起，历任复旦大学外文系外国文学教研室主任、外国文学研究室主任，兼任圣约翰大学教授，讲授文学理论。应聘担任上海画院兼职画师，《辞海》编委及美术学科主编，中华全国美学学会、中国外国文学学会、全国高等院校外国文学教学研究会顾问，上海社联、上海文联委员，上海作家协会主席团成员、主席团顾问，国际笔会上海中心成员，《中国大百科全书》中国文学卷、外国文学卷编委等职务。1991年，国务院为表彰伍蠡甫教授在发展我国高等教育事业中所做突出贡献，为其颁发荣誉证书。伍蠡甫教授于1992年10月去世，享年九十三岁。2018年，伍蠡甫教授入选为上海市社会科学界联合会首批"上海社科大师"。

从以上伍蠡甫先生生平行事，我们对其教学和学术研究以及丰富的艺术人生，已能有个较为简略的了解。为使研究伍先生绘画艺术及其多方面学术贡献的读者有一个很好的参考，有必要回顾一下伍蠡甫先生的家学渊源，特别是伍氏一门在引进西方各科新学，在推进中国现代教育制度的成立和发展以及文化现代化过程中，所做出的贡献。

二

伍蠡甫先生出身名门，其父伍光建先生晚清时奉派前往英国皇家海军学院留学，后又转入伦敦大学研习物理、数学、文学等科，学成回国后，曾任北洋水师学堂助教，后曾作为大使随员出使日本，随"五大臣"出洋考察宪政，后擢升大清学部二等咨议。宣统元年参与留学生廷试，赐文科进士出身。大清海军处成立，任顾问兼一等参赞。海军处改称海军部后，又任海军部军法司、军枢司、军学司司长。宣统三年，中国教育会成立，被推为副会长。民国成立后，历任财政部参事、顾问，盐务署参事、盐务稽核所英文股股长。北伐军兴，南下任国民政府行政院顾问，外交部条约委员会委员。后定居上海，专事西方文学、哲学著作翻译，所译作品总量惊人，达一亿多字。

在我国现代翻译史上，伍蠡甫先生胞兄伍周甫、伍况甫，在翻译西方各类科学、人文著作方面，同样做出了巨大贡献。将伍氏父子四人的译作、著作加在一起，其总量将是十分惊人的。我个人觉得，应该设立一个专门的研究机构，以利于组织开展各类学术活动，从而更好地搜集、整理、分门别类地系统研究伍氏家族留下的大量文字遗产，研究这笔遗产在中国现代文化、教育以及学术思想史上所曾起过的影响。

伍蠡甫先生一生之所以能做出大量的、多方面的贡献，与其所承继的家学，有着极深的渊源关系。伍先生本人在民国时期创办过书局、

期刊，在各类书刊里发表过大量西方文学翻译作品及评论文章，无疑直接承受了其父之影响。这些译作及各类评论文章，对中国现代文学、文学批评乃至现代文化教育事业的发展，均产生过巨大影响。

伍蠡甫先生的一生几乎见证了整个二十世纪，留下了大量画作、译作、文论、画论、书信、序跋以及中西文论、画论比较研究方面的著作。在其人生进入耄耋之年的前后约十五年间，伍先生画作及各种文字著述，仍不断面世，可说是喷薄而出。从二十世纪八十年代起至先生仙逝约十二三年间，除培养一批后来成为国际知名学者的博士外，伍先生在国内核心刊物发表论文十六余篇，出版各类大部头著作十三余种。先生在鲐背之年及奔期颐之年的途中，还在《文艺研究》上相继发表了《中国山水画的诞生》《巴罗克与中国绘画艺术》，同时画笔不辍，创作了若干幅面大小不一的绘画作品。这是极其耐人寻味的现象，值得我们高度重视。

伍先生自年幼时即跟随已是国画名师的黄宾虹先生学画，后终其一生以绘事陶养性情。复旦文科毕业后，在故宫博物院观摩研习历代名画达数年之久。1928—1936年在复旦大学教授英文期间，在中国公学、暨南大学兼授英文、国画、文学。1936—1937年间赴英国留学，又曾前往意大利等国考察欧洲艺术，在伦敦中国驻英使馆办过个人画展，应邀在英国皇家学会和牛津大学就中国绘画流派作专题讲座。抗战爆发，中辍学业回国，担任内迁重庆的复旦大学教授、文学院院长，兼任外文系主任、中文系代主任。其间，于1942—1949年应聘担任故宫博物院顾问，并应院长马衡之邀，数度奔赴贵州，观摩、鉴定由北京转移至贵州的故宫博物院所藏字画，并曾数次举办个人画展。1947年出版的《谈艺录》，精选散见于各种报刊的谈艺文章十篇。至此，伍先生已经奠定了自己在绘画艺术创作、批评鉴赏以及中西画论研究中的地位。

三

八九十年代之交，我曾有幸与伍先生有数面之缘，包括登门拜访，请教学业问题。1991 年寓居张廷琛先生在复旦一宿的寓所近一年，历经春夏秋冬，与伍先生也算短暂做过邻居。但伍先生高龄，因而无特殊事情，未敢轻易上门打搅他老人家。其实，张先生 101 寓所离伍先生住的那幢小楼不远，也就是三四十米远的样子，中间隔着一小片空地，空地上蜿蜒着几条小径，伸向不同楼栋。开窗伸出头去，即可看到伍先生那幢小楼。天气晴好，临近傍晚时分，沿着一宿东北角蜿蜒至西大门的小径进出时，常可看见伍蠡甫先生胸前挂着拐杖，坐在他家小楼北门口小径上放着的一把椅子里，先生双眼望着西下的夕阳，身前身后是面积不大的菜畦兼花圃。在我的眼里，伍先生这一侧影，饱含诗意。"人生如寄"。这侧影，浓缩着一位寄寓自然、人世的艺术家、学者漫长一生的求索。这侧影本身，就是一幅艺术的人生和人生的艺术之绝妙写照，因而至今仍然活跃在我的记忆中。

作为伍先生的私淑弟子，我始终觉得，自己的学业和职业方向，与伍先生的著作对我的影响，有着紧密的精神纽带联系。

记得 1979 年大一大二之交，伍先生主编的《西方文论选》上、下册新一版，分别于该年 6 月和 11 月面世。巧得很，朱光潜先生新版《西方美学史》上、下册的出版日期，也分别是该年 6 月和 11 月。我手头至今拥有的《西方文论选》上册，就是 1979 年 6 月第一版第一次印刷。1979 年 7 月，大学一年级生活结束，暑假没有回家，从校图书馆借了些书，想好好用一番功。后在新华书店购得《西方文论选》上册，记得曾硬着头皮，似懂非懂，一篇一篇地啃着里面的选文。秋冬之际出版的下册，未能在书店及时购得，是后来从校图书馆借阅的，时间约为 1980 年春季学期。当时闹"书荒"，新书上架不久即脱销的现象时常发生，尤其是西方文学名著。《西方文论选》这样的理论书籍脱销，跟当时再次勃兴的"美学热"有关。我个人购得《西方文论选》下册，已是 1984 年第六次印刷，印数竟达 109500 册。伍先生主编的这两册书，

我读得很苦。因选文多出自哲学家之手，为了较为系统地了解西方哲学史，以便更好学习西方文论，大三秋季入学，借阅了弗兰克·梯利的《西方哲学史》上下册，上册较薄，下册很厚，读得更是苦不堪言。梯利这部书材料丰富，但目次较为芜杂，像我这种非哲学专业出身的大学生，自学起来不易把握脉络，不如多年后读到的文德尔班《哲学史教程》上下册，目次简洁而叙述更有条理。

四年本科学习，时间其实很短，转眼到了1981年深秋，准备报考研究生了，可上谈到的几部大书，有的没读完，有的囫囵吞枣，其中许多高深理论当时根本读不懂。但现在想来仍觉吊诡的是，本来是为了更好学习伍先生《西方文论选》才去读西方哲学史著的，结果喧宾夺主，仓促之间，考研填报志愿时报考的是南开大学哲学系冒从虎教授的近代西方哲学史。结果名落孙山。毕业后从事英语教学工作两年，结婚生子，考研的事也就耽搁下来，但仍不断地胡乱读些中外文学、哲学、历史类的著作。1987年冬，儿子两岁半，我参加了1988年复旦大学研究生入学考试，填报专业为外文系比较文学，一举夺魁，以文学类（世界文学、比较文学、英美文学）总分第一录取。入学后，由于自大二开始心系文论、哲学，整体偏爱理论书，所以研究方向顺理成章定为比较诗学。就这样，从1979年初次接触西方文论，转了一大圈，终于又回到了文论上来。

当初失败的西方近代哲学史专业考研经历，于我学习西方文论至今帮助很大。我能有缘进入复旦深造，并能数次于府上拜见伍蠡甫先生，在业师夏仲翼先生悉心指导下完成学位论文，顺利留校工作，所有这些，可以说均与本科时学习伍先生著作对我所起的精神引领作用不无关系。[1]

[1] 以上所叙，参考汪洪章：《伍蠡甫先生夕阳下的诗意侧影》，载《伍蠡甫先生120周年诞辰纪念文集》，复旦大学出版社，2020年9月。

四

伍蠡甫先生在中西绘画艺术以及中西画论研究领域之所以能做出杰出贡献，首先是因为他是一位绘画艺术的实践家，有着丰富绘画经验；其次是因为他能融通中西文学艺术理论，对中西画法及其渊源，对历史上的著名画家和画论家，均能以其自身的艺术实践经验，会心独到，并加以明白晓畅的阐述，使绘画艺术和画论研究的批评话语形态，走出传统画论那种迷离含混的语言表述成规。在这个意义上，伍先生的著作是中国传统画论实现现代化转型的典型范例，是中西画论比较研究的绝佳教材。

浙江人民美术出版社此次隆重推出这套"伍蠡甫中国画研究文集"系列，嘉惠艺林、学林，自不待言。三卷的编排（《中国绘画艺术》《历代名画家论》《中国画论研究》），颇见用心。洛雅潇女史以及她的编辑同事们，不辞辛劳，将伍蠡甫先生的《谈艺录》（1947）《中国画论研究》（1983）《伍蠡甫艺术美学文集》（1986）《名画家论》（1988），以及先生晚年发表在期刊上的若干论文，几乎搜罗殆尽，并对每篇文字加以严谨校勘。尤其值得称赏的是，凡是伍先生文中提到的中西绘画作品，均随文附以精美的图片，这不仅方便了读者赏析，更可使读者明白，伍先生对中西绘画艺术的议论和分析，均有艺术史和艺术理论上的确凿依据。这在伍先生各部著作初版时是较难做到的。

我相信，这套令人赏心悦目的文集之出版，一定能有助于我们进一步深入了解伍蠡甫先生诗意化的艺术人生，也一定能有助于推动中西艺术史和艺术理论的比较研究。

汪洪章

二〇二三年三月于复旦大学

目 录

文艺的倾向性

一

　　一个人小时在学校里，对于功课有的喜欢，有的厌恶。对于同学有的接近，有的疏远。长而择配，未必一见就成。成了之后，间或还要离异。等到置身事业，或则几十年里追踪一个目的，或则今年做学问，来年干政治，后年又经商。最后进入暮年，清算一生，觉得某事当时万不该做，某事又嫌做得还不彻底，当时为什么不再往下干。人生一世，不论思想行为，都表出一种倾向。每次认识所导向的行动，或每次行动所包蕴的认识，也含有某一倾向。甚至于言行不符，做出嘴里所不以为然的事情，还是表现某一倾向。又如随便批评，以为消遣，但是话里总有偏依，结果仍有倾向。再如"蝙蝠""骑墙""脚踏两船"等作风，本身也不失为一倾向，因为在左右两条路外，显然倾向中间一条。

　　人以无数不同倾向，构成他的一生，而在此无数倾向中，又常表出主要的几个。人活在现实里，既须反映现实，更须大家协同构造现实。

于是，他的倾向就渗入现实，使社会发展也可视作无数倾向中一个主脑——倾向更高处所——之持续。然而，人虽时刻决定他的倾向，他自己却不必意识到此。自来分裂精神与物质或主观与客观为各自独立的存在，都是不曾觉察倾向性的作用。世上只有基于物质而后可以影响物质的精神，只有源于客观而后再去左右客观的主观。人就在这无数的影响和左右之中，表出他逐次递变的倾向。人有时不顾现实的伟力，以自己的意志为万能，他就成了浪漫主义者。他如果不敌这伟力的威胁而降服了，他便是写实主义者。但是现代思想则昭示我们，人固然不能不顾现实，但也不能降服于现实。他只有懂得如何察识现实的倾向，他才能操纵现实，高过现实，役使现实，以谋大家的福利。这时候，人是革命的写实主义者了。不过，我们认识倾向的程度，完全决定于我们认识现实的力量。现在我们已渐懂得，在统一之前，矛盾的势力表出相反的倾向；即在统一之中，也仍旧伏着矛盾；不过某一方面势力特强，于是倾向也就沿着一面，而较少纷歧。然而我们实已不能不以征服矛盾为人类世代相承的职责——永无休止的任务，倾向更在此绵延的过程中，用种种面目表现一贯的意志——向着高处的意志。

二

　　艺术与文学既占人类精神发展史的重要部分，当然也替人类表现种种面目的倾向。一部文艺史不啻精神趋向的持续。黑格尔以为"'发展'的原则包含潜伏于'存在'中的一个幼芽——一种努力实现自身的力量或可能"。照黑格尔的意思，"存在"就是"观念"，就是"神"，所以他觉得"'观念'在世界史上照见了自己，显出了自己的光荣"。于是近代观念派一大中心的黑格尔就把艺术视作观念，在发展过程中伸手摸索机会，好与感性的形态相合，而表出自己的成果了。他再进一步，依这结合程度的强弱，分出艺术发展的三大阶段——象征的、古典的和浪漫的。

换言之，当观念还不曾寻到足以充分表出自己的那种适合的感性形态时，当然不能尽情发挥，不能深刻到可以把自己融入自己所从表现的感性形态中去，所以只有观念之象征，而没有观念之彻底的表出。建筑即属此类。等到观念寻着最合于表现自己的感性形态——就是人体的形态，毫无隔膜地唤起感性的人体的形态，于是观念乃得融解于这表出自身的事物中，而有古典的雕刻。最后，感性形态虽被充分应用，但观念的发展已超过它和感性形态间所保持的均衡，因此观念遂神游八荒，不再受感性形态的拘束，遂有浪漫的绘画、诗和音乐。黑格尔的艺术观导源于他的观念论，所以力点乃在：观念之无时不要渴求表现自己于形象中。我们如果探取艺术的倾向，觉得黑氏所说固不失为一普遍的公式。后来唯物史观的艺术论则给黑氏所云观念找到物质的基础，阐明一部艺术史中物质或实在如何决定观念，以及观念再如何作用实在，于是两派注意之点就根本不同。前者论艺术以什么法则表现倾向，后者论艺术表现过几种不同的倾向，而今后的倾向应该具有怎样的内容。一个偏重方法，一个偏重内容。黑格尔在他的美学上，说明这无时不在表现观念精神或神的倾向的艺术之如何受到那足以表出此倾向的感性形态之限制，抑即艺术内涵与艺术工具间之关系。这限制性的强弱，决定内涵表现出的难易。黑氏根据此点，解释各门艺术的本质，所以他所见的本质相异之因，皆起于各门艺术的工具或形式对于内容之限制，而一般言之，艺术的内容则永远视作精神向上这么一个倾向。反之，物观论者除了承认各门艺术本质相异外，关于一般艺术内容，则不满于黑氏之笼统的倾向说。物观论者把艺术倾向析成社会各层意欲的表示，并肯定种种内容相反的倾向。然而，物观论者只能提供事例，证明人类精神向上所循不同的路径，却根本无从废止黑格尔和其他观念哲学所持的笼统倾向观以及那个普遍的公式。至于艺术表现观上的研究，则只在最近才引起物观论者的注意。但是这种研究乃任何有心于文艺者所得而从事，他也无须先行解决内容应该是怎样这一问题之后，方始对此会有特别贡献。

不过观念论者也多越出自己方法所许的范围，侈谈倾向应当如何的问题。若从物观论者的立场看去，这一情形尤觉明显。本来作者在创造

过程中有时意识到有时意识不到自己所持的倾向。在欣赏方面，也是如此。一个人先已懂得他自己卷进了社会发展，担任其中一部分的工作（不论怎样小），而后创造或欣赏一件作品，那时自会特别感到倾向之存在，以及倾向于何方。但是社会确有一大部分人一样地卷进，一样地担任（因为无人能够避免），却自己并未懂得，于是就主张艺术无需要有倾向，而且还怕听别人谈到有倾向的艺术，以为污蔑艺术的尊严。因此，同属易卜生的作品或其中人物，放在古斯（Edmund Gosse）和普列哈诺夫二人的笔下，便有绝对不同的批评。古斯一味称许易卜生的反抗力，说他"给一个有病的世界预备下一剂药，他尽量把那药配得富于作呕性和收敛性，因为他原不是那一种的医生，一味将果酱调入清凉的饮料中"。普列哈诺夫则以为易卜生的反抗是空无所有的："他在这些作品里宣传'意志之刷清''人类精神之兴起'；然而他不知道'刷清了的意志'应该有何种目的；'兴起后的精神'更应该毁灭何种社会关系。"换句话说，古斯自以为看到诗人的倾向，普氏则还觉不足，因为这诗人并未指出这倾向之所归。所以易卜生的创作和古斯的批评似乎都不曾以事例塞进一个公式里，他们只谈改革，而不谈如何改革。又如海涅曾说：唐吉诃德把"赤贫的酒店当作了堡寨，赶驴子的当作了骑兵，马房的娼妓当作了宫廷命妇。我呢，刚刚相反，要把我们的堡寨当作赤贫酒家，我们的骑兵当作了赶驴子的，我们的宫廷命妇当作了下等的马房娼妓"，则在无意中表现自己的倾向，自己却并未知道。海涅是怎样尊重德谟克拉西的诗人，但在这番话里，不觉露出看不起穷酒店、马房娼妓、赶驴子的意思。他觉得必把堡寨当作赤贫酒家，方显堡寨的不足稀罕，然而这岂不先已默认穷酒店原属卑贱的所在吗？海涅是经过一个转弯，才把自己的倾向表出啊！

上面所说，或者可以揭发倾向的真面，以下想谈谈艺术需要何种媒介来达出倾向，至于倾向之应该如何，暂且不论。不过，我们必先肯定：艺术所表出的意识倾向，是有其物质的基础耳。

三

史家早就告诉我们，埃及人、印度人、希腊人胁于自然随在现出的生命力，特别是生殖力之伟大，他们的建筑就象征那表现此力最显的器官——男性的生殖器。印度也建过巨大的圆石柱，柱根比柱头大，基址又比柱根大，以平地拔起之姿表出崇拜的对象。后来才渐渐把圆柱分作外壳与内核，四周加上一个个的窗洞，遂成可以登临的塔，而今日凭栏远眺的人，已很少知道乃是盘桓于古代一个如斯的崇拜物中。希腊在雕刻尚未演为独立艺术时，已有三五十英寸的石像，由妇人用绳牵着，于举行酒神祭时公然游行，那像上阳物乃长若像的全身。在此，崇拜物以横的姿势显其力量。推而至于建筑、雕刻，在其他场所表出的姿势，也无不导向一个主要的倾向，暗示人类意识之所趋。所以在表示力量时，侧卧或倒垂的姿势极少应用。绘画也需如此：目的物应置画面的何处，画家应借几多配件之布置，才导向那一目的，使观者循此路径，以觉察倾向。但这几门造形艺术因为只能捉住某一时间与某一空间吻合而成的事象，所以表象纵可繁密，却只能奔赴一个主要的倾向，而由次要的相陪衬。时间艺术的诗则不如此。它无需执住时空的一段，它可以贯串许多前后发生的事象，而组成一个广袤的情势或局面，给与一段较长的历史，特别是倾向之转换。但空间艺术也可以若干单位（每一座像或每一幅画）列成一绵延的对象，使观者从头看到尾，经过若干倾向而成主潮（中国手卷画法当属于此）。

历代艺术名作无不以深澈的形象来表出倾向。倾向所趋是内容问题，如何表出倾向，以致别人见了，懂得它不朝东走，而一定是往西去，则属技巧问题。于是艺术家顶大的困难，便在指示我们，他们传出的倾向，乃是无论何人，可以同一素养处此同一情势所必走的路。在此，艺术过程就是凭想象去求典型了。关于这一点，可作如下的解说。

艺术所表现的，并不等于日常生活所碰到的。艺术使人领会某种现实产生某种倾向，此时，它给予了公性或群体性。然而艺术若停在此处，不复前进，它无异报纸上的新闻、图片等等，那么我们又何需艺术。艺

术作品必使我们在认识公性之外，更能辨出其中确有某某其人真在奔赴某种倾向，结果我们进了一步，在公性中又切实体味到活生生的某一个体。于是，我们才有一张画、一首诗，或一篇小说。只具公性或只具个性，都嫌太过抽象或太过奇特，不足征取观者与读者的信心，不足唤起共鸣。唯从个别中表出普遍，则印象明晰，基础深固。换言之，从大众之间察出公性，复将公性还给某某其人，而把此人描写出来，此人便是典型。他所走的路才能概括那被社会陶成的同一气质而又处于一境遇的其他的人，都必具有的倾向了。所以，艺术家创造典型以达倾向之时，固须凭一己的想象，但是未用想象前，他不能不先充分认识公性之社会基础，否则他的想象容易陷入幻想，他最后所得的倾向也许是现实所不曾有过的。这就是说：他须以社会科学的知识，去察出倾向，再以艺术的想象去表出倾向。不过，本文只说想象对于表出倾向的功用。

假若目前有甲、乙、丙三人，表现十分强度的共同点。一位小说家将尽量把这共同点放到一个想象的人物——丁的身上，即以丁为主人翁，写成一篇小说。作为典型的丁可以不必就是甲、乙、丙，而却掩有甲、乙、丙的共同倾向。小说家理解了社会，才能看出甲、乙、丙的公性，但必凭一己想象，方得集三人公性于一个丁，而使丁成为灵肉俱全的活人。在此，想象可说有主观和客观两面：从那些提供想象的材料说，想象是有其客观之依据。从如何使用材料说，想象又是主观的，是源于客观的主观。至于想象发动的时候，"自由"亦为一必需条件。想象基于现实，所以艺术家须用完全被动的态度吸收外界给他的材料，庶免遗漏重要的项目。他如抱此态度，他的想象可以不受个人偏见或先入主观的控制，而得循"自由"的路径；并且，他既受现实的刺激去想象，所以也可避免陷入空虚的危险。西洋人论此甚多，在中国则有宋代宋迪的一番话，可算偶尔言中：

先当求一败墙，张绢素讫，倚之败墙之上，朝夕观之。观之既久，隔素见败墙之上，高平曲折，皆成山水之象。心存目想，高者为山，下者为水，坎者为谷，缺者为涧，显者为近，晦者为

远、神领意造，恍然见其有人禽草木飞动往来之象，了然在目，则随意命笔，默以神会。自然景皆天就，不类人为，是谓活笔。

宋氏以为画家有时胸中丘壑贫瘠，此法便能唤起想象，但必须意识完全被动，那些高、下、坎、显、晦才会发生作用。利奥那多·达·芬奇（Leonardo da Vinci）在他有名的笔记第 208 条，作完全相同的主张：

如果你望着一面满是污痕、嵌着许多不同的石子的墙，而要从中发明一些景物，那么你不难见到那墙点缀着各种山、川、树、石、平原、深谷，以及丘阜的山水。你也不难见到其中有敌对的斗争，与闪过的人影、异样的服装、奇特的面貌，以及无穷的事象，使你分别悟出种种的形状。对着这样的墙与不同的石子混和，也同听到的钟声一样，你可以发现以前没有想象得到的每一个字和每一个名字。

关于这一点，画家、诗人或小说家就像一架生产商品的机器，若不继续把原料放入，他会停止活动。不过他又和机器不同，他不能有两次创造，其原料完全相同，或处理原料之法也完全相同。艺术家固可用此法去求新的蹊径，但必先存主要倾向于他的意识中，才不致被上述那种"自由"所作弄，而走入虚幻了。自由足以培植想象，但是想象本身若无学识基础，则反足受自由之害。艺术家最好能抽出一份精力，随时校核自己的想象。清代书家包慎伯有一段论画的话，也能谈言微中，不妨取来譬喻：

学者有志学书，先宜择唐人字势凝重，锋芒出入，有迹象者数十字，多至百言之。用油纸悉心摹出一本，次用纸盖所摹油纸上，张帖临写，不避涨墨，不辞用笔根劲。纸下有本以节度其手，则可以目导心追，取帖上点、画、起、止、肥、瘦之迹。以后逐本递夺，见与帖不似处，随手更换。

他以为学者应于唐字形式之外，注意唐字笔法，因为两者是一个完整生命的两面，彼此渗和，有如血肉，不能拆开。但学者时常不及兼顾，他于是想出用油纸摹本的办法。有了这张摹本，学者可以随着当时情形，或留心形式，或留心笔法。他如果笔法差点，他仅能移目到原帖上去，原帖好给他指正，而同时手下有那油纸本子，决不致使他为了分心于笔法，而忽略了形式。这油纸本子腾出他一部分精神，来校核自己的工作。我觉得字的形式可比概念，字的笔法可比活的形象，好字必形式与笔法俱胜，方成饱满的气势，正如同好的诗文。绘画也须渗和概念与形象，以达出倾向。艺术家实应预备油纸本一般的东西，好让想象从容不迫地去应付形象的问题。通常只将想象放入概念，作品容易空洞，只将想象放入形象，结果又流为零星散乱。社会每有新的倾向，艺术随着也有新的对象。但作者如果实际体验尚未充足，总易较先理会此新倾向的概念以及几个大端，而没有找到很多新的实例，以供使用，于是不免偏向说教，满纸议论，不见活泼的，吸引住读者的形象。在此情形下，包氏的油纸本益发有用。艺术家如果肯先理解时代倾向，那么他已知所以节制想象，他已有了油纸本时刻在他腕下了。

未曾表出于艺术中的倾向，是如同筋骨般的概念，还待形象与以血肉。想象不能帮助作者去取得倾向而代表之。作者先须有充分学识以认知时代，认知倾向，那时骨骼健全，想象方能在骨骼上包以皮肉，灌入鲜血啊！

四

作者为典型找材料，以表出倾向，此时固须一条自由之路，好让原料一无障碍地输入。但是，他随后应用表现的手段时，也一样地少不了自由。黑格尔以为由雕刻而绘画而诗而音乐之一经过，显然证明艺术表现是无时不在追求手段上的自由。作者愈要写出广大的时空，便愈须摆

脱形式、手段，或工具的限制。各门艺术受到不同限制，而各能制胜限制，各成优越的造诣。黑氏在他的美学所作比较，比列辛（Lessing）来得妥切：

> 雕刻和绘画互有短长。绘画不能给我们以一个局势，一桩事件，或一个动作之发展，不能像诗或音乐在一系列的变化中所表出。绘画只能体现时间的一个片段。在这一层上，我们可以默想，我们必定在此一片段中，把这一局势动作的整部抑即最盛时期（bloom），放在我们的面前。结果，作者所选的那一片段必须连同它自身的前后两段，一齐集中在一点上。

然而，诗亦有不如画的地方：

> 它不得不将画所一次放在我们眼前的事象，表现为若干观念的联续，使我们常会忘记以前的一些是什么……画家端赖同时展露了若干细节，才能挽救他在联系过去与将来方面的失败。反之，画也有不及诗与音乐的地方，那就是抒情性。诗的艺术所能发展的，不仅是一般的情感与观念，还有情感与观念的转变、运动和递加的强度。

我们可以看出，黑氏将比较标准置于各门艺术对于倾向性所能表出的多寡程度上。画家或雕刻家知道自己所受的限制，不得不尽量充实那已被许可的园地，希望能以少于诗或音乐数倍的对象，达出仿佛诗或音乐的倾向之绵延。但事实上，他只能把画相当于诗的那一刹那间，表现得更加深澈，而永远赶不上诗中那么许多相连而又转变的刹那。在此，批评家所最爱用的"深刻"二字，实在就是指那强化了的倾向。同时，如果诗与音乐要想处处都不放松，也就不能不在相当于画的较短过程上作同样的努力。各门的艺术家为了传出活的转移，而非死的停顿，决不能单表目前，而要连缀过去的残痕与将来的暗示。必三者相衔，艺术才真的

分有动的宇宙之一环，才能表出其倾向之一部。自来伟大作品之功，端赖这种综合与贯串。它不仅描写时间之由过去转到现在，而没入将来，以及空间之由此移彼，再从彼之它。伟大的作品必更能凝聚这种转换契机于一个中心点上。画与雕刻或音乐与诗皆含此种凝聚功夫，而诗所可以凝聚的当然更多于画。

但是，列辛及黑格尔等的看法，尚未提到艺术家在表现倾向时所有的苦思。（至于天才之如何作用，原同羚羊挂角，迹象难寻，批评者只得阐发它所生产的结果，却无从指出它所经过的步骤）固然我们对于各门艺术作品，非待鉴赏全部，不能把捉它的倾向。然而很多的鉴赏之士，尤其是物观论者一经察出这作为内容的倾向，并揭出它和社会的关联后，便已满足，不想再进一步，回溯作者当时的手法，这未免有负艺人制作的苦心。

上文说过，想象因须受理知的校核，遂使作者不得不刻意经营，以洗练出一个承前启后的倾向。事实上，这洗练必须导向夸大，而夸大事象的某些特点，同时也必须省略事象的其他数点。既要夸大，便应省略，两者相反相成，实乃构成典型，以达倾向必经之路，所以同时更属于想象的一个重要过程。所谓由甲、乙、丙三人摄取的型，一方面必就三人属性有所节略，一方面更须将共同之点加以夸张。只要艺术家对于倾向早作内容上的确定，他自有成竹在胸，可以指挥他去调节夸张与省略了。在此，消极的省略协助积极的夸大，使凝聚或强调实现于倾向中。此外在欣赏方面，省略作用也无可否定。我们的吸收能力和记忆能力有相当限度，对于一件作品的感应和回溯也有相当限度，凡是未能强调倾向的作品不会深入而且久占我们的意识。雕刻和画正因为易于敛聚它们的倾向，所以也易于把生命精髓印在我们的心板上，而倾向比较绵延的诗和小说则时常只剩若干章句，若干节目，供人传诵。这等情形，尤多发现于缺少艺术修养的人。此所以许多人喜欢短调，甚过长调，喜欢绝句，甚过排律，喜欢意笔，甚过工笔了。但是，批评家探究手法之时，对于作品篇幅的多寡，绝不该有何轩轾。他从探究可知作家的省略乃有意的行为，不能混同无意的残缺。被年代摧毁剥蚀的作品，看去也像省略了

不少细目，可是这些省略了的细目常会破坏倾向的完整，不能如有意的省略之反可助长倾向的强调。只有收藏家对于残缺并不计较，反而觉得物稀为贵，不惜抱残守缺，爱不释手。至于作家则应另抱一种观照的态度，或者看出那残余部分仍可相当表出原作的倾向，或者觉得这无意的缺少适足发生遗题法或宕笔法之作用，暗示一种冥索潜求的路向。这虽都是偶合，但近代艺术家之反对十足的完形，也不能不说是一部分地由于古代残存作品触动了他们的想象。然而讲到省略和残缺对于倾向表现的关系，则残缺毕竟又比省略消极得多了。

作家因须强调倾向，而又不落虚空，只好依据现实，使用极大的抽象力。下文所举的若干步骤，一来造成适当情势，使作家可以使用这种能力，二来不要让他背离现实诸"象"而有所"抽"取，致失倾向的真实性。换句话说，艺术家必审察自然，得其发展原则，才能知所强调，正如哲学家穷平生之力，归纳宇宙法则。艺术家实同哲学家一样，他将寻到一个抽象的结论，以为创造的基准。只有一味临摹或剽窃他人作品，以及视察肤薄的作家，才是根本知道这抽象力对他的重要，而反鄙为玄虚，不切实际。因为这种人还不曾辨别法则是抽象的，其基础或应用则必是具体的。

自来艺术家所发现的最大的普遍的原则之一，就是倾向循着曲线而非直线，并且这曲线奔向直线而永远不能吻合绝对的直线。自来名手就为了善于强调这曲线式的倾向，才得成功。也许有人觉得这一原则太过玄空，不过直接体察的结果，无不如是，现实更可提供充分的根据。

黑格尔所谓观念之矛盾的发展，马克思所谓物质之矛盾的发展，或达尔文所谓一切生物的形状、结构、机能等之永久的变化，都是告诉我们生命或生命的倾向是沿着曲线而前进，而我们所可把捉的演化的一个方式，也是曲线的。近来批评界征引黑、马二氏思想，分别论说倾向的表出与倾向的基础，而生物学、生理学、心理学亦作不少的补充。尤其是从后面三者的范围中，我们更可看得清楚，曲线与倾向不能顷刻分离：

　　我相信，原子的或次原子的变化多端，构成自然种种的精美

的形式之条件，使这等形式绝不产生直线，却总产生种类无穷的曲线。只有原子和力各在绝对一致（uniformity）时，方会形成直线，真正的圈线，或两端遇合的曲线。不平等乃曲线的起源，并且当"成长"离开那直接的途径时，它几乎必需导向一最美的曲线——螺状线（spiral）——之产生。[1]

有机体的生命有一条件，就是它有些微歪向（slight deviation）之可能，这一特性将增进有机体对于环境的适应。

软体动物的介壳所取的形状，是最能使得壳内的居住者容易生存。此种绝对适合于生存机能的结果或随伴物（accompaniment）就是"美"，"美"乃从数学的整律（mathematical regularity）之微妙的分歧。所以，我们如果在着手工作中创造"美"，我们就不该忘记以前希腊人怎样小心应用在那崇奉雅典的守护神的大殿（Parthenon）的线条和巨柱之从数学的准确的分歧。[2]

这几段话给倾向找出更深的基础，益见曲线的作用一样地存在于人的肉体机构中，而被艺术利用，使之在艺术对象上也寻到一个副本，结果遂以双方的一致，造成了"美"。因为大殿的巨柱如果单取笔长的线，而非微微的曲线，那么这柱在人的眼里反会失去坚牢和稳定。固然严格地依照数学的立场，直线在此已能尽支撑之职，但希腊的艺术家却能意识到人的肉眼遇见一根仅仅直竖的柱子，这柱子将传送一个皮包骨头的皱缩无力的东西到他的神经里，正如一条横线在其中段会显得软弱而有些要往下陷落的样子。

1 见 Theodore Andrea Cook：*The Curves of Life*，1914。
2 均同上书。

从实用上讲，建筑物只需处处坚固，但从艺术上讲，它更须使人看去显得坚固。所以曲线的要求同时又是人类生理与心理上的要求。我们不必将那有生命的艺术与严峻刻板的准确性混为一物，而艺术家则比常人又多出一种任务，他贵能捉住欣赏者这一要求，而利用之，与以毫无痕迹的诱导，使在作品中再度体验倾向之曲线式的经程。

所以，并非任何事象都是美的，只有那些能使我们连带经验到某种同一的动的事象，才是美。

并且，作品的结构与内的情感之表出，实有相互的影响。

我曾分析过一个青年，他感觉有极强要求，逼他用速写似的字体越快越好地去填满一张纸……内中许多神秘的标记实和他的经验有关。例如，我问他这一个符号是何用意，他凭联想回答我是"生命"。但是他自己却不能陈述究竟。他望着自己方才所画的这一符号延长他的审察，最后记忆告诉他："我十岁或十一岁时，总共有三人走进一个狭谷。忽地一个意大利人拿着一把刀向我们奔过来，我不知道他怀着什么恶意。也许他要在谷中一个池塘里钓鱼，所以好心望我们让开吧。"然而他还是没有说出这符号和他联想到的"生命"有什么关系。后来我叫他集中精神于这符号的相衔接的每一段上，于是他认识了曲线的第一段（甲乙），指出池塘里那一片水的终点。这一段右边那一旋转（乙）表明意大利人所站的地方。接着曲线的一段（乙丙）就是要绕到这意大利人将要向青年袭击时所进达的地方。末了一个弯曲（丙丁）则系这青年逃避的方向。

此一符号当然不能视作有意经营的艺术品，不过由甲至丁的曲线则可代表这十一岁青年情绪的经程与倾向，所以不失为一个良好的例子。

五

从生命所认识的曲线，可算更加具体地指出倾向了。艺术家为求反映忠实，可以倾注全神于此曲线上。他通过形式或结构的周折（非直线式的结构），以唤起观者的反应。欲求周折，他最须诉于组织或配合的手法。拉思金曾谓自然的轮廓是争向直线走，而永远走不到。艺术家不妨深味此言，免得在组合的时候，尽使观者走着平板的直路，而失尽真实性。他诱使观者经过几个转弯之后，有时便不必再着力了，因为这几个曲折已将观者领到主象之前。现在且分论造形艺术时间艺术中曲线的结构与凝聚倾向于一中心之关系。

利奥那多那幅杰作《最后的晚餐》（Cenacolo 或 Last Supper）至今还耸立在米兰（Milan）一座小寺院（Monastery of S. Maria delle Grazio）的壁间，即使天气十分阴暗，立在画前也能首先望见那横案后面的三扇明窗，而中间一扇上头的飞檐，又必首先受人注意。

因为横案是取的直线，飞檐下端也是直线，而上端则为曲线，向下覆盖，得到两条一短一长的直线由下仰承，遂局限视线于中间窗口，同时，更由左右竖立的关闭了的八扇窗会同构成一个长方形，是观者必须首先注视的地方。他既已被作者诱入这一长方形内，于是画中主角耶稣就找到最适宜表露自己的地方——他占据了这长方形，法国诗人梵洛仑（Paul Valery）在他的《利奥那多·达·芬奇的方法论》中说得顶明白："如果我们继续引伸这一曲线，我们就得到一个圈线，而基督便是圈线的中心。"观者既见主角，当然抱着莫大希冀，更察出他在这紧张期间的神态。在此，作者则与观者以一个非常宁静的印象。被画得丝毫也不惊惶的基督对他的门徒说："你们之中有一个人要出卖我了，这是不得不然的。"

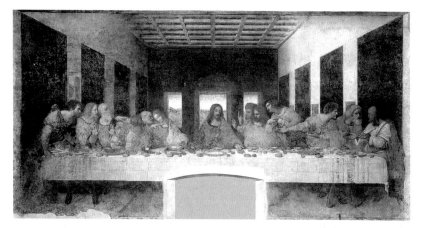

达·芬奇　最后的晚餐

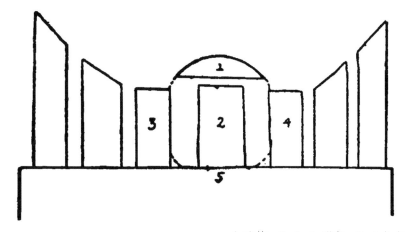

1: 飞檐　2、3、4: 明窗　5: 长餐桌

接着我们自然而然沿这白色的长餐桌，向左右看去（这也是作者所得而操纵的），我们发现基督的门徒被列成三群，两群听了先生话后，自相诧怪，急着要彼此问个明白，另一群则直接去问他们的先生（这群就坐在基督的左手），然而只有一人不在这三群之中，并且也不曾分有这三群的共同情感。此人取了惊惶错乱以至倒退的姿势。于是我们便会告诉自己，这人就是出卖先生的犹大了。画幅上共有宁静、诧怪和惊惶三种不同的情感，作者凭组织之妙，领导观象由宁静而至诧怪，由诧怪而至惊惶，中间经过几许周折。然而到了这一阶段，作者并不停止，他要利用正中三扇明窗的吸引，使我们巡视全图之后，重又归宿到此，于是基督

的宁静继续将曲线式的倾向伸长了一步，进至更高的一个阶段，使这宁静在三种情感中显得最强，足以统摄全场的气势。换句话说，上文所谓凝聚的倾向，乃得表出于基督的泰然中。泰然是全图的主旨，是通过了宁静、诧怪、惊惶而终又回到宁静这一弯曲的路线之后，才被提炼成功的。在此，造形艺术的限制，真被作者征服了不少啊！

此外，再举米开朗琪罗所作摩西雕像与《最后审判》大壁画（俱在罗马）为例，以见曲线式的传达法。有许多人说过，观者站在这一像前，竟不知道自己的眼睛停在像上哪一处才好。不过因为"眼睛是灵魂的窗户"，所以苟能先察摩西的双目的神情，自会趋向全像的中心，就好像踏上盘旋路径的起点，不难跟着走去，求出一个梗概来。凡曾比较此像的若干影本，便觉高下之分全在摄影者能否保持这双目的神情。此像头部向右稍侧，如果摄影者对身躯取了正向，则对头部不能不取侧向，而双目遂不得全见，结果必失去原作的效力。反之，设对头部取正面，则益觉眼神协助那侧坐的身体，充分表出意志的活跃。从眼神所认识的摩西是满含愤怒与激情，并与浑身紧张的筋肉相调和。然而他虽则这般愤激，却依然坐着，并没有什么挥拳顿足的猛烈姿态。米氏所十分致力的，就在传出这种抑制住了的动作——放弃那发泄之后无以为继的奔放姿势，采取这忍耐方才益见其怒的收敛姿势。因此，摩西虽坐，那一双眼神却又表示他势将起立，去痛斥犹太人的邪神崇拜，要把那夹在右臂的制定了的戒律，向大众宣扬——这才真是十足地表出统治一大民族者的雄姿了！在此，雕刻也利用一个抑制所得的周折，抑即通过坐定的姿势，再指示出投袂而起的那个倾向。这一承前启后的姿势既是怒的倾向中最有含蓄的表现，米氏便将它强调，使一切其他动作都向之降服了。

米氏的《最后审判》则企图在一个长六十六英尺、宽三十三英尺的巨幅中，暗示人以精神应有的一大趋向——如何从游移未决的意志而渐渐接近生命的觉醒。善于解说意大利文艺复兴的席门斯（John Aldington Symonds，1840—1893）曾说此图是"介于警悟与长睡、真现与梦幻之间的"。全图共分四层，笔者因目力不逮，故只能照当时所见，助以法国"TEL"版的局部影本，述其大概组织。大凡人物画尺寸过大，包蕴过

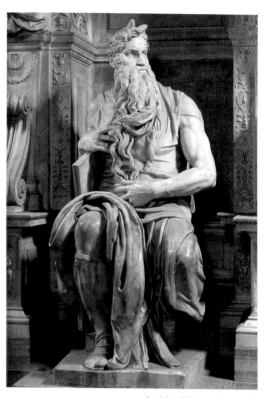

<p style="text-align: right">米开朗琪罗 摩西雕像</p>

繁，易使观者目眩，不知主从。名手到此，便先分段落。若是直幅（此图高度大过宽度），则须诱导观者视线先自上而下或自下而上（非自左而右或自右而左），再从数次往复中暗示全图的倾向。此图第一层画在左右两个穹窿屋顶上，是天使分司赏罚，一面抱着象征觉醒的十字架，一面抱着捆绑恶人的巨柱。但因位于屋顶，适当我们遇到直幅画（尤其是寺院的壁画与建筑的高度发生联带关系）时所最易首先注意的地方（凡入寺院赏玩壁画，不觉受到寺院结构的影响，常先仰观，然后平视、俯视），所以占了居高临下的优势，因而这一层的意念就笼罩了其下的三层。二层以殉教者绕住了耶稣和他的母亲，旁有许多已经"得救"的人围着，全神贯注地看还有什么人可以"复活"，这就是说，人类最后的范围究竟有多大。三层是上升与下沉的人，正在挣扎。末层是已经否决了的一群，被击入世界最黑暗的"地狱"中去。作者为了题旨的宏大，及其可能唤

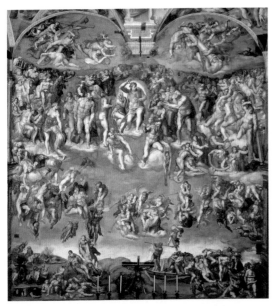

米开朗琪罗　最后审判

1-4：四层；5-6：分司赏罚的天使；7：基督像

起的深切的影响，所以必使人物繁多，姿势极度地纷歧乖离，才能造成骇人的骚动与喧嚣；而由于要收惕醒之效，所以只有耶稣一像是在扰乱中持续着恬静，抑即那最能表出"博爱"的姿态。在他四周，尤其是在他以下（三、四层），好像人人都要"跨过一柄柄的快剑"与"墨黑的倾向"。观者的视线移到此处，他的意识不禁折回一、二两层，构成了一个对照。这对照即是一个作者设计好了而使观者必须走过的周折或曲线。倘若我们能不受这罗马教皇西克斯图斯（Sixtus）的寺院建筑（此画所在寺院又名 Sixtine Chapel）之影响，并不首先仰望顶上的第一层，我们乃是由下而上，那么等到看到第一、二层，我们还保持第四层地狱惊心动魄的印象，依然又与第一、二层构成对比。一个看法是使我们先见得救者，后见挣扎而落下者，我们的情绪由松弛而紧张；另一个看法则适相反，是由紧张而松弛。然而最后都趋向穹窿所罩的"救生"的"博爱"，而完成了印象的统一。

　　所以，作家组织之时，实须做到从心所欲地操纵观者，使其注意循

环着作家给他的某种曲径。他被放在径中，来回几次，终乃领会了作品的倾向。至于时间艺术也赖此法产生作用，而兼属时空的戏剧亦复如是。上文已经说过，倾向的绵延易表现于戏剧与诗中，其所涵括的若干阶段可以达出更多的转折，使凝聚或强调之点筑在更为广袤的基础上。诗人就以手法指示这许多转换，使从属某一中心，完成倾向强调。论者有谓《李尔王》占据莎士比亚四大悲剧的首席，其所持观点即在阶段推进的深度上。我们如以为终于悲剧的情绪是《哈姆雷特》《奥赛罗》《麦克白》三者所具的倾向，而由此情绪更进一步以达非悲剧所宜有的"Pathos"则是《李尔王》的倾向，那么《李尔王》就好像在其他三者倾向所循的曲线上，更添了一个转弯，抑即更多表出黑格尔所谓"递加的强度"。若在造形艺术中，便不能有如此多次的推进，因此悲剧作家也较多特意选择转换性强的对象，而写之了。在《麦克白》里，莎翁不能着力于被刺的邓肯，因为邓肯无论放在谁的腕下，只可表出是循着比较率直之境，归宿到"被杀"。刺客麦克白夫妇则是可以发挥的人物，不仅谋杀之前经过许多阶段，谋杀之后更有无限余波，婉转地造成倾向之绵延。在各家评论中，似乎以特昆西（Thomas de Quincey）拈出"敲门"（Knocking Within）一点，别有见地。他的评论已不知受到多少赞颂，当然无须什么补充，不过我觉得若就倾向这一问题而论，其说倒有新的印证。他以为欲求人世静止的最高阶段，作者当致力于收束静止而转入活动的一个倾向，"敲门"便是尽了这一转换的任务，所以使麦克白夫妇在干了"恶毒如鬼"的事情之后，从兽性的迷蒙中惊醒，恢复了人性，而此人性与兽性乃得在他们二人以后的生命中，继续形成对比，给他们种种苦痛，以至于死。我想莎翁如果只写兽性，不继以清醒以后的对比，那末就好像一味在静止之中描写静止，乃直线式的用心，仿佛上文所说雅典神庙巨柱，不幸都放弃了曲线，便绝难动人深至了。敲门是一大关键，造成全剧之人兽二性的苦战的那一个倾向。

六

　　以上只就个人所见，略述几个大作品中表现倾向的手段，至于倾向本身应当如何，则不是仅从艺术范围里所得而判断。新兴文艺论几乎倾注全力于一个问题——文艺内容应该是些什么。唯物史观艺术论依据唯物史观的教条，指出今后的艺术内容应倾向着社会主义的一元社会，此说实含两个命题：

　　（一）未来社会必是社会主义的社会；

　　（二）人类必需走向这一社会。而所以缀合两命题的则是：社会史的倾向性之无上威权，它足以约制人类行为，强迫人类提早这样走，事实上，这"提早"一方面是要先行肯定所谓属于上层结构的文艺确有影响下层结构之可能；另一方面，"提早"也时常使人想到：人类之所以要服从历史，要以人力去把历史巨轮转得更快一点，其最后原因是否仍然回到观念论所竭力维持的为了全人类幸福的"公正""平等"那些属于先天的要求呢？

　　二十世纪的艺术家在讲求表现倾向的方法外，如果有心问到倾向的本身是什么，那么他必须没入另一领域啊！

一九三八年六月于北碚[1]

1 附记：本文第二图系摹自 Pfister 原书，约放大数倍，其余二图则系自作。

试论距离、歪曲、线条

欧阳永叔《试笔》有云:

> 萧条澹泊,此难画之意,画者得之,览者未必识也。故飞走迟速,意浅之物易见,而闲和严静,趣远之心难形。若乃高下、向背、远近、重复,此画工之艺耳。

这话值得深思。我们从自然所得的印象,以及如何把这印象的表出,原都是可深可浅。所谓"飞走迟速"与"萧条澹泊",是我们从自然所以领悟的意境。不过因为两者本身的迹象与轮廓,其明显的程度本不相同,所以作家表现它们的时候所需的力量,也就有强弱难易之分。我们平常多易于感受明确的物象,或欣赏着力的表现,而欧阳永叔所举的第一意境,既然比较浅显,所以也就较易把握。至于所谓属于"画工之艺"的高、下、向、背等事,则是造形艺术所不能少,为画家的基本手法,为认识与欣赏的初步媒介,却也未可全部抹煞。自然形态万千,我们面着自然,凭我们的想象所可获得的意境,也不止以上二者。然而这意境一经把捉之后,便成为人从自然所能寻到的价值,而艺术创作的最后使命,即在此价值之探讨。不过,正因为自然是如此地错综繁复,而我们每一

次的创作，却单要从中表现出某一个独特的意境，于是在构成这一个意境的期间，势必剔除那些与它无关的形象。这种删略的工作，仅属创作的消极的方面。若从积极方面说，则更有强调这某一意境之必要。但无论如何，这一意境所需的形象上，也决非只限自然原来的形象，于是，艺术与现实之间，便有参差或距离了。只有坚持艺术必为现实之复写或自然之摄影的人，才会否认这种距离的。然而他们也都是应该最先了解这种距离的人！欧阳永叔的嗟叹，也正为他们而发啊！

讲到近代西洋的艺术，自从写实的作风衰退之后，这删略或保持距离的功夫，也渐被注意。此如特威忒·巴克尔在他的《艺术之分析》上说：

> 艺术决非现实，也非我们日常所见的现实之仅仅的一个再现。艺术一是为了我们的想象的要求，去表出现实的价值。然而，若不稍稍暗示那含着价值的对象之原有性质，那么所谓价值又何从把握。所以，为了对象的暗示，以及对象之表出，"再现对象"终属必要。

在此，他不仅指出自然原有形象的重要，更主张艺术家须使他的想象浸渍了这种形象，并且把它歪曲化了，而后再表现这浸渍或歪曲的结果。所以距离与歪曲，实可视为艺术创作的一大关键。没有想象来领导这歪曲所循的路径，校准了主观与客观二界间的距离，便无以显出艺术对于现实之修正与夫艺术所可给与的价值。然而作家在歪曲上所运用的想象，仍有相当的限度。如果用得过分的了，他会失去巴克尔氏所说的暗示，会使观者无从通过作品的形象，以认识作者的精神。反之，如果用得不够，也会把作品降为实物之翻印，使绘画或雕刻成为摄影。造形艺术原是基于现实，乃得修正现实，而终于超过现实。作家修改现实时所用的想象，如果摒绝了现实的一切形象，像现代西洋超现实主义者之所为，那么艺术不仅与现实距离得太远，而且也失尽现实的基础。作家的想象既变成了一个横行太虚的、不可捉摸的东西，那么他所修改的是什么？

所予的价值是什么？也都无从解答了。艺术至此，无异乎否定了自己。

现在试再举点例子，以作补充。先看原始艺术，它实在已经含有歪曲现实的作用。澳洲土人树皮画上常喜欢用线条画出一桩事件的若干部分，很像中国旧小说里的插图，或西洋叙事体的讽刺画。每一份里，人物、禽兽、屋宇、树木，都足构成独幅的图画，而各幅或有连贯，或不相属。[1] 这种割裂自然现象为若干断片，又重新并置一处，决非现实原来的面目，所以此中既有距离的作用，也有歪曲的作用。再如布须曼人的偷牛图中画布须曼人偷到一头牛，失主卡斐人握矛持盾在后面追赶，布须曼人或忙着赶牛，或引弓回射。据安特烈氏所见，则小布须曼人和大卡斐人身躯高矮相差很多，原作者也许就要特意地表示布须曼人肉体的微小，方显其反抗卡斐人时精神的伟大。人体的大小，从无如此悬殊的，然而布须曼人的想象却偏偏强调这悬殊的一点，因此形成艺术与现实的距离，可见歪曲作用在未开化的人群中已有很大的势力了。自从原始艺术使用歪曲以后，文明社会的艺术便也不能摆脱歪曲的影响，除了写实主义的作品以外，其他创作的成就，遂亦不妨以其如何歪曲为一个衡量了。

在此，可论之点实多。如风格者，便是歪曲作用已经熟谙，并已有获得固定径途之后的产物。宋代画家江参（贯道）"用墨轻淡匀洁，林木树叶，排列珠琲，宋人亦珍之，视然（释巨然）则大有径庭矣"[2]。这是说自然通过大画师的胸次之歪曲，足以形成特殊的意境，同时这意境也反映出几乎属于个人风格。这风格一经形成，便是画师个人的私产，后来继有他人想去模拟，也都不是容易的事。清代恽格《瓯香馆画跋》云：

> 昔白石翁每作云林，其师赵同鲁见辄呼曰：又过矣。董宗伯称子久画未能断纵横习气，惟于迂也无间然。以石田翁之笔力为云林，犹不为同鲁所许，疑翁与云林方驾，尚不免于纵横，故知胸次习气未尽，其于幽澹两言，觌面千里。

1 见商务本蔡译恩斯特·格罗塞的《艺术的起源》第七章。
2 黄公望语，见张子政《画山水跋》。

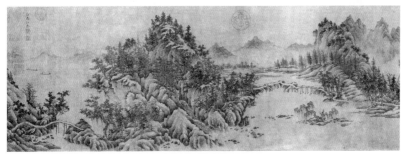

江参　林峦积翠图

　　恽格是指出那拘于迹象的习气与剑拔弩张的作风必须除掉，此而不除，连模拟前人超脱的制作，都会无一是处的，更不必希望从自家笔下去产生那超脱之境了。若更把某家歪曲了的自然，放在精密的尺度上加以检阅，其结果也会发现表现与现实间之某种距离，是独一无二的（unique），是某家个人所特有的。在整部艺术史上，也决不会找出某两位作家具有完全相等的距离，正如甲的风格决不会与乙的风格完全相同。所以在欣赏方面，凡是某种距离树立了基础之后，它定能替人们培养成某种的胃口或嗜好，而距离既有不同，胃口也就不同，于是各分宗派，所谓门户之争，就从此而起。

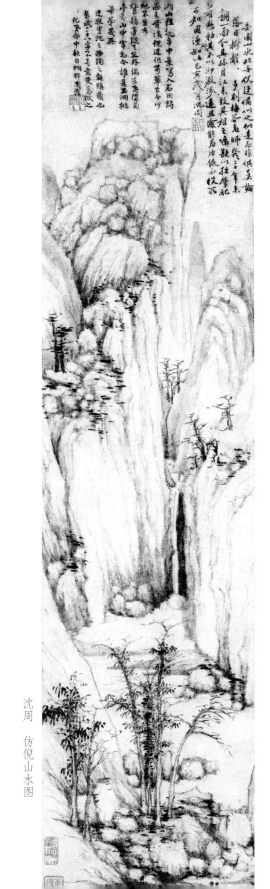

雲團山水與北宇似近偏似之似墨而非俱美煉
洛日橫瀨蓋與梅谷老師我三千為未
鋤一面全具抓目江未飯其祖之痛散以扶肇配
地不生雨
養籟達遠以華偏素為圓蜀
孝考山中家君今誰是王洞桃
万知因溪似此已亥戊午沈周
胡山程起寺中某寫入石田詩
西来骨溪視遲從芍第古今沙
延叔里沈之西圖之能膝藏也
憙曠三夫宇不意畫更為祗之
, 化宇鄭中秋日桐鄭周識

沈周　仿倪山水圖

中国人对于绘画的爱好，抑即鉴赏的标准，自来可以约略分为"刻露"与"含蓄"的两大阵营。宋米芾会以坚决的态度，反对过纵横习气，他最尊重温雅与蕴藉，连那称为画圣的吴道玄，他都不很赞许，书谓：

> 李公麟病右手三年，余始画。以李尝师吴生，终不能去其气，余乃取顾高古，不使一笔入吴生。

米氏这种讲求含蓄的主张，渐在后代山水画上占有了指导地位。明董其昌更加拥护，影响至今未绝。董氏公开攻击刻意经营与实处着力的作风，鄙为旁门外道，更高挂"文人画"的招牌，以为蕴藉一派张目。他在《容台集》中说过：

> 文人之画自王右丞始，其后董源、巨然、李成、范宽为嫡子，李龙眠（按李公麟龙眠不为米芾所许，是米、董所见未尽合）、王晋卿、米南宫及虎儿，皆从董、巨得来，直至元四大家黄子久、王叔明、倪元镇、吴仲圭，皆其正传，吾朝文、沈则又远接衣钵。若马、夏及李唐、刘松年，又是大李将军之派，非吾曹所当学也。

董氏这种论调遗响深遥，使清代以来的中国传统山水画家几乎只知道董、巨与"元四家"了。然因古代画迹，经过战乱，损失实多，残存的真本又大半深藏内府和少数人的手中，民间所见大都只是临摹之临摹，于是那些一味因袭前人的作家，不得不与现实完全断绝关系，只以重重折扣的摹本为制作的唯一资源。这种的艺术表现，至多也不过歪曲前人的歪曲，假若其中也还有可以称为距离的话，它们恐怕几乎是具有同一的尺度了。中国传统绘画艺术，遭此厄运，使画家既不知有一己的想象，也不知有自然与自然的形象，更不知何以删略，如何歪曲，没有对于自然评价的工具，结果也便无艺术之可言了。

现在，还剩下几个具体的问题，值得谈谈，就是：歪曲有否基本原则？想象与它的关系如何？对它的决定如何？歪曲的最后成功，又有何种

具体的表现？这表现又必须凭着何种特殊的技巧？

凡经想象整理过了而后表出的现实，总含有一个特征，可名之曰"调和"或"均衡"，这一现实证明作者在消极方面已扫除了他对于现实或自然所感到的缺陷，在积极方面更表出了他所认为自然应有的改进。作者增删修改之后，乃得造成一个完全合乎他所想象的自然之新的组织，新的配合。未经主观化的自然，在结构上如果也有调和，也有均衡，那只可说是偶然的。唯有艺术作品的自然，其最小的调节，也藏着作者的想象，映出作者的灵魂，因此可知主观化了的或艺术化了的均衡，须有作者的一切的新的配合，此事完全是人为的，而不是偶然的了。是以距离与歪曲难因人类想象的要求而始存在，不过它所过之处，却布满着理智与思考的种子，它可说是完全有计划的行为。清钱杜《松壶画忆》记赵松雪《松下老子图》有云：

> 一松，一石，一藤榻，一人物而已。松极繁，石极简；藤榻极繁，人物极简。人物中衣褶极简，带与冠履极繁。即此可悟参错之道。

无疑地，这"参错"寓着人为的均衡与调和；可是万一李老先生真的曾经一榻横陈于松石之间，那疏密浓淡的配合，亦未必便如赵氏此图。反之，设如另有一位画家，也来画一张老子像，他对于人、榻、松、石的繁简配合，也不必完全与赵氏相同。又明李日华《紫桃轩又缀》说：

> 每见梁楷诸人写佛道诸像，细入毫发，而树石点缀，则极洒落，若略不住思者，正以像既恭谨，不能不借此以助雄逸之气耳。至吴道子以描笔画首面肘腕，而衣纹战掣奇纵，亦此意也。

若取与上一段话比较，更可想见梁楷之作偏重质的均衡，而松雪则为严的均衡，但都导源于作者的想象，而成就于作者的感情与理性之相互的约制。

梁楷　出山释迦图

更从简省、节略一方面看，则知歪曲之法还有许多实例。它可以特意省略画材，也可以特意省略表现的媒介。宋董逌《广川画跋》云：

> 唐人孙位画水，必杂山石为惊涛怒浪，盖失水之本性，而求假于物，以发其湍瀑，是不足于水也。……近世孙白始创意作潭滔浚原，平波细流，停为激滟，引为决泄，盖出前人意外，别为新规胜概。不假山石为激跃，而自成迅流；不借滩濑为湍溅，而自为冲波。使夫萦纡回直，随流荡漾，自然长文细络，有序不乱，此真水也。

孙白是有意不用通常画水所必不能少的陪衬，却就在此省略之中发挥自己的想象，改变自然的秩序，而依旧写出水性。他那大胆的歪曲，补出了一个自然的新格，一个也许不尽可能的结构，却仍能使人相信他所画的是水，而不是旁的东西。于此，我们不禁想到亚里斯多德在《诗学》上那句名言："可能的不可能时常胜过不可能的可能。"又如张彦远《论顾陆张吴用笔》说：

> 顾、陆之神，不可见其盼际，所谓笔迹周密也。张、吴之妙，笔才一二，像已应焉，离披点画，时见缺落，此虽笔不周而意周也。

这是说笔墨节省到了缺落不全，而意象却依然饱满，像张、吴一笔之所包，实非庸手许多往复所能尽。张、吴集中力量在很小的凭借上，而能表出很丰富的意义，这可算是东方艺术一个特征。纵使一点、一皴、一抹、一过之微，都足以代表想象所整理过了的自然之某一部分。不过，严格讲来，那确切代表这某一部分的，却又只应是某某一笔，它在长、短、宽、狭以及厚、薄、疾、迟上都能适如作者的原意，既不嫌多，也不嫌少。所以，最为忠实准确的表现，无不经过这最为简略的笔墨。反之，最为节略的笔墨，因为占据的时间都很少，所以支配它的想象，也

势必较为真纯，不曾掺杂着任何的歧念。在此，表现才可当得起"忠实"，意境也讲得上"真实"，而非作伪与揉造了。那宋代"惜墨如金"的李成的真迹，在"无李"论的米芾口中，似乎早已失散完了，使后人无从想象他的本领，然他必定是很能"以简略来效忠于想象"的一人。回看西洋绘画，素描只是一种初步训练，油画才是正格。然而所谓正格的油画，细看笔墨何止千万过，于此而欲求笔笔能为想象所把握，给想象所役使，却是很难的事。所谓象简意远的作品，直到后期印象派的各家，才逐渐产出，却又无可讳言地是受了日本版画的影响。在这一点上，我们可以窥见东西画学发展的速度了。

既然笔墨须简，想象始能正确地表现，而最简之笔又是什么呢？中国因书画关系的密切，线条为两者的基本，所以画家早就努力于线条之美。可是关于线条的问题，西洋人反多警辟的议论。意大利佛罗伦萨画派（Florence School）如契诃多（Giotto di Bondone，即乔托）、波的塞里（Sandro Botticelli，即波提切利）等人的作品，比较重视线条，所以英国现代批评家罗杰·弗莱（Roger Fry）在他的《想象与计划》（*Vision and Design*）上曾说：

> 契诃多是世界上线条大师之一，虽然他的人物稍嫌幼稚生硬，却无伤伟大……讲到线条的特质，有三要点应当注意。第一，线表现装饰的调和，我们的视觉构造与我们的听觉构造，彼此相像，所以某些关系（大概是那些可经数学的分析的关系）是和谐可人的，某些是纷纭而使人厌倦的。第二，线的意义深长，使我们在想象之中，可从线条上重新构造一个真实的物体，而这物体却又非实际所必有。这一点非常巧妙，因为凡真形之最大可能的暗示，已被凝聚在这最简而又最易把握的一条线上；一方面避免徒乱人意的"冗繁"；一方面当然也避免了不发生意义的"简单"。末了，我们可以把线条当作一种姿势。这姿势将艺术家的人格之直接启示，印在我们的意识中，就像书法一样。

乔托　哀悼基督

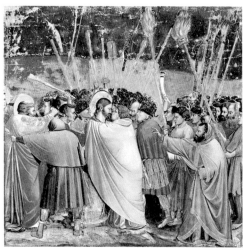

乔托　犹大之吻

波提切利　春

这番话指出这忠实代表想象的线条，其形态如何，全受想象的节制，或多而不厌其冗赘，或少而不病其不足。这一层实又进一步地补充了中国一味崇简的画风。又远在1809年，被小泉八云称为英国畸零诗人的伯雷克，曾在伦敦展览他的绘画，那展览目录上有序一篇，也能阐释线条与想象的密切关系：

> 昔威尼斯画派及佛罗伦萨画派惯于切断线、面及色。伯雷克先生则反之，线、面、色三者都不切断。他们的艺术是释放形式，他的艺术则是找到形式，并且保存形式。他的艺术和他们的艺术，处处都相反。

这序又说：

> 一个人所想象的轮廓与光线，如果不能比他肉眼所能见的更强更美，那么他就不会想象过。这一张画的作者（指伯雷克）断言他所有的想象，在他自己看来，都比肉眼所见的，更为完全，更有细密的组织。神原是组织过了的人，然而近人每有所状，偏不想用线条，而代以浓重的阴影。阴影不是此线条更加没有意义，更加笨重吗？哎，谁又能怀疑到这一点。

伯氏明白画家的利器是线，而不是面，这利器用得其宜，将使画家修补自然之短缺，其轻而易举，如同神一样。他更比较着阴影与线条的意义，这一点，尤能发人深省。现在我们试问毫无艺术素养的人，"在你肉眼所见的物象本身上，找得到阴影呢？还是线条呢？"答案恐怕多是"阴影"。因为线条以及它第一步所可合成的轮廓，决非物所原有，乃是画家加上去的。如果艺术的最大任务只不过在复制自然，或翻印现实，那么画出自然原有的阴影，应该是有意义的，画出自然原来没有的线条，反是无意义的。然而，所谓造形艺术者，原系造出想象所许而与实际未必尽合的形，于是，线条者虽乍看未免杜撰，实则它的任务之大，意义

之深，远过于阴影。

试再看原始艺术。原始人表现能力虽然稚弱，但如上文所说，他们的想象力却极强大，知道用"杜撰"的线条，来造成艺术与现实之间的距离，因而完成艺术最最单纯的任务。由此，我们不妨提出最后一个问题：线是代表什么呢？据佛里采的意见，人与周围不调和时，精神可以表出两个相反的形态：或主动地征服周围，或被动地敬畏周围。前者以"求智"与"好奇"两个态度去应付，造成准确的观念，准确的传达，结果有"形状"的概念。后者排除生存的不安，为动摇的精神求安慰，遂从"变"去求"不变"，从"无常"去求"有常"，来制服现实之无恒，结果有"神"的概念及"线"的概念。[1] 这话也值得参考。由此可见那作为想象之忠仆的线条，我们悠远的祖先早就应用，至于它到底如何地忠于它的主人，文明人很迟地才稍稍加以说明罢了。

最近心理学对于线在艺术上的作用，也很有说明，尤能指出线与人的精神动作间的关系，内中似以西奥多·立普司与佛厄隆·李等人先后所持的"感情移人"说发现特多。依尔克曾重述诸氏的意见：

> 人如果注视一条线，他的精神与身体都全跟着发生动作。不过，因为这些动作很暧昧模糊，而又不与观者意欲相衔接，所以人反以为这动作是属于线的，而不属于人自己。我们看着一条线时，我们总须从某处开始，而停在某处。我们注意的本身，便已含有动作，但这动作却被领悟为线的本身的动作。并且，基于这动作的难或易，变化或单纯，这线所被感觉到的性质，也各不同。不仅此也，线条暗示我们，我们身体的动作可以与线条的运动具有互相类似动惰力。我们好像可以想象得到我们自己也在跑，在摇动，在飘浮，在驱驰，或顺着线条的路径航行，并且把这些动作的"感觉"都联系到线条上面去。线条还暗示我们以我们身体的姿势或轮廓，所以线条也可以表出立、卧、坠落、斜倚或升起，

1 见佛氏《艺术社会学》。

不论线条本身是细微或笨拙，严整或散逸，轻妙或沉着。……线条与眼帘相接，使我们想象我们自己形成这线条（单指鉴赏者），并且我们感觉随生，从线条中感觉它所暗示我们的若干情境，如畅达、潇洒、微妙或壮勇。

此一番话除已精微地说明感情移入线条的经过外，并且使我们悟出线条的姿态动向与彼此间的配置关系，都深深寓有人类的灵魂，而必待这一关系找到了均衡，想象才能满足，灵魂才有皈依。

艺术家与自然发生交涉，从而揣摩这交涉所可形成的意境，其中必有荦荦大端，其斩截清楚，亦可由几个线条交错而表现之一。是又论距离与歪曲者所必深究。此外，还有中国绘画在由歪曲以取均衡之比较上，问题很多，又关于歪曲之限度，中西更有不同的倾向，因限于时间，他日试再为文论之。

中国绘画的意境

一、序说

本文所指的中国绘画，是中国固有的绘画，也就是目前流行的名称——国画，而不是中国人所模仿的纯粹的西洋画。近十多年来，研究中国画学的著作渐渐可分为国内和国外两方面。国内的作者大都同时也是画家，懂得中国绘画的传统的旨趣和技巧，所以从传统的立场来说，他们的话都很"道地""内行"。但中国是一天天地在创新，它的绘画固然无需纯粹模仿西洋才有将来，不过它的发展，却不能避免接受西洋的影响。因此，道地、内行或本色的研究，纵能一部分为认识中国过去的绘画，却未必觉察得到在创新中的中国绘画循环的契机，更不足以把握其未来的可能的倾向，而加以批判了。加以国画家大都墨守成法，不很愿意兼通艺术的一般理论，对于和艺术密切相关的其他科学，也不感兴趣，于是他的著作，在纵的方面，不易提取过去国画发展的原则，在横的方面也就无法理解各种不同作风、派别、方法等所共具的和独特的意

义了。换言之，我们近来的国画研究者，似乎太过囿于历代权威的意见，究其量只不过是这些意见的零星的重述，亦即旧材料的累积，不能使读者从中看出什么系统的解释。他们又喜欢博引过去习用的抽象的字面，和批评的滥调，如"气韵生动""笔致高古"，或"古雅""神妙"等等，而不能进一步予以比较科学的说明，又或刻板似地写上许多类乎神话的诸大名家的遗闻轶事，而不肯说破它们的荒谬无稽，凡此更给读者添了不少的困难。因此，我们所有的关于国画的论著，在大体上可以说是失败了。

那么，国外的著作又是怎样呢？这类的著作近来出版极多，若就本人所看过的说，在方法、取材与综合的见解上，都比国内的稍胜。因为那些作者生长在另一个文化氛围中——一个含着浓厚的科学的气味的氛围中，他们首先占了方法上的便宜，他们次期所研究的是另一民族的簇新的陌生的对象，所以不致受到任何传统观念的束缚。不过，他根本不会亲自拿过一管毛笔，在竹或棉制的纸上画过一下，对于东方画法，隔膜太多，不晓得其中的甘苦，因而也不能透过方法，见到背后的主动的精神，谈起来自难搔着痒处。他们的弱点是只抓住笼统的轮廓、抽象的意念，而缺乏具体化的资料。他们特别表示无能的，就在识别画迹的真伪，他们著作中所选印的代表作品的图片，原迹多半是赝品，这证明他们对中国画迹不甚或不能加以正确的考评，从而也就未能把握中国画的精神，然而我们自己的论著所附的图片也时常未能免此，不过成分少些罢了。

经过这样比较之后，我们可以略说理想的国画研究之究应如何。

（一）我们首须把国画看作时在发展的而且可以创新的精神形态之表现。

（二）于是就从这精神所反映的中国社会——中国社会史发展上，去寻国画基础，而溯其原委。

（三）等到它的构成、演变、流派都已明白，它的精神或本质就不难认识了。换句话说，我们从历史的迹象探求画学的哲学，找出一个最高原则。若再将这最高原则应用于现今中西文化交互影响的经途上，我

们或可比从前的论者多晓得一桩事件，那便是：国画今后的趋势，亦即它的质，将发生怎样变化了。不过，在这研究经程上，我们尤应十分谨慎，不要像有些采用某种方法或公式的人，忽略了具体的事例，而陷入空泛的公式主义的危险中。我们要尽量参酌画史可提供的一切，尤其是画体、画法、画迹、画论，以及画家的生活思想等。本文限于篇幅，不能悉依上述的步骤，来探求国画的本质。所以开头就提出批评国画的最高鹄的，用中国社会的发展来给它说明，就客观的事象来考察，期以达到正确的认识，至于国画将来的倾向，当另为文论之。

二、中国绘画的意境或意识形态之完成与表出

中国人谈到诗、文、书、画等，常以意境之高下，为一个最具体的批判标准。意境是主观之具体的表现，有其特殊的形象，凡轮廓显明的意识形态之表现，都含着一个完整的而绝非支离破碎的意义。历代文人给它所下界说，或所举实例，虽然很多，大抵都没有越出以上的范围。再就画家的这种意识形态而论，则有其完成与表出的两方面。画家最初学画，其意境并未达到完成的阶段，同时他的笔也还不能表出一个完整的意义。他须学习才能使意境成熟，使技术足够运用，亦即使手从心，传写这成熟的意境，这情形无论中外古今都是如此。譬如一个人对着雄浑的高山，而不能为其所动，写出气势深宏的风景画，或经历过一桩英雄的事迹，而不能捉住当时最精美的一幕，写成纪念碑的人物画，那么他就不会完成他的意境，也就无所谓成熟的意境。又如一幅画尽有的是山川木石、屋宇桥梁，或满布着飞机大炮与激战的士兵，然而它并不一定就是表出含有完整意境的山水画或抗战画。事实上，在任何一部绘画史里，不仅是中国的，只有贯通了意境完成与意境表出这二重工作的人，才能成名家。然而此事至难，必先有像刘勰所谓"登山则情满于山，观海则意溢于海"那般狂热的情感，更有传达得出这番热情的技巧。反

之，零乱地堆砌画面，搬运前人的一山一水到自己的结构中，毕生从不想和现实见面，而一味地把某某流派遮断了自己和现实间的沟通，以及仅剩一点一抹的技巧，而使人看不出在点抹之上，还有什么统摄全局的图旨——像这类的绘画也委实太多了，尤其是在一个画风衰落的时代里。作风如此的人，固可侥幸成名，然而严格地讲，他们既未企图完成上面所说的那一步贯通的工作，所以他们也无所谓艺术的创造，他们不是画家，只是画匠。

画匠与伪造名画的人是没有什么两样。在中国画史上，这类伪造者虽很少列名，但他们与画匠们却步趋暗合。所以关于中国历代鉴赏者所要辨明的"真""伪"这一问题，与其以伪作与真迹，不如以画匠与画家的作品，作为研究的资料。真迹表出作者意境或完整精神，伪作只有零碎断片的模画，而相当于此两者的画家与画匠的作品，在解释与认识上，都比"真""伪"两个相对名词更加明确，更加具体，使人容易领悟，容易识辨。西洋文艺批评中沿袭柏拉图观念论一派的主张，多认为凡有完整观念以供形式之传达或使用的艺术家，就是真的艺术家。假的艺术家则根本缺少这个完整的观念，他们的意识动向是和这一观念始终对抗的。这一派的批评除了切断观念与现实间的关联，亦即无视现实决定观念这第一原则外，其用以区别真伪艺术家的理论立场，却是可以接受的。如果将画家与画匠之分，与这一派所持的真伪的测度并列而观，总比中国历来鉴赏家关于真伪问题的那套门面话所能指示的，朴实得多、清楚得多了。

现在再进一步来探讨中国绘画上意境之完成与表出两方面，究竟遵循什么途径？应用什么法则？这一探讨工作等于寻出艺术的一般原理，所以不必仅仅关于中国绘画。本文只提纲挈领地，在这一课题中提出特别可以注意的几点：

（一）国画意境之完成与一般意识形态之完成相同，是受现实与社会的决定，但如此被决定的意境，后来也未尝不可以反转来影响现实与社会，尤其是当它获得充分的力量时。

（二）国画意境之表出与一般艺术相同，产自内容和形式间之相反

相成，而内容常具更多决定的力量。

（三）完成的意境与表出的意境需属同一体：表出的意境与内容并非同一体，因为在画家的精神运用的过程中，必先完成意境，始得有所表出，而他所感受于自然的必全部存在于他所表出的。至于内容更须与形式合作，始可映出意境。照（二）所说，它比形式的地位高一点，但又比意境的地位低一点。例如"苍茫"是中国山水画家常有的意境，独树、夕阳、远山等是专写此种意境时所常用的内容，树法与远山皴法以及天边如何色染而表出落照等，则是形式问题。他假使不能首先在那由于他的生活、地位所决定的主观里有了"苍茫"，他不会想到用独树远山，更不能决定用何种树法与皴法。此三者的地位，孰为首要、次要，都可明白了。我们根据以上几点，才可以谈到中国绘画意境如何决定与如何形成。

三、中国社会史所决定的中国绘画的意境

当中国从殷代奴隶制末期渡到西周封建制的酝酿期，周族因反抗殷代奴隶主的统治，遂有动的宇宙观以对抗以前的静的宇宙观，有斗争的意识以对抗以前的"神学"的意识。等到西周封建秩序完全树立，治权稳固，大约就在春秋时代，为了维系这已成的秩序计，遂又有静的宇宙观来代替动的宇宙观，由斗争的意识转回"神学"的意识，而充分表现于孔门的哲学中。此后在中国封建社会的整个时期里，那源于孔学的儒家思想虽经过相当的内容变化，却支配了这一时期里的精神文化。直到清代鸦片战争，由于世界资本主义力量的伸入，中国封建秩序与儒家思想才起动摇。这作为中国文化主干的儒家思想实浸渍了中国的一切文化工作，并握住文化批判的钥匙，于是绘画与画学也不能例外，而我们所要进一步认识的画家意境，也逃不出儒家的范畴，纵使西方的关系有时是很间接，很隐晦。

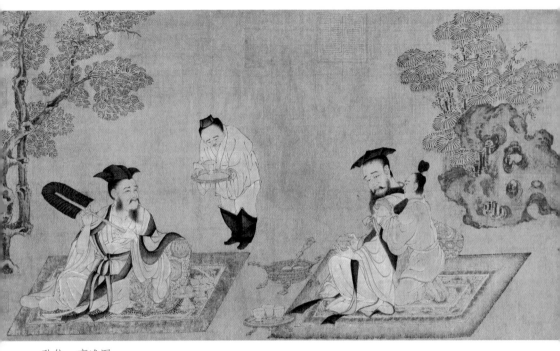

孙位 高逸图

若说中国画学在方法论上主要是受着儒学的支配，亦不为过。至如封建社会内部逐渐演化，发生部分的突变，其最显著的有春秋时代代表没落的中小领主的复古主义（老聃思想），战国时代所转化而成的厌世主义（庄周思想），西汉末贵族地主不敌商人地主，由动摇而生的复古主义（刘歆思想），魏晋间地主集团无法挽回自身的颓势，因而沉溺着的清谈生活（何晏、王弼、王衍所代表）等，这一切都是以没落者姿态出现，所以很容易糅合于保守主义的儒家哲学中。儒家思想把它们都涵括了，遂使中国的文人一面虽以孔门嫡系自命，一面几乎无不染着出世、清谈的气味，而中国历代的画家也都是这么一个混合的模型所造出来的人物了。

再从政治运用或官僚技巧方面来看，则儒家独到之处，乃在治人即所以卫己，有非佛家、道家所能及，故深入各朝的政治基层，而得到在上者的提拔，负起重任，直到十九世纪才逢敌手。所谓董仲舒之尊儒而黜百家的大一统，王通之以儒为主的儒佛道合一，更是其中特别显明的

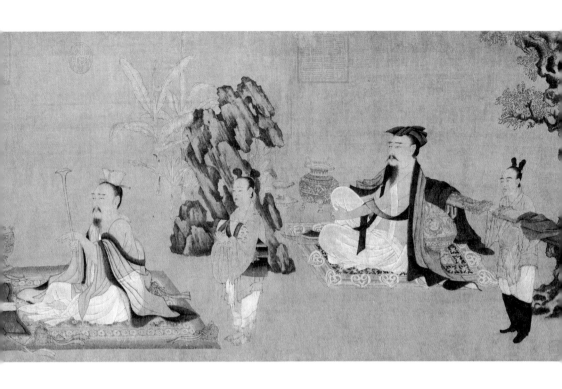

例子。所以，在社会史这一种长的阶段中，支配的阶级和支配的思想使儒家占了惊人的长期优势，更使观念论的中国文化史家感喟中国文化之停滞，是由于中国历史缺少一个近古，而只有上古、中古了。中国画学便在这保守的、单调的、停滞的、支配的思想中发育滋长。

近来所有一般中国画史虽把中国画学的发展分为实用、礼教、宗教、文学各个时期，然而事实上中国绘画主要是反映儒家哲学所攀附的治人者的意识，而次要是反映佛学道学所表现的僧侣贵族或半僧侣贵族的意识。国画的意境主要的也无非就是达官贵人或依傍他们而生存的文人"雅士"之意境。中国历代名画家几乎不是官僚便是士人，而论者更常常勉励学画的人，不能有半点寒伧气，这就是说，画乃显者之事。又须有书卷气，这就是说，画乃文人之事。日本人大村西崖在他的《文人画的复兴》里更明白写着：

　　文人画者，有文学人所作之画也，又谓文人士大夫之画。在

中国，士大夫尝皆有文学，纵不能属诗赋，而身居高位，立于多人之上，其人格、识见自有足取者也。

当然，位高并不一定识高，日本人学会我们一套门面话，但没有我们士大夫的辞令，所以把这番话说得生硬蠢笨；不过，中国的画学确属文人的学问的一个部门，是毫无疑义的。至于像《宋史·刘挚传》上所说："士当以器识为先，一号为文人，无足观矣。"反倒不是通俗的见解，是不可为训的。

若更从相反的一面看，中国诗是穷而后工的，中国画也是如此：不得意的文人，画几笔"离世绝俗"的或自命"不吃人间烟火食"的画，满纸是一股没落的滋味，而内心的深处仍如望幸的妃嫔，颇近王维的"那堪闻凤吹，门外度金舆"，是忠于上人的，所以仍是一种御用品。上节所提出的意识形态之能翻转来影响现实与社会，便是指着这长期反映儒家思想的画家意境而言的；因为儒家思想的反拨作用不住地又在增强与累积社会上许多方面的保守精神，使之愈加浓厚，画家当然受此影响（中国画学中复古精神一点，将另为文论之），足见儒学于被动地产自社会外，还自动地深化社会各层（文人与画家）从它所接受的影响。

其次，我们要具体地试寻儒家中心思想如何影响画家的意境。儒的中心人物是孔子，但儒是先他而存在的。依据《说文》，儒大概是柔弱的寄生的术士。胡适之先生则以为是殷代遗民之一，给周人担任礼仪，类乎教士。"孔子乃殷之后，儒之有远见的领袖。"其实孔子是承继了一种生活的习惯，要进一步地研究，怎样才能最巧妙最聪明地过一种最少障碍的生活。胡先生称举孔子的卓见，"深知富有部落性的殷遗民的'儒'是无法拒绝六百年统治中国的周文化，故冲破民族界限曰：'吾从周。'"。事实上，中国民族到周代，已由夏商两族为主干而合流为华夏族，即汉族的前身，所以孔子在当时，可算是封建领主的代言者。他随俗，柔和，解仕进，更有自己一套的哲学。

第一无须学术的依据，假定"仁"是属于"人"的先天秉赋。《中庸》的"仁也者，人也"便是这种哲学的一种解释。其次，忽视矛盾：以

后天仍可培植"仁"，故曰："为仁由己，而由人乎哉？""有能一日用其力于仁矣乎？我未见力不足者。盖有之矣，我未之见也。"而《大学》给他所拟的方法则为格物、致知、诚意、正心，以及知止、定、静、安、虑、得。末了，他说出"仁"做到之后的好处，乃在消灭社会上一切的对立，使下不犯上，臣不弑君，子不弑父，阶级不相仇，邻国不相侵。易言之，"仁"的人即是"圣人"。

以上只不过是孔子所提示的一般的修养。此外，孔子却有更加具体的办法。他承袭前代治人者的方法，依据他们的经验，来修订"礼""乐"，其中实潜藏着极为深刻的妙策。他注意到人是有感情的动物，必先诉诸感情才可以谈得上息争，减少矛盾，而致"太平"。"乐"乃特具调和感情的能力的工具，所以，列作息争的第一手段。不过他十分周密，还怕"乐"只有默化的力量，而没有强制的力量，所以跟着又提出"礼"来。"礼"若有不达之处，再维之以"政""刑"，于是才能"同民心而出治道"了。作为"政""刑"的前驱的"乐""礼"，含有许多精透的理论，而中国绘画的理论则与之吻合。"礼""乐"的最高原则，就是画理的最高原则，而历代的画家的意境又皆间接受着"乐""礼"的理论之指导。这一层乃认识中国画学精神的一个门径，本文不避繁冗，试举例证，再加条贯，以见中国画学的根本。

《乐记》说：

> 凡音之起，由人心生也。人心之动，物使之然也。感于物而动，故形于声，声相应，故生变；变成方，谓之音。比音而乐之，及干戚羽旄谓之乐。

孙希旦解曰：

> 此言乐之所由起也。人心不能无感，感不能无形于声，声谓凡宣于口者皆是也。声之别有五，其始形也，止一声而已。然既

形则有不能自已之务[1]，而其同者以类相应。有同必有异，故又有他声之杂焉，而变生矣。变之极而抑扬高下，五声备具，犹五色之交错而成文章，则成为歌曲，而谓之音矣。然犹未足以为乐也，比次歌曲，而以乐器奏之，又以干戚羽旄象其舞蹈以为舞，则声容毕具，而谓之乐也。

《乐记》又曰：

> 慎所以感之者，故礼以道其志，乐以和其声，政以一其行，刑以防其奸。礼乐刑政，其极一也，所以同民心，而出治道也。

从这两段话，可以看出儒家的意思，认为原始的"声"虽属直情感的表现，然而同异参杂，没有划一的规律。它所代表的"心"，太不同了，一如政出多门，非常有碍于"治道"。所以，第一步，应该使这真的情感由"变"以达"音"的时候，需要有"方"，有节制。第二步，则用规定的"乐"，奏出这有"方"的"声"（"音"），则"音"虽有高下疾徐，但是受了这规定的器具的限制，不同之中有了同了。第三步，再用规定的"干戚羽旄"，来象征"形声"所不能自已之"务"，则"务"所可能具有的缓急轻重，也受了这规定的器具的限制，不同之中，有了同了。由"声"而"音"而"乐"，或由"心"感于物而"动"而"形声"，而"不能自已"，而表现为"声"与"务"的综合。抑即表现为"乐"，其中贯彻着不同的同之"人为"规律，也就是"乐以和其声"的"和"。因为"声"与"务"是纯粹感情的，照"先王"的意见，是太不"慎"了，必须使它转成"乐"，则"声"与"务"才都理性化了，才能合于规定的绳墨，而不致流为偏激奇险。"和"是"顺""谐""不坚不柔"，发而皆中节的意思，也就是磨去了感情的棱角与锋芒，而把它局限在一种制定了的形式之中；其所以必须如此做法，则完全是为"治道"。所以"乐"并不仅是陶养性

1 据孙希旦《礼记集解》，此处"务"当为"势"。因后文皆沿用"务"
展开讨论，遂保留。——编者注

情，而是要陶养"先王"所理想的人民的性情，从而完成政治的使命。

"乐"既同人之情，以便于治理，"礼"更本此而发展为更高的阶段。所以《乐记》又说："审声以知音，审音以知乐，审乐以知政，而治道备矣。……知乐则几于礼矣。礼乐皆得，谓之有德。""礼"是人民所守的范围，但是倘若不先用"乐"来对人民做过番柔软的功夫，而突然地予以硬性的规定，那是不可能的事。反之，人民假如懂得"乐"，他们离开"礼"也自然就不会很远了。所以儒家提倡的礼乐，可以说是对于政治的一大贡献。

《乐记》曰："乐者为同，礼者为异。同则相亲，异则相敬。乐胜则流，礼胜则离。合情饰貌者，礼乐之事也。"郑玄解说："同谓协好恶也，异谓别贵贱也。……（礼乐）欲其并行斌斌（彬彬）然。"陈氏澔解说："和以统同，序以辨异。乐胜则流，过于同也。礼胜则离，过于异也。合情者，乐之和于内，所以救其离之失。饰貌者，礼之检于外，所以救其流之失。"所以《坊记》云："礼者，因人之情而为之节文。"这种的节情，是源于"乐"，文情则为由"乐"发展而成的"礼"。盖儒家乃以内的感情，为外的举止奠立基础，再以感情来调剂举止的差异，同时也就是以举止来打破感情的雷同。换句话说：要做到情理的相互约制。一个人如果能有这样的修养，儒家称之为"君子"。所以《乐记》又从头开始的一点说："凡音者，生于人心者也。乐者，通伦理者也。是故知声而不知音者，禽兽是也。知音而不知乐者，众庶是也。唯君子为能知乐。"

不过礼乐还有其他更大的作用，而这作用还有哲学的基础。《乐记》说："人生而静，天之性也。感于物而动，性之欲也。……夫物之感人无穷，而人之好恶无节，则是物至而人化物也。人化物也者，灭天理而穷人欲者也。"这是主张在物我之间，不可一味地以我制物，否则就接不上人欲、人情必须"节文"的那番道理。《乐记》又说："著不息者，天也。著不动者，地也。一动一静，天地之间也。故圣人曰礼乐云。"就是把一套理论哲学化了。拿礼乐来配合天地，以天地来解说礼乐，然后人民对于"节文"，才能在信仰之外，更加上一层敬畏。照儒家的意思，天地乃一大调和，礼乐则不过是这调和所垂示的例子。唯圣人始能看出

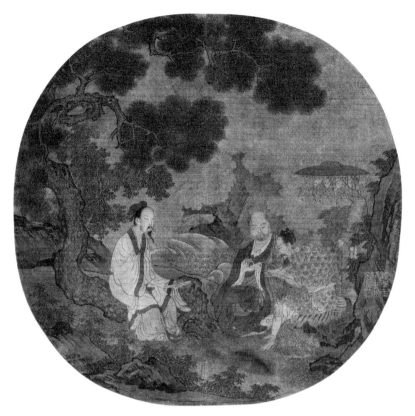

佚名　松荫谈道图

这一点，给常人来斟酌并且制定物我之间的应有关系或调协，使大家感于物而不为物所困，化物而又不使物消灭，而这一关系的成立，便把人位置在一个"天""地"之间的场所，抑即放在"中位"上。所以，懂得礼乐的是君子，制礼作乐的是圣人，而慎所感之的先王、今王，也就和圣人贯串在一个环上，而成为一体了。

于此，我们可以简单地说：礼乐是致取中和的手段，而中和之为用，便是中庸。所以，综合观之，儒家所说做人的最高理想——仁，其中乃以乐礼为手段，以中庸为目的。"仁"的人，应在学习礼乐的时候，特别留心如何把自家放到中位上，只待中位坐稳，一切行事就不会偏激犯上了。中国文化既久为儒家所支配，所以画家的意境，也与儒家的思想十分吻合，现在即根据此点，试举例说明中国绘画的意境。

前文说过，中国绘画发展史是不宜严格划成若干时期的，因为无论艺人的或文士的绘画，其最后的作用，都给浸渍在儒家政治的意味之中。所以我们可以说：这些艺术作品的造意，含有一个共同的趋向。在那不同的面貌的背后，隐伏着一个一贯的相同的使命。关于这一点，我们单就中国山水画来说一说。《唐书·崔植传》：

> 长庆初，穆宗问贞观、开元治道。植曰："玄宗即位，得姚（崇）、宋（璟）纳君于道。璟尝手写《无逸》，为图以献，劝帝出入观省，以自戒。其后开元之末，柘暗，乃易以山水图，稍怠于勤。今愿陛下以《无逸》为元龟，则天下幸甚。"

这番话无异主张山水画是无用的。

山水画在中国，虽特别发达，然而直到明末的顾炎武，还是竭力予以攻击：

> 古人图画，皆指事为之，使观者可法可戒。……自实体难工。……于是白描山水之画兴，而古人之意亡矣。

但是事实上，那被崔、顾等人视作最无用处的山水画，在不知不觉之中，仍旧扶持着儒家的礼教。所谓"古人之意"，可以说是始终未"亡"的。中国山水画——实则中国各门绘画也都如是——乃在儒家中庸的教训中滋长，而以物我调和为其最后的目的。中国山水画所表现的，与其说是"自然"，不如说是通过"自然"而表现的"人"。山水画的种种意境，都是象征治道之下的某一种标准人品，不过同时，画家对于所遇着的自然的某些形象，也必须要能够使其配合得上人的某些品德，而谋取自然与人的契合。（西洋山水画在十九世纪，才渐渐含有人的成分。）所谓"幽淡""浑厚""古朴""清雅"等意境，都是从为人之道观照自然所得的结果。

中国山水画家必须学着如何站在人与自然的关系下，去调节自然现

象与主观现象。一幅山水画必须是从人的方面看，它兼有自然的成分，从自然方面看，它又兼有人的成分；抑即人天俱备，而且是位于人天中间。董其昌《画禅室随笔》：

> 画家以古人为师，已自上乘。进此当以天地为师。每朝起看云气变幻，绝近画中山。山行时见奇树，须四面取之。树有左看不入画，而右看入画者。前后亦尔。看得熟，自然传神。传神者必以形，形与心手相凑而相忘，神之所托也。树岂有不入画者，特当收之生绡中，茂密而不繁，峭秀而不塞，即是一家眷属耳。

所谓"绝尽画中山"或"入画"的树，便是可以表现人的自然的部分。所谓茂密而繁，峭秀而塞，乃不足以表现人的自然的部分。凡此都是站在人的立场来说的。至于站在自然方面的，只"进此当以天地为师"一句话，都概括了。而"传神"以及"心手相凑而相忘"，便是物、我、天、人的浑合，中位的获得，中庸的结果。

再从调和社会制度的约束以及个人的自由二者而言，则画家更不得不一面立意，一面守法；一面要敦人品，一面要讲笔墨，其结果则为"文饰"与"作伪"。文饰与作伪，在儒家的观点上，绝非恶劣的字面而是有其特殊的作用的。它们可以节制或修饰人的情欲，以求适应或迁就环境。然而这一层功夫，只有儒、君子、士始能做到，所以也只有文人画始合乎儒家的标准，是艺术品而非工艺品。文的对面，是质；伪的对面，是真。质而且真，虽为人的本来面目，但是并非处世之道。儒家因有文质调和之说。《论语·雍也》"质胜文则野，文胜质则史，文质彬彬，然后君子"，便是这个意思。荀卿更补充之："人之性恶，其善者伪也……故圣人化性而起伪。伪起于性而生礼义，礼义生而制法度。然则礼义法度者，是圣人之所生也，故圣人之所以同于众，其不异于众者，性也，所以异而过众者，伪也。""伪者，文理隆盛也。无性则伪之无所加，无伪则性不能自美。性伪合，然后圣人之名，一天下之功于是就也。"换言之，世间假使有所谓绝对的天然，这天然必须加以限制，尤须将人工放

上。而这作伪的或人为的大任，却只有深知天人之道的圣人、君子，方始担当得起。所以荀卿又说："君子者，天地之参也，万物之总也，民之父母也。"不过，于此又必须从儒的一群中，剔除众人，方见君子与小人之别。所以，他又说："大儒者，天子之三公也。小儒者，诸侯大夫士也。众人者，工农商贾也。"这种看法，渐渐普遍于后来一般社会，卒使中国的绘画由实用工艺而转为纯艺术之后，便不得让文人来完全包办了，而立在中位以参天地，也逐渐成为画家立意造境根本的不变的态度了。

关于文人画一点，画史上可资印证的材料太多了，现在且引几个特别明显的例子。宋邓椿《画继》曰："其为人也多文，虽有不晓画者，寡矣；其为人也无文，虽有晓画者，寡矣。"这只是说欣赏必属文人之事。明董其昌《容台集》："赵文敏问画道于钱舜举，何以称士气？钱曰：'隶体耳，画史能辨之，即可无翼而飞，不尔，便落邪道，愈工愈远。然又有关挨，要得无求于世，不以赞毁挠怀。'吾尝举似画家，无不攒眉，谓此关难度，所以年年故步。"这里所谓"难关"，实在就是一种画家不易消灭的矛盾。他如果一方面能够学到像真书（从《韵会》的解释：古之隶即今之真书也）那样的雍容静穆（行草的体性则是奔放的），一方面又能忍受"世俗"对这种"雅淡"的作风的漠视，才可以成家立派。这敛约的态度原是长期礼教的成果，许多别的条件如朴厚、谨严、高简、古拙，以及那些力戒的狂野、霸悍、粗豪等都本此态度，经过文饰节制而成功的。与"隶体"说并重的，则有苏轼的诗句："退笔如山未足珍，读书万卷始通神。"也就是中国文人最爱说的"书卷气"的意思。简言之，中国画家须多读书，将自己浸渍于礼乐的教育中，才会懂得如何"文饰"自己的意境，才会得适当的形式或手段，以表出这意境于"天地之间"。

关于如何表现出天地之间或中位一层，中国画学都有很多具体的法则。约略地说，则有意境与法度两端之执中，以及气韵与笔墨两端之执中。不过，最后目的都是着重在意境与气韵，法度与笔墨毕竟退居从属的地位；而在这最后目的未达到前，两端或双方可以说是同等重要的。中国画家的思想中，虽然不曾有过观念的辩证法的运用，但是他们谋取中位时，却遵循与之相同的路径。他们使意与法统一起来，而常以意为

主导。所谓"执两用中"这一训条，乍视乃一家一半的机械的分割，实则毕竟还有主从的，尤其是在较高阶段的新的发展中。它们在意境与法度、气韵与法度相对待时所指的意境、气韵，不必一定等于它们完成的画面上所含的意境、气韵。后者常是一种更远的造诣。现在试为分别例说尚意、尚法及以意使法三点，从而更加详细地说明中国绘画意境之形成。

四、中国绘画意境形成中意与法的问题

尚意

打开中国一部画史，不难看出"形"与"意"占有极不平等的地位。在较古的时代，"形"相当被重视，这当然由于实用的关系，所画如果不像原物，使人看不懂，那么绘画便会失了普遍宣传的任务。那当时的主形论，《韩非子》有一段可作代表：

> 客有为齐王画者，齐王问曰："画孰最难者？"曰："犬马难。""孰易者？"曰："鬼魅最易。夫犬马，人所知也，旦暮罄于前，不可类之，故难。鬼神无形者，不罄于前，故易之也。"

《后汉书·张衡传》有一段：

> 画工恶图犬马，而好作鬼魅，诚以实事难形，而虚伪不穷也。

更看汉唐的雕塑，则写实的作风十分浓厚。苏州角直所存的唐杨惠之的塑像，是一最好的例子。又如已经流落到日本的传为唐吴道玄所作的《送子天王像》（长卷原藏清宫），则人、兽、器物之比例都相当正确，形状都很逼真。又如朱景玄《唐朝名画录》所载：

（传）杨惠之　苏州甪直保圣寺罗汉像

韦偃……尝以越笔点簇鞍马、人物、山水、云烟，千变万态，
或腾，或倚，或龁，或饮，或惊，或止，或走，或起，或翘，或
企。其小者或头一点，或尾一抹，山以墨幹，水以手擦，曲尽其
妙，宛然如真。

更是推崇韦氏作品的形繁难象，而像这样的作风，确又为后世所少见。
白居易诗"画无常工，以似为工。学无常师，以真为师"，也还是主张形
似的意见。从宋代起，文人包办画事以达十分完密的程度，画事在表面
上虽远离实用，但它帮助政治的力量，并未稍减，于是主形说就屈服于
主意说。

（传）苏轼　潇湘竹石图

文人论画与作画，无不首贵立意，其中有极为鲜明的论调。明李式玉云：

> 今之画者，观其初作数树焉，意止矣，及徐而见其势之有余也，复缀之以树。继作数峰焉，意止矣，及徐而见其势之有余也，复缀之以峰。再作亭榭桥道诸物，意亦止矣，及徐而见其势之有余也，复杂以他物。如是画，安得佳？即佳，又安得传乎？

这是说意为贯通心手、支配画面的主力，它摆脱实景的束缚，在天地之间，往来自如。欧阳修说：

> 萧条澹泊，此难画之意，画者得之，览者未必识也。故飞走迟速，意浅之物易见，而闲和严静，趣远之心难形。若乃高下、向背、远近、重复，此画工之艺耳。

这种论调几乎针对唐人写实的作风，以前所认为难状之物，现在竟不值得留心体察了。苏轼更痛快言之，有诗云：

> 论画以形似，见与儿童邻。
> 作诗必此诗，定知非诗人。

他既瞧不起形似，当然就是着重意境。他自己则只工书而不善画，偶尔想画，势必寻那较为简单的题材，应用较为单纯的技巧，尤其与书道比较接近的技巧，结果就决定了他的画题：墨竹。我们都晓得他的墨竹很负盛名，虽然我们没有见过一幅好的真迹画。他重意轻形，所以又任意更变画竹的手段。《莫廷韩集》：

> 朱竹起自东坡，试院时兴到无墨，遂用朱笔，意所独造，便成物理。盖五采同施，竹本非墨，今墨可代青，则朱亦可代墨矣。

宋人深受儒道释糅合的精神的影响，其中有一个自然的结果，便是观念游戏，而苏轼尤为一个典型的代表。儒家曾经注意到严谨的生活方式与习惯，经过魏晋清谈而失去了一半，到了宋代名流又失去了一半。这在绘画上特别看出，宋代画迹，除院体之外，渐少以前那样精谨从事的态度，转而崇尚一种不经意的立意。关于工具，也开始解放，例如大画家米芾作画，不专用笔，或以纸筋，或以蔗渣，或以莲房，皆可为画。

自宋以后，中国绘画便一贯地尚意，剥削了不少形式，抑即处处以形就意，不再像唐代那样从形就意了。宋和宋以来的画论大都可以说是东坡那一首诗的复制。南宋陈与义《墨梅》诗"意足不求颜色似，前身相马九方皋"，完全着意在被精神所集中的事物的某一点上，其他的一切客观方面的正确，都可不管了。易言之，画家画梅，应学秦穆公时最会相马的九方皋，他尽可把"牝而黄"与"牡而骊"颠倒弄错，但他却见到"天机"，"得其精而忘其粗，在其内而忘其外，见其所见，而不见其所不见，视其所视，而遗其所不视"。梅花本不是黑色的，如果用墨而不用色来描写它，形似虽差，而意则非但没有走失，反倒经过一次很高的提炼了。后来元画重意，明画重趣，只不过是宋代文人精神发展之余绪。这重意的时代很长久。所以就是到了现在，大家还都承认中国画是重意轻形的，虽然宋以前并不如此。

至于创意本身的发展，与模拟的作风的成长，适为反比。模拟又与师古有关，这些都应另文专论。但是唐宋间竞尚"新"意，为后来一味模古者所不肯为，其中有积极的修养自己和消极的暗示自己的若干途径。唐张彦远说："开元中，将军裴旻善舞剑，道玄观旻舞剑，见出没神怪，既毕，挥毫益进。时又有公孙大娘，亦善舞剑器，张旭见之，因为草书，杜甫歌行述其事。是知书画之艺皆须意气而成，亦非懦夫所能作也。"这是一种修养，而且它的基调完全是男性的，与唐代的国势以及统治者的行动精神相配合，只可惜吴、张等氏的作品，现在太不容易见到真的（前云《送子天王像》卷首的人与怪兽格斗一段，约略可以相见积极的气势）。政治的途径，乃是弃武修文，所以其画风也就不同于汉唐，是比较地闲静敛约，抑即张彦远之所谓"懦夫"了。

吴道子　送子天王图（局部）

邓椿《画继》云：

郭熙……出新意，遂令圬者不用泥掌，止以手枪泥于壁，或凹或凸，俱所不问，干则以墨随其形迹，晕成峰峦林壑，加之楼阁人物之属，宛然天成，谓之影壁。

又王得臣《麈史》云：

郭忠恕侨寓安陆，郡守求其画，莫得，阴以缣属所馆之寺僧，时俟候其饮酣请之。乃令浓为墨汁，悉以泼渍其上，函携就涧水涤之，徐以笔随其浓淡，为山水之形势。

两位郭氏固然不一定是"懦夫"，但平素却也未必有雄浑的气度，这是有过郭熙《早春图》（故宫博物院藏有影本）、郭恕先《辋川图》（商务印书

馆影本，为后人摹作）的零星琐细，美而不雄，便可知道。他们有了主观的决定，所以感受自然的力量强过整理或利用自然的力量，因此他们不能选拔对象，而只能委身于对象，听其支配了。宋以后的绘画在题材、方法上都日趋单调，就是因为取意或接受暗示之时，既缺少积极与主动，遂使前人传统的丘壑，抑即刻板似的画面组织法易于袭人了。

不过，文人画也并非单剩意境，此外便一些别的都没有了。它这不必为"常人"理解的意境究竟也还需通过一种特殊的形式，才能表现，和艺术一般的法则，并无什么两样。但是这特殊形式，决非自然所本有的现象，犹之朱与墨皆非梅花所本有，而文人就在这特殊形式上用了极深的锻炼的功夫。用它的名词来讲，这特殊形式就是与"意"相关的"法"，就是"笔墨"或"法度"。这是中国画学的特别发达的一部分。如要了解中国绘画，便不得不懂得它。现在一般的中国人以及外国人都给这部分阻挡住，被关闭在中国绘画的门外了。在大半的论说上，法常被视为意的对待物，实则它与意结合至深，常不易拆开，它是执中的一极，须详细说明的。

尚法

中国文人从事艺术，其立意本已充分表示了儒家的人为或作伪，而其法度则更受儒家的礼乐观念的影响。一切对象不能不折不扣地依照原样地接受，于是接受以后也就不能再依照原样地表出，这是当然的道理。所以歪曲过了的内容，需要着特殊的形式，尤其是自具谨严的法则的形式，否则，双方不相谋合，"意"便莫由传达了。人情经过文饰有如对象经过增删与改观。文饰须凭借制定的礼乐，有如改观须凭借具有固定的象征作用的笔墨。更因为儒家之支撑统治阶层，是以"一民心"为成功的标志，所以在作为支撑武器的礼乐之中，虽有所谓的"乐合同，礼别异"的话，然而这"合"与"别"却依然要有划一的、共同遵守的标准，才能生效，所以法度之须谨严不仅为儒家的生活教条，复为文人画家必须养成的习惯。就是若干名家所自命"偶尔成文"的逸趣（将详另一文），中国文人非常推重，但也必定先有法度的训练之后，才可做到

这一层。

中国画学的"法"不是通常所谓方法或技巧，而是统理这方法或技巧的一个基本原则。法所包含的范围，简单地说，是笔墨。在尚法的精神下，笔墨极被重视，历代的画论几乎一贯地重视笔墨。这些画论把笔墨分论或合论，提出用笔、用墨、笔法、墨法等问题。但"笔"除与"墨"相对待外，更概括了"笔"与"墨"。称赞某人笔法好，就是说他懂得如何用笔，如何用墨，抑即他的作品里有笔有墨。笔过纸上，必藉墨痕始有表现，于此，笔的作用有赖于墨，所以提及用笔，势必说到用墨。中国初期绘画大都先勾物象，然后填色，便算了事。但是中国画学之所以能更高发展，却有赖于墨通过笔或笔使用墨，而又兼负起赋彩的任务。

那托名五代荆浩的《笔法记》有云："夫随类赋彩，自古有能，如水晕墨章，兴吾唐代，故张璪员外树石，气韵俱盛，笔墨积微，真思卓然，不贵五彩，旷古绝今，未之有也。"这也和陈与义的"意足不求颜色似"是一样的意思。张彦远说得更明白："草木敷荣，不待丹碌之采；云雪飘飏，不待铅粉而白。山不待空青而翠，凤不待五色而绛。是故运墨而五色具，谓之得意。意在五色，则物象乖矣。"这也是主张以墨代色的。

从中国传统的看法，西洋后期印象派以前的绘画，几乎可以说是无所谓立"意"，只有自然之复写，所以一味注重五色，笔踪便非所尚。他们以为如此才能传出物象，但由中国文人看来，则适足以乖物象。正因为中国文人的物象，是经主观洗练过的东西，是"意"所制造过的东西。然而，墨还是隶属于笔的，笔则为意所主。于是由意出发，始有笔墨。张彦远言之确切："夫象物必在于形似，形似须全其骨气，骨气、形似皆本于立意，而归乎用笔，故工画者多善书。"此处不过略述中国画学之重笔墨，就是贵立意，贵用笔，贵用墨，其间更是一脉相承的，而意实为主导，下文再详论之。然而，从命意的观点看来，笔墨相调，其中尤多深至之理，不是西洋以前偏执于物的画学所能触发。

《笔法记》又说：

项容山人树石顽涩，棱角无蹤，用墨独得玄门，用笔全无其骨；然于放逸，不失真元气象，元大创巧媚。吴道子笔胜于象，骨气自高，树不言图，亦恨无墨。

这段话或有错落。明董其昌《容台集》更为说明：

荆浩云："吴道子画山水，有笔而无墨，项容有墨而无笔。"盖有笔无墨者，见落笔蹊径，而少自然；有墨无笔者，去斧凿痕，而多变态。

明顾凝远《画引》则曰：

以枯涩为基，而点染蒙昧，则无笔而无墨。以堆砌为基，而洗发不出，则无墨而无笔。先理筋骨，而积渐敷腴，运腕深厚，而意在轻松，则有墨而有笔。此其大略也。

明莫是龙《画说》又曰：

古人云："有笔有墨。"笔墨二字，人多不晓，画岂无笔墨哉？但有轮廓而无皴法，即谓之无笔；有皴法而无轻、重、向、背、明、晦，即谓之无墨。古人云："石分三面。"此语是笔，亦是墨，可参之。

这几段话以莫氏所说较为机械、肤浅，并且太过拘泥迹象，反觉呆板了。我们确见过许多作品，轮廓清楚，笔法也有轻、重、向、背、明、晦，而这些作品未必就说得上有笔有墨，董、顾诸氏则是十足的文人见识，以笔墨相符，而又始终相济，以表出文人的意识，要笔中有墨，墨中有笔，好像骨肉相依，肉的中心，以骨支撑，骨的四周，以肉粘贴。于是乎，墨留纸上，须见笔踪。笔是指的那指挥人体动作的骨，人志寓于动

作，画意存乎笔踪。人不可无骨，所以画也不可无笔。又笔过之处，亦须墨润。墨是指的那使人体动作灵活化的肉，人意因动作灵活而益显，画意赖墨润笔始更畅。人不可无肉，所以画也不可无墨。照文人的看法，画首贵立意，正如人首贵立志。所以画中有笔无墨，虽然枯窘一点，毕竟还不失为"削瘦"或"皮癌"的一格，这也正如志高而才华不足，还算是一位"君子"。在这种场所，"笔"终于取得第一表现的机会，纵使无墨，还传出一点精神，只不过不及笔墨互济时所表现的那么透澈和通畅罢了。

由此可知尚笔即所以尚法，或者不是错误的，过分的论断。文人既如此重笔，于是作为工具的笔如果能运转如人意，则这笔也有德，称为笔德。瞿宣颖《中国社会史料丛抄甲集》引池玉书语，所谓德大概不出尖、齐、圆、健四者。同上书引《考槃余事》，有德的笔在致用时的情形："副（毫）齐则波切有凭，管小则运动有力，毛细则点画无失，锋长则洪阔自由。"蔡邕则更把笔德和笔功十分夸张，尤非外国人所能想象得到："象类多喻，靡施不协。上刚下柔，乾坤位也。新故代谢，四时序也。圆和正直，规矩极也。玄首黄管，天地色也。"晋成公绥《弃故笔赋序记》则谓："治世之功莫尚于笔，能举万物之形，序自然之情，即圣人之志，非笔不能宣，实天地之伟器。"外国（西洋人）所用的笔通称"pen"，其相当于我们的毛笔的则为"brush"，其义与"刷子"通，则粗陋可知，当然不会有上面所说那些品德了。

至于中国画法所用的点、皴、擦、斡、染、擢等，皆为主要的技巧，使学者感到十分严格的限制，而其难处就在上面所举笔墨相济，笔为意之主导等原则，也须同样的应用。虽一点之微，一皴之细，也都得讲求笔法，所以中国文人画家尚法的精神，可以说是建基于笔墨的顶小的单位上。不过，因为点、皴这些工作属于技巧的多，属于原则的少，本文暂不细论。

以意使法

点、染、皴、擦等许多技巧表出不同的明确的形象，但是这些形象

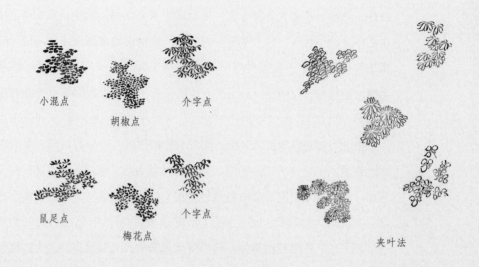

小混点　　　　　胡椒点　　　　　介字点

鼠足点　　　　　梅花点　　　　　个字点　　　　　　夹叶法

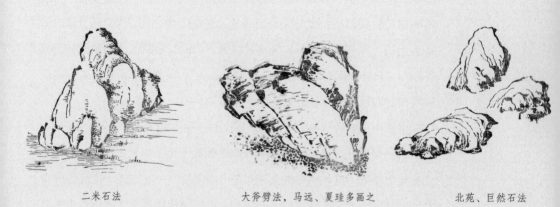

二米石法　　　　　大斧劈法，马远、夏珪多画之　　　　　北苑、巨然石法

《芥子园画谱》所载画法

并非自然所本有，不像西洋传统的写实主义的绘画，能使观者从自然的形状中寻出完全相当于它们的部分。中国画的点可分点叶和点苔，其中种类繁多，然作点之时，初未必绝对地存着树叶或苔草的意思。每点的粗细，或数点缀合所成面积的大小，可以代表远近的林木，可以指出深浅的岩穴。如果很机械地把若干点当作若干树，或把每一点当作一片叶，那就根本没有懂得点的作用。又如山石的皴主要可分为披麻与劈斧，然而也不必把它们勉强视作山石的裂纹，远望丛林茂草所罩的山头，却只须寥寥几笔的皴，并且也可不加点子，其意已足；而若干皴纹交错于一片巨石之上，有时也在线条会合的地方，点上几点，但画者未必存有苔草长在石纹之上的意思。所以，点和皴的使用，其中含有很大自由，而点与皴相济相成，复表出自然的主要意向，抑即文人意识透过自然形象所创造出来的"应物而不为物累"的，或"借外以表内"的意境。

中国文人所有的自然的印象，不是零碎的、片段的残景，而是配合得上文人情绪的一种完整的精神之涌现。文人通常属笔为文时所憧憬着的典雅、远奥、精约、壮丽、新奇等意境（试照刘勰《文心雕龙·体性篇》所举），都可以借点皴的运用，而被表现在画中。于是，为了统一形式以达统一的意境起见，某种的点应与某种的皴相凑合，也有研究的必要。米点不与劈斧并用，因为前者偏近典雅，而后者偏近新奇。夹叶点不与拖泥带水皴并用，因为前者偏近精约，而后者偏近壮丽。中国文人虽然不曾明白指定线条所能表现与唤起的精神形态及其反应，但是他所用的皴点，却都暗合此中的原则，即一面力求皴点的本质之能适合他的意境，一面更使皴点两者避免自身的冲突。所以，文人所用的技巧实际上是遵循固定的法则，以表出意境的某些符号。文人画的唯一任务也便是使立意方面须有造"形"的因素，表意方面须有抽"象"的因素，而落笔之时，则须使造"形"与抽"象"完全契合，使法中所有从自然抽取的形象恰恰就是意中修正自然所造的形象。南朝宗炳《画山水序》说得最好："旨微于言象之外者，可心取于书策之内，况乎身所盘桓，目所绸缪，以形写形，以色貌色也。"这写形的形与貌色的色便是抽取之象，要写的形与要貌的色便是意造之象。因此，意境与法度在如此关系下，

并非矛盾，并非敌对，只不过彼此本来隔离得远点，须待文人把它们弄到一处，使它们一见面就彼此水乳罢了。

不过，我们从上文"尚意"一节的说明中，可以认识文人虽须做到意法相济，而历代卓然名家的，却无不以意使法，无不预先能够确立一件作品的意境，然后才能使法就意，以意运法。换言之，他必定如一般论著所说，在握管濡墨，对着纸绢凝神构思的当儿，第一决定这幅画是要表出雄伟还是清秀，简远还是细密。待这笼统而又完整的精神全被捉住了，其次才讲构图，也就是谢赫六法的"经营位置"。最后才决定应用何种的点皴，方能就其各物的本来的体性与彼此间的联系，以与意境密切合作。此处就是重申前文所谓意境、内容、形式三者一贯的意思。如此完成的作品，使技巧的法则紧紧贴附在意境上，观者开始先给一股浓厚的，统摄全面的精神所吸住，有了坚牢的认识与深切的感动，其次才注意到丘壑位置与皴点等所循的法则。《文心雕龙·声律篇》："器写人声，声非学器。"虽是论文，兼能说出以法隶意的原理。所谓"先王因之（人声）以制乐歌"，犹之后来文人因意境的不同而以不同的皴点为之写出，不过，意始终占着首位，倘若弄到声以学器而不以造器，便非"先王"与文人的本意了。所以，宗炳《画山水序》又说：

> 圣人含道应物，贤者澄怀味象。至于山水，质有而趋灵，是以轩辕、尧、孔、广成、大隗、许由、孤竹之流，必有崆峒、具茨、藐姑、箕首、大蒙之游焉，又称仁智之乐焉。

足见"圣人"才能先立主观，再去适应周围，"贤者"便只能被动地解释周围。山水家则介于二者之间，在主观决定之后，还须凭着物象以追求主观的这一个"灵"，是由客观表出主观。这就是说，法之为用，原在造意，客观原是为了主观而后才有它的价值，而贵为画圣者，端恃深藏主观，抑即有"道"可"含"耳！所以，也是主意的见解。中国文人无时无地不是走着由内而外的途径，用物用形以至于用法时，都不可反为它们所用，"圣贤"与"小人"之分，大都在此一点。苏轼论书有云：

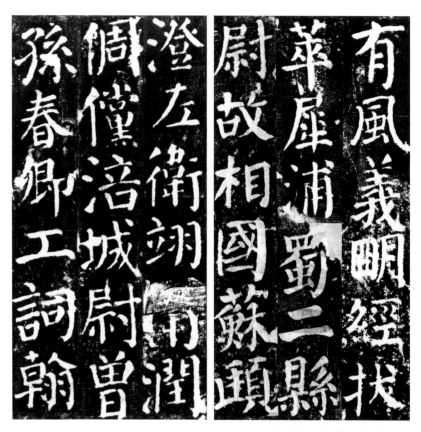

颜真卿　颜勤礼碑（局部）

　　笔墨之迹，托于有形，有形则有弊，苟不至于无，而自乐一
　　时，聊寓其心，忘忧晚岁，则犹贤于博弈也。虽然不假外物而有
　　守于内者，圣贤之高致也，惟颜子得之。

画家之事，与此无异，法度精熟之后，"内"始能守得住，也就是意可
使法，而不为法累了。

　　再从主意这一点上去研究那几乎可作中国艺术论的核心的"中庸"
观，也不难辨明它并非机械论的均衡说，而是统一矛盾于一个较高的发
展中，虽然中国文人自己并没有看得这样清楚确切。这中庸观应用于艺
术论上的多得很，例如：黄庭坚《山谷老人刀笔》："肥字须要有骨，瘦

字须要有肉。古人学书，学其二处，今人学书，肥瘦皆病。"又如米芾的《海岳名言》："字要骨格，肉须裹筋，筋须藏肉，帖乃秀润生。布置稳不俗，险不怪，老不枯，润不肥。变态贵形不贵苦，苦生怒，怒生怪。贵形不贵作，作入画，画入俗，皆字病也。"姜夔《续书谱》总论："用笔不欲太肥，肥则形浊，又不欲太瘦，瘦则形枯。不欲多露锋芒，则意不持重；不欲深藏圭角，则体不精神；不欲上大下小，不欲左低右高，不欲前多后少。"

然而，其中有个一贯的原则：由中庸或执中所获的成果已非原来两极之中的某一极，而是高过它的一个发展。"有骨"的"肥"出于"肥""骨"而胜过"肥"，"有肉"的"瘦"出于"瘦""肉"而胜过"瘦"。"不俗"与"稳"，"不怪"与"险"，"不枯"与"老"，"不肥"与"润"，"贵形"与"不苦，不怒，不怪"，以及"不作，不入画，不入俗"，亦皆极矛盾的两种。但是，文人所追取的不俗的稳，不怪的险，不枯的老，不润的肥，不苦、不怒、不怪的形，不作、不入画、不入俗的形，虽各导源于两极，却又高于稳、险、老、润、形。同样地，不太肥比肥好，因为有清的新因素；不太瘦比瘦好，因为有润的新因素；不多露锋芒，比露锋芒好，因为有持重的新因素；不深藏圭角比藏圭角好，因为有精神的新因素。总之，文人之执中而用，可以说是他创设一切意境的楷模，而在过程上则无处不是以高临于二极之上的意为主导，否则他只能停滞在原有的某一极，无从迈入新的领域了。

<div align="right">三十年八月二十日于北碚黄桷树</div>

再论中国绘画的意境

　　前曾为《中国绘画的意境》一文说明儒家"执中而用"的精神，在中国长期封建社会的文化史上反映一个一贯的传统的"位于天地之间"的"意境"，影响到文学艺术等方面。就绘画而论，一方面儒家这种"中间的"路向，主张"意"与"法"应当并重，一方面儒家对于观念的尊崇，更奠定了以"意"来使"法"的那一个最高原则。中国绘画（中国模拟西洋画不在内）抑即中国往日文人绘画的意境，其本源、发展、流派和演化的方式，无一不可以归纳到这"中位"的观念的哲学中。但是，这一种意境却含有若干比较细致的因素，表示若干独特的形态。在中国文人的口中，它们更化作许多抽象的字面，主要的如"简""雅""古""拙""偶然"等。为着彻底了解其中的真义，这些字面应当分别予以诠释，并应寻到它们的相互关系，然后一般认为那长期披在中国画家身上的神秘的外衣，才可以脱下，使我们看见他的真面；而时常易被误解的与现实好像隔离得很远的中国绘画，尤其是太不能被现代中国人看得懂的"自家祖传"的绘画，也才能变为一件浅近的事物了。现在依照发展的程序，分别说明这些细致的因素。

一、简

儒家本着助成政治的目的，来提倡礼教。《乐记》：

> 是故乐之隆，非极音也。食飨之礼，非致（至）味也。清庙
> 之瑟，朱弦而疏越，一倡而三叹，有遗音者矣。大飨之礼，尚玄
> 酒而俎腥鱼，大羹不和，有遗味者矣。是故先王之制礼乐也，非
> 以极口腹耳目之欲也，将以教民平好恶而反人道之正也。

又说：

> 大乐必易，大礼必简。

孙希旦给以解说："乐之大者必易，一倡三叹而有遗音，而不在乎幻眇之
音也。礼之大者必简，玄酒腥鱼而有遗味，而不在乎仪物之繁也。"儒
者助"先王"，提倡简易的礼乐，原为政治的方便，故首先必须缋人之
性，节人之欲，使之适可而止：余音遗味之所以胜于极音至味，便是要
养成人民的适可而止的习惯。儒者更求政治的普遍的效果，所以又必须
先使礼乐易行，而易行的礼乐无有不是简单的。"简易"为礼乐的基本
条件。中国文人生息于儒家的礼乐教养中，他的思想伸入文艺时，遂把
整个文艺也看成礼乐，认为是治道的手段，因而文艺的主张也就绕着了
这崇简的一个中心。在中国文艺发展途中，不住听到反对繁冗杂难的呼
声，其故未尝不是一部分源于儒家礼教的运用技术。

《尚书序》："夫子作《春秋》，笔则笔，削则削，游夏不能赞一辞。"
《易·系辞传》引孔子："书不尽言，言不尽意。"又云："其旨远，其辞文。"
这都是主张文章须简而得当，抑即刘勰所谓"一字见义"的作风，而同
时也不无受到儒家那一位老师——孔子——的影响，即所谓"圣人去甚，

去奢, 去泰"[1]。从文章尚用的一面讲, 对于简当, 也几乎没有异义。王充《论衡·艺增篇》甚至攻击违背这种风尚的人, 骂他们是"俗"人:

> 世俗所患, 患言事增其实。著文垂辞, 辞出溢其真, 称美过其善, 进恶没其罪。何则? 俗人好奇, 不奇, 言不用也。故誉人不增其美, 则闻者不快其意, 毁人不益其恶, 则听者不惬于心, 闻一增以为十, 见百益以为千, 使夫纯朴之事, 十剖百判, 审然之语, 千反万畔。墨子哭于练丝, 杨子哭于歧道, 盖伤失本, 悲离其实也。

在此数语中, 儒者为政治的实施, 从而实事求是的精神充分表现; 极音至味似的文字夸饰, 彻底被否决了。

就是到了文风已趋靡丽的六朝, 陆机《文赋》还在说: "或清虚以婉约, 每除烦而去滥, 阙大羹之遗味, 同朱弦之清泛, 虽一唱而三叹, 固既雅而不艳。"又说: "要辞达而理举, 故无取乎冗长。"这完全引申《乐记》的主张, 虽然陆机自己的文章未必做到。他的弟弟云给他的信也说"文实无贵于为多", "文章实自不当多"。挚虞《文章流别论》则说:

> 古诗之赋, 以情义为主, 以事类为佐。今之赋以事形为本, 以义正为助。情义为主, 则言省而文有例矣。事形为本, 则言当而辞无常矣。文之烦省, 辞之险易, 盖由于此。夫假象过大, 则与类相远; 逸辞过壮, 则与事相违; 辩言过理, 则与义相失; 丽靡过美, 则与情相悖。此四过者, 所以背大体而害政教。

所谓近类、切事、得义、合情都做到了, 便不背大体; 而要做到这一步, 须以简明切当入手。不过挚虞却说得更深一点, 指出了文风与政治的关系。

1 此句出自《道德经·无为章》。——编者注

刘勰《文心雕龙·风骨篇》云：

> 《诗》总六义，风冠其首，斯乃化感之本源，志气之符契也。是以怊怅述情，必始乎风，沉吟铺辞，莫先于骨。故辞之待骨，如体之树骸，情之含风，犹形之包气。结言端直，则文骨成焉。意气骏爽，则文风清焉。……故练于骨者，析辞必精；深乎风者，述情必显。

风相当于内容，骨相当于形式；风骨相关，有如内容形式的互济；风深，所以内容必求清楚明白，骨练，所以形式必求简洁了当。事实上，有效之文无不从此下手，文章可收的一切成果，也都由简当中来，尤其是文章的力量。正同遗音余味是留给人民自家去悬想，去寻味，然后礼乐的功能更加持久。所以文章一道亦必先能简明，而后才会含蓄丰富的力量。"含蓄"原和"隐晦艰涩"是两桩事情，它乃表现作用之延绵，而非表现作用之阻滞，从来没有未能畅达而先能含蓄，也从来没有还未发生作用而便想延长作用的。

若舍文言诗，则崇简也一向是有力的主张。钟嵘《诗品》序：

> 至乎吟咏情性，亦何贵于用事。"思君如流水"，既是即目；"高台多悲风"，亦唯所见；"清晨登陇首"，羌无故实；"明月照积雪"，讵出经史。观古今胜语，多非补假，皆由直寻。

此处所谓"直寻"；就是不凭任由主观的议论或说明，直接找到一桩事物，而从它触发情感。这在诗之三义上，乃"兴"而非"比""赋"，抑即所谓触物起情的"兴"。结果，在内容与形式两方面，都不能不首先做到简明与确当，否则所起之情易趋模棱，甚且不知不觉走入诗人原来所不希望走入的领域中去。尚用的、施教的"三百篇"，照孔子的见解，其第一目的即在"兴"，《论语·阳货》早就说明："小子何莫学夫诗？诗可以兴，可以观，可以群，可以怨。"所以，夷考中国文学尚用的起源与其

后来从此主源分出的支流，则知"简"与"含蓄"实属一个一贯的要求。

近人王国维《人间词话》更痛快地说：

> 近体诗体制，以五七言绝句为最尊，律诗次之，排律最下。盖此体于寄兴言情两无所当，殆有韵之骈体文耳。词中小令如绝句，长调似律诗，若长调之《百字令》《沁园春》等，则近于排律矣。

同时他更反对为文用代字，他指摘宋沈伯时《乐府指迷》的话："说桃不可直说'桃'，须用'红雨''刘郎'等字；说柳不可直说破'柳'，须用'章台''灞岸'等字。"他以为"果以是为工，则古今类书具在，又安用词为耶。"而近人黄侃以为文饰适所以求简的意思，说是"文有饰词，可以传难言之意；文有饰词，可以省不急之文；文有饰词，可以摹难传之状；文有饰词，可以得言外之情。古文有饰，拟议形容，所以求简，非以求繁"，则是指的多少得当，与丰约之适宜的剪裁，使人不致误删必要的修辞，所以这也是尚简的一个重要的补充。

扬雄《法言》云："诗人之赋丽以则，辞人之赋丽以淫。"《文心雕龙·物色篇》则明言"三百篇"修辞的简当，而感觉后代的繁冗：

> "皎日""彗星"，一言穷理；"参差""沃若"，两字穷形；并以少总多，情貌无遗矣。虽复思经千载，将何易夺？及《离骚》代兴，触类而长，物貌难尽，故重沓舒状，于是嵯峨之类聚，葳蕤之群积矣。及长卿之徒，诡势环声。模山范水，字必鱼贯，所谓诗人丽则而约言，辞人丽淫而繁句也。

由这种主张转看到中国的绘画，可发觉其中有一个主要的训条，乃是画家应为诗人而不为辞人。我们试先记住这一训条，再来比较中国绘画的发展与中国文学的发展，那么中国绘画尚简的意义，与其所披的外衣，就不难认识了。

中国绘画也同样地走过中国文学所走的那表面上像似渐离致用的途径，而这条途径的开始，在画的方面略迟于文学。当白居易感叹着"文章合为时而著，歌诗合为事而作"的时候，中国绘画表面上脱离实用还不很久，所以等到中国文人把文风弄得淫缛了，中国画家却正在开创一个壮约的风格。因此，我们很容易为了中国的文与画的发展，在时间上参差不齐，而忽视文与画双方精神上的契合。这一误会，首须解除，然后才可以从文学去体察艺术。

中国文人虽始终一贯地阐扬"先王"的礼教，但是对于自己的文艺工作，却持有意的与无意的两种不同态度。凡在"致用"或"载道"的立场下，他是比较有意地忠于礼教，等到换上了所谓"言志"的口号时，他便不很觉察到自己所深藏的礼教观念，虽然他的意境始终不曾越出"先王"所与的范围。然而，正因为这许久不变的忠诚产生了许久不变的意境，所以，中国绘画发展史上所曾一度或数度昭示的题旨与笔墨之繁复，都不足以否定文人画家立意的崇简。中国画学发达之后而公然崇尚实用的时期，是在汉代，凡关于礼制、教化、纪功、颂德、表行、祛邪、奉祀、借镜等事，都用得着绘画，题旨虽多，而最后的命意却无非为了礼教。从当时许多的画上，可以看出画家教导如何做人，如何为了维持政治而树立的行为的标准，所以，画者的意境始终不曾背离上述那些荦荦大端，尤其是它们的中心——礼教。

到了唐代，由于技术的进步，构图力的发展，遂产生了吴道玄所特别擅长的《地狱变相图》，这图是画在寺观的壁上，"凡三百余间，变相人物，奇踪异状，无有同者"。他的形象可谓至繁，然而还是紧紧抓住一个劝世警俗的简明的意旨。又如王宰的《临江双树图》，据朱景玄《唐朝名画录》所记，画着"一松一柏，古藤萦绕，上盘于空，下着于水，千枝万叶，交植曲屈，分布不杂，或枯、或荣、或蔓、或亚、或直、或倚，叶叠千重，枝分四面，达士所珍，凡目难辨"。这总算极繁复之能事，然而观者却不可只看表面。他须想象画者必先有像画家所谓"夫子"的"忠恕"之道，往来胸次，使他的精神"卓然而立"，然后方能赋予双树以位于天地之间的"正义"。画者如果只一味着意于根干枝叶的如何盘

东汉孝堂山石祠北壁：孔子见老子画像

东汉武氏祠画像砖：管仲射齐桓公（上）、荆轲刺秦王（中）、伏羲女娲（下）

绕交错，而遗其根本的主要的"忠""贞"诸品格，那么，他也许就不会单单选定这个画题了。

这在后代也是一样，文人画树，或画较为扩大的自然对象，都先存一个树或自然对他所能兴喻的品德。松柏使人感觉到"忠贞"，杨柳使人感觉到"温柔"，推而至于兰竹"清逸"，桃李"活泼"，梅菊"傲岸"；而画家也必首先以最最简练单纯的感应，从这些树木的对象中分别捉取这类品格。这点简单的先在的感应，中国文人十分重视：因为他倘若预先不存任何一个简明的主观状态，准备把它投进某一对象中去，那么他所画的树只是自然的复制，而没有人的意味参入其中了。换言之，他便没有意境了。综合观之，中国文人画家立意（并非表现）必简，然后其意才易于表出，而且也只有如此成立的意境才能使用繁复的形象。

我们既从立意与题旨的关系上，看出尚简和其作用，现在再进一步检讨立意与笔墨的关系，是否也是如此。张彦远《历代名画记·论顾陆张吴用笔》："顾（恺之）、陆（探微）之神，不可见其盻际，所谓笔迹周密也。张（僧繇）、吴（道玄）之妙，笔才一二，像已应焉。离披点画，时见缺落，此虽笔不周而意周也。"这四家的作风，今日只顾、吴还可见到，如伦敦不列颠博物院[1]藏的顾氏《女史箴图》卷子摹本，故宫旧藏的无款而题作吴氏《送子天王图》卷子。《女史箴图》线条细，用力匀，笔与笔间和每笔本身，都是连绵不断，不作轻重缓急之势，中国画学术语所谓"春蚕吐丝"或"铁线描"正足指出它的细密均匀。《送子天王图》的线条粗细兼备，用力或轻或重，每笔两端轻细，中间粗重，每线势有徐疾，力有多少，且时见断绝，而笔与笔相接之处，复多空隙，即所谓"莼菜条"。换言之，两图确如张氏所云，一个笔意周密，一个笔不周而意周。但是吴氏的缺落或省略，在一般技术上讲，并非退步，而是进步，因为人与自然交涉，其经验的累积使他在领悟自然所蕴蓄的力量时，必然由弱而强。原始人和儿童领悟力弱，表现自然的技术也弱，在内容与形式上都不免缺落，这全是无意的。文明人和成年人领悟力较强，表现

1 即大英博物馆。——编者注

習香稟薄烟杏遲梅早
不同姹出庭盡日無蜂蝶
只与幽人伴餘眠
甌香館臨唐解元畫
惲壽平 桃花图

汪士慎 兰竹石图

吴道子　送子天王图

顾恺之　女史箴图（唐摹本）

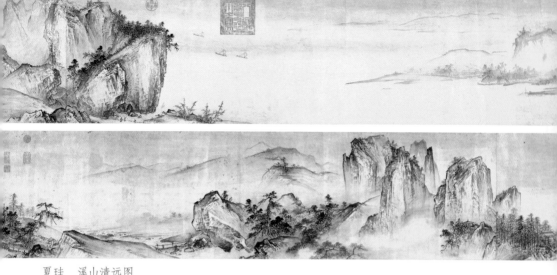

夏珪　溪山清远图

自然的技术也较强，然而为了他主观构意的决定而产生了选择与修改的作用，结果使他在内容与形式上表出有意的缺落，抑即有意的省略。吴氏的作风，不属于第一度的原始人的，而属于第二度的文明人的。他已发展到很高阶段的理想主义，不甘再受对象的完全支配了。尤其是，他们着意的笔墨的轻重急缓，未必是客观对待中所原有的形态，全由于作者领悟力提高，始会产生。反之，顾氏停匀的作风适足证明他主观作用和支配笔墨的力量之较弱于吴氏。

日本人金原省吾在他的《唐宋之绘画》（傅抱石先生译，商务印书馆出版）上，依照用笔的方法把中国绘画分成三个时期：（一）顾氏"无变化"的线条；（二）吴氏"多样速度的"线条；（三）马远、夏珪、梁楷等因压擦而起变化的线条（按即劈斧皴），意谓线有时间与空间的两个方面，时间方面指线的速度，空间方面指线的面积，由六朝而唐而宋，线的发展的特征，是由时间的速度而转入空间的面积。我以为金原省吾所说，还可加以补充。他似乎把一个线条所可同时具有的几个属性拆开来，而分布在几家的作品上，使这些属性互相隔离，各自独立，而不相谋合。其实除了擦之外，压的动作，铁线描、莼菜条与劈斧皴都包含着。铁线描的压力均匀，始终一律，不分轻重；莼菜条的压力多在线的中部。

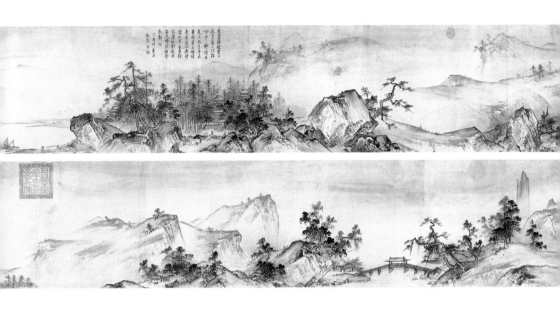

劈斧皴的压力则在线的一端。此外，像顾氏的铁线描，在马夏诸氏的作品中，也并非没有（夏氏真迹印本：有有正书局《中国名画集·夏珪山水卷》四段，杨妹子题曰"远山书雁""渔笛清幽""烟堤晚泊"等，清高士奇《江村消夏录》著录，及古物陈列所藏夏珪《溪山清远图》长卷，亦有印本，都可参看）。他们勾勒树干、屋宇、人物，都时常用它。

我在此处征引张彦远、金原省吾诸人的话，是想指出作为笔墨中主要技巧的线条，乃由简而繁地发展着，到了劈斧皴则累积了线在时与空两方面可能的变化，而加以融会，表出总的复杂的作用。不过，我们更须明白这种发展虽然一部分由于画者观察对象比前精微，一部分也因为那以线条为主要技巧的绘画，在用笔用墨的方面，和书法有了密切而又长久的关系，因为文人大都了解书学，而书和画一样，也有其意境，并且这意境也凭笔墨表出。画家择定劈斧皴或披麻皴来支配画面主要的线条时，他早已确立那某种皴法所特易表出的意境（例如劈斧偏近奇险，披麻偏近雄浑）。他在构图的过程中，好像全副精神透进了这一意境的深处，他所有的力量都集中在这深处的一个焦点上，杂念歧路固然对他不生影响，就是那作为线条发展到很高程度的劈斧皴，也不会在被运用的时候，分化他的这种追求简明境界的精力。所以，我们可以了解中国

文人画立意简明，是他成功的第一条件，至于形象与笔墨尽可以非常繁复，但是它们只要能够共同集中在意境的某一焦点上，便不会发生与意境冲突的现象了。如果有冲突的话，其责任还由意境本身来担负；因为画者的胸臆必定不够简明，在自己与自然相互的错综的关系下，还不能理出一个统一而又完整的主观形态。所以中国文人画的尚简，始终是立意的一个必要条件，而内容繁复，未必就是不简。至于一般以倪云林式的"枯木竹石"之被重视，便认为中国画崇简的例证，不免皮相之见了。

二、雅

文人既能简练他的精神而给人以准确的，不致引入歧途的印象，于是跟着就产生意境的某些因素，其中最应首先提到"雅"。我们时常听到文人以"雅""俗"判断一件作品的高下，这一字之臧否，便肯定了一个作家的地位。不过我们大多只知道"雅""俗"是对立的两个观念，而不能明白地指出在文章或画面的具体表现中，何者为"雅"？何者为"俗"？于是"雅"几乎成了应酬场中一个盲目的、阿谀的口头语；而在无需恭维旁人的人看来，"雅"是既无用处，又无意义。然而为了切实了解中国绘画意境的另一形态，我们正应究此无意义中的意义。

就处世的态度而言，儒者或文人向少参加实践的劳作，其生活是偏于静止的。他在助行政治的时候，是处于治者与治人者的中间，故必具有不犯上、不凌下的风格。易言之，他须与世谐和，从容不迫，很悠闲地行使他的任务。用儒家口吻说：是要"不忤物"，要"文其质"，需从荀卿所谓"伪"上出发。盖荀卿本就说得十分明白：

> 人之性恶，其善者伪也……故圣人化性而起伪，伪起于性而生礼义，礼义生而制法度，然则礼义法度者，是圣人之所生也，故圣人之所以同于众其不异于众者，性也，所以异而过于众者，伪也。

马和之　唐风图（局部）

马和之　小雅鹿鸣之什图（局部）

这一种人为的功夫，儒家简称曰"雅"。

《周礼·春官·大师》云："教六诗：曰风，曰赋，曰比，曰兴，曰雅，曰颂。"《诗·大序》根据此说："诗有六义：一曰风，二曰赋，三曰比，四曰兴，五曰雅，六曰颂。"《诗·关雎》序："诗有六义焉：一曰风。……上以风化下，下以风刺上，主文而谲谏，言之者无罪，闻之者足诫，故曰风。"郑玄《周礼》注："雅，正也，言今之正者，以为后世法。""风""雅"在此是指说话的目的、内容、方法。目的在于"劝导"，内容当然是一片"正经"，方法必定"婉转"而不致使人不爱听。劝导原是质朴的行为，容易碰钉子，故需加以文饰，弄得光滑一点，自然减少摩擦。《唐书·杜黄裳传》所云"性雅淡，未始忤物"，即此之谓。

可见为了求"正"，才不走"直"路，在此"风"和"雅"是密切联系着的。然而它们虽流为后世文人自处于上下之间的法则，但是其最初

的意义，是关于说话、遣辞，抑即文章之事，所以，它们渐被混成一物，特指文章了。《文选》序"风雅之道，粲然可观"，就是一个显明的例子。文人离不了文章，而文章里既有风雅，文人也可以有风雅，也可以当得起风雅，于是中国恭维文人的顶漂亮的字面，要算"风雅"了。风雅自从文章转变为做人的标准之后，再源于使用的经济，缩成一个"雅"字。我们说某人"风雅"，某人"雅"，其义相同，但不说人"风"，因为从头起，"风"就偏近形式（方法），"雅"偏近内容，而某人如何如何地会做人，当然是以他的内容为较有决定性的。中国文人几乎无不希望同时做到"雅人"，因此又有"雅兴""雅会""雅怀""雅人深致"一类的理想生活，而中国的文人画家也当然不能例外，他的意境中，也必需有"雅"的一格。要是再回想到"雅"为正的意义，那么我们还可以说："雅"的文或"雅"的画才是常态，应当取法，并且属于正宗，其他的文或画都是异端，只当得一个"俗"字。这意思就是孟子所说："恶郑声，恐其乱乐也。"

画家固然因为同时是文人，不得不"雅"，但是他在画家中所持"雅"的理论，还是源出诗论与文论，而归向儒学的核心——中庸。诗中的"雅"方才已说过了。关于文中的"雅"，《文心雕龙·体性篇》所论甚明：为文"各师成心，其异如面"，若总其归涂，"则数穷八体：一曰典雅，二曰远奥，三曰精约，四曰显附，五曰繁缛，六曰壮丽，七曰新奇，八曰轻靡"。而"典雅者，镕式经诰，方轨儒门者也"。同篇又曰："雅与奇反，奥与显殊，繁与约舛，壮与轻乖。"其意乃将雅、奥、约、壮，和奇、显、繁、轻相对立，而隐然以前四者为好的体性。他对"雅"的解释，完全是宗法儒家正统的意思，也等于说：正统的就是正，就是"雅"，所以应当取法。中国论文之所以重视师法，讲求出处、胎息、渊源，尤当专宗儒门，也可以说是为了尊重"雅"的条件。

那和"雅"或"正"对立的"奇"，事实上不因雅而失其自身的存在。社会时刻在发展，新的事物禁不住要跟着发展而出现，中国论文家便名之曰"奇"：而"奇"既为"雅"的反面，照中国论文的一般主张，实应排斥，最低程度，也须把它降服。所以《文心雕龙·定势篇》既认人情决定文的体性，体性复演成文势，遂又承袭儒门成见，专尚势之正者。

> 文反正为乏，辞反正为奇……夫通衢夷坦，而多行捷径者，趋近故也。正文明白，而常务反言者，适俗故也。……旧练之才，则执正以驭奇，新学之锐，则逐奇而失正。

"奇"，可以让它存在，但必用"正"来驾驭它，束缚它，使它归顺，亦只有尊重传统的老手，才能这样做。初学者没有给传统法式捆住，多少爱好新鲜，便不免"失正"了。譬如中国绘画的题材跟着中国社会的发展逐渐扩充，今日汽车、洋房、西服、摩登女子之可入画，原无异于牛车、茅舍、僧衣、宫装在过去之可入画，甚而有些还成为独立的部门。不过，今日一般冬烘的批评家却攻击中国画上的汽车、洋房等等，认为"恶俗"，太不"雅观"了，这无非是传统的"雅"的观念在作祟，而这样的看画，还够不上懂得"执正以驭奇"！

于此，有一个问题发生：在中国画史上，"雅"与"俗"的关系是相对的呢？还是绝对的？又在什么时候才确定"雅"与"俗"的分别？我以为这一问题的焦点，在题材的处理，而不在题材的本身。题材随着时代走，每一时代有它自己新生的题材，某一时代的画家应用这一时代的新题材，并不算是恶俗。中国文人最初也是这么想的。谢赫的"六法"中，"应物象形"那一条所表示的，就是以物为本位，以象物之形为目的，凡物皆可象，物的本身无所谓不雅。张彦远则反对时代不分，以现代的事物纳入古代的画题，或以古入今，他这种主张无异间接承认以前未有而现在新有的东西，要用时尽可一用。唐时如果有了汽车、洋房，而以之入画，他也许不会斥为不雅。他的《历代名画记·叙师资传授南北时代》，有云：

> 若论衣服车舆，土风人物，年代各异，南北有殊，观画之宜，在乎详审。只如吴道子画仲由，便戴木剑，阎令公画昭君，已著帏帽，殊不知木剑创于晋代，帏帽兴于国朝，举此凡例，亦画之一病也……朝服靴衫，岂可辄施于古象，衣冠组绶，不宜长用于今人。

他甚且主张严分地域，所以又说：

> 芒屩非塞北所宜，牛车非岭南所有，详辨古今之物，商较土风之宜，指事绘形，可验时代。其或生长南朝，不见北朝人物，习熟塞北，不识江南山川，游处江东，不知京洛之盛，此则非绘画之病也。

由此可见中国文人对于题材最初原无雅俗之别，但求用得时地之宜，而雅俗一事，仍关题材之处理，抑即作风的问题。现在所听到的向着中国画上的汽车、洋房大呼恶俗，并非真正的、本来的中国文人的观念。又因作风是由画派来代表，所以，我们目前所讨论的问题，彻底看来，就是：哪一画派"雅"？哪一画派不"雅"？而"雅"与不"雅"，又是何时何人所立？

由客观的方面讲，中国绘画的主要的形式——线条，自身具有结构与装饰两种机能，并且综合二者，而发展为皴。我们通常以为画石画山，须用皴法；实际上，就是树木、屋宇、舟车、人物等的线条，也都需与画面的皴法的线条相调和，它们的线条都须配合得上皴的线条。易言之，它们都给这一皴法所统摄住了。画面的物体的修饰，都须以统一了各物体的线条以后的皴法，为其表现的途径，所以皴也是具有结构与装饰的两种机能。皴法虽说名目繁多，却可分作两个主要的阵营：披麻皴与劈斧皴。披麻看去虽然好像只有线条，但它的功效就在如何使多线挨近，或互为重叠以成面。因此披麻是以线始而以面终。至于劈斧乍见，一若仅以笔锋砍纸成面，实则不独每一个面须以作线之法为之，使有主要的路向，即各面仍须彼此相关，构成一贯的倾向，所以还是不失一条一条的线的作用。因此劈斧是以面始而以线终。在线的方面说，皴主使全图的大局，所以它的机能是偏近结构的。在面的方面说，它助长全图的气势，所以它的机能是偏近装饰的。又不论其过程是由线而面，或由面而线，而其为主导的，毕竟还是线，而不是面。因为中国文人立意既尚简明，落笔也不能不追踪一个比较是简当的途径，而在简当上讲，线比面

更加是适宜的形式。所以他作线时固须心中有线，作面时亦须心中有线，一切皆以线为主导。因此中国画不论在上述任何一个阵营里，分析到最后的每一线条，都参加立意与赋彩（华彩，即装饰）的工作。更从生理的感应上讲，中国绘画的线条对于观者，具有固定的作用。和一般建筑相若，中国画的直线使人兴起向上，横线使人安息、缓和，断线使人不宁、企望，弧线使人舒适、逸乐；西洋建筑的哥特式（Gothic）、古典派、巴罗克（Barogue）、罗可可（Rococo），也就是分别应用这四种线条，以达到那些各不相同的境界。

再考披麻皴与斧劈皴，亦有类此的作用。两者虽各兼有直、横、弧、断诸趋向，然而披麻以弧线平行为主要动作，故又偏近横向，劈斧以断线耸立为主要动作，故又偏近直向。披麻容易唤起宁静的感觉，劈斧容易唤起急躁的感觉。于是，同一自然的题材，以披麻处理它，和以劈斧处理它，所于观者的感应便完全不同了。而前面已经说过，儒者以宁静为生活的基调，对于趋向宁静的披麻皴，当然比较地欢喜，认为既正且"雅"，而以披麻皴为主的南宗画派也当然易受文人的欢迎。中国山水画的两种主要皴法，到宋代才发展深透。唐代的皴法偏重结构，以立意为主。宋代的发展始兼事装饰，增其华彩。换言之，唐代以画线或勾勒摄取物象的轮廓，宋代始兼顾压、擦，而完成皴法中线面互济的动作。

在宋代，皴法虽已区别出动与静的意境，但是以皴法指明宗派（南宗，北宗），如南宗用披麻，北宗用劈斧之说，则始于明代；而公然诋毁北宗，以为不够"雅"，非文人之事，亦始于明代。在明以前，则未之见。披麻皴是宋董源的一大成就，董其昌虽远溯南宗的祖师为唐代的王维，然而王氏之法实以刻为主，压、擦都还不足，线复多于面，不能作为皴法成熟期中足以树立宗派的人物（日本博文堂影本《江干雪霁》卷及故宫《雪溪图》均可参证）。所以若认董源为南宗之祖，似乎比较合理，只不过宋代以及后世都不作此论者，只有米芾《画史》涉及董氏画风，曾称为"江南体"：

颍川公库顾恺之《维摩百补》是唐杜牧之摹寄颍守本者，置

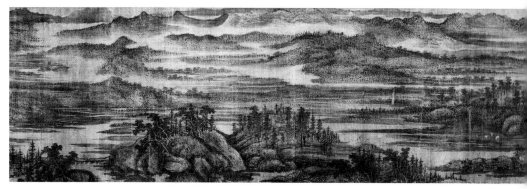

董源　夏山图

（传）王维　雪溪图

在斋阁，不携去，精彩照人，前后士大夫家所传无一毫似，盖京
西工拙。其屏风上山水林木奇石，陂岸皴如董源，乃知人称江南，
盖自顾以来皆一样，隋唐及南唐至巨然不移。至今池州谢氏亦作
此体，余得隋画《金陵图》于毕相孙，亦同此体。

又称："董源平淡天真多，唐无此品，在毕宏上，近世神品，格高无与比
也。"宋沈括《梦溪笔谈》亦谓"董源善画，尤工秋岚远景，多写江南真
山，不为奇峭之笔"。今案日本博文堂版《南宗衣钵》所影印董氏山水图
（上有董其昌横题"董源画天下第一"），则溪桥渔浦，洲渚掩映，确是一
片江南景色，而行笔平淡率易，颇与米氏之言相合。其他如古物陈列所
影印董其昌摹古《小中现大》册页，亦有董源《秋山图》，长松崇岭，笔
势沉静，而不作奇险，也可窥见所谓南宗之为十足的儒家本色。所以自
元明以来，山水画模仿董源者独多，而公然以董氏以外皆不可学者，则
元黄公望实为首倡。他曾说过："作山水者必以董为师法，如吟诗之学
杜也。"至于北宗的祖源，据董其昌所说，是出于唐代李思训的青绿法，
然而李氏之法似尚未能尽量运用线面合作的皴法，且其主要的效力是依
赖色彩，所以也不足以代表一个成熟的画派。直到南宋马远、夏珪的劈
斧，才综合线面之能，自成家法。

我们既已明白两宗至宋始可得两分，不妨再看董其昌如何站在儒家立场，对之有所轩轾。他在《容台集》上先分宗派：

> 禅家有南北二宗，唐时始分，画之南北二宗，亦唐时分也，但其人非南北耳。

南北二宗说，明莫是龙也主张过。他随又撇开他所举出的北宋一派，相承的人物，如李思训、赵幹、伯驹、伯骕，以至马、夏等，而单独称颂王维以降的作家，名之曰"文人画"：

> 文人之画自王右丞始，其后董源、巨然、李成、范宽为嫡子，李龙眠（公麟）、王晋卿（诜）、米南宫（芾）及虎儿（友仁），皆从董、巨得来，直至元四大家黄子久（公望）、王叔明（蒙）、倪元镇（瓒）、吴仲圭（镇），皆其正传，吾朝文（徵明）、沈（周）则又远接衣钵。

临了则轻轻带上一句："若马、夏及李唐、刘松年又是大李将军（思训）之派，非吾曹当学也。"

劈斧皴行笔急遽，其效力全赖一笔和一笔间有粗豪的、尖锐的冲突，从而表出激烈的情绪，它因此有伤"中和之气"，其为文人所轻，自属当然。不过，像董其昌这样公然反对的人，在宋代还没有；但是宋代却已产生许多反响，而为理解"雅"的意义所不可缺少的参考。例如米芾《画史》云：

> 李公麟病右手三年，余始画。以李尝师吴生（道子），终不能去其气。余乃取顾高古，不使一笔入吴生。

又邓椿《画继》云：

> 吴（道子）笔豪放，不限长壁大轴，出奇无穷。伯时痛自裁
> 损，只于澄心（堂）纸上运奇布巧，未见其大手笔，非不能也，
> 盖实矫之，恐其或近众工之事。

吴道子缺落，顾恺之周密，缺落者纵放，周密者敛约。敛约是合于文人的脾味，抑即儒学所要造成的品德，纵放与儒学抵触，且亦非文人所能胜任。

中国人论画虽口口声声称颂吴道子的伟大，但是传吴氏作风的实不甚多，在当时只有卢楞伽、杨庭光、张藏、翟琰等，他们的作品不传。宋代学吴以李公麟为最著，然而他所画的《五马图》（故宫博物院藏有影本）、《维摩图》（日本大塚巧艺社影本）等已经失去吴氏饱满的精神，所谓吴氏的纵横的气概，只是具体而微了。这正是邓氏所说"痛自裁损"的结果（可取《五马图》与《送子天王图》比较）。此后学者更少，而吴生习气也就等于纵横习气的代名词，成了"雅"的对立物，使文人望而却步。虽其技巧中还没有包含劈斧的因素，然而吴氏的真精神却与董其昌所诋毁的北宗，同属敛约的敌人。所以我觉得米氏的评语和邓氏的解说实上接儒家宁静淡泊的正统思想，下开董其昌的抑北尊南的风尚。换言之，凡是不事敛约的作风，纵使它本身有的是法度（凡已成宗派的艺术，自身无不具备完密的规矩准绳），儒者都要鄙为卑俗，给它加上"匠气""霸悍气""粗犷气"等一类的形容，而相戒勿学。这种门户之见，深深浸渍在松江派里（董氏实其巨擘，清初"四王"一意师仿，他们所作虽常自命学董源，其实只是学的董其昌），遂把清代画学拘禁在一个十分狭窄的监狱中了。

总之，"雅"为文饰的工作，其流弊乃在损坏画者的精力，养成衰颓疲困的风格；中国明以后的画学也就在这"雅"的声浪的逐渐高扬中，葬埋了自己。不过文人尽力收敛一个艺术家应有的活泼的奔放的精神，好像落发为僧，自然感觉寂寥凄凉，不能不设法替自己寻找慰藉，于是又必然地走上"古拙"的一条路了。

（传）李公麟 维摩居士像

三、古拙

中国文人把"古拙"解为像古人一般的生拙，觉得古人的生拙纯是藏才敛气的一种表现，这和学习还未成就时的生拙是截然二事。他先提出两个字面"生"和"熟"，随又推演为两种过程：生而后熟，和熟而后生。他以为：凡初学画的人，未能驾驭笔墨，以捉取物象，从而写出胸臆。这是一种生拙。等到他经过生而进入熟的阶段，又恐怕自己太熟了，太容易逞才使气，流为霸悍、火气、不雅，于是这熟对他束缚之苦，复又不亚于未熟以前笔墨给他的磨难，他又想突破这熟的藩篱了。因此，他才向往"古人"的生拙，而要再进一步，踏入熟而后生的路了。这又是一种生拙。文人作画多和现实隔离，而皈依传统的信念，他崇拜"古人"的生拙，再加上儒家敛约的精神，他所谓生熟的观念，实无异于一种主观的游戏，不论是生是熟，事实上已与如何表现现实毫无关系，或生或熟，其区别纯在笔墨的运用而已，与立意反不相干。若单从这主观游戏的过程上讲，则这"熟而后生"的"生"不仅如前所言，与"生而后熟"的"生"不同，抑且是熟的后果，熟的更高发展，而非熟的对立物。有人问王原祁以王翚与查士标优劣如何？王原祁回答："石谷（翚字）太熟，梅壑（士标字）太生。"这便是指摘石谷尚未做到熟后之生，梅壑则连生而后熟都还未能。中国文人画家之路应当是先由生而熟，再由熟而生，而后者的"生"简直是有意识的行为，绝非初学画时的"生"，且必须学而后得的。

然而，所谓"古人"的生拙，实际上是由于条件限制而成的无意识行为，与原始人初作画时的生拙无甚区别，然而中国文人却要有意识地去仿效。格罗塞（Grosse）在《艺术的起源》（*Die Anfänge der Kunst*）上曾谓：原始艺术"描写的材料是很贫乏的，对于配景法，就是在最好的作品中也不完备。但是无论如何，在他们粗制的图形中，可以得到对于生命的真实的成功，这往往是许多高级民族的慎重推敲的造像中见不到的。原始造形艺术的主要特征，就是在这种对生命的真实和粗率合于一

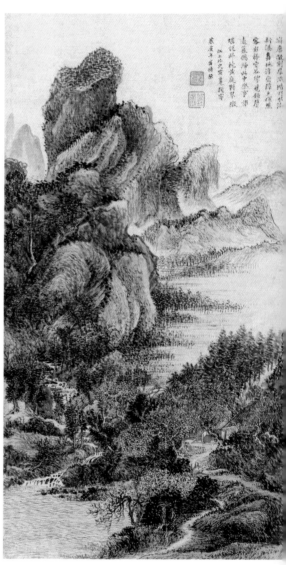

查士标　空山结屋图　　　　　王翚　翠微秋色图

体"[1]。原始人对于媒介使用或技巧锻炼，很少下功夫，但是因此而演成的粗率，却被那集中全力来对付现实时的一番诚势所补偿了。"古人"的生拙假使是可贵的话，其价值也就在这种的诚挚。但是中国文人因日渐撇开现实的物象，只尚笔墨的缘故，所以也必然地只从"古人"技巧的贫弱上着眼，而忽视了"古人"的表现的真诚。他虽欲求拙，而适得其反：因为命意首先不能质朴，徒务形式的笨拙，便非拙之所以为拙了。事实上，艺术的表现无不以立意为先，意拙而能诚挚是原始人或"古人"无意而成的专有物。在文化发展中，如果有意去追求这过去的专有物，不仅是倒行逆施，抑且没有可能。今人倘真能永远停滞在儿童般的幼稚单纯中，而不向前发展，那么也许还有暗合"古人"的拙处。但儒家学陶镕的"雅"既与"伪"比邻，则距离童稚当不知几千万里，倘既能"雅"了，却更想回到此种单纯意识的"拙"中去，委实是种矛盾的行为吧。

旧日文人不愿意给人看出自家着力的地方，于是对于古人在努力表现与表现力间的矛盾中所形成的"拙"，遂不免误解，视作有意的收敛，而抬高其位置。东坡说过：

> 诗至杜工部，书至颜鲁公，画至吴道子，天下之能事毕矣。能事毕而衰生焉。故吾于诗而得曹（植）、刘（公幹）也，书而得钟（繇）、索（靖）也，画而得顾（恺之）、陆（探微）也，为其能事未尽，毕也。噫！此未易道也。

他从儒家的含蓄出发来肯定生拙，否定熟练。明王夫之《姜斋诗话》有一段，则连东坡也被否定了：

> 太白胸中浩渺之致，汉人皆有之，特以微言点出，包举自宏。太白乐府歌行，则倾囊而出耳。如射者引弓极满，或即发矢，或迟审久之，能忍不能忍，其力之大小可知已。要至于太白止矣，

1 蔡慕晖氏译本，商务印书馆出版，第197页。

一失而为白乐天，本无浩渺之才，如决池水，旋踵而涸；再失而为苏子瞻，菱花败叶，随流而漾，胸次局促，乱节狂兴，所必然也。

所谓有意识的敛约，先必经过思考，然后所含的力量始能似小而实大，速度始能似缓而实急。王夫之虽然论诗，仍通画学。

至于中国画论中尚"拙"的代表，要算董其昌，他曾说："诗文书画少而工，老而淡，淡胜工，不工亦何能淡。"然而他的作品所能表现的"拙"，也只不过是笔墨间的故为生硬与笨重，然而正因他集中全力在笔墨，他的意境就不免空洞，甚且流于杂凑零碎，连一个完整的印象都没有，罔论"古人"那种诚挚的表现。这从他的《秋兴八景册》（文明书局有影印本，岳雪楼孔氏旧藏）中可以证明。大体言之，他的摹古名迹，常胜过他的创作，这便是由于单从笔墨上追求"古人"的原故。其次，王原祁也是很显然地走这一条路线，观前文所引他的批评王翚与查士标的话，可见他是自命为熟而后生的了。然而，王原祁比董其昌更加脱不了笔墨的桎梏，试看他的作品的丘壑，几乎没有超出过近树、远山，和中间一道溪水的二段法的布置，千篇一律，使人望而生厌。但是他的笔法却愈到老年愈形生硬粗疏，这就是"生"与"拙"之谓了。他每自夸，笔端有"金刚杵"，实际上，如照王氏的用法，这个工具至多只能产生一些无所代表的符号。所以，尚拙这条路实在是走不通的，走上了也不会有什么成绩的，虽然文人老爱谈论它。

文人关于巧拙，还有很多的话。宋黄庭坚论书云："凡书要拙多于巧，近世少年作字，如新妇妆梳，百种点缀，终无烈妇态也。"[1]但是黄氏本人的书法，间架偏颇，行笔颤抖，也还不免故作姿态，巧多于拙。此外，东坡则说："笔势峥嵘，文采绚烂，渐老渐熟，乃造平淡，实非平淡，绚烂之极也。"这已与黄说起点不同，正是忽视了"烈妇态"了，而以老年的自然的疏放来达到生拙。换言之，黄氏近于有意的拙，苏氏近于无意

1 《山谷老人刀笔》。

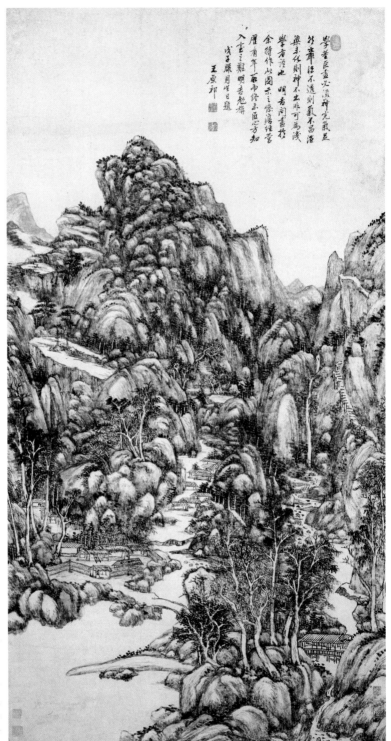

学者以须气韵为先
学者须完气足
此

王原祁 神完气足图

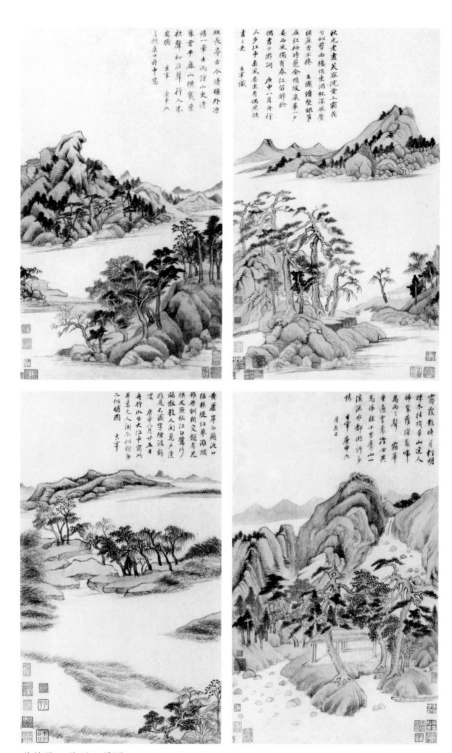

董其昌　秋兴八景图

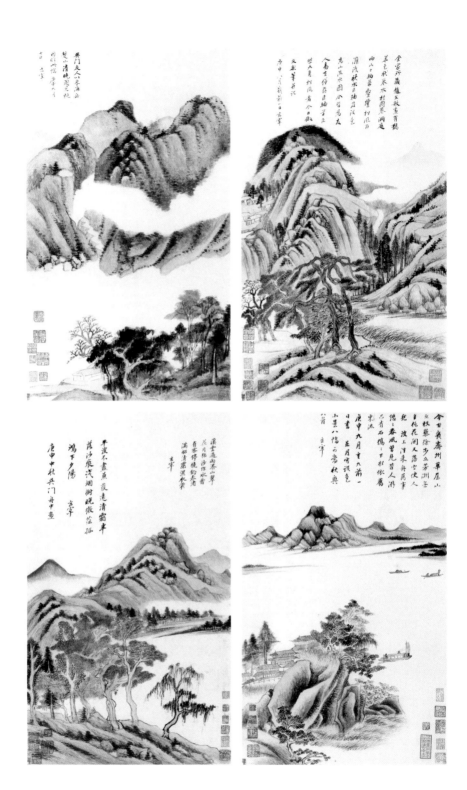

的拙。明代顾凝远说："何取于生且拙？生则无莽气，故文，所谓文人之笔也。拙则无作气，故雅，所谓雅人深致也。"[1]此更就苏说发挥其平淡的一面，终乃回到儒家一脉相承的温文尔雅，去尽刚强的气质了。文人画家不问走"拙"或走前面所述的"雅"的一条路，都易于削弱自己的表现的意志与能力，这未免是桩可惜的事情。

关于"拙"的问题，还有一点，好像是中国文人画家应提出，而却没有能够提出，更没有亲自做到——那就是："拙"乃创作的一个条件。本来艺术媒介与艺术意境之间的矛盾，是永远存在的，唯其如此，才能使画家有所致力，从消减矛盾中求发展，因不仅"古人"或原始人才为这种矛盾所困。歌德说过，"大师都在限制中表现自己"，便是这个意思。这也犹之意境与物象的悬殊是永久存在的，万一这种悬殊真的消灭，绘画也就不存在了。所以时刻不忘创新的大作家，假使有一天真的完全能够指挥笔墨，使其尽如己意，真的做到中国人所谓"心手了无间然"，那时他也许反会感觉到，矛盾的发展的终止足以消灭他创作的热情与锐气，而嫌恶自己是"太熟"一点了。这样的嫌恶，是为了"英雄无用武之地"，绝非如中国文人画家生怕英雄的武力太多，而特意造成表现过程中因心手矛盾而有的生拙，以减低自己表现的力量。中国文人画家只见生拙可导向淡雅，而不知道它同时更能刺激与鼓励创作，是创作所必具的径途；没有它，物我之间的距离可能缩短至于零了，创作也成为无需要了。文人论"拙"固多，以上面所引黄氏之语，较为可取，盖所谓"烈妇态"还多少带点不甘妥协的意思，要保留自家与环境的几分参差，是以我用物的作风，是创新而非一味学古。中国文人画家过去只怕染上作家气（如上面顾氏语），而不知道能"作"然后才有真的艺术，不"作"反容易把自己贬为一位符号的传示人罢了。

从另一方面看，文人这种有意去学无意的生拙，更帮同发展艺术上好古或复古的精神。本来，尚"简"尚"雅"，以至于尚"拙"，实无一不与"思古之幽情"同一步趋。不过，"古人"之"拙"则是文人所最为倾

1 《画引》。

倒的境界，而考其程序，则求"拙"在前，好古在后，所以先谈尚"拙"，现在再接着谈尚"古"。

中国自"文人画"成为独立艺术，摹古风气之盛，实为一可惊的事件。画面上题着"仿某人""学某人"的字样，实是太常见了，同时画论中也绝少批驳或怀疑前代的文人画家。唐代画体逐渐完备，宋代画法逐渐完备，自后文人的意境及其内容只一味承袭前人，很少变化。所以元明以来，文人只能就唐宋的体法加以修补，而始终没有跳出它们的范围。"元四家"（黄、王、倪、吴）不过是董源的遗响（倪瓒虽说学荆浩，董的迹象还很显明）。"明四家"（文、沈、仇、唐）虽比"元四家"稍多彼此间的差异（唐寅纯属马、夏一派），然而摹"古"的精神更加高涨。清代山水画家大都可以说是董其昌的"吾家北苑法"的继人，愈加表现不出什么本人的特色了。

艺术家是否应以表现个人精神为任务之一，本文暂不讨论，但是中国文化好古的精神在绘画方面造成浓厚而又坚牢的模拟的作风，终使无数张的图画，望去几如出一人之手，好像一种格式，一种符号。不过这种模拟纯属传统文化的成果，而非本文所说的从求拙而来的好古。后者是在前者中间滋长，而两者固不能不加区别。我们可以说在绘画的体法大备以后的文人，无不思"古"、好"古"，但是不能说文人好"古"都是为了追求古人的"拙"处。赵孟𫖯有一段话，原该在谈尚"拙"的那一节里引用，不过为了表出两者区别，特意留到现在。明张丑《清河书画舫》载赵语：

> 作画贵有古意，若无古意，虽工无益。今人但知用笔纤细，傅色浓艳，便自为能手。殊不知古意既亏，百病横生，岂可观也。吾所作画，似乎简率，然识者知其近古，故以为佳。此可为知者道，不为不知者说也。

此处所谓"古人"的"简"，不外乎上文尚"简"的意思，至于"古人"的"率"则原是不经意时的产物。古人想要把全副精力都用出来，才好冲

破工具技术所予他的限制，可是他的技能发展未足，遂使看去好像"率"的地方，却正是他全神贯注的地方，如敦煌画所作舞蹈图便是一例。杜修依《中国神秘主义与近代绘画》（Georges Duthuit, "Chinese Mysticism and Modern Painting", 1936）选载一幅，笔墨近于幼稚，可是无一处不像含着饱满的力量。所以在古人，"简"是有意的，"率"是无意的。赵氏却以为都出无意，而欲有意地去仿效。这类求近于古，乃起于一种盲目的尚"古"，因为在今日看来，"作画贵有古意"是一句十分武断的话，几乎无法理解。

另一方面，他在古人中发觉了"生拙"，遂又认"生拙"为绘画的天经地义，必须效法，于是成立他的"古就是好—古的是简率—简率就是好"的推论。于此，他又变为有目的的尚"古"了。赵氏以传统的尚"古"为理论起点，结果走到求"拙"的路上。前面所引苏东坡、王夫之等的尚"拙"的话，则是出发于求"拙"，而归结到尚"古"。一个由"拙"而"古"，一个由"古"而"拙"，却不可不加区别；但是由"古"而"拙"，毕竟又不如由"拙"而"古"，因为后者多少还可以包含若干成分的"烈妇态"。然而，在中国文人画中，却是越到后来越见前者势力之增强，此乃有心艺术之士所应熟虑的。

中国文人画家之尚"古拙"者，纵使没有赵氏那种的论调，却时常会说出这类的话来："古画雅得很，所以就好。""画应当雅，古画雅，古画就好。"黄庭坚《山谷老人刀笔》论书也作传统的武断："张古人书于壁间，观之入神，则下笔时随人意。学字既成，且养于心中，无俗气，然后可以作以示人为楷式。"他主张不古便俗，俗便非文人。又如《文心雕龙·通变篇》："夫青生于蓝，绛生于蒨，虽逾本色，不能复化。……故练青濯绛，必归蓝蒨；矫讹翻浅，还宗经诰。"这更一口断定今人逃不出古人的藩篱，今人无论怎样革新，终不能掉回头去探本穷源。在此，起点虽要通变，而终于专到复古的路上。因此，我们可以说，文人一切制作中，某种体法一经成立，它便有莫大权威，后人都得崇奉它。文章书法俱须如此，不仅限于绘画。"简""雅"诸种意境，既已限制文人的创造，复又添上这座"崇古"的高墙，于是在这墙内产生了另一意境。

四、偶然

在限制之中谋创造，有一可能的出路，那就是忘了自己，忘了一切，偶然地或不知不觉地完成一张画。张彦远《历代名画记》曰：

> 夫运思挥毫，自以为画，则愈失于画矣。运思挥毫，意不在于画，故得于画矣。不滞于手，不凝于心，不知然而然，虽弯弧挺刃，植柱构梁，则界笔直尺，岂得入于其间矣。

张氏除说画应混然而成，还提出一个反证：连最须度量与最须着力的工作如植柱构梁与弯弧挺刃，也都不可流露一丝矜持的神情——这是很早提到"偶然"的一番话。黄庭坚亦以同一意见，更加微妙地说："余初未尝识画，然参禅而知无功之功，学道而知至道不烦。"又加以比喻说："如虫蚀木，偶尔成文。吾观古人绘事妙处，类多如此，所以轮扁斫车，不能以教其子。近世崔白笔墨，几到古人不用心处，世人雷同赏之，但恐白未肯耳。"则更劝大家不可辜负名手所学古人不用心的，抑即"偶然"妙造的地方。（近来也有人说，这与"适然"的意思相同。）黄氏在论书方面，则谓：

> 幼安弟喜作草……求法于老夫，老夫之书，本无法也，但观世间万缘如蚊蚋聚散。未尝一事横于胸中，故不择笔墨，遇纸则书，纸尽则已，亦不计较工拙与人之品藻讥弹。譬如木人，舞中节拍，人叹其工，舞罢则又萧然矣。

这是说：每写一张字，法度是有的，但连写字的人自己都不知其所以然，如此方算到达最高的境界。在他挥毫的时候，所有笔墨都像不曾通过他的神经，不曾引起他的思索，便已落到纸上；就如木人头戏在台上摇摇摆摆，什么姿态都表现出来，而木人本身一点也不知道，然而妙处即在这"不知道"上。那对于绘画主张"淡"的董其昌对于书也是黄

氏的继响，他曾说："米（芾）云'以势为主'，余病其欠淡。淡乃天骨带来，非学可及。"他将前人的话说得更神秘些，认为"偶然"是不可学的。他所谓"势"乃过分着意，即刻画，费力，不"雅"，必"淡"方能无意为功。他嫌米书太露经营的痕迹，太不"偶然"。

"意不在于画"或"不用心"是在无意之中表出意境。不过，照上文所论，意境原来立在"中位"以"参天地"而后成立的，毕竟属于有意的行为；而文人最后一着，却要无意地去做这有意的工作。这虽好像矛盾，事实上却有可能。凡一位画家自然交感的次数太多了，对于在这交感倾向应如何选择材料，以及决定用何种形式或手段来处理这种材料等等的问题，也经过极多次的考虑，因而把他自己（我）与现实或自然（物）之间的壁垒，逐渐拆除。等到最后拆除净尽，入于物我无碍的境界，便可以"不用心""意不在于画"，而还能完成一幅画。而在这幅画上，依旧有意境和表达意境所凭借的许多美的形式，只不过画家自己却一丝没有觉得费力罢了。这种"偶然"的境地，是功夫火候俱已到家之后的收获，并且也只有画家本人在自己的心中感觉得到，非旁人所能妄测。

在中国旧日文人的绘画的意境的诸形态中，由"简"而"雅"而"古"而"拙"可以视作一贯的发度，到了"偶然"则是这发展的最高峰，是作者在一己的意识中的一个最后的觉察。他等到真能觉察得出这偶然的境界，他才算是一位融合天、人、物、我，在宇宙间游行无碍的艺术大师。至于中国绘画之所以走着这么一条发展的路线，则都源于中国长期封建制的决定，而由儒者或文人的从中主干啊！

笔法论

——中国画的线与均衡

去年曾为《学灯》作《论距离、歪曲、线条》一文，谈到艺术家与自然交涉之表现，既须与自然有相当距离，又须歪曲自然，以达主观的均衡，而基本凭借，便是线条。当时限于篇幅，未及说明中国画学如何使用线条，达此目的，以及使用时受到何种限制，今补写之，以就教于留心此道的人。

画家的笔锋触着纸面，压住成点，划过成线。点与线各占画面的一部分，故有空间性。作点作线无论迟速，运转腕指，必需时间，所以也有时间性。不过有些人以为压笔一次，即成一点，作点之笔其本身运动最为简短单纯，只有线才须拖笔过纸，因此特别识得点的空间性与线的时间性。然而，事实并非如此。细察大家之作，点时笔锋不仅下压，便算了事，仍须有过，抑即小作旋转，成一小的圈线，而同时笔锋下压，亦未间断。于是下压的面参合在旋转的线中，乃有一点。换言之，由于时空相互作用，画家才能够把点落下。反之，作线也不仅是过，须在过时兼施压力。必如此，点线始于"长""广"之外，更能"厚"了。只有"长""广"，画是平面的，兼有"厚"了，画才是立体的。近见英人布雷女士在她的《艺术与理解》一书中，说中国画因为导源于书法，所以只有"长""广"，没有"厚"，可谓谬极。果如布氏之言，则适足证明中国画

的笔法不能通于书的笔法，抑且否定同源之说了。笔锋既刻刻转动，横有前后左右，纵有高下轻重，故作点之法初无异于作线之法，只不过作点时笔锋所走的曲线比较小。固然，我们也时常看见笔触纸面，一压即了，毫无移转，或拖而过纸，毫不下压者，但都成轻薄体，不足以言画了。至于由线点扩时为片面的时候，拖与压两种运动依然存在，依然相互合作。

所以，绘画之难，亦在如何聚精会神，既使笔锋灵活，更使每一运转——压与拖及两者之参合——能于快慢强弱间各得其宜；尤须不忘线实为每笔的基本，点中有它，面中也有它，散布在整个画面上的线，实代表画家的精神或意识的倾向，点与面都不过是它的附加物，因它而后成。中国历代都讲求笔踪，线条更居笔踪的主位，只见面而不见线，就几乎不能算作画。唐张彦远《历代名画记》有云：

> 古人画云，未为臻妙，若能沾湿绢素，点缀轻粉，纵口吹之，谓之吹云。此得天理，虽曰妙解，不见笔踪，故不谓之画。如山水家有泼墨，亦不谓之画，不堪仿效。

这里所谓"泼墨"，是点面胜过线条的画法，所以张氏之语，可作画贵笔踪的最明确的代表。清乾隆画院里意大利人郎世宁所作，纯为不重线条的西洋画，一时盛行其法，焦秉贞等深受影响，致力阴、阳、凹、凸，灭绝笔踪，邹一桂很不谓然，在《小山画谱》中说：

> 西洋人善勾股法，故其绘画于阴阳远近，不差锱黍，所画人物屋树，皆有日影，其所用颜色，与中华绝异，布影由阔而狭，以三角量之，画宫室于墙壁，令人几欲走进。学者能参用一二，亦著体法，但笔法全无，虽工亦匠，故不入画品。

邹氏后张氏约千年，主张无二。中国画始终须从线条运用中，见出笔法，而画品高下，一部分系于笔法有无了。

邹一桂　雪景图　　　　　　　　　　　　　　　　郎世宁等　弘历雪景行乐图

　　细察山水画法，知其更有以线包蕴点面的皴，它实贯通线、点、面
三者，而仍由线主之。所谓南北两宗用不同皴法，南宗以披麻为主，北
宗以劈斧为主。日人论此，每妄加制别（如金原省吾），以披麻为线，劈
斧为面，而认雨点皴为两者的中介。殊不知披麻看去虽似只有线条，但
它的成功与效验，就在如何使数线邻近，或数线互为重叠以成面，是则
以线始，以面终了。又如劈斧，乍见若以笔锋砍纸成面，实则不仅每面

正如上文所说的点一样，须以作线之法为之，并且各面相关，构成一贯倾向，又俨然是一条一条的线的作用，是则以面始，以线终了。至于两点，乃布列点子，使聚合为面，每作一点，亦须如前说，有作线之意，数点之用，亦无异劈斧之各面相关，而收得线条的功效。所以，皴法仅有线、面、点不同的形象，线仍是它们的一个共同基础。

线是画面的一个主人，直受心灵指挥，若能控制如意，便可卓然成家。郭若虚说过：

> 画有三病，皆系用笔。所谓三者，一曰版，二曰刻，三曰结。版者，腕弱笔痴，全亏取与，物状平褊，不能圆浑也。刻者，运笔中疑，心手相戾，勾画之际，妄生圭角也。结者，欲行不行，当散不散，似物凝碍，不能流畅也。未穷三病，徒举一隅，画者鲜克留心，观者当烦拭眦。

事实上，这"三病"只是一病（"运笔中疑"）的三个现象，而"运笔中疑"，便是由于还未领悟画面主人（线）的根本作用。就作法言，线条的运动要浸渗在点面之中，就立意言，它更须构成一个倾向，而植根（导源）于心灵的深处。作画原须心手呼应，若不能为线的延绵，线的连串，即不如搁笔。画家须假想未落笔前，好像已有一条线索，贯串全作的一切部分，支撑了整个画面，他只循着这条路线，节节向前，一气呵成。这样成就的作品，笔迹未必真的相连，但笔意却是相属。张彦远《论顾陆张吴用笔》有云：

> 昔张芝学崔瑗、杜度草书之法，因而变之，以成今草书之体势，一笔而成，气脉通连，隔行不断。唯王子敬明其深旨，故行首之字，往往继其前行，世上谓之一笔书。其后陆探微亦作一笔画，连绵不断，故知书画用笔同法。

这一笔画是偏重立意之连属的，但也在真的一笔画。宋米芾《画史》

104

张芝　冠军帖（局部）　　　　　　　　王献之　鸭头丸帖

云："曹仁熙水古今无及，四幅图内，中心一笔长丈余，自此分去，高邮有水壁院。"又《暇日记》云："楚州胜因院有曹仁熙画水，有一笔长一丈八，无接续处，曹庆历中年八十时作。"又元汤垕《画鉴》云："常州太平寺佛殿后壁，有徐友画水，名清济贯河，中有一笔，寻其端末，长四十丈，观者异之。友之妙岂在是哉？笔法既老，波浪起伏，得其水势，相对活动，愈看愈奇。"可知不仅笔墨可以连续，即笔迹亦可延绵不辍。其难就在始终要提起精神，贯彻心、手、笔，取一致的动向，于是作线愈长，用神愈专，而支线愈多，与主线的关系亦愈繁，用神亦愈苦；必能不稍懈怠，乃有成功。

　　以上试从笔迹寻笔意，然而画者则必迹意俱胜，始能以迹达意，因意命迹。中国通常善拈出"笔""墨"二事，或分论，或合论，更演绎地讨论"用笔""用墨""笔法""墨法"等等。其实此中只有囫囵一物的

两方面，即"画"之"笔法"与"笔意"，而要明白这一点，还须先说比较有分析性的"笔"与"墨"。"笔"除与"墨"成对待之外，更可以概括"笔"与"墨"。易言之，历来常说某人很有笔法，就是指他懂得如何用笔，如何用墨，抑即他的画里有笔有墨。张彦远《历代名画记》说："夫象物必在于形似，形似须全其骨气，骨气形似皆本于立意，而归乎用笔，故工画者多善书。"张氏指出"用笔"为画家第一难关，正因为笔是传达意境的唯一工具，意境纵好，没有传达忠实的笔，仍属枉然。然笔过纸上，必藉墨痕始有表现，笔的作用更赖于墨，所以提到用笔就必须说到用墨。

固然初期绘画大都先勾物形，然后赋彩，便算毕事，但在中国，直到以墨来负起赋彩的任务时，绘画才有一个较高的发展，正如托名五代荆浩的《笔法记》所说："夫随类赋彩，自古有能，如水晕墨章，兴吾唐代，故张璪员外树石，气韵俱盛，笔墨积微，真思卓然，不贵五彩，旷古绝今，未之有也。"于是笔濡墨行纸上，既写物象，复抒物趣。盖画原贵得意，每一笔过，寄寓深遥，所以宋宗炳《画叙》曰："竖画三寸，实当千仞之高；横墨数尺，实体百里之迥。"所以意足与否，并不在色之多、寡、浓、淡、繁、简，也就是所谓"意足不求颜色似"了。张彦远说得很明白：

> 夫阴阳陶蒸，万象错布，玄化亡言，神工独运。草木敷荣，不待丹碌之采；云雪飘飏，不待铅粉而白。山不待空青而翠，凤不待五色而绰。是故运墨而五色具，谓之得意。意在五色，则物象乖矣。

因此，通过"笔"的"墨"是可以有彩的，可以代替颜色的。笔中有墨，墨中有彩，实属一贯法则。可见由笔而墨，而彩，其出发点仍是"笔"，是首先以"笔"概括了"笔""墨"二事，而并非在"笔""墨"对待下，提出"笔"来。

然而，我们仍须懂得这对待的意义，因为与用笔关系很大。《笔法

记》云：

> 项容山人树石顽涩，棱角无�，用墨独得玄门，用笔全无其骨；然于放逸，不失真元气象，元大创巧媚。吴道子笔胜于象，骨气自高，树不言图，亦恨无墨。

此段或有脱落，所以明董其昌《容台集》重加说明：

> 荆浩云："吴道子画山水，有笔而无墨，项容有墨而无笔。"盖有笔无墨者，见落笔蹊径，而少自然；有墨无笔者，去斧凿痕，而多变态。

又明顾凝远《画引》曰：

> 以枯涩为基，而点染蒙昧，则无笔而无墨。以堆砌为基，而洗发不出，则无墨而无笔。先理筋骨，而积渐敷腴，运腕深厚，而意在轻松，则有墨而有笔。此其大略也。

明莫是龙《画说》又曰：

> 古人云："有笔有墨。"笔墨二字，人多不晓，画岂无笔墨哉？但有轮廓而无皴法，即谓之无笔；有皴法而无轻、重、向、背、明、晦，即谓之无墨。古人云："石分三面。"此语是笔，亦是墨，可参之。

盖笔墨二事始终相对，而又始终相济，要笔中有墨，墨中有笔。犹之骨肉相依，肉的中心，以骨支撑，骨的四周，以肉粘贴；所以，墨留纸上，须见笔踪。笔乃指挥人体动作的骨，人志寓于动作，画意存乎笔踪，人不可无骨，画不可无笔；所以，笔过之处，亦须墨润，墨是使人体动作

灵活化的肉，人意因动作灵活而益显，画意赖墨润笔始更畅，人不可无肉，画不可无墨。画首贵立意，犹之人首贵立志，所以画中有笔无墨，仍不失为削瘦一流，亦犹之乎志高而才华不足，尚成一格。笔在此终于取得第一表现机会，纵然无墨，还能达出一些意境，只不过不及笔墨相济时那般透澈或通畅耳。因知荆、董二氏的话，很中肯要，至于莫氏就嫌肤浅，而且很机械地曲解了"笔""墨"。他为求易解，拘泥迹象，反觉说得太呆板了。我们确见过许多画，轮廓清楚，笔法都有轻、重、向、背、明、晦，而未必就说得上有笔有墨。

若综合以上两段意思，可知无论"笔""墨"合作，或者"笔"先于"墨"而创造，最后都离不了立意，都皈依均衡，表现出画家主观所歪曲化了的或修改了的自然。在此，他碰到两个难题：

（一）须批判地接受自然，须使自然歪曲化了（见去年一文）；

（二）须笔下足以写出这歪曲了的自然，建立起物我间的距离（亦详去年一文）。

这两难题合为创作过程，使他的精神由内而外，再由外而内，更由内而外，抑即先没心于物，再借物表心，更以心理物。中国画学对于物、心二者重视之孰多孰少，使成比例，以达均衡。物造形似，心主意趣，以心使物，故意在笔先，为不易之则。东坡诗云："论画以形似，见与儿童邻。"其重立意可以概见。于是意趣所关，常不惜破坏形似，前所详论的"歪曲"，便是表现意趣之唯一途径。但如此无条件的写意论，也并未完全支配了中国画学。若就事实而系统地讲，则画家以歪曲取均衡，必见"画意""画法""画材"三者展放在他前，等他摆布。也就是说，他须确立"意境""笔墨""形似"三者间的关系。

中国画学所已确立的约略有三者：

（一）意境抹煞形似，使笔墨隶属意境，如东坡所云；（二）形似灭却意境，使笔墨隶属形似；（三）意境通过形似而表现，以增加意境的真实，使笔墨效忠于意形二者之参合（二、三例子详后）。

我们也可以说：（一）是写意的笔墨，（二）是写实的笔墨，（三）是融化心物，综合主观客观于更高精神境界的笔墨。所以，上面所说，

"笔"或"笔""墨",实可笔墨主观化、客观化,或使笔墨成为主观化了的客观。那么,究竟哪一种用笔的态度,算是得到合理的均衡呢?又形似所占势力的小大,既决定歪曲的强弱,也决定物心距离的远近。那么,究竟弱的歪曲与近的距离,抑或强的歪曲与远的距离,抑或强的歪曲与远的距离,才是合理的均衡呢?要解决这些问题,还须先把第二、第三的笔墨说明。

第一类的写意笔墨已详上节,兹再论第二类的写实笔墨。人,尤其是原始人,与自然交涉,对自然的反应,比后来真挚得多,幻想不易起来,所以心有感于物而表现,其作风先是写实的。格罗塞在他的《艺术的起源》上说:

> 原始艺术描写的材料是很贫乏的,对于配景法就是在最好的作品中,也不完备。但是无论如何,在他们粗制的图形中,可以得到对于生命的真实的成功,这往往是许多高级民族的慎重推敲的造像中见不到的。原始造形艺术的主要特征,就是在这种对生命的真实和粗率合于一体。[1]

中国绘画先为礼教之附庸,既尚实用,故亦重形似。韩非子云:"客有为齐王画者,齐王问曰:'画孰最难者?'曰:'犬马难。''孰易者?'曰:'鬼魅最易。夫犬马,人所知也,旦暮罄于前,不可类之,故难。鬼魅无形者,不罄于前,故易之也。'"《后汉书·张衡传》云:"画工恶图犬马,而好作鬼魅,诚以实事难形,而虚伪不穷也。"虽然,山水画自魏晋始渐盛,使绘画渐失实用目的,但写实精神继续存在。隋杨契丹与田僧亮、郑法士同在长安光明寺画塔,郑图东壁、北壁,田图西壁、南壁,杨画外边四面,称为三绝。杨以簟蔽画处,郑窃观之,曰:"卿画终不可学,何劳障蔽?"又求杨画本,杨引郑至朝堂,指宫阙、衣冠、车马曰:"此是吾画本也。"郑始叹服。唐张彦远《历代名画记·论六法》曰"象物必

1 据蔡慕晖氏中译本。

109

在于形似"，也是首先肯定写实的必要。

宋代仍多写实主张。《东坡志林》云：

> 蜀中有杜处士，好书画，所宝以百数，有戴嵩牛一轴，尤所爱，锦囊玉轴。一日曝书画，有一牧童见之，拊掌大笑，曰："此画斗牛也，牛斗力在角，尾搐入两股间，今乃掉尾而斗，谬矣。"处士笑而然之。古语云："耕当问奴，织当问婢。"不可改也。

又宋李廌《画品》记渡水牛、出林虎有云：

> 昔朱梁时道士厉归真……画虎，毛色明润，其视眈眈，有威加百兽之意，尝作棚于山中大木，上下观虎，欲见真态，又或自衣虎皮，跳踯于庭，以思仿其势。

宋邓椿《画继》云：

> 徽宗建龙德宫成，命待诏图画宫中屏壁，皆极一时之选。上来幸，一无所称，独顾壶中殿前柱廊栱眼斜枝月季花，问画者为谁，实少年新进。上喜赐绯，褒锡甚宠，皆莫测其故。近侍尝请于上，上曰："月季鲜有能画者，盖四时朝暮，花蕊叶皆不同，此作春时日中者，无毫发差，故厚赏之。"

明赵琦美《铁网珊瑚》载王履《华山图序》云：

> 吾师心，心师目，目师华山。

这许多前人之说，都主形似，东坡所记竟和他那首论画诗相矛盾，至于厉归真的态度，简直与西洋十九世纪以前之写实无甚差别，使人联想到英儒罗斯金的话：

我们伟大的画家为了正确地追求美，不能胆小，怕干任何丑恶的事。……假一个男人在你的脚下死了，你的任务不是帮助他，而是注视他上下唇的颜色。假如一个女人在你的面前淹没了，你的任务不是救她，而是看她如何转动她的双腕。

所以，我们若必谓国画纯为写意，并非定论。

至于第三类的笔墨，则是这样产生的。前人决非只作第二类的主张，而要兼顾精神与意境。画家首贵立意，意传于形似，但又怕借重形似，反役于形似，终乃抹煞意境，于是讲求笔墨，如何渗和笔墨二事，以为补救。因为纯粹的自然，本身固然也有所谓骨肉，但此骨肉的关系，未必能如笔墨中骨肉关系那样的调和，也未必能产生那种的均衡，而画家的意境却是渴求着调和与均衡——换言之，画家感于自然的调和与均衡仍有未尽，才想以主观的创造，来修补自然的未尽——才来歪曲自然。所以，这歪曲以取均衡的任务，就必然地落在笔墨的身上了。画家为要使他所表现的自然有均衡，所以先要他的笔墨有均衡。他如有志于丹青，就必有心歪曲自然，可是如果没有达到笔墨间的均衡，也不能完成这歪曲的工作。张彦远所说："象物必在于形似，似须全其骨气，骨气形似皆本于立意，而归乎用笔。"他所谓笔，就是以笔来调和"笔""墨"之意，在此调和中，主观实源于客观，而又修改了客观，而合理的均衡所需要的歪曲与距离，实无所谓强弱与远近，问题只在笔墨能修改现实而仍为形似所许，能依从物象而仍不蔽精神。

从另一方面看，画家对着自然，必有一普遍感想，总嫌自然太庞杂，太繁复。于是运用自然的资料以构成意境时，既须删改，亦须提炼。能以最少凭借，写出与自然一般丰美的境界，方为杰构。一来固因是提炼之果，难而可贵，二来也由于疏淡之后，笔墨所负更重，须一一都真能表出精神，不使有一废处，是又必待长期练习，心手不乖，始克为之，所以也是难而可贵；东坡曾说，"笔势峥嵘，文采绚烂，渐老渐熟，乃造平淡，实非平淡，绚烂之极也"，是阐明"疏淡"的本质。董其昌《画旨》则云："诗文书画少而工，老而淡，淡胜工，不工亦何能淡。"又云，"能

为摩诘，而后为王洽之泼墨；能为营丘，而后为二米之云山，乃足关画师之口，而供赏音之耳目"，是指出"疏淡"之难到。不过，疏淡非必为残山、剩山。只要从自然中知所选择，不勉为铺张，则虽重山叠嶂，也可不伤疏淡。至如作画既久，技巧纯熟，笔墨纵多，不见着力，不病赘疣，则处处都显得自然，没有造作，这也就是疏淡了。故凭借之少，乃指不浪用笔墨，不多用笔墨，而并非作画必求落笔少也。

画家既克笔墨之难以达意，随又到一境界，抑即前说之"较高精神"。中国亦称此境为"生""拙"。文人不曾埋头苦画，而亦能画，此亦谓"生""拙"，如明顾凝远《画引》云："何取于生且拙，生则无莽气，故文，所谓文人之笔也。拙则无作气，故雅，所谓雅人深致也。"但是，这与此处所说的"生""拙"无关。画家初期之作，多未能驾驭笔墨，以捉取物象，固然也可名为生拙，不过此关渡过之后，却另有一种生拙。国画为辨明这两种的生拙，故有"熟而后生"的口号。此中更分有意识的生拙与无意识的生拙，画家作画很久，对于传达媒介的笔墨会发生两种相反的感觉。他初时会困于媒介的束缚，不能立刻突破藩篱，每以为苦，但等到笔墨纯熟，也会觉得过熟同样地是种束缚，而思有以除之。前一感觉，画者人人有过，后一感觉，则有的不多。或问王原祁以王翚与查士标优劣如何？他回答说："石谷太熟，梅壑太生。"便是看透太熟之病。要补救它，遂有"熟而后生"的要求。这"生"乃熟后的果，熟的更高发展，而非熟的反面，其构成的经过是：由生而熟，再由熟而生。

固然艺术之媒介，表面上好像束缚了艺术家的自由；而事实上，艺术之美，却有一部分系于艺术家之能控制媒介。歌德说过，"都在限制中表现自己"，真是一些也不错的。所以，媒介与意境之间，必永存矛盾，才能使画家有所致力。他必克服这矛盾，抑即从矛盾之中以求发展，以求表现。犹之意境与物象之间的悬殊，如果消灭，也就无需乎绘画的艺术了。再进一步说，一位时时刻刻不忘创新的大作家，倘若有一天真能完全控制着他的表现工具，或者是绝对地能够指挥他的笔墨，也须是中国一句老话："心手了无间然。"到那时候，他也许反会觉得创作的锐气，已给消磨净尽，因而嫌恶自己是太熟了。他深知道，他已充分练熟

了自己的腕指的筋肉运动，产生出无往而不如意的笔墨。他正可以如同初学立意时之歪曲自然一般，来歪曲这熟透的笔墨。一位作家倘若走上这条路，他便须减少平常已经做惯了的心对手的监视。

但是，另一方面，因为筋肉运动的方式，已有极深的潜伏的基础，使他有意歪曲，而笔墨反倒不听他的指挥，结果使他无法退回到初学的时代，以拙稚的笔墨，来掩蔽他的意境了。换句话说，成功的大作家，偶尔有意地用幼稚代替了熟练，然而这幼稚之中，却仍充分地表出他的心意，和初学者的不能达意的幼稚，乃是绝然两事了。此外，也有一种无意的生拙，是与年龄有关的。作家老大了，他的心对于手的控制，日趋松懈，于是不知不觉地歪曲了自己以前千锤百炼而成的笔墨，结果也足以表出生拙的。近来西洋的野兽派很害怕规律的束缚，以为"艺术家晓得的太多了，反而是桩危险，自矜博学，是一种过失，因为它太容易降伏于人的制度的面前"。我们如果推寻这番话里的意思，也很近于故为生拙耳。

熟而后能够传达的意境，是朝前走去的，向外发射的。熟而后生的意境，是朝后退的，向内敛聚的。但是只有向前走过的人，才知道退后的路径，也只有曾经振奋过的人，才知道退后的路径，也只有曾经振奋过的人，才有所自约。正如万分之五十、六十、七十或八十，必先有百分之百的假定。这种必先有"过"而后始有"不及"的道理，在中国人的词汇里，有一个极简单的代表，便是文人口中时常喜欢谈的"含蓄""无作家气"等。东坡说过：

> 诗至杜工部，书至颜鲁公，画至吴道子，天下之能事毕矣，能事毕而衰生焉。故吾于诗而得曹、刘也，书而得钟、索也，画而得顾、陆也，为其能事未尽，毕也。噫，此未易道也。

又王夫之《姜斋诗话》云：

> 太白胸中浩渺之致，汉人皆有之，特以微言点出，包举自宏。

太白乐府歌行，则倾囊而出耳。如射者引弓极满，或即发矢，或迟审久之，能忍不能忍，其力之大小可知已。要至于太白止矣，一失而为白乐天，本无浩渺之才，如决池水，旋踵而涸；再失而为苏子瞻，萎花败叶，随流而漾，胸次局促，乱节狂兴，所必然也。

苏、王两氏，虽论书和诗，他们所持的道理，却可通于画学。由此可知，凡是能够以生制熟，因而形成有意识的行为，然后才可显出作者的一种伟力。必能审度而不即发，必能缺略而益见完满，始属斯道的极诣。中国画家所爱说的"用笔不可反为笔用"，就是要培养或储蓄立意的实力。等到这种实力愈充，是表现的时候也愈加不必倾囊而出了。

根据上说，我试拈出国画的一个最高境界，是"简远"，或笔墨简当，而寓意幽远。但如一味求简，而不得其当，不是流为浅近，便是伤于贫薄，那么，结果依旧犯了偏颇的毛病，而没有进到均衡的冲和的境地。只有"远"方能补救"简"的必然的缺憾，而相与合成那完满的意境。然而，"意"毕竟要"笔"来传达，所以，我们应说"笔简意远"，而不是说"意远笔简"。又当意指挥着笔的期间，意的驰骋，一如线的盘、旋、往、复，双方委实分拆不开。线的每一起止，每一转折，每一顿挫，每一聚散，都在象征每一刹那间的心意。总结一句说，意之于线，要能做到纵之虽远，其端在握；必如是，才可以达出上面所说的最高境界。

此外，每作一线，必有一势，抑即一个倾向，而又不仅线是如此。一"点"之落或一"面"之成，其中之有势，亦无异于作线。更就点、线、面三者言之，也都归还到用笔的一个基本功夫。所以从笔法以窥取线条，及与其有关的线面，从而部署画面的均衡，实乃国画理论上的一个核心问题啊！

中国绘画的线条

　　达·芬奇的笔记说："太阳照在墙上，映出一个人影，那绕着这影子的一条线，是世间第一幅画。"[1] 罗杰·弗莱论布西门族的艺术，曾提到一个小孩子的图画的定义："首先我想，随后我绕着我所想的画了一条线。"[2] 赫伯特·里德举出一件奇怪的事体："谁都以为原始人和儿童所初步企图表现的物体，是要合于他所看见的那最接近于自然的真实。我们平素所见的物象，是由调子、颜色、明面、暗面所构成，所以最直接的或最浅近的表现方法应该就是复产这四种品质。然而儿童与原始人的初步方法，却从实物抽取而成一个轮廓画，这不能不算奇怪的事了。他们所完成的是一种代表，而不是一种复产。"[3]

　　上面三段话或是画者自白，或由原始艺术所提示，却都一致说明，线条为图画最初使用的技巧。线条虽非物的属性，非物所本有，然而是人所认为最易提取物象的一个凭借。线条和其他的凭借——色调、明、暗——不同，并没有它们的客观的基础。然而在艺术史上，这主观性却使线条与人通过物象所表现的意境，互相密切地联系，成为创意的主要

1 Leonardo da Vinci, *Note Books*.

2 Roger Fry, "The Art of the Bushmen", *Burlington Magazine*, 1910.

3 Herbert Read, *Art and Society*, p.16.

巧技之一。假使没有线条，意境的雏形，无从表现于画面，观者也莫由窥见画意的轮廓。但是线条对于创意的贡献，并不如此简单，两者间的关系实为艺术的一大问题，其中有几个不容忽视的要点：

（一）作为表出意境轮廓的线条，与逐步完成意境时所施于画面的线条，彼此有何区别？

（二）这先后使用的线条如果都负有完成意境的任务，则应共同遵守何种原则？

（三）以线创意，一面须利用线条的本质，一面又须遵守某一原则，那么作者受制很严，能否还从线条的运用上，创造个人独特的风格？

（四）以上几点倘若都有相当解答，这解答对于绘画艺术的发展，能否产生一些影响？

我们倘若须作这个检讨，似乎应以使用线条最多的绘画——中国的绘画——作为对象，因此，我试写《中国绘画的线条》。

一、创意的线条与皴法

中国早期的画迹，保存得很少，只是史籍上偶有关于如何使用线条的记载，《周礼·考工记》述画缋之事特多，如"画缋之事，杂五色"，"青与白相次也，赤与黑相次也，玄与黄相次也"，"山以章"，"凡画缋之事，后素功"。这些话对于本文首须讨论的轮廓与后加线，很有说明，其中首应区别的，是"画"与"缋"。依王昭禹注：

> 画缋之事不过五色而已。模成物体而各有分画，则谓之画，分布五色而会聚之，则谓之绘。所谓青与白相次，赤与黑相次，此之谓绘也，所谓山以章，此之谓画也。

用现代语说，布色属于面或片的工作，分布五色或各式相次，是完成这

些面与面或片与片间的关系，至于关系不够清楚抑即界限须待廓清的地方，乃有用线的必要。简言之，"画"属于"线"，"缋"属于"面"。设接看原书下文"东方谓之青，南方谓之赤，西方谓之白，北方谓之黑，天谓之玄，地谓之黄"，则分画的时候，又可使用各色的线条，而专以黑色画线的习惯，似乎有待于勾勒画法兴起之后。因此，这"画"可视为中国画史上最早发现的可考的线条。

其次，"山以章"一语，亦指明"画"乃线条之事。《周礼订义》赵氏曰：

> 郑（玄）改"章"作"獐"，是山中物，对下"水以龙"，此未是。盖章是山之草木，星辰，天之章；草木，地之章。画山虽有形，须画出草木之文而成章。

这一番话，是说只取山形，还嫌不足，须补状草木所给与山面的纹路或肌理，正如以色涂出山形之后，还得加上描写山面起伏的线条。可见"山以章"的"章"纯由"画"或线条担任，与"绘"或面没有关系。[1]

复次，郑玄注"凡画缋之事，后素功"曰："素，白采也，后布之，为其易渍污也。"这是说，在线面所共用的五色中，素或白色因为本身容易融化，所以须等其他四色都已用过之后，才能加在画面上。同时，郑玄注《论语·八佾》，孔子答子夏问"巧笑倩兮，美目盼兮，素以为绚兮，何谓也"所说的"绘事后素"，则曰："绘画，文也。凡绘画，先布众色，然后以素分布其间，以成其文，喻美女虽有倩盼美质，亦须礼以成之。"这注也可说明，那作为分清面或片间关系的线条，是用五色之中的白色，

1 设更贯串起原文"火以圜，山以章，水以龙"三句，则"圜""龙"既是实物，而非象征。又觉郑玄改"章"作"獐"，使画山也用实物点缀，以求前后调整，似乎是较为合理的解释。不过，赵氏注使人更多想到"画"乃线条之事，并且以廓清色、面，作为"章"的解释，兴原文所说"杂四时五色之位以章之"的"章"，一并含有使画面明显的意义，也自有见地，不妨保留，以供参考。

并且是最后才加上的。这种情形，正如另一个文化很古的民族——埃及人——的绘画。摩勒特云：

> 大普林尼氏谓埃及人知绘画黑影之法，早于希腊人六千年。绘画黑影为绘画事物之先声，以之治侧面轮廓，固为尽善，以之治正面轮廓，则所失滋多。故埃及极好之绘画雕刻中，往往似有二左足及二右手。易言之，观其黑影，往往左右不分；因此埃及人不得不于内部加若干笔画，以表示意义。[1]

埃及人所加的这几笔，虽然不曾像中国人那样地限于白色，然其作用正复相同。

综观上面所引的话，似可推知中国早期的实用画，都是用色的，只因记载简略，无从断定涂色之前，是否须先勾定物形。又因为不先勾形即便涂色的没骨画，始见于梁张僧繇，继见于宋郭若虚《图画见闻志》，并称新体，[2] 遂使我们不能径自混同绘事后素于没骨画法。但就线条的研究说，这时期的图画，是专靠素线，才于混乱之中求得明晰，由平面而发展到立体，表出立意的轮廓，而必待这些素线画出以后，画意始告完成。我们设谓立意的轮廓线和完意的后加线，在当时统由这素线代表了，似乎很有可能。只不过，关于这一层，画史上会有更加清楚的例说，反倒是西洋的艺术理论曾经提到这一个问题，足供参考。例如罗杰·弗莱评意大利佛罗伦萨画派（Florence School）始祖乔托（Giotto），有谓线的本质之一，是"把现实的形式所含最大可能的暗示，凝结成最简单的、最易被人感觉的线条"；其另一本质，则是"它能表现姿势，从而写出艺

1 刘怜生译 A. Moret 著《尼罗河与埃及之文明》，页二五六。
2 《图画见闻志》："徐崇嗣画没骨图，以其无笔墨骨气而名之，但取其浓丽生态以定品。后因出示两禁宾客，蔡君谟乃命笔题云：'前世所画，皆以笔墨为上，至崇嗣始用布彩逼真，故赵昌辈效之也。'愚谓崇嗣遇兴，偶有此作，后来所画未必皆废笔墨，且考之六法，用笔为次，至如赵昌，并非全无笔墨，但多用定本临摹，笔气赢懦，惟尚傅彩之功也。"

术的个性或人格，有如书法的线条一般"[1]。中国早期实用画的线条，固然未必发展到能够表出什么个性或人格，不过当时的素线，却已完成了"凝结"的作用。

至于完意所需的逐加线条之特质如何，应从发展较高或脱离实用的国画中，去寻答案。我们若求精微的体验，则可细考那用线最繁的较为晚出的中国山水画。山水画所谓的意，即是作者的意境。照一般习惯，立意须在落笔之前，完意则恰当落笔的全部过程的收束。不过，论者则多作进一步的看法。唐王维《山水论》曰："凡画山水，意在笔先。"便谓真正的立意纯属作者的内心活动，须让它发生并且完成于落笔之前。晋王羲之论书也说："凡书贵乎沉静，令意在笔前，字居心后，未作之始，结思成矣。"其义正同。

固然，意决定了笔，而开端的笔更决定了全图的气势，所以也有人认为这开端的笔，比后加线条更为重要，但历代画论对此非难特多。明沈颢《画麈》：

> 先察君臣呼应之位，或山为君而树辅，或树为君而山佐，然后奏管傅墨，若用朽炭，踌躇更易，神馁气索，愈想愈劣。

清孔衍栻《石村画诀》：

> 每见画家先用炭画取，可改救，然已先自拘滞，如何笔力有雄壮之气？

华翼纶《画说》：

> 自一尺以及寻丈，总宜一笔鼓铸，枝枝节节为之，索然无生气矣。古法以木炭而朽摹，或用淡墨先定局段，然后画之，余谓

1 Roger Fry, *Vision and Design*, p.147.

犹有执滞之患，不若用腹稿，将纸打开一看，略一凝思布置，从而为之，变化在心，造化在手。

沈颢诸人以为无论用朽炭定稿或用淡墨勾稿，都足障碍创意，画意自发展以迄完成，须要相当时间，而在此时间内，意更须不住创新，修正自己，以达到最美满的结果，往往完成之意远胜始创之意。因此在这全部时间以内所用的笔墨，亦必时刻变化，以保持它们与意境之密切的联系。易言之，笔墨必随时生发，亦犹意之不住创新。于是，开端用朽炭只不过是在这联系以外的多余的手续，以后的笔墨反受其牵制，失去了生发的机会。朽炭或淡墨勾稿是呆的、停滞的，逐加的线条是活的、进取的。所以，我们似可断定，用朽炭于形还未有之前，要非古代素线的残留，而逐加线条的开始部分，也并不特别显得重要了。

说到逐加线条，种类是很多的。它们虽在画面产生不同的形式，但寻其笔迹，都可看出是在分别表现意境的一部分——当然是极小的一部分，同时又在暗示这意的趋向。因此，逐加线条都属于作线表意的行径，而可以放在线的统摄之下。近人论及这些不同的形式，常常把它们分作勾、皴、擦、染的四大类，而宋郭熙《林泉高致》则列举较详：

> 淡墨重叠，旋旋而取之，谓之斡淡。以锐笔横卧，惹惹而取之，谓之皴擦。以水墨再三而淋之，谓之渲。以水墨滚同而泽之，谓之刷。以笔头直往而指之，谓之捽。以笔头特下而指之，谓之擢。

但是我们细察皴和擢，乃点的变象。由斡至刷，则皴实为主，其表现在画上的是"面"，作者落笔时则意在作"线"。所以，按照现代的说法，这若干的传统方法之功用，便在作点、作线、作面，只不过此三者之中，更有主从。我以前写过一篇《笔法论》[1]，对此也有说明，现在不妨引用

1 拙著《笔法论》，连载二十八年《时事新报·学灯》第四十七、四十八期。

一段：

> 画家的笔锋触着纸面，压住成点，划过成线。点与线各占画面的一部分，故有空间性。作点作线无论迟速，运转腕指必需时间，所以也有时间性。不过有些人以为压笔一次，即成一点，作点之笔其本身运动最为简短单纯，只有线才须拖笔过纸，因此特别识得点的空间性与线的时间性。然而，事实并非如此。细察大家之作，点时笔锋不仅下压，便算了事，仍须有过，抑即小作旋转，成一极小的圈线，而同时笔锋下压，亦未间断。于是下压的面参合在旋转的线中，乃有一点。换言之，由于时空相互作用，画家才能够把点落下。反之，作线也不仅是过，须在过时兼施压力。必如此，点线始于"长""广"之外，更能"厚"了。只有"长""广"，画是平面的，兼有"厚"了，画才是立体的。……至于由线点扩为片面的时候，拖与压两种运动依然存在，依然相互合作。所以，绘画之难，亦在如何聚精会神，既使笔锋灵活，更使每一运转——压与拖及两者之参合——于快慢强弱间各得其宜，尤须不忘线实为每笔的基本，点中有它，面中也有它，散布在整个画面上的线，实代表画家的精神或意识的倾向。点与面都不过是它的附加物，因它而后成。

又：

> 细察山水画法，知其更有以线包蕴点面的皴，它实贯通线、点、面三者，而仍由线主之。

因此，若论逐加线条，似应特别注意"皴"了。

《说文》谓"皴"乃"皮细起也"。《梁书·武帝纪》则有"执笔触寒，手为皴裂"，都指不平之面，抑即画者所不能忽略的自然的立体的形象。于是专写自然的山水画，也就以皴为主要的技巧了。皴的种类很多，但

甲：披麻皴　　　　　　　　　　　乙：劈斧皴

可约别为披麻皴和劈斧皴两个主型，其画简单的形式，略如上图。

　　这两种皴原非纯粹想象的，乃画者从自然现象感受而成。前者若麻之分散，后者若运斧所过，故各有其名。前者初看好像只有线条，但其功用就在如何使多线（如图甲1至14）挨近或互为交错，以导出面的作用，因此它是以线始，以面终（如图甲之顶部，1至14线合成面）。后者乍见一若仅以笔锋砍纸成面，其实不独每一个面须用作线之法为之（如图乙1至10暗示引线），使面与面互为重叠，以相衔接，使见主要的路向，而免于散乱；并且各面仍须彼此相关，构成一贯的意向；因此，它是以面始，以线终。皴实不仅限于峰峦阜以及一切关于土石的描写，连树木屋宇也有皴的迹象。更从技巧上说，皴既以线为基调，所以不论它所完成的是偏于线（披麻）或偏于面（劈斧），它占有逐加线条中主要的地位，是毫无疑义了。又正因为它处处争取线的表现，而线乃创意的指归，所以它为创意的主导，创意的唯一凭借，这一点也是很显明的。至于某一型的皴，可以导出某一种的意境，则留待皴所遵循的法则说明之后，再行提及，较易了解，兹姑不论。

二、皴法与"一画"

皴的法则，论者多矣，似以"一画"之说较为中肯。但在未谈"一画"之前，应先说明中国绘画之所谓"一笔画"。宋郭若虚云：

> 戚文秀工画水，笔力调畅。尝观所画《清济灌河图》，旁题云："中有一笔长五丈。"既寻之，果有所谓一笔者，自边际起，通贯于波浪之间，与众毫不失次序，超腾回折，实逾五丈矣。[1]

宋米芾《画史》：

> 曹仁熙水今古无及，四幅图内，中心一笔长丈余，自此分去。高邮有水壁院。

又《暇目记》：

> 楚州胜因院有曹仁熙画水，有一笔长一丈八，无接续处。

又元汤垕《画鉴》：

> 常州太平寺佛殿后壁，有徐友画水，名《清济贯河》，中有一笔，寻其端末长四十丈，观者异之，友之妙，岂在是哉？笔法既老，波浪起伏，得其水势，相对活动，愈出愈奇。兵火间，寺屋尽焚，而此殿肖然独存，岂水能厌之邪？[2]

上面所引的话，都说到一笔画，又都特指每笔的长度，因此，可以说是形而下的看法。

1 《图画见闻志》卷四，《纪艺下·杂画门》。
2 此图名与《图画见闻志》所述相同。

123

但在宋以前，早就有专指命意连绵的形而上的一笔画，它实涵括了许多的线条。如唐张彦远《历代名画记》有云：

> 昔张芝学崔瑗、杜度草书之法，因而变之，以成今草书之体势，一笔而成，气脉通连，隔行不断。唯王子敬明其深旨，故行首之字，往往继其前行，世上谓之一笔书，其后陆探微亦作一笔画，连绵不断，故知书画用笔同法。

又唐张敬玄论书：

> 法成之后，字体各有管束，一字管两字，两字管三字，如此管一行；一行管两行，两行管三行，如此管一纸。凡此皆学者所当知也。

张氏虽然论书，其说实通用画理。可知一笔画乃关乎立意的一个高度的综合，那些逐加线条赖有这一笔画，才得前后贯通，向背相谋，共趋一的。而作者的意境，于此表出。一笔画超越每一线条，每一线条却对它各有其一分的贡献。它可名为众线所依的一条想象的线，也可视作君临全局的精神力量。在创作过程中，它时刻在贯通了作者的心与手，不使手下须臾背离那已经决定的意向。

于此，不妨再提一段反面的话，以见缺少一笔画的作品又是怎样的。明李式玉云：

> 仆尝执笔学作画，苦不成家，今后搁笔十年矣，安敢妄论此中曲折哉？顾今世不乏名手，而可传者少。便面尺幅，无间疏密，寻丈绢素，实见短长。乃今之画者，观其初作数树焉，意止矣，及徐而见其势之有余也，复缀之以树。继作数峰焉，意止矣，及徐而见其势之有余也，复缀之以峰。再作亭榭桥道诸物，意亦止矣，及徐而见其势之有余也，复杂以他物。如是画安得佳？即佳，

又安得传乎？[1]

所以，必须有自发之势，或感受于自然而有不得不画出的意境，那时，一笔画自会活动，来指挥工作，一气呵成；至若无意无势，也就当然没有一笔画的需要与可能了。凡不能作一笔画者，都由于意境还未具，便而落笔，只得舍本逐木，局部求工，看去俱见乌合的皱与线，而寻不出想象的线条。由此可知，创意的皱如有可守的法则，那法则就是一笔画。本文引言所举的第二要点，现在可算说明了。

中国人论画向来尊重这个法则，到了明季释道济的《画语录》更作十分透彻的解释。此书《一画章第一》云：

> 太古无法，太朴不散，太朴一散，而法立矣。法于何立？立于一画。一画者，众有之本，万象之根，见用于神，藏用于人，而世人不知所以。一画之法，乃自我立，立一画之法者，盖以无法生有法，以有法贯众法也。

道济这番话，无异肯定那想象的线条为一个根本法则，他认为绘画分有宇宙的创造和这创造的大法，但画者得自行变法，又不背本源。所以，他首述法源，次言法所从立，末言法之自由运用。同章又曰：

> 夫画者，从于心者也，山川人物之秀错，鸟兽草木之性情，池榭楼台之矩度，未能深入其理，曲尽其态，终未得一画之洪规也。行远登高，悉起肤寸，此一画收尽鸿蒙之外，即亿万万笔墨，未有不始于此而终于此，惟听人之握取之耳。

画须尽态，而态存于理，故又必先能穷理，"一画"便是由理至态的手段。若从绘画的整个过程说，则落笔之后，有"一画"的统摄，搁笔之

1 《佩文斋书画谱》录"尺牍"。

后，更须经受得起"一画"的检核，故曰始于此，终于此。[1]

以下各章尚多伸论，如《山川章第八》："且山川之大，广土千里，结云万里，罗峰列嶂，以一管窥之，即飞仙恐不能周旋也，以一画测之，即可参天地之化育也。"《皴法章第九》："一画落纸，众画随之，一理才具，众理附之，审一画之来去，达众理之范围。"《兼字章第十七》："字与画者，其具两端，其功一体。一画者，字画先有之根本也。字画者，一画后天之经权也。能知经权而忘一画之本者，是由子孙而失其宗支也。"《资任章第十八》："以一画观之，则受万画之任。"我们把这些话贯串起来，就可明白，"一画"乃是一种以简御繁的能力（《山川章》）。"一画"好像一根线，你如果找到它的任何一端，你就发现它的全体，同时你也寻出它在空间所可占取的地位。抑即有"一画"为导，画者的精神才不会散乱得越出原来的创意（《皴法章》）。"一画"是人从自然所感受的原则，必先有此原则，然后才有书与画的艺术，若不懂如何用它，便是忘本（《兼字章》）。"一画"本身既是法则，尤其是宇宙的法则，所以它必然地要产生，以负起宇宙运行的责任（《资任章》）。

《画语录》的文章，时常以事物互相诠释，含有很多的形式主义的与循环论的意味。但它拈出这一大法，以作批评绘画艺术的一个准则，这确是画论上的一大贡献。我们依此准则，也能进一步知道一件作品如能心手相应，笔下传出明晰而又统一的意境，必定是具有"一画"，同时也必定是成功的作品。反之，凡心手隔阂，一味堆砌，形象支离，不足以言任何的意境的作品，它固然没有"一画"，同时也就不能算是一幅好画了。唯有此一准则，能使观者由全至分，复因零及整，以体验意境与技巧或内容与形式之如何配合，从而确定作品的高下，那些侥幸成名的，也自无从逃避此一准则的应用了。我们如有"一画"的认识，我们实已彻底懂得画法，知道其中的甘苦，庶不致徒能论理，一涉鉴别，便谬误

1 石涛倘不特别提出"终于此"，他的"一画"便易被误解为每一笔画或每一笔触了。

丛生了。[1] 易言之，能解"一画"，才入质实之途，立论自有根底。

三、线条与概念化

单是观察自然，纪录观察的结果，这还并非艺术。对自然的形象能起感情的激动，从而把这激动提高到情操的完成，[2] 选择那宜于——或最有效地——传达这情操的形象，并运用熟练的技巧来表现主观化了的客观，于是才有产生绘画艺术的可能。在传统的国画方面，就有这种经过。我们试用那十足代表传统精神的董其昌的话，来作证明。方才所说情操之源，就是他所主张的"当以天地为师"。有了源头，再去选择，则正如他所谓"每朝起看云气变幻，绝近画中山。山行时见奇树，须四面取之。树有左看不入画，而右看入画者，前后亦尔"。至如何选择，如何主观化，他也有一番话：

> 看得熟，自然传神。传神者必以形，形与心手相凑而相忘。神之所托也，树岂有不入画者，特画收之生绡（亦作绢）中，茂密而不繁，峭秀而不塞，即是一家眷属耳。

董氏这几段话，包括了作画的程序，由取景而构思（组织）、落笔、损益，以至成图，中间最主要的，便是"形与心手相凑而相忘"，用现代语说，画人平素须锻炼好修改或歪曲自然的功夫，于是每见自然的景物，就能使它所引起的情操同时构成一个明确的概念，来董理或统摄自然的错综复杂的景物（即董氏所谓"繁"与"塞"），把它们配合到这概

1 中国自晚清以来，很多享盛名的画家，自己并无丘壑，不能独抒机杼，只学得搬运前人的峰峦树石，根本就没有从自然看见了一草一木，从而穷其理，尽其态，以立自己的"一画"。
2 指诸感情以一个观念为中心，即情绪之理智化。

念所辖的画面的各处。这概念化的工作与作画程序相始终，相调协，并且居于督察的地位。反之，设画者只有满腔感情，没有概念，则这感情与其表现于形式之中的路线，有被切断之虞。但物象（董氏所谓"形"）对于概念所指挥的工作（董氏所谓"心""手"），原有限制，所难就在如何克服这个限制，而使彼此合作无间，如同水乳交融一般（董氏所谓"相凑而相忘"）。这全靠画者不仅感受于物时，能以"知"处"情"，而立概念，还须使概念化的作用，由我再及于物，则其物方得入画。

画者平日对着自然，这概念化的工作便在进行，深入自然的形象，四下找寻那些足以完成概念的资料。待他回到画室，握管凝神，又必须先有那行将表现的概念，然后才得选取记忆中（观念中）适用的自然的形象，而加以组织，传之笔下。这概念化的工作，是基于自然，复又不为自然所拘，游离自然，而便于自由运用。所以宋王微《叙画》说："望秋云，神飞扬，临春风，思浩荡。"如此构成的"神""思"便是指这工作中基于自然的那一部分，抑即由物而达于我的方式。宋宗炳《画山水序》说，"于是闲居理气，拂觞鸣琴，披图幽对，坐究四荒，不违天励之丛，独应无人之野，峰岫峣嶷，云林森渺，圣贤映于绝代，万趣融其神思，余复何为哉？畅神而已，神之所畅，孰有先焉"，则是指到整个工作中自由运用的那一部分，抑即由我再及于物的方式。此外，画的表出某一概念时，他内心如何热烈的，如何不能自已的，而又自然而然的情境，也给宗炳说了出来。至于《画山水序》开端所谓"圣人含道应物，贤者澄怀味象"，则又分指那发于主观与受自客观的两种概念化的过程，而宗氏认为前者因为自发，所以其地位高于后者，其间有如"圣""贤"的等差。

唐宋绘画比后来较多写实精神，这一趋势，是由于最后来画家要使概念化的工作，逐渐摆脱客观的限制。换句话说，他们想从上文所谓第一种概念化转入第二种概念化，或由宗炳之所谓"贤"升到他所谓"圣"。

此中的缘故，本文暂置不论。[1] 不过，对这两种概念化的工作，线条所负的任务是什么？这却有检讨的必要。

某种线条，给与生理的某种反应，以及间接形成某种心理的形态，这一经过是普遍的，没有中外古今之异。垂直线或直线可以使人兴起；水平线可以使人安息；断线，不宁；曲线或弧线，舒适。这些线条所可造成的不同的趋势，表现于西洋四种建筑的形式，[2] 也表现于国画的不同的皴法。凡线原也兼有直、横、曲、断诸趋势，或侧重某一趋势，但因"一画"所摄，这趋势就必分主从，若就主要的皴法而言，则披麻以平行的弧线为主，劈斧以冲突的断线为主。前者行笔舒缓，连绵层叠，易起宁静淡远之感。后者行笔急遽，互为矛盾，易起兴奋不安之感。因为这两种皴本身具有如此不同的刺激，画者便得分别利用，以表现不同的意境。他若意在敛约中和，可用披麻，若意在放佟偏激，可用劈斧。因为中国文人崇尚儒家的中庸精神，而自宋以后，绘画几全属文人之事，故奔放的作风渐受攻击，目为霸悍，相戒勿学，于是披麻渐占优势，成了正统的技巧。

例如宋米芾《画史》自称"不使一笔入吴生"，因为吴生（唐吴道玄）运笔豪放，"时见缺落"[3]，也就是断线太多，有伤宁静。宋邓椿《画继》也说："吴笔豪放……出奇无穷，伯时（宋李公麟）痛自裁损……恐其或近众工之事。"这更暗示敛约之必要，否则便非画人，而是工匠。到了元代，黄公望谓："作山水者必以董源[4]为师法，如吟诗之学杜也。"入明，董其昌更公然诋毁："文人画自王右丞始，其后董源、巨然……皆其正传……若马（远）、夏（珪）及李唐、刘松年，又是大李将军（唐李思训）

1 参看拙著《中国绘画的意境问题》，连载三十年《时事新报·学灯》第一四七、一四八、一四九期。

2 哥特式（Gothic）是垂直线的，古典派（Classic）是水平线的，巴罗克（Baroque）是断线的，罗可可（Rococo）是曲线的，详 Parker: *Analysis of Art*，第五章，1926 年版。

3 唐张彦远《历代名画记·论顾陆张吴用笔》："张（僧繇）吴（道玄）之妙，笔才一二，像已应焉。离披点画，时见缺落，此虽笔不周而意周也。"

4 披麻皴的创始者。

一派，[1] 非吾曹所当学也。"一笔勾销了劈斧皴的地位与价值。从这简单的史实，可知画者组线成皴，其中含有决定某一意境或概念的可能，而画者亦得选用那足以表现这一概念的皴。线条在此的任务，就是要使它自己的主势（不论直、横、弧、断），于千万条皴线中作无数次的重复，并始终受"一画"的统摄，一贯地衬出了画者的概念。

线条与皴表出知觉与感情，而线皴所循的"一画"则完成这知觉与感情所趋赴的某一概念与情操。"一画"的启示是综合的，线皴的启示是局部的，而因为皴中既有"一画"，所以才使位置最低的线条有所贡献于作用最高的理董情感的概念。如此，似可说明线条与概念化这一问题的要点。但接着又生另一个问题：画家正因为创意，才须要有概念，同时他又必须受传达概念的某种线皴的限制，那么，这内外双方的条件，还能否使他表出个人的风格？于此，我们进到本文引言所举第三要点。

四、线条的自由运用

线条的机能是有限制的，画者用了线条，须知此种限制，而不过分地依赖线条，尤须懂得用其所长，补其所短。线条善于表现轮廓、体积、大纲，或梗概，至于自然之溶解的形象，雾霭朦胧的价值，便非纯粹的线条所易处理，而须有待于线条的扩大的作用。因此，线的本身实无所谓短长，独患用者不知它的作用，而以它的纯粹的形式，来应付复杂的对象，误于明笔中求混沌，结果就不免失败了。上文虽已说过，线条的扩大作用是皴，但这仅属一个初步的理解。皴还能表现宽、狭、轻、重、厚、薄、浓、淡、疾、徐、枯、润若干的效能，以传模自然的繁复的形貌。这些效能，都由于线的运用的扩大，并且还靠线条作用的伸缩性。画者所以能取得偌多的表现能力，则端赖线落画面时的"笔""墨"。

1 很多人以为大李将军是劈斧皴的创始者，实误。大李将军多用勾勒，着重色，南宋马、夏诸人始多用劈斧。

易言之，皴更须有"笔""墨"，始成美备的技巧。若不从"笔""墨"入手，则这些宽狭以至枯润的效能，也都无从获得。纵使有了"一画"的指导，还是只具概念，没有情感，那时候的作品，有类几何画耳。

照国画的传统，"笔""墨"与其说是互相对待，毋宁说是"笔"更包括了"笔"与"墨"。通常赞美某家有笔，就指他善用笔，亦善用墨。"笔"或"墨"当然不是指一管笔或一锭墨，而是墨汁通过笔毫或笔毫摄取墨汁（对待言之）在画面所留下的，足以表出某一意境之美的形式——美的线条，以及这些线条所造成的主势（以笔包括笔与墨言之）。唐张彦远所论，最为明切："夫象物必在于形似，形似须全其骨气，骨气、形似皆本于立意，而归乎用笔，故工画者皆善书。"此是以笔包括笔与墨的。张彦远又曰："草木敷荣，不待丹碌之采；云雪飘飏，不待铅粉而白。山不待空青而翠，凤不待五色而绛。是故运墨而五色具，谓之得意。意在五色，则物象乖矣。"则是在不背形似的原则下，讲求墨法。五代荆浩《笔法记》曰："夫随类赋彩，自古有能，如水晕墨章，兴吾唐代，故张璪员外树石，气韵俱盛，笔墨积微，真思卓然，不贵五彩，旷古绝今，未之有也。"则是主张"意足不求颜色似"（借陈兴义《墨梅》诗句），也是着重墨法。又曰："吴道子山水有笔而无墨，项容山水有墨而无笔。"宋韩拙《山水纯全集》为之解释："有笔而无墨者，见落笔蹊径，而少自然。有墨而无笔者，去斧凿痕，而多变态。"又曰："盖墨用太多，则失其真体，损其笔，而且浊；用墨太微，即气怯而弱也，过与不及，皆为病耳。"明董其昌《画旨》则曰："但有轮廓，而无皴法，即谓之无笔；有皴法而不分轻、重、向、背、明、晦，即谓之无墨。"这些话都是主张二者并重，不可偏废，其中关系，有若骨肉相依。

清沈宗骞《芥舟学画编》则说出笔中有墨、墨中有笔的道理：

笔墨二字，得解者鲜，至于墨，尤鲜之鲜者矣。往往见今人以淡墨水填凹处及晦暗之所，便谓之墨，不知此不过以墨代色而

已，[1]非即墨也。且笔不到处，安得有墨？即笔到处，而墨不能随笔以见其神采，尚谓之有笔而无墨也，岂有不见笔，而得谓之墨者哉？

总之笔墨须得互用。墨留纸上，须先笔踪，因为笔可比作那支撑人体动作的骨，人的意志发为动作，画中的意境见于笔踪。所以，画之不可无笔，一若人之不可无骨。同时，笔所过处，亦须墨为润泽，因为墨也可比作那帮助骨，使它动得更加灵敏的肉，人的意志由于动作的灵敏而表现更显，画中意境由于墨能润笔而更加畅达。所以，画之不可无墨，一若人之不可无肉。不过，正如一个人倘若肉少，而骨架却没有损失，他还能生活。所以，有笔无墨的画，还不失为清简枯淡的一格，因而"笔"也就独能概括"笔"与"墨"了。

情操—感情—创意
　（程序）—概念—知觉—感觉—（线条与概念化）
　　　　　　　　：　　　：
　（法则）——一画—皴　　　（创意的线条与皴法）
　　　　　　　　：　　　：　　线条　（皴法与一画）
　（技巧）—　笔　—笔墨　　　（线条的自由运用）

（附说明）未经皴法运用的线条，在程序上只能诉诸感觉，待经过皴法的运用后，才启示自然的一部分，而趋于具体化，以唤起较高的认识，抑即诉诸知觉，同时入于技巧的第一步——笔墨。知觉、皴、笔墨同属局部的，尚未窥见整体，所以必使皴隶于一画，而后法则始备，又必使笔墨用于一途，技巧始全。于是在程序与技巧两方面，乃各有那总揽功能的"概念"与"笔"。程序、法则、技巧三者各分步骤，互为调整，以共趋创意，表出画者的情操。这一趋向，表中用"—"标出，其调整的功用则用"…"标出。

1 如此的以墨代色，还嫌不足，详后。

132

我们约略说过"笔""墨",便可进一步考究画者如何从笔墨上突破线条对他的限制,以求自由的表现。前文从情操、感情、创意、线条、皴法、"一画"、概念等问题,一直说到线之自由运用中的笔与墨,其间关系约可表列如上。

由此可知程序与法则,乃各家所只守,唯技巧之中,始见个性,而线条所以容纳的自由风格,纯属使用技巧之事了。说更从上而下,则情操的表现,既属技巧,亦属线条。所以画者因线成皴,复以皴隶于"一画",始有法则,于皴中见笔墨,始有技巧。故论技巧,还须多详笔墨之道,必待透解技巧,然后画者之所以特创风格者,也就被把捉住了,因此,请再论笔墨。

笔墨之必须统摄于笔,诚如皴之必须听命于"一画",而蹊径的不同的笔墨,更须配合得上类型不同的皴,并且在这个配合之下,还须有线条所筑的基础。所以,线条在本身固然单调、贫瘠,但一经扩大作用,组织成皴,则上承"一画"之意,旁受笔之督率,与概念的范围,于是转为复杂而又丰富的一种活动了。画者必发展至此,始会一面感到过往每一阶段中法则与技巧对他限制之严,一面却又开始望见当前的园地中,确有他熟谙了的法则与技巧所可抉择与处理的对象。他如果没有过往的锻炼,便遇不见现在的丰美资源,也不知如何使用它。自然之门对于所有的画者,并非一律开放,只有打从"线条"以至"一画"与"笔"中锤炼出来的人,才得步入此门,窥见门内的秘藏,才会觉得眼前一片生机,有左右逢源之乐。于是他每次有了感受,想要创意的时候,他立刻能在程序方面成立概念,在方法与技巧方面,使"一画"与"笔"发出号令,而整部工作便开始了。试从线条推溯而上,无一步骤不是帮助他的,他这才认识必待这一切贯串起,方有一己风格之可言。所以,理伯迈说:"自然之概念是首先造成艺术家的条件,自然之复产经过了艺术的概念化,则造成艺术家的风格。"[1] 盖笔统笔墨与一画摄皴,若能互相配合,即是技巧与法则互相匡济,树立起自然之概念,完成作者的风格。正因

1 Max Liebermann 致 Seidlitz 函,见 Peter Thoene, *Modern German Art*。

为那些技巧因人而成，是历代作者经验的累积，是在逐渐的完备之中，所以画者到了能随心运用这些技巧的时候，他便超越了它们，能够在它们之上来指挥它们，而它们才不复是自由创造的障碍了。此犹如文字虽前人所创并逐渐补充，文学作者正不必废除文字，始得自由自诩。能用技巧，不为技巧所用，尤其是能继续创新技巧的，才真的走向自由之路。而这创新之责，也就落在每一个要求自由表现的画者肩上。历代独特的风格，不起于意境，而始于意境之如何表现，以及这表现之如何胜过前人。国画家倘从国画技巧之基础——线条，求一新的运用，殆亦新风格之所始乎! 这些话解说了引言所举第三要点。

五、线条研究与今后的中国绘画

今后中外文化关系更加密切，研究任何中国文化形态，都须从这关系上去找答案，本文至此，也就不能不涉及在国画、洋画之相互关系上，国画线条将趋向如何的一个发展。目前限于篇幅，只试论国画从洋画所可受到的影响，以及在这影响下国画线条所可发生的作用。

洋画也有悠久的历史，各时代的画风对于画史的发展实含累积的影响。所以特别在外国人（就西洋的立场说）的眼光里，所谓写实主义、后期印象主义，以及最近的超现实主义，都各能唤起一部分的爱好。同时，国画自身在当前大时代中，由于内容日趋丰富，遂要求着足以表现这些内容的新的形式，于是国画家也是迟早可以从西洋各种画风探求国画的新形式。其中最可能的影响，或使国画走向类似写实主义的色彩，后期印象主义胎息于印象主义的色彩，以及超现实主义的一般表现方法；而作为国画传统形式的重心的线条，将如何接受和如何作用于这些外来的新影响，及本文最后所应讨论的。

国画除墨色外，固然也有彩色。但画意倘已被墨色表达得很深透了，便没有再加彩色的必要。尤其自实用入于尚意以后，水墨画渐占重要地

位，从墨中求色之论也渐占优势。秦穆公时九方皋善相马，他可颠倒牝而黄与牡而骊，却见天机，"得其精而忘其粗，在其内而忘其外，见其所见，而不见其所不见，视其所视，而遗其所不视"[1]，因此陈与义遂有《墨梅》诗："意足不求颜色似，前身相马九方皋。"这都是集中精神于对象的某一部分，而不顾其他的客观上的正确。以前所说由线以至"一画"，固可概见图画创意所特富的写意的作风，但到了以墨代色，或墨中求色，这作风发挥得更大了。国画线条一面既由一画摄皴，一面复用笔包笔墨，助成表意，举凡墨色与彩色之施于画面者，最后必归线条的节制，受线条的操纵。

此线色两者间，乍视虽判若鸿沟，若察两者运用之相同，则墨又可视为中介，以决定色线二者间的关系。因为从国画的法则与技巧上看，创意与线条间不论自上而下，或自下而上，其整部运用，都靠笔能统摄墨色，以及墨色俱受组织了的线条（形式上的皴与意向上的"一画"）的整理，来助成结构的趋势。更因为结构的脉络或关节，其赖于墨者，实先于色，而且在一大半国画上，色为墨的附加物，是其依存于墨，尤无疑义。而基于线条的概念化的"一画"，既作用于墨，复作用于色，于是"一画"对墨与色的作用，还得由线条来负起那最下层的工作，其理亦复至明。所以，色与线不仅相关，着色落墨更都产生线条的功能。即色之浓、淡、明、晦等变化，也与墨无异，被排布在画面时，须帮着墨来暗示线条成皴以后的"一画"的作用，须陪衬得出作者意境的主向。换言之，那先已用于皴法的"一画"，着色时还须再用一次；而在画者方面，至少应存着色亦如作线的意趣，则色的"一画"才有可能。这些情形，画者都可体察得出。国画因重意才重线，因重线才在墨色两方面都有线的表现。

到了现在，新的内容要求着画者第一步能存新形，而"存形莫善于画"[2]，莫善于轮廓画，也就是线条画。所以，今后国画的线条将不因刷新内容而失其重要，迨可断言。同时，洋画色彩对于我们的引诱甚至威胁，

1 《列子·说符》。

2 唐张彦远《历代名画记》。

亦必因为线条仍旧重要，而被同化于色中"一画"的意趣。将来国画的色彩尽可日趋丰富复杂，但线的作用还会贯彻，画者仍将力避华而不实与有肉无骨的作风，这似乎也可断言的。西洋写实主义的着色与后期印象主义的着色之一个区别，便是前者没有线的蕴蓄，而后者有之，所以，国画苟受洋画着色的影响，其将较易接近后者，殆亦在预料之中罢。

关于从超现实主义的表现方法所能得到的影响，则可先看这一主义的若干代表人物的观念。弗朗兹·马尔克（Franz Marc）说：

> 我渐渐试看事物的背后，或者说得更好点，看穿事物，发现那潜伏在背后的东西……固然，从物理学的观点说，这也是一个陈旧的故事了。[1]

又说：

> 我已能望着一张椅子，而看出它是如何怨恨它自己的站着。这种怨恨实是椅子的使命，这使命所掩埋的，并非椅子的美，而是那落在椅子身上与命运之中的灾难。凡物都有束缚与桎梏的作用。事实上，椅子不曾站着，它只是被束缚住了，否则它将飞去和精神契合。[2]

保罗·克里（Paul Klee）更变本加厉提出如下的画题：

> 一株开花的苹果树，它的根，通过它的树液，它的身子，每个年轮切面、花朵、花朵的结构、花朵的性机能、果实、果皮、果的籽，这若干生长过程所构成的一个物体。

1 Franz Marc, "Aphorism" No. 70, 见 P. Thoene, *Modern German Art*。
2 "Aphorism" No. 97, 见前书。

弗朗兹·马尔克　蓝马

弗朗兹·马尔克　牧人

　　一个入睡的人，他的血液的循环，肺部有规律的呼吸，肾脏的精巧的机能，盘踞他头里的与命运诸力所关联的梦境，统一于静止中的若干机能所构成的一个东西。[1]

1 Paul Klee 语，见 *Modern German Art*，pp. 70‑71。

保罗·克里 花神话

然而克里处理这种画题时，却又把它画成不同深浅的渗淡的粉红色与灰色之配置，使观者骤然面着骇人的黄色或饱含毒质的绿色，好像对着恐怖所笼罩的街道，以导入无涯的空虚中。[1] 由马尔克以至克里的现代超现实主义的洋画，一面既不愿把绘画混同于植物或生理挂图，一面又不能摆脱写实的作风，以透入自然的核心，而谋物我之契合，于是，他们的作品，充其量只是一种表格，带上些说明的文字罢了。他们虽然自己以为是分解形体、适入核心的新艺术，事实上则只不过离开绘画，停滞在机械、建筑、经济与统计的一种趋向。[2] 这完全因为他们与自然交涉时，纯凭理智，而未诉诸感情。他们把理智的收获，用符号或公式记录下来，而不以现实的形象，求表达感情的内容。

易言之，他们的创意，不始于情，而始于理，克里也有所谓贯串起创意工作的"一条线的旅行"（"going for a walk with a line"），与中国的"一画"似乎很相像，并自称先从"点"引成线，作为旅行的开始。继则线条中断，作为小憩。线又折回（改取与原来相反的方向），作为途中的回望。线起波纹，作为一条河拦住去路，不得不乘舟渡过。线作拱形，作为到了一座桥……[3] 但是这种作风，乃在符号之外，加些文字，有如几何学上课题的证明，与中国之以"一画"为创意的准则，而无须真的画出"一画"，显然不同了。克里这类的作品，毕竟是科学，而非艺术，国画对于这超现实主义之撇开形象，徒事科学的游戏，实有戒备的必要。因为使艺术受科学的洗礼，是一件事，使艺术同于科学，而否定自身，却又是一件事。国画者为了避免这不必要的混同而灭绝了艺术，首应保持其传统尊线的态度，认清线是形象的提炼，而不是形象的符号与标记，甚或形象的消灭。他应当明白，以线存形原属艺术创造的基本手段，尊线不是"落伍"，而是强调这一手段。弗莱说：

凡真正理解绘画艺术的人，没有一个会注重画题，即绘画所

1 酌用 Thoene 语。

2 酌用 Thoene 语。

3 Herbert Reade, *Art Now*, pp. 141–142.

表现的。在一位能够感受图画形式所含的语意（the language of pictorial form）的人看来，一切决定于这画题如何被表现，而不决定于画题是什么。[1]

这番话是值得深省的。

国画的无数线条，既在扩为皴法而实以笔墨的时候，能使丰富的感情纳入概念；复在敛皴为"一画"的时候，保持了这概念的条理与明晰；更受"一画"的权衡，构通了概念与感情，使其在整个过程上，互相作用，以完成创意。"一画"的作用自上而下，线条的作用自下而上，故在下者必为重要的基础，负有巨大的任务。东西文化接触日密，国画中具此根本作用的线条，今后将对世界绘画艺术的发展有所贡献。留心艺术的人正可寻找这贡献的内容，而本文推论的当否，也许是一个值得谈谈的问题吧！

三十二年十一月北碚夏坝

1 R. Fry,*The Artist and Psycho-Analysis.*

故宫读画记

唐卢鸿《草堂十志》

长卷，熟纸本，墨笔。写草堂、倒景台、樾馆、枕烟廷、云锦淙、期仙磴、涤烦矶、幂翠庭、洞元室、金碧潭十景。每幅的右手，都有题咏说明每景命名的意义，并且歌颂自然和赞美隐逸的生活。无款，卷后有清乾隆帝、五代杨凝式、宋周必大、清高士奇跋（依题次）。

卢鸿，字浩然，《新唐书》作颢然，善篆籀，画山水树石，得平远之趣。笔意位置，清气袭人，与王维埒。隐嵩山，玄宗备礼征之，至东都拜谏议大夫，固辞还山，赐隐居服，官营草堂，聚徒至五百人，号其居曰宁极。有《草堂十志图诗》。按卢浩然画见于著录者，有《窠石图》《松林会真图》《草堂图》。

又《全唐诗·卢鸿草堂十志图诗》，与此卷十题全合，盖先画所居嵩山草堂，及四周九景，然后分别题咏。此卷不必作真迹观，乾隆题跋谓出李伯时（宋李公麟字）手，又画身题咏有作柳公权体，柳后于卢，也

卢鸿　草堂十志图

可证明非卢笔。若就画言，有值得注意者。

第一，树法均写小丛林，又作主树。每一丛中，多半自具远近，远树隐于近树后，大都不露全身。如此结构，比后来宾主法之先作主树，再补小树，以成一片段者，似较费力。而尤难者，乃在一图内常使两三丛间，其意若断若连，想见当时的草堂，饶有林木之胜，可一片接着一片地去欣赏。设以晚近流行之宾主法观之，则又觉得此卷之若干丛树，其中亦复自有一丛是主，一丛是宾，抑即一丛可以代替一株，来分出宾主。

第二，山石俱无点苔，仅于石际坡畔或水边，偶作凤尾草，石面略缀蒲公英。山石的皴擦，因此就短少了点苔的掩护，笔墨交待，便须十分清楚。同时，也更多起伏萦回之趣。皴法兼用雨点及小劈斧，颇见浅深之次。用笔沉着，而不觉滞浊。

第三，远山背后，多作点叶小树数层，前浓后淡，但不写出根枝，很是幽邃。以上所举，可以说是此卷特长之处。至于布局，不免有填塞或生硬的地方，枝头也少参差交错，十足代表尚未发达的山水画风。尤以图中景物常被同等地重视，施以等量的笔墨，更显得是早期的作法。

十图之中，以草堂为最稚拙，景物都逼近眼前。与晚近的园林景法不同的，则为期仙磴。丘壑最好，笔墨最熟的，则为枕烟廷。综观全卷，皆是刻意求工，取景都从实处求虚。就结构上说，则金碧潭、云锦淙、涤烦矶三景为一型，倒景台、枕烟廷为一型，而以枕烟廷的意境最为悠远，乃全卷之冠。

宋巨然《秋山问道》

立幅，绢本，墨笔，大披麻，无款。

近处坡脚临水，坡上树法俯仰得势。坡后两山耸峙，中有幽谷，小径盘旋而上，凡三折，林木夹径，林中茅舍竹篱，二人席坐论道。再上，

巨然　秋山问道图

则谷口左右两山，合抱而成主峰，峰上岩头小树层叠。主峰之后，不作淡墨远山。谷口两山，亦点缀杂树，与谷中者相映带，枝头齐向主峰朝揖。远近山石，加大圆点，复以破锋就圆点四周作鼠足碎点。树身俱只左右二笔，而笔笔转去，中间略点树节。树叶杂用大小圆点、垂叶、介字、蟹爪等。下段坡石临水处，碎石散布，水草皆向右撇。

此图笔笔中锋，勾画皴点，俱极圆厚生动，有扛鼎之力。墨法精微，备浅深之致。全幅取势雄奇，密不慊塞，近不伤浅，凡草叶树头，皆出秋山风意。日本影印中国各画，亦有题为巨然一图，与此位置悉同，但笔疲神散，远不及者。又有正书局名人扇面集有王石谷《拟巨然烟浮远岫》，丘壑亦类此，但谷口之山，移到扇面的左右两端，想系由直幅改横幅的原故，不过题各不同耳。又故宫尚有巨然《秋山图》轴，布局与此不同，笔墨整洁，上有董其昌题定为真迹。

宋郭熙《早春》

立幅，绢本，墨笔。树身淡设色，款在左："早春，壬子年郭熙画。"压一印，文不明。

下段作崖石临水，石上古松挺立，老干盘纡，针叶细劲，杂以枯木，左右斜出，内有一株，用大浑点向左横出，极得势。崖后露出坡路，左右伸展。中段于崖上起一山，势分左右下落。右面山腰，位置寺宇亭园，亭畔小树尤疏秀。寺边瀑布左出，注入潭中，复又折下，与近水相合。左面山腰，别作一泉，自远来，作数转折，中隔烟雾，沿山腰小路，流入近水。上段主峰叠起虚脚以为云气，峰头小树直立，峰侧枯树左右出。上段左边有山石小树，向右出，或系裁剩。（原因疑系屏幛，裁去一边，因成此幅。）下段近处坡路与中段左面山路，都点缀人物，有挟雨具的，有负行囊的，有系舟岸旁的，其姿势都与上段主峰成呼应。山石皆用云头皴，淡墨层层积出，而不滞浊。近处墨较浓，下段崖石勾边，

146

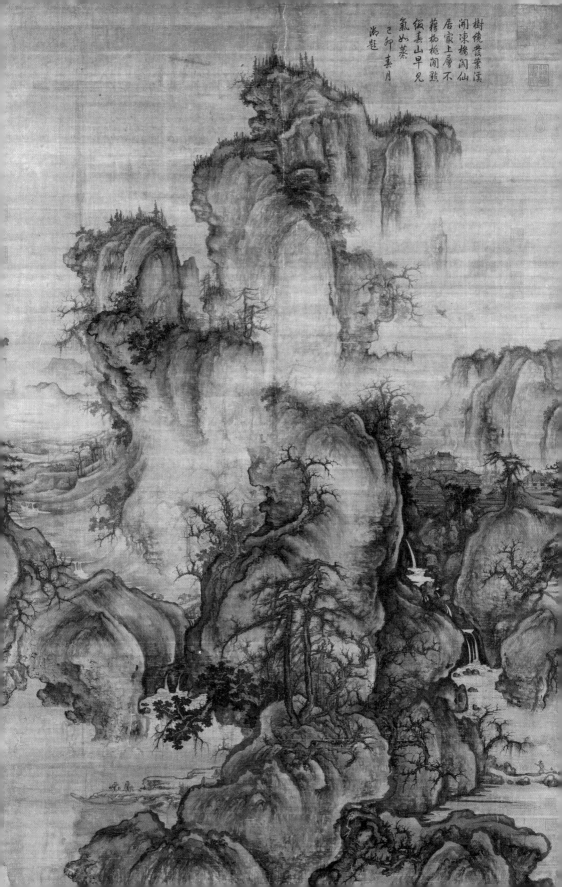

樹繞荒菜溪
開凍橋閒仙
居家上層不
藉梅桃間點
綴春山早見
氣如蒸
己卯春月
尚題

行笔稍重，线条慊阔，复作颤战，是一病耳。

按郭熙为北宋御书院艺学，所画山水，位置幽深，巨幛高壁，多多益壮，云烟变灭，晻霭之间，千态万状，时称独步。此图的境界，确是如此，而笔笔不苟，运思细密，可作真图观。郭熙子思，尝录其父平生论画语，名曰《林泉高致》，计一卷六篇传世。其中《山水训篇》有云：

> 山水大物也，人之看者，须远而观之，方见得一障山川之形势气象。若士女人物，小小之笔，即掌中几上，一展便见，一览便尽，此看画之法也。

此图气势，亦宜远观，有溪山无尽之意。确合郭氏画法。又云："画亦有相法，李成子孙昌盛，其山脚地面，皆浑厚阔大，上秀而下丰，合有后之相也。"按郭熙原学李成，而自放胸臆，今观此图远峰下罩，崖树上承，坡路铺展，也很合上秀下丰的意思。又其《画诀篇》列举春景可作画题者，有早春雨景、雨霁早春、早春烟霭等，似乎又以雨霁早春最合此图的题旨。同篇又说："画之志思，须百虑不干，神盘意豁。"而郭思在《山水训》一篇，更补记一段：

> 思平昔见先子作一二图，有一时委下不顾，动经一二十日不向。再三体之，是意不欲。意不欲者，岂非所谓惰气者乎？又每乘兴得意而作，则万事俱忘，及事汩志挠，外物有一，则亦委而不顾。委而不顾者，岂非所谓昏气者乎？凡落笔之日，必明窗净几，焚香左右，精笔妙墨，盥手涤砚，如见大宾；必神闲意定，然后为之，岂非所谓不敢以轻心挑之者乎？已营之，又彻；已增之，又润之。一之可矣，又再之；再之可矣，又复。每一图必重复终始，如戒严敌，然后毕。此岂非所谓不敢以慢心忽之者乎？所谓天下之事，不论大小，例须为此，而后有成。先子向思每丁宁委曲，论及于此，岂非教思终身奉之，以为进修之道耶？

像此图，也决非如晚近的一挥而就的作法，其经营位置之苦，与夫笔墨层次之多，正同上文所说啊！

元赵孟頫《鹊华秋色》

短卷，纸本，淡青绿。
自题云：

> 公谨父，齐人也。余通守齐州，罢官来归，为公谨说齐之山川，独华不注最知名，见于左氏，而其状又峻峭特立，有足奇者，乃为作此图，其东则鹊山也，命之曰鹊华秋色云。元贞元年十有二月，吴兴赵孟頫制。

隔水董其昌题，卷后杨载、范德机、董其昌、虞集、钱溥等跋。按，周密，字公谨，宋亡不仕，以选《绝妙好词》著称于后世，并精鉴赏，有《云烟过眼录》。先世济南人，曾祖随高宗南渡，因家湖州。赵氏也是湖州人，而鹊华二山在今济南东北十五里，是周公谨原籍地方的名胜，却又是周氏所未到过，那么将这画卷送给他，倒是很有趣味的事了。

此图所写乃是秋景。近处苇汀，叶作介字，水墨数重，再着淡青，后世少用此法，惟于文徵明《拙政园图册》中曾见之（按，文本学赵）。汀后岸上，推出一大平原，用披麻皴平画，颇见腕力。水岸相接处，笔墨尤为圆融。平原上点缀村舍，小溪萦绕，主树数株，位于卷右。树身皴纹细密，间作盘旋，细按有三四次者。点叶不雷同，计有小圆点、垂头点、半圈线。后者系作圈之上半而非下半，各圈线彼此互套，如左右排列时，则后作之半圈线的左半，适在先作之半圈线的中央，余可类推。如上下排列时，后作之半圈线的上半，适在先作之半圈线的左下半或右下半，余亦可类推。因此，左右上下，交相连锁，故线虽不多，而望去

赵孟頫　鹊华秋色图

鵲華秋色

自然茂密。此法亦复所罕见。树叶罩朱、青、汁绿等色。卷左画柳，树身斜出，皴纹亦略盘旋，柳叶点成，不用空勾、人字、短剔等法，因为如此方与周围更易调和。平原上除上说茅屋外，复有牛羊、人物，作放牧、钓鱼、荡舟、倚门诸状。牛着黄色，人物衣服敷薄粉。远处树木，皆枯枝疏叶，尤觉秀润。平原尽处，画两山，右为华不注，左为鹊山。华不注孤峰拔起，四无延附，若几何画中的两等边三角形，合用解索、荷叶两种皴，只是淡墨，不勾轮廓，以淡花青染数过，加小圆点；这是没骨画法的变体，亦后世所不见。山脚绕以柏林。鹊山位置较远，若半圆形，系小披麻皴，以汁绿染。自题在两山之间。全幅运笔细润，墨色交融，位置疏散，而不零碎，尤以青绿二峰、赭黄色屋顶、粉衣、碧水、黄牛、朱叶、青苇，使远山所罩着的这一大平原，望去如同锦绣一般。后世所传元代山水画法，大都为黄、王、倪、吴四家余绪，独赵氏远宗摩诘，细润古淡，其事既难，学者自少，今观此卷，遂感到一般新颖的意味。董跋谓其"兼右丞、北苑二家画法，有唐人之致去其纤，有北宋之雄去其犷"，要非过誉。画者有能粗而不能细，或能细而不能粗，欲求兼擅，当由此卷入手。

　　《古今图书集成·方舆编·山川典》第二十三卷，《华不注山部·会考》有云："按《水经》，济水又东北（脱一经字）华不注山，单椒秀泽，不连丘陵以自高，虎牙桀立，孤峰特技以刺天，青崖翠发，望同点黛。"又附华不注山图，亦俱与赵氏此卷相合。又同书《华不注山部·艺文》，有元王恽《游华不注山记》云："自历下……登舟汎滟东行，约里余，运肘而北，水渐弥漫，北际黄台，东连叠径，悉为稻畦莲荡，水村渔舍，间错烟际，真画图也。于是绿萍荡桨，白鸟前导，北望长吟，华不注之风烟胜赏，画在吾目前矣。"王、赵同代，王氏所赏，殆已由此卷为之写出了。

《元人集锦》

手卷，共八段，俱纸本，小横幅。略记其中二幅如下。

（甲）赵孟𫖯《怪石晴竹》。墨笔，浓墨，画竹不以浅深取胜，而韵致自佳。石仅二三开合，勾勒之外，不多皴擦。右手一竹，当石前而立，略碍石上笔墨，是一小病。但竹石俱连笔简当，而意周密，只一二处似欠饱满。赵氏曾作竹石枯木，自题云："石如飞白木如籀，写竹还于八法通。若也有人能会此，方知书画本来同。"神州大观有影本，其位置与此仿佛，而神采远胜。

（乙）吴仲圭《中山图》。水墨，秃笔。主峰中立，数峰环峙，其后淡墨远山，点叶小树成林，排列在近处山腰石际。皴点都很圆厚，更以浓墨提之。近处有两山交抱，中间补出浓染没骨山，其后复皴出一山。通常俱于近山用皴，远山施淡染，此图独反之，想是不拘成法，虽觉远近倒置，仍具条理，诚不易为。又图中山树之外，绝无其他点缀，而不嫌单调，盖以线条趋向与墨色浅深等事之排比得宜，表出一个一气呵成的律动。若使庸手为之，殆将无一是处。宗白华先生与予同观，誉为一段音乐，信然。

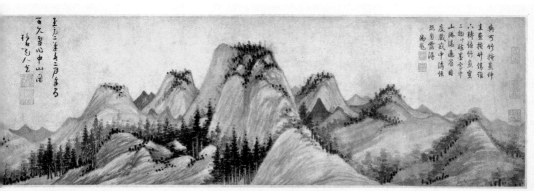

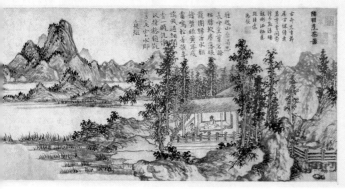

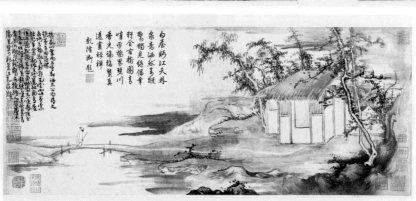

赵孟頫等　元人集锦

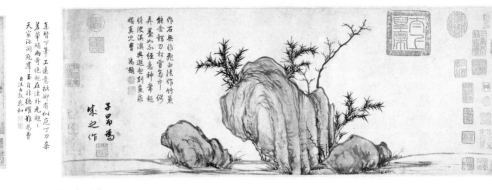

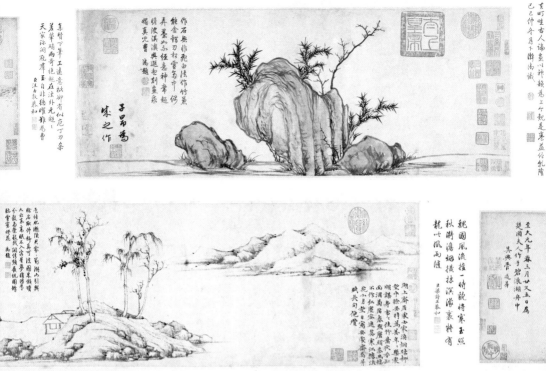

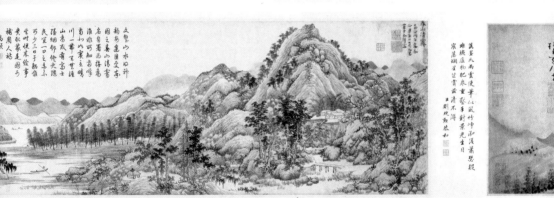

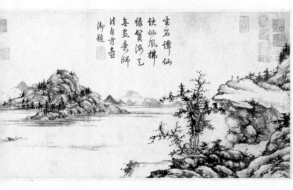

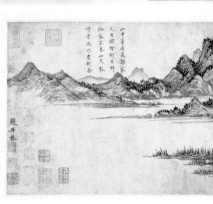

明沈周《庐山高》

纸本，立轴，仿王叔明，淡设色。

起处左右两岩，中隔溪水。右岩上，双松挺立，势向右，一夹叶树向左斜出，树身盘藤。松叶罩墨青，松皮染赭，夹叶淡红，垂藤白色，相映有致。左岩上杂树数株，与右岩主树成呼应。稍上两山叠起，中悬瀑布，凡数折，落溪中。溪口瀑前，架一木桥。左崖皴纹横，右崖皴纹直，左崖染墨，右崖染赭，亦形成一素淡的调协。左崖自上而下，凡两处向右出，一在崖顶，一在崖半，将瀑布隔断。两崖之顶合抱，中有水潭，潭中位置乱石，乃是瀑头。瀑布下落，左崖突出，为之掩蔽，后有木桥当前，入溪处更作数叠，故多曲折之妙。右崖后一山，栈道盘旋，左接木桥，右入丛林，其间杂树离披，黄叶点缀，为全图最难状处。潭上乱山高耸，合成主峰，峰之左右边，布置礐头。主峰之右，别作五远峰，均瘦削，皴纹螺旋，各抱巨石，其势欲堕，深得叔明三昧。峰腰空白数团，四周以淡墨渍之，盖写停云。右崖起处，一老人袖手立松下，仅作平视之状。若庸手为之，必使仰观，方见庐山之高也。全图又可分作四段看。下段，老人松阴闲立，其意是静的；其上，瀑流倒挂，栈道萦回，是动的；复上，山腰停云，是静的；最上，奇峰危石，是动的。不论视线由上而下，或由下而上，这动静的间隔交替，完成了画面的节奏或韵律，要非精于六法者，不能为也。

赏鉴家向有粗文（徵明）细沈（周）之说，今观此图，盖知沈氏细处经营，实未尝不靠整体的章法。又此图行笔松散，点画多似率意为之，却又紧凑合拍。所谓粗沈，往往秃毫偏锋，用力刻露，有如仲由高冠长剑，初见夫子气象，不及细沈较多蕴藉。又古人有谓"云乃山川之总"，斯图峰腰一段云气，是以空处摄住满幅实处，亦大不易也。

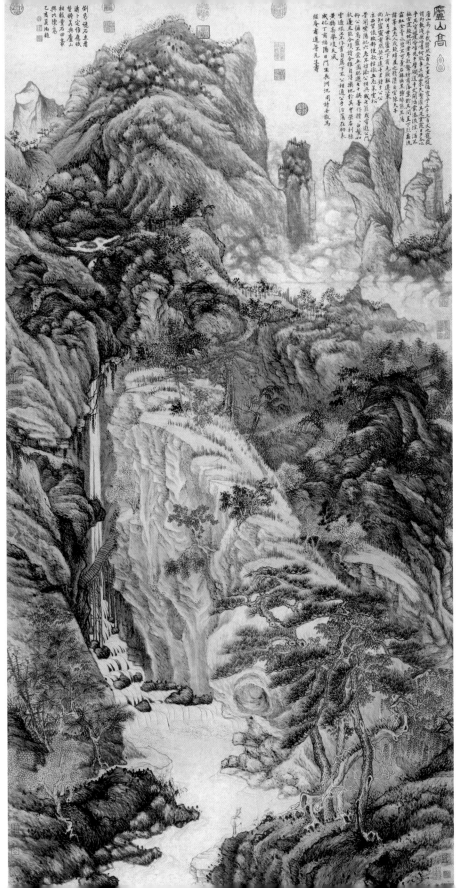

沈周　庐山高图

清释髡残《茂林秋树》

卷子，生纸本，设色。

一般写秋景，多布置疏落，此独状其茂密，而以枯枝、衰草、黄叶，散布画面，于密中见疏，从而点出秋意。通卷景物稠塞，但作数大段落，更使之先后映带，看去遂有条贯，非杂置纷陈者可比。运笔圆厚，笔力深藏，松针及双钩柳，尤见功夫。树身和点叶，多压锋为之，复疾引过，系用泼墨法，而更求凝重。远望主卷，好似把形象、墨法、色调三者，织成一个大图案，却又没有一丝匠气，但觉作者满怀丘壑，都融入此结构中了。如果单从位置浅深等去看此卷，实不足穷其妙也。

髡残　茂林秋树图

关于顾恺之《画云台山记》

中国画学史自南北朝始，渐多关于画理法的文字，如宗炳《画山水序》、王微《叙画》、梁元帝《山水松石格》等，相传都是南朝重要的画论，而谢赫所辑的"六法"，尤为后来论画与学习的圭臬。不过在此以前，也还有成篇的画论，如晋王廙对他的侄儿羲之所讲"学书则知积学可以致远，学画可以知师弟子行己之道"那一番话，以及顾恺之的《魏晋胜流画赞》《画云台山记》等。王廙之语比较笼统，不若顾氏的细密切实，纵使后者脱错很多，诚如张彦远所说。新近傅抱石先生写了《晋顾恺之〈画云台山记〉之研究》一文，把这篇难读的画记加了句读，改正错字，补充脱落，并分设解释[1]，给中国画学史增添重要的资料，使我们"可从南齐谢赫经由晋顾恺之而上溯汉魏"[2]，可算艺林的快事。现在特就傅先生的研究略事补充浅见，并以就正。

顾氏此记确如傅先生所说，是设计，而不是画后的记录，试看通篇屡用"可""宜""当""当使"这类的字，便足证明。不过他的设计似有一般与特殊的分别：前者乃普通的原则，如"山有面，则背向有影"，"凡

1 均载三十年四月七日及十四日《学灯》。
2 傅先生原文。

天及水色，尽用空青，竟素上下以映日"[1]，"凡画人，坐时可七分"等皆是，即使顾氏画其他的山水，大概也是如此主张。后者只适用于《云台山图》，如"丹崖""绝涧""左阙""右阙""伏流""赤岓""天师""王良""赵昇"[2]，以及"轩尾翼以眺绝涧"的"凤"，"匍石饮水"的"白虎"，都是专为此图设计；至于后者更可分为局部与全面二种，方才所举都属局部，全面的则有此记最后一段，即"凡三段山，画之虽长，当使画甚促，不尔，不称。鸟兽中时有用之者，可定其仪而用之。下为涧，物景皆倒作；清气带山下，三分倨一以上，使耿然成二重"，盖总说全图结构；"三段山"，"虽长……甚促"是指横的结构；"下为涧"，"清气带山……成二重"是指竖的结构。[3] 顾氏对局部既不苟且，对全图更有若干大的开合，此聚零星为整体，同时复确立画面主要的色调与中心的意境，并且指出致此的方法，此则不仅有助学习，实是早期中国画论所罕见关于局部及全图的设计，已由傅先生精心的研究而阐释靡遗。关于色调与意境及致此的方法，本文想略加探讨，兹分说如后。

倘若此记是篇幅完整的话，那么它顶头上的几句话应该多少带点开宗明义的作用，而顾氏于此所注意的，则是阴阳向背的问题。大概由于日出而物体的明暗更显著，所以把日画出乃表现阴阳的必要的方法。又因为这幅画是着色的，于是画日除了给日本身敷色以外（此点乃是假定，因顾氏原文并未说明），还可以用颜色把日衬托出来，故曰："凡天及水色，尽用空青，竟素上下以映日。"又在记末曰："下为涧，物景（影）皆倒作。"则是借映在涧水中的物影，来发挥日光的作用。以青或他色染素，在顾氏也许是一个惯用的、普遍的方法；而考中国画史，空处涂色

1 此"日"字傅先生以为"之"的误。

2 原文作"超昇"，此从傅先生说。

3 清代吴江迮朗卍川著《三万六千顷湖中画船录》，载王麓台五世孙石泉论画有云："画之为理，犹之天地古今，一横一竖而已。石横则树竖，树横则石竖，枝横则叶竖，云横则峰竖，坡横则山竖，崖横则泉竖，密林之下亘以茅屋，卧石之旁点以立苔，依类而观，大要在是。"固然横竖之外尚有物在，如倾斜的趋势，不过这也还须意中先有横竖而后可作，所以此处亦试用石泉之说。

在水墨画流行之后已比较少见，在早期或未必如是。

例如米芾《画史》则称："阎立本画皆着色，而细银作月色布地，今人收得便谓李将军思训，非也。"以及传为五代荆浩所作的《画说》亦有"烘天青，泼地绿"之语。我们现在偶见古代真迹，凡着色浓重的，也多半空处赋彩，如故宫博物院所藏《丹枫鹿呦图》，或古物陈列所所藏《关山行旅图》等。[1] 但是他在《云台山图》里，既已应用这一般方法之后，还恐怕单单把日画出，或不足以强调云台山的明暗，于是又说："可令庆云西而吐于东方清天中。"在此，他似乎要使代表东方的卷首，首先给观者以彩云散布的一个天空的印象，从而山之较为高度的明暗才愈加合理。因为所谓"庆云"，原与"景云""卿云"同义，乃中国人理想的"瑞气"，《瑞应图》有云："（景云）一曰庆云，非气非烟，五色氤氲。"我们对于此记的组织，原不能强绳以令人写作的逻辑，所以它行文的次序有时不妨倒置。

这头上几句的意思可试为重说如下：要山有阴阳，可画日，画云，更可强调日色与云色，则作为这幅画的一个主题的山之向背，就更为显著了。我们又可想象，假若一幅横卷，一开头就是由左（西方）而右（东方）的舒卷的彩云罩着上有青天下有清水的阴阳毕露的山，那么我们的感应该是如何兴奋。在魏晋时代，像这样的画面大概可以吐出不少的"仙气"，而在今日，就不妨说是"朝气"了。因此，我以为顾氏此图的色调是鲜丽的、绚烂的、热闹的，色素也比较浓重，而在见惯着色淡雅的中国画的人，也许会对它发生很大的惊愕吧！

顾氏此记既首先暗示全图的色调，以后更分别说明各个物体该用何种颜色，而这些说明又皆一贯地主张浓重鲜明。例如"作紫石如坚云者五六枚"，使我们不仅见到晚近中国画家画石时所很少用到的"紫"色，更联想到顾氏画云，于轻松缥缈者以外，或许还有劲固凝重的一种，而用紫色来表出它的凝劲。又如"连西向之丹崖"的"丹"色，"宜涧中桃，傍生石间"之不得不着以鲜色的"桃"，"凡画人……衣服彩色殊鲜"之

1 此二图现藏台北故宫博物院。——编者注

佚名　丹枫呦鹿图

关全 关山行旅图

直接指出鲜色，"中段东面，丹砂绝崿及荫"之再用"丹"色，"可于次峰头作一紫石亭立"[1]之再用"紫"色，"后一段赤岈"之用"赤"色，"作一白虎，匍石饮水"之施粉于众色间的一种衬托，以及"清气带山下，三分倨一以上"之以可表清气的某种颜色（原文未明说，故不臆测）来和"竟素上下以映日"的"空青"相辉映。凡此也都足使人揣想这云台山的色调是如何热闹。顾氏深解着色，又是无锡人，无怪《淮南子》有云"宋人善画，吴人善冶"[2]了。不仅此也，顾氏对于那和色彩鲜明互为依附的物体的向背阴阳，在此记中除开头的"山有面，则背向有影"一段外，也还有续予置重的地方。向背阴阳形成物象的浓淡，同时浓淡也可表现物体的远近，而在画者的观念中，浓淡更时常概括了向背与远近，于是中国又有用墨如用色，墨具五色，一色中之变化等的说法，都不外乎要使色与墨各有其适宜的浓淡的配合。盖用色如用墨，其所以鲜明，不专靠各个颜色的本质是否鲜明，而更赖数色并置时，能像那含有浓淡与层次的墨一样地互成对比、参差与悬殊。顾氏所要表现的绚烂的色调，也便有赖于浓淡。而他在说明此点时，则未用"阴阳"，只用"向背"与"远近"等字面。我方才所谓续有置重的地方，就是指"西去山，别详其远近"与"凡画人，坐时可七分，衣服彩色殊鲜，微此不正[3]，盖山高而人远耳"。前一段话的意思是：舍物体分大小及笔墨与设色都有浓淡外，恐怕也别无他法来画出远近，因此我以为此一设计当含有表出浓淡的方法，虽然顾氏未曾明说。后一段话要写出高山上的远人，却又怕人远而不显，特意使其服色鲜明，较易表出。在此，顾氏所用的浓淡似乎违背通常所以分出近远的那一原则，他乃强调远处的山与人之对比、悬殊，而并未减轻之。可见中国画学自有阴阳或浓淡之法，其用意已不必一定是在满足向背或远近的需求，而是为了画者主观的、富于装饰性的改造自然了。若从此点反观上面列举顾氏对于诸物所赋的色彩，也不禁使我们减少其中的固定性，即顾氏的用色似乎保有相当的主观的余

1 原文作"丘"，此从傅先生说。

2 "冶"，装饰也，赋色也。

3 原文无"不"，此从傅先生说。

地，假使他另作一幅云台山图的话，天与水也许可改用碧色，崖用赭色，石用青色，而虎也不必一定是白色的了，其诸色的配合也许别成一种与此完全不同的调子，不必还是绚烂鲜明了。中国画学决非自然或对象之复制，其所贵者，就在主观地役使自然，而不为自然所役使。东坡所谓"论画以形似，见与儿童邻。作诗必此诗，定知非诗人"，并非宋代始有的创见，远在顾氏的时候，恐怕已是如此啊！

我们从色调之可能的自由，进而探求顾氏此图的意境，当不失为一种很自然的研究步骤。我之所谓"意境"，也犹色调之借自然对象以作主观的表现，乃画者内心的形态的综合，举凡成功的作品都有此种综合之明确的表现。中国画学批评所用"浑厚""简远""萧森""沉雄""苍古""清新"那类的字面，都指的是这种不同性质的综合。而这些意境非画者凭空臆造，而是自然或现实所本有，不过由画者领悟、融化以后，纵使不曾面着这种对象，还能从自家的笔下很自然地流露。所以意境实为基于客观的主观，须饱览山川，遨游名胜，才能得到。我们倘认顾氏此图是以云台山为对象，固然也不一定就算错误。[1] 但是若谓顾氏借一名山来抒写胸中的"仙"境，似乎更为确当了。"仙"这种字有飘然轻举与脱却羁绊的意思。

顾氏除以明快的色调扶助这仙境的成长，更用不少生动的节目穿插出之。其中可约略分为自然、人与兽三者。关于自然的，如"可令庆云西而吐于东方清天中"，于色彩之外兼多动态；如"作紫石如坚云者五六枚，夹冈乘其间而上，使势蜿蟺如龙，因抱峰直顿而上"，"蜿蟺"是屈曲而行的形状，"直顿"有笔直上去而又急遽的意思，"抱峰"则当含紧紧贴住主峰的姿势。这紧贴虽然好像静的，但其使劲的地方还是动的。

1 云台有二，一在江苏灌云县东北，原名郁林山，又称郁山、苍梧山，云台之名较为晚出；一在四川苍溪县东南，接阆中县界，相传汉末张道陵尝修道于此。若谓顾氏所图为前者，则其名晚出，若谓后者，因有"天师坐其上"（傅先生谓"天师"是指张道陵，此从其说），与"涧可甚相近，相近者，欲令双壁之内，凄怆澄清，神明之居，必有与立焉"等语可资证实；但顾氏生平事略不详，我们不能必其入川，游观天师所居，故傅先生谓此图为写实主义之作风，但非某一名山之复写，其论甚是。

如"后一段赤圻，当使释弁如裂电"，是说画山旁的一块块的红石，要使它们散布得非常之快，有如惊人的电火之裂开。[1] 如"清气带山下，三分倨一以上"，其富于生动之意，恰如"庆云西而吐于东方清天中"的一段所暗示。关于人的，如"弟子中有二人临下，倒[2]身，大怖，流汗失色"，乃以活泼的姿势写紧张的神情。如"又别作王、赵趋"，"趋"是疾行或捷步的意思。关于兽的，如"石上作孤游生凤，当婆娑体仪，羽秀而详，轩尾翼以眺绝涧"，以及"作一白虎，匍石饮水"，也都是着重动作的。顾氏在自然、人、兽三方面可算尽量表出动态，尤其是相当复杂的动态。后来如"地狱变相""鬼子母揭钵"一类的画题，都以形态动人，已由顾氏开其端。[3] 从图中自然等三方面综合的观察，我们可以说，顾氏的意境是以"生动"为第一个基点。

其次，他似乎还企图就这生动的范围中，写出更加明确的神态，因为我们或喜，或怒，或哭，或笑，其为生动则一，而精心的作品，更应再行分出喜的生动，或哭的生动。我觉得顾氏此图的设计，颇为侧重俯眺绝涧时的生动的神态，我们倘若给这神态以明确的属辞，那也许就是一种"惊愕"的神态了。他既以"清气"遮着山腰或山脚，形成绝涧，又"使赫巇隆崇，画险绝之势"，此乃从山崖的上下两部着手，来凑成陡险的形势；复于崖上作天师（"天师坐其上"），旁有俯视崖下绝涧而"流汗失色"的弟子，又有"轩尾翼以眺绝涧"的凤，于是自然之深与高，和人兽二者的动作方能配合，以强调出一种险恶的空气，此所以"绝涧"二字，全篇不惮数次用之。他或者还以为不够，又补充一些枝叶，例如

1 "释"是分解或消散，倘为"泽"之通用，则言土解，"弁"是疾急而含战惧。
2 原文作"到"，此从傅先生说。
3 《两京耆旧传》记吴道玄《地狱相图》云："寺观之中，吴生图画殿壁，凡三百余堵，变相人物，奇纵异状，无有同者。"又仇十洲摹《揭钵图》，作"世尊高坐，前有一美人指挥鬼怪，悬绳揭钵，钵系水晶，中覆一儿，掣电飞羽，落焰惊沙，欲取钵中之儿，于是立者，卧者，缘竿而上者，自上而堕者，丹粉淋漓，毫发浮动……"（据迮朗著录）。

"涧可甚相近，相近者，欲令双壁之内，凄怆澄清"，以及"左阙峰，以[1]岩为根，根下空绝"，也都有助于这险恶的空气。因此，我们不妨以此种空气或神态，作为此图的意境的别一个基点。

从上文所揭出的写动态，表出惊骇险恶画阴影，别远近，涂天水，作倒影，用浓色等点看来，中国古代的画风确和一般人所认识的较后的画风十分不同。若以淡素、静冷、温暖为唯一的中国画的本色，毕竟不是正确的见解。易言之，中国古代的画家因为法度未备，故能不为法用，反被逼着资取对象所含的一切，所以比较接近自然，随在易于感受宇宙的生气，遇到飞动艰险的事物，只会加倍努力去观察它、处理它、使用它，而不致回避甚或漠视它，而顾氏此记之非后人假托，也似乎因为通篇表出这种生动，而更加肯定了。

末了，我以为记中还保持一些比较是属于早期的艺术的痕迹，那就是"又别作王、赵趋"一段所暗示，顾氏企图表出王良与赵昇的连绵的或转换的动，即在画了"王良，穆然坐，答问，而赵昇神爽精诣，俯眄桃树"之后，接着又画他们二人疾行或捷步的神态。但绘画原是空间的艺术，在后来比较成熟的画法中，这连绵的动作当然要分开二图来表现，或在一卷上分开两段来表现，而顾氏却在一幅画内连接地再度画此二人之新的或后起的动作，中间好像并未隔断，这在原始的艺术中是常常有的，于是更使我们相信此记之为古代的可靠的文字了。

三十年五月十八日于黄椆树

1 原文作"似"，此从傅先生说。

附晋顾恺之《画云台山记》（据《佩文斋书画谱》卷十五《论画五·画学上》）

　　山有面，则背向有影。可令庆云西而吐于东方清天中。凡天及水色，尽用空青，竟素上下以映日。西去山，别详其远近，发迹东基，转上未半，作紫石如坚云者五六枚，夹冈乘其间而上，使势蜿蟺如龙，因抱峰直顿而上；下作积冈，使望之蓬蓬然凝而上。次复一峰，是石，东邻向者峙峭峰，西连西向之丹崖。下据绝涧，画丹崖临涧上，当使赫巘隆崇，画险绝之势，天师坐其上，合所坐石及荫。宜涧中桃，傍生石间；画天师瘦形而神气远，据涧指桃，回面谓弟子；弟子中有二人临下，倒身，大怖，流汗失色。作王良，穆然坐，答问，而赵昇神爽精诣，俯眄桃树。又别作王、赵趋；一人隐西壁倾岩，余见衣裾；一人全见室中，使轻妙泠然。凡画人，坐时可七分，衣服彩色殊鲜，微此不正，盖山高而人远耳。中段东面，丹砂绝崿及荫，当使嶒棱高骊，孤松植其上，对天师所壁以成涧。涧可甚相近，相近者，欲令双壁之内，凄怆澄清，神明之居，必有与立焉。可于次峰头作一紫石亭立，以象左阙之夹，高骊绝崿，西通云台以表路。路左阙峰，以岩为根，根下空绝，并诸石重势岩相承，以合临东涧。其西，石泉又见，乃因绝际作通冈，伏流潜降，小复东出，下涧为石濑，沦没于渊。所以一东一西而下者，欲使自然为图。云台西北二面，可一图，冈绕之上，为双碣石，象左右阙；石上作孤游生凤，当婆娑体仪，羽秀而详，轩尾翼以眺绝涧。后一段赤岰，当使释弁如裂电，对云台西凤所临壁以成涧，涧下有清流。其侧壁外面，作一白虎，蹲石饮水。后为降势而绝。凡三段山，画之虽长，当使画甚促，不尔，不称。鸟兽中时有用之者，可定其仪而用之。下为涧，物景皆倒作；清气带山下，三分倨一以上，使耿然成二重。

在日本的中国古画

——从中国历代画迹的命运谈到现存日本的中国古画

　　胜利之后，我们的艺术界谈到复员的问题，提出不少主张，其中一个，便是希望政府赶紧收回日本在甲午以后从中国夺去的艺术品。也有人更进一步主张把日本所有的中国历代艺术品，不论是在什么时候或用什么方法取去的，都归还我们。这是一个值得讨论的问题，不过，笔者觉得在还没有采取具体的步骤之前，我们首先应该知道，日本到底有些什么中国艺术作品，而本文则只想谈一谈现存日本的中国古画，尤其是唐、宋、元三代的画迹。

　　一般说来，负责保管这笔遗产的机构，应当从不住的调查和征集来增进这遗产的质量，并且使其与人民公开见面，供大众的观赏。此外，更应在不损坏原物的条件下，让专门的艺术学者有研究的机会。在中国的话，还有一事，也很重要，就是把这些珍品复印、复制（特指雕刻），以及制成影片，分配与各大都市的图书馆、博物馆和各地中等以上学校，庶可普遍增加艺术遗产对于民族文化发展可能的影响，从而强化一般国民对于国家优良传统精神的信心。中国在民元以前，这类工作可以说是做得太少，抑且等于未做。所有历代的宝物，大半属于帝王的私产，剩下来的分散在富豪巨宦的家里，民间简直很难见到。加上每次的政治或军事的变乱，都在摧毁这一个民族的艺术遗产，使文化的持续与发展受

到极大的阻滞。

我觉得，为了要唤起中国社会一般人士对于中国古画的兴趣，并且认识那流落在日本的中国古画当中，何者有首先收回的必要，我应当先略述中国历代画迹所遭的命运。试从汉代说起，东汉董卓之乱，山阳西迁，图书缣帛，都给士兵拿去做帷囊，而当时运走的古物，也还装了七十多辆车子，不料中途遇雨，路太难走，竟被丢弃。这一次的损失，当然有汉画在内。魏晋两代御府的收藏，也很丰富。可是同样遭到了寇乱的损失。唐张彦远《历代名画记》说："寇入洛，一时焚烧，……晋遭刘曜，多所毁散。"到了南北朝，南齐高帝特嗜古画，把内府所藏，自陆探微以降四十二位画家的作品，分成二十七帙，三百四十八卷。到了梁武帝，又把这笔遗产大加扩充，元帝增添更多。但是侯景之乱，终又烧去不少。乱后残余的部分运到江陵，不幸又被西魏将于谨所陷，所以元帝未降前，迫得把书画典籍一共有二十四万卷，交与高善宝，叫他一齐烧掉，自己更一时情急，竟想纵身火焰，与这些珍品死在一处。还亏得宫嫔牵衣泣劝，才算罢了，只好叹着气说："萧世诚遂至于此，儒雅之道，今夜穷矣。"所幸于谨来得快，在灰堆里还抓出书画四千多轴。这一批宝藏经陈主的添补，移交给隋炀帝，整理之后，号称八百余卷。特筑二妙台[1]把它们保藏起来。后来炀帝忽然兴致大发，东幸扬州，把这八百多卷随身带去，半路上船又翻了，结果是大半沦亡。所余后来被窦建德取去，武德五年都落到唐高祖手里。高祖能画，特别爱护古画，叫宋遵贵用船西运，不料经过砥柱，又遭厄运，漂没在水里，只剩下十分之二，回到御府。

以上所述只限于画在绢上或纸上的作品，至于壁画，唐代最盛，都在寺院里，但是武宗会昌五年（845）毁了四万多佛寺，勒令二十六万僧尼还俗，于是壁画同遭浩劫。虽然宣宗渐次恢复，可是许多前代名手的作品，无法再回旧观了。此后卷轴的损失仍然不少，而私人收藏自也免不了同样厄运。不过，单讲帝王的收藏，大都是一面损失，一面添补，

1 据张彦远《历代名画记·叙画之兴废》："隋帝于东京观文殿后起二台，东曰妙楷台，藏自古法书；西曰宝迹台，收自古名画。"——编者注

直到清代乾隆帝，他既爱画，更爱题画，但写作都恶劣万分，凡是好的作品，几乎没有一件没有受到他的糟蹋。乾隆九年起敕撰内府收藏书画著录，十九年才完成，一共四十四卷，名曰《石渠宝笈》。这要比唐太宗贞观十三年（639）裴孝源的《贞观公私画史》，宋徽宗宣和二年（1120）的《宣和画谱》所载数量，丰富得多了。这一个巨大的收藏，在乾隆以后还继续增添，讲到它的命运，似乎比以前稍好。自1900年"拳乱"到1924年清逊帝宣统出宫，略有所失，数量不多，然而都是极可珍贵的东西。就画而论，有顾恺之《女史箴》卷，不知如何被英人约翰生者于1903年携回本国（一说是价购的），现在还陈列于伦敦大英博物院。《女史箴》卷本身确是一幅古旧而且极好的画。它是否顾氏真笔，本文暂不讨论，不过若就笔者个人所见的古画，其能完全合乎前人所述顾氏的风格者，却也只有这一幅。端方曾有顾氏《洛神图》，后归美国某博物院，便远不及《女史箴》卷了。1924年间，则有唐吴道玄《送子天王图》卷等若干名画（详后）流入日本。此事的经过大概是这样的：约在1924年以前的两三年里，北平海王村公园开设一家店铺，叫"延光室"，专售清室所藏书画的影本或照片。这店是满洲人佟某所办，其人乃溥仪的师傅陈宝琛的门人，在溥仪离宫前，他曾陆续向清室借摄许多珍品，在画的方面，有唐吴道玄的《送子天王图》卷，唐王维《雪溪图》，宋徽宗《临古十七家画》卷，宋李公麟《五马图》卷，元赵孟頫《鹊华秋色图》卷等。内中前四件均只有照片，后一件则印玻璃版。这赵氏一卷，制版特精，可谓下真迹一等，当时商务、中华、有正诸家所印玻璃版均赶不上，而细察其所用纸张，乃是日本的"鸟子纸"。迨国立北平故宫博物院成立，仅存赵卷、吴卷和李卷，不久便出现于日本影印的《中国名画宝鉴》而附有日本某某收藏的字样了。

然而清室这一大收藏自归国立北平故宫博物院，虽曾经过民国十八年（1929）"易案"的波折，仍能保存到现在，计书画两类一共编了五千五百四十九号[1]。抗战期间，故宫博物院对于保管方面，尽了极大的

1 系据民国二十六年（1937）首都地方法院所编"易案"鉴定书。

努力，使这一笔民族文化结晶的遗产，未受重大损失，而且还在三十二年（1943）冬季，选出书画精品一百四十二件，在陪都中央图书馆展览，给予了一般民众及爱好艺术的人很大的精神安慰。说到这里，我想社会各方面无不热烈地希望政府在胜利以后不久的将来，能对这一大批的国宝，进由保管而进一步地加以类如上述的利用，让它对民族国家发生更广更深的意义。

我们回想过去古画的存亡，全听天命，同时看到近十多年来国家对于保护古物的渐多注意，以及瞻望着今后这保护工作必将更加完善，我们不禁怀着更大的期望。不仅这次战争中，日人夺去的中国公私收藏，应尽量追回，即以前流入日本的中国名画和好画，也该彻底加以调查，使之全部归我。而在这艰巨工作尚未着手之前，我们的艺术界有心人士尤应多多贡献意见。笔者现在且就个人所知日本现有的中国古画，约略叙述，聊备参考，同时也希望博雅君子的指教。

日本画家一向崇拜并且学习中国画，亦步亦趋，但大体说来，不是徒具轮廓，细看仍然支离破碎，便是变本加厉，学意笔者成为狂野，学工笔者伤于纤弱。例如十五世纪的雪舟学马（远）、夏（珪）（均南宋山水大家，善用劈斧皴），但是他根本缺乏充沛的精神，来控制线条的运行，从而组成像马、夏那般雄浑的形象。十八世纪的圆山应举一味地钦服东渡的沈铨（南蘋），尊之为"舶来画家第一人"，然沈氏的花鸟已嫌细弱，而圆山应举所作便更觉浮薄不堪了。日人学习的成绩既欠高明，他们识别的能力自然也就很差。他们所谓专家学者编印的中国画学论著，中国画选一类的书中影印了大量的古画，考其原迹，时常真伪参杂，给读者以极纷乱的印象。所以，我们对于日本人所自诩为"中国名绘"的东西，应该多加甄别。笔者现就个人的意见，单单提出那些好的或真的如后。

雪舟　四季山水图

马远　踏歌图

夏珪　山市晴岚图

圆山应举 红叶鹿图

沈铨 花鸟图

唐吴道玄《送子天王图》卷

纸本，日本山本悌二郎藏[1]。明郁逢庆《续书画题跋记》著录："吴道玄《送子天王图》，纸本，水墨，真迹，是韩氏（存良太史）名画第一，天下名画第一。"此外，还见其他著录，已记不清。吴道玄（约680—759）不仅是唐代的画家，也是中国画史上的巨人。他有多方面的天才，擅长道释人物、鬼神、鸟兽、山水、豪阁，无不冠绝一时。他深受明皇眷顾，所以声名早著，死后即多伪迹。更因为他的作品一大部分是寺院的壁画[2]，都遭会昌之劫，所以到了宋代，真迹已经极少。当时眼力最好、见识最多的米芾（元章）在他的《画史》上，只举出苏轼、王防、宗室令穰（即赵大年）三家有真吴笔，余如李公麟家"天王"虽佳，细弱无气格，乃其弟子辈作（按即卢棱伽、杨庭光等）。贵侯家所收，率皆此类也。他又说："周穜，字仁熟，家'大悲'亦真，今人得佛，则命为吴，未见真者。唐人以吴集大成，面为格式故多似[3]，尤难鉴定。余白首止见四轴真笔[4]也。"宋徽宗《宣和画谱》载内府藏吴画多至九十三件，内中想必也有不少是有问题的。不过以中国土地之广、历史之久，直到今日，硬说真吴笔已经绝迹，也未免臆断。留心艺术的人却不妨就今世之所谓"吴笔"者，考察其风格、笔墨、法度，苟有合于自来关于"吴笔"的记叙，便应减少一般对它的怀疑。因此这《送子天王图》卷的真赝、好坏，也似乎可以据此论断了。

我试先从笔墨入手。宋赵希鹄《洞天清禄集》说：

> 画忌如印。吴道子作衣纹，或挥霍如莼菜条，正避此耳。由是知李伯时（公麟字）、孙太古（知微字），专作游丝，犹未尽善。李尚时省逸笔，太古则去吴天渊矣。

1 此画后经阿部房次郎递藏，现藏大阪市立美术馆。——编者注
2 据《两京耆旧传》云："寺观之中，吴氏图画墙壁，凡三百余间。"
3 原文语意不明，疑有错字。
4 按，即指周、赵、王、苏四家所藏。

这就是说吴氏的线条两端较细，中间较粗，好像莼菜叶的形状。为了表出这一形状，他的运笔，因而须有"用力"与"速度"双方的变化，每一线条的中间，用力多，速度减，两端用力少，速度增。如此画去，其状自若莼菜叶。用这样的线条来写的形象，从而表出的意境，是富于生趣的，活泼泼的，而不会刻划板滞，或如赵氏所谓的"印"。关于这一特征，《送子天王图》卷的每一笔，都可证实。其次，史称吴氏运笔也曾经过变化，早年差细（按即"用力"与"速度"均比较平匀），中年以后，方打破停匀，遒劲圆转，如莼菜条。据此，这一画卷倘是吴氏真迹的话，其造作的年代也约略可定了。

复次，吴氏的衣纹，也有特征，为了配合这生动的笔墨（抑即这种笔墨必然的产物），衣带多作飘举之势。它们在空间"滑翔"、蜿蜒，而且奏出音节，所以相传又有"吴带当风"之说，以与"曹衣出水"相对峙。[1] 如今参照的《送子天王图》卷的衣纹，也都与上述相合。

更次，就吴氏人物的姿态说，复有"个别的"与"集体的"双方之呼应。犹如他的莼菜似的线条之不住在求变动与新颖，他的每一人物的姿态对于每一人群的动向也各有其一部分的贡献。其中有的是顺适群的，有的特意相反，而适足以显化或助成这群的动向。像这番的苦心，也可以从《送子天王图》卷中约略看出。例如卷首人兽恶斗，含着群中相反的姿势。卷中以后，天王与其侍从向着一个方向，共同缓进，则又暗示群中的调协的态势。如果再展开全卷，作整个的观照，则更发现前段人与兽斗即所以置后段天王一群于安全之境。这前后两个集体的姿势虽是相反，却正因相反，观者的情绪才从紧张而趋于宽和，终乃在天王慈蔼的面相中，找到心灵的寄托，抑即接受了宗教画的启示。这种四面八

1 《历代名画记》说过："北齐曹仲达者，本曹国人，最推工画梵像，是为曹。谓唐吴道子曰吴。吴之笔，其势圜转，而衣服飘举。曹之笔，其体稠叠，而衣服紧窄。故后辈称之曰：吴带当风，曹衣出水。"又"曹"亦指三国时东吴的人物大家曹弗兴（221—280），他的衣纹紧缠身体，大概可比之于意大利的波协里（Sandro Botticelli, 1447—1510），其《春回》（The Return of Spring）一作，尤觉显明，好像风从水里出来似的。

方伸展而又彼此相为呼应的动作，布满了全卷。若非作者运转线条之能流畅自如，真是无从着手。尤其是作者的精神与其千锤百炼的笔墨两相契合，心手绝对调协使他从自然或人生所感受的一切，都得随心所欲地表现出来。

苏轼把吴氏如何取象，描写得极好：

> 道子画人物，如以灯取影，逆来顺往，旁见侧出，横斜平直，各相乘除，得自然之数，不差毫末，出新意于法度之中，寄妙理于豪放之外，所谓游刃余地，运斤成风，盖古今一人而已。

元汤垕的《画鉴》更形容吴氏画风："吴生画有八面。"这些评语，也都可以从《送子天王图》卷去细味其涵义的。

末了，此卷还有一点，也合乎前人关于吴氏的记叙，这便是"吴装"。宋郭若虚《图画见闻志》云："尝观（吴氏）所画墙壁卷轴，落笔雄劲，而傅彩简淡……至今画家有轻拂丹青者,谓之吴装。"汤垕《画鉴》也说："（吴氏）于焦墨痕中略施微染[1]，自然超出缣素，别出心裁，世谓吴装。"如借现代语来解释，便是用染来协助线，使形象格外"立体化"。（中国画法的线条本身已负有立体化的使命，其不足处，始以染成之。）在这卷中，更是所在皆可示例。

唐吴道玄《山水图》[2]

二轴绢本，墨笔，大劈斧皴，日本京都高桐院藏。这两图与前卷情形不同，是很早以前（年代待考）就流入日本，而且画身也没有任何印

1 按，此与郭说略异，染亦可用墨，不只限于丹青。
2 据馆藏信息及作者描述,此图应指作者现传为李唐的两幅《山水图》。——编者注

（传）李唐　秋冬山水图

记，所以无从证明曾否藏在中国帝室或私家，并且我们历代著录，未见记载。

第一幅是写冬景，可称为寒岩观瀑。起手作双岩对峙，下临深潭，岩状峥嵘，上有枯树，枝干横斜交搭，极杈丫之致。右一岩较高大，向左转折而上，形成主峰，上不见顶。峰之左，巨石势尤险急，直落幽壑。壑中寒霭凝重，瀑布右出，才一转即从两岩间下泻，注入潭中。主峰正面，只三数开合，点缀枯树，与双岩之树成呼应。右一岩与主峰接处，作山径，有二人，无冠，向左行，一人指瀑回首，一人面瀑，形态如生。图中瀑流、潭水、山岩、主峰的凸面、山径、行人，用笔均极轻简。枯树、枯叶、岩石的凹面，则用重笔浓墨，那些凹面更以水墨层层积出，树身则用破墨染。图中形象的位置和线条的趋向，使我们的视线集中在山径上的两人。他们不仅自身徜徉山水之间，还好像向着我们指点出，一位天才以如何的机杼，来装点自然。

另一幅是秋景，可称为山雨欲来。左下角岩石临水，岩上作一丛林，双松一直立，一向左盘旋，中间一槐，环转回互，树头作左落势，其后更作两树左欹，树根都聚拢在一起，树身四向分出，枝叶飞舞，有秋林风动意。林后一石山沿左拔起，上不见顶，只作二层叠，山上草木迎风招展。山脚小径盘旋，导入深谷，谷中云气弥漫，上罩远山，双峰高耸，势均直落。谷口一人负葫芦疾趋，作避雨状。沿小径复有泉左流，至山脚折右，落于崖下。观者的视线，循巨崖而上，止于远峰，中间可说掠过了极大的空间，而悉赖这山径和行人来引导，来衔接。我们会想象，假如天气不是这样的骤变，这条路上也许会有更多的行客，他们向那藏在云里或位置在远山之上的某一地方走去。如今路上却只有一人，他既无斗笠，又无雨具，并且已经不及逃避这即来的山雨，观者情绪的紧张，一如画中的这位独往客。更因为作者用锋利、迅速、重力钩砍的笔触——抑即大劈斧皴——来处理那狂风打击着的树林以及远近两处的峰岩，于是这紧张的空气更加浓重了。

以上两幅又好像似对幅，笔墨系出一手，雄健而沉着，飞舞而妥帖，画到爽快之处，如闻砍凿的声音，尤以立意命笔，确已融成一体，入于

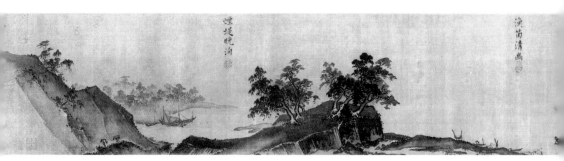

夏珪　山水十二景图

化境。再就沉着妥帖而言，我觉得似乎可以断定它们是唐代而非宋代的作品。因为日本人对此二图看法也不一致。大塚巧艺社（或系平凡社，已记不清）出版的《唐宋元明名画大观》便把它们列为宋人作品，所以我想特别提出来说一说。按水墨劈斧皴到南宋李唐、马（远）、夏（珪）辈才十分发达，而考其渊源，一般人都推溯到唐代的李思训[1]。但李氏真迹未见过，据后代临摹，大都勾斫而后着重色，若谓其中已含有劈斧皴法，恐怕也只是相当于马、夏诸氏勾取物象的轮廓时所用笔法。易言之，李氏似乎还为线所限制，马、夏始压笔成面，所以李氏的皴法，毕竟与马、夏的皴法不同。同时，马、夏的皴法却又与此二图的皴法相同，于是日本就有人认为此二图是宋人的作品。现在我却感觉此二图既非马、夏所作，亦未用李氏画法，而是较近于吴氏的风格，此中约有几层理由。

关于夏珪真迹，我曾见过前清程听彝氏所藏后归上海英人柯斯太福（Stanford Cox）而终于不知下落的墨笔山水卷[2]，以及《溪山清远》卷子（北平古物陈列所藏本，曾数度陈列于文华殿，后来并有影本。笔墨胜

1 擅山水，与吴道玄同时，二人都曾受明皇召写嘉陵江的风景。朱景玄《唐朝名画录》云："明皇天宝中忽思蜀道嘉陵江水，遂假吴生驿驷，令往写貌。及回日，帝问其状，奏曰：臣无粉本，并记在心。后宣令于大同殿图之，嘉陵江三百余里山水，一日而毕。时有李思训将军，山水擅名，帝亦宣于大同殿，图累月方毕。明皇云，李思训数月之功，吴道子一日之迹，皆极其妙也。"

2 清高士奇《江村消夏录》著录，共十二景，每景有宋宁宗恭圣皇后的妹妹杨妹子所题景名；程氏所藏则仅《远山书雁》《鱼笛清幽》《烟堤晚泊》等四景（其余一景已记不得），有正书局曾收入《中国名画集》。

于故宫所藏夏氏《长江万里》），但是都不及此二图的浑厚古朴。这"厚"与"薄"的区分，原是测量中国画迹时代的利器，单就浑厚一点说，元不及宋，宋不及唐。所以此二图可以断其时代远在马、夏之前。其次，锋利的笔墨，实为吴氏的作品一个特征，而在画法的方面，李思训的勾斫的"线"实又不若此二图大劈斧皴的"面"之更多表出锋利的笔墨。所以，此二图也似乎比较接近吴氏的画风。再以《送子天王图》卷中一怪兽所坐的石头，与此二图的山石相比较，笔法亦复相近，都是以极高的速度，写出峥嵘的形象。此外，还有上述吴氏一日写成嘉陵山水的故事，也颇可联系说明吴氏山水应较近于此二图的水墨速写，而不像李氏的勾线填色的逐步的表现。

末了，我还要引用吴氏的另一故事[1]来指出像此二图的苍浑的意境和痛快淋漓的画法，是颇合吴氏的风格。这故事是这样的："开元中（约公元720年），驾幸东洛，吴生与裴旻将军、张旭长史相遇，各陈其能。时将军裴旻厚以金帛，召致道子于东都天宫寺，为其所亲将施绘事。道子封还金帛，一无所受。谓旻曰：'闻裴将军旧矣，为舞剑一曲，足以当惠。观其状气，可助挥毫。'旻因墨缞为道子舞剑。舞毕，奋笔，俄顷而成，有若神助，尤为冠绝。道子亦亲为设色（按吴氏每喜请人设色）。其画在寺之西庑。又张旭长史亦书一壁，都邑士庶皆云，一日之中，获睹三绝。"

1 据《唐朝名画录》。

北宋董源《寒林重汀图》

绢本，墨笔，大披麻皴，上有明董其昌横题"魏府收藏董源画天下第一"。曾见著录。[1] 有正书局《中国名画集》影印，后又出现于日本所印《南宗衣钵》而为日人某氏（亦记不清）所藏。[2] 起手披麻横写汀岸，点缀芦苇，一溪中隔。其上作一大坡，位置寒林村舍，不作人物。坡外横江，过岸重汀回复，草木层层掩映，上不见天。枝干劲挺，坡岸迤逦，点画凝重，气象幽深。行笔处处圆厚，尤以横皴多一笔写去，不稍间断，更见腕力。上段重汀，约占全幅小半，而不嫌板塞单调，尤非凡手所能。通幅湿笔，不像后人，欲求寒劲，便用枯墨焦墨。讲到布局，不故为曲奥，也不喜做作，只二三开合，是以能以少胜多，以正驭奇，极有自然之趣。米芾《画史》曾谓董源画：

> 平淡天真多，唐无此品，在毕宏上，近世神品，格高无与比也……不装巧趣，皆得天真……枝干劲挺，咸有生意，溪桥渔浦，洲渚掩映，一片江南也。

如果把这段话，移来描写这幅画，确很适当。又汤垕《画鉴》：

> 董源山水有二种。一样水墨矾头，疏林远树，平淡幽深，山石作披麻皴。一样着色，皴纹甚少，用色秾古，人物多用红青衣，人面亦用粉素者。二种皆佳作也。

所谓前一样者，也与此图相合。再细按上段重汀上草木的点出，又正如董其昌《画禅宗随笔》所记董氏画法：

> 只远望之似树，其实凭点缀以成形者。余谓此即米氏落茄之

1 记不很清楚，大约是《大观录》和《江村消夏录》。
2 按，《中国名画集》未印过二人藏品，《南宗衣钵》也未印过中国人藏品。

182

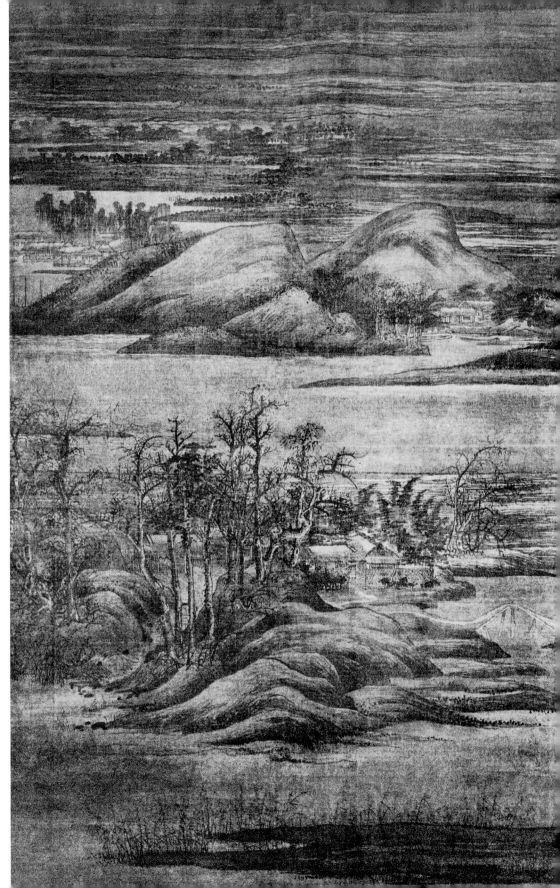

源委（指米芾、米友仁父子的大小浑点），盖小树最要淋漓约略，简于枝柯，而繁于形影，欲如文君之眉，与黛色相参合，则是高手。

并且董氏画中另有两条说："北苑画杂树，但只露根，而以点叶高下肥瘦，取其成形，此即米画之祖，最为高雅，不在斤斤细巧。"又："北苑树作劲挺之状，特曲处简耳。"也都合乎此图的树法。那坡上数株主树，寻其曲处，行笔极简，意尤疏散，不像后人节节着力，遂成痉挛。清初张大风论画[1]把董源的面目，曾做一整个描写：

> 昔人谓北苑画多草草点缀，略无行次，而远看烟村篱落，云岚沙树，灿然分明。此是行条理于粗服乱头之中，他人为之，茫无措手，画之妙理，尽于此矣。善棋者落落布子，声东击西，渐渐收拾，遂使段段皆赢，此奕家之善用松……疏疏布置，渐次逐层点染，遂能潇洒深秀。

这番话又不啻在揣测此图当时落笔的整个经程了。再如恽向题自画册："北苑用笔，无笔不大，无笔不高，无笔不远。"这"大""高""远"等条件，像此图的苍浑深厚，真是俱备了。

　　按董源真迹之少，仅亚于吴道玄。我所见号称董作的，还有故宫博物院所藏《龙宿郊民》《洞天山堂》等图，以及日本影印的《群峰雪霁图》卷（斋藤悦藏氏藏），《南宗衣钵》《中国名画宝鉴》都收入的《溪山行旅图》轴（亦日本某氏藏）等，然而均不及此图。《龙宿郊民》重色简皴，虽就画体而言，当属汤垕所说的第二样，不过笔墨疲弱，应是摹本。《洞天山堂》所用披麻、树法，都很繁细，虽是一幅好的旧画，但未必出于高手。《群峰雪霁》结构深密，运笔虽还浑朴，但不免板滞，卷中涂改补添之迹，不一而足（尤以寺前谷中流泉为甚），枯树分枝更排比刻板，

1　见《玉几山房画外录》卷上。

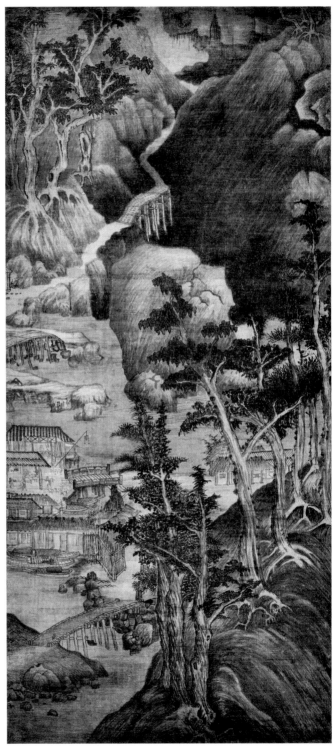

（传）董源 溪山行旅图

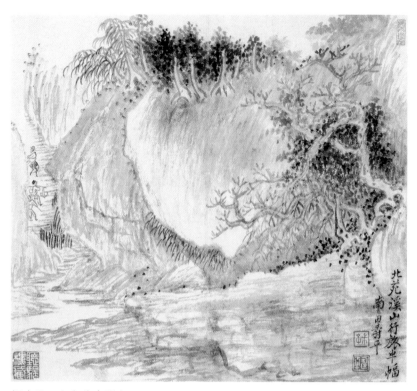

恽寿平　山水花卉册之一

恽寿平　山水册之一

毫无生气，不过也只是一幅旧画。

《溪山行旅》原系董氏名作，即所谓"半幅董源"者，屡见著录。（董其昌《容台集》云："予家有董源《溪山行旅图》，沈石田曾仿之。"）沈氏所作，我未之见，但记得恽南田《山水花卉册》中曾有临董源半幅（横开），乃此图的上段，位置均同；又见南田《墨戏册》，另有一临本（直开），则取此图大意，树木、树舍、栈道等都被略去，故知日本影印的这半幅董画，必有来历。若就画的本身说，其笔墨也算古朴，尤以山石用大披麻皴，不再点缀小树或苔草，非凡手敢为。只是右角主树仍不免刻画经意，故视《寒林重汀》终有逊色。总之，就个人所见，其暗合前人所叙董氏的画风的，实惟有《寒林重汀》了，所以我假定它是董氏真迹。

宋李公麟《五马图》卷

纸本，墨笔，写明皇御厩五马，分五段，每段一圉人牵马，左上角题记马名及进入年月和马的年龄，计有"玉花骢""照夜白"等（已记不全），后有黄庭坚题。此卷曾见著录。明郁逢庆《续书画题跋记》有"李龙眠《五马图》卷，黄太史笺题"，明汪珂玉《珊瑚网》有"李伯时画《五马图》卷，黄太史笺题。……先大父怀荆公游云间，得赵文敏临此本"，当即指此。按李公麟字伯时，归老龙眠山，因号龙眠山人，宋邓椿《画继》云：

> 士大夫以谓鞍马愈于韩幹，佛像追吴道玄，山水似李思训，人物似韩滉，非过论也。尤好画马，飞龙状志，喷玉图形，五花散身，万里汗血，觉陈闳之非贵，视韩幹以未奇。故坡诗云："龙眠胸中有千驷，不惟画肉兼画骨。"山谷亦云："伯时作马，如孙太古湖滩水石。"谓其笔力俊壮也。

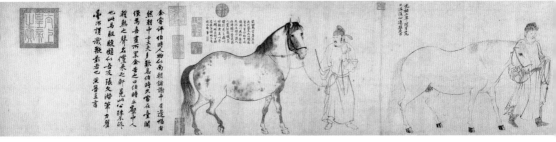

李公麟　五马图

　　如此卷圉人面相各不相同，马或徐行，或迴立，都不作腾骧之状，而筋骨开张，用笔细劲，稳妥生动，取像简略，而能逼真，绝少不合解剖的地方。凡此均很合邓氏的评论，同时也不禁使人联想到杜甫《观曹将军画马图》所谓"顾视清高气深稳"。杜甫《丹青引》又说："弟子韩幹早入室，亦能画马穷殊相。幹惟画肉不画骨，忍使骅骝气凋丧。"乃指画马应从骨相取神，不必专在肌肉上着力。此卷便正如所说，也可见如此的画法之所以胜过韩幹，抑且支撑了邓椿的评语。又宋赵希鹄《洞天清禄集》云："伯时惟作水墨，不设色。其画殆无笔迹，凡有笔迹重浊者，皆伪作。"所谓"不设色"容或会有例外，"殆无笔迹"也不是说李画有墨无笔，而是强调他笔墨的简约得当，神貌俱全，且不耐层叠为之，流于"重浊"。今观此卷人马，运笔均只一次，不再增改，神貌俱全，确与赵语相同，益见其合于伯时画体。

　　又按伯时画取法唐人（见前引邓语），以白描造诣最深，多得吴道玄遗法，特吴装还在线条之外，附带渲染，李氏则欲并此废之。只凭线之轻、重、疾、徐、宽、狭来捉取立体的形象，以简胜繁，因而崇古派的画论，给他"宋画第一"的称誉，黄庭坚则更称他为"古之人"。不论中外，凡复古的文艺大都有一种约敛的风尚，而敛约又都趋向于限制奔放的才情。如果某一古人的作品是神形俱足的话，模仿这位古人的作品，便要打上相当的折扣。所以，设把《送子天王》与《五马》比较，不难发现后者笔意是平稳的、约制的，而前者则是驰逞的、迸发的。此所以

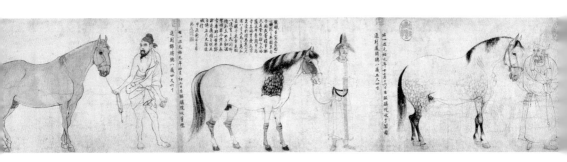

米氏《画史》又有一段："李公麟病右手三年，余始画。以李尝师吴生，终不能去其气。……又李笔神彩不高。"米氏乃中国文人画中崇古论者的标准代表，这段话言外既不满吴生的放浪，更不满吴生的模仿者——伯时。而我引这话，倒不想对吴、李画风，下一判断，而是希望指出李学吴而不及吴，同时更说明《五马》之不及《送子天王》，结果也似乎可以从《五马》来证实前人关于伯时画风的论断了。

日本人称为伯时作品的，还有《维摩像》（黑田长成藏）、《罗汉像》（东京美术学校藏）、《潇湘卧游图》卷（藏者记不清）[1]。这些画几时流入日本，尚未及考，但都还在《五马》卷之前；而就画的体法说，也都不及《五马》之为伯时真笔。《维摩像》也是白描，衣纹转折较多，笔墨亦较刻露，不若《五马》来得圆浑；写维摩坐榻后面的云，勾法也嫌纤弱。《罗汉像》是对幅，很古旧，色彩剥落的痕迹很清楚，如果《洞天清禄集》所说李氏从不设色的话，绝无例外，那么这两幅的体法，先就不合了。若再看配景，树法非常生硬，想见作者只擅人物，以伯时多面的天才，更不致如此。不过，这两幅人物画法，不似《维摩像》刻露。《潇湘卧游》是幅好画，勾皴以外，烘染衬托很多，或非一味师古的伯时所乐为（因为烘托是比较晚后的技巧，画道入于"薄"才须多用）。

1 《维摩像》现藏京都国立博物馆；《罗汉像》《潇湘卧游图》现一般认为是南宋时作品。另外，后文提及画作的断代、作者及递藏情况等较成文时，多发生变化，除个别重要的外，亦不另作说明。——编者注

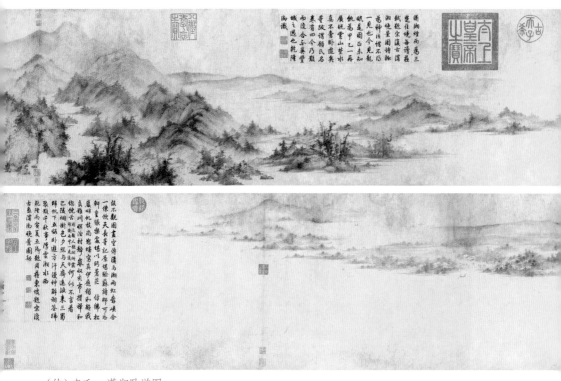

（传）李氏　潇湘卧游图

五、其他

此外，日本人所认为是中国名画的，还多得很。就个人所见影本，则有唐李真《不空金刚像》（教王护国寺藏），唐王维《江山雪霁图》卷（小川为次郎藏），王维《瀑布图》（智积寺藏），五代石恪《二祖调心图》（帝室所藏），五代贯休《十六罗汉图》（浅野长勋藏），宋徽宗《夏景山水》（久远寺藏）、《秋景山水》、《冬景山水》（金地院藏），宋马远《雨中山水》（岩崎小弥太藏），宋梁楷《六祖截竹图》、《六祖破经卷图》（酒井忠克藏），宋牧溪（按郎释法常）山水、鸟兽、人物等（大德寺等藏），元颜辉《虾蟆铁拐像》（知恩寺藏），元黄公望山水横幅（藏者忘记）等（明清两代暂略）。

　　《不空金刚像》乃唐贞元二十年（804）日本僧人弘法大师由中国带回去的。李真画名不著，此画绢本，剥落太多，只约略可辨高眉、炯目、隆鼻、凸颧，颇含印度人的面相。按不空金刚乃中国密教第二祖，印度锡兰岛人，开元六年（718）、天宝八年（749），两度来中国，助译梵本经典，很受玄宗、肃宗、代宗的优遇，大历九年（774）圆寂于长安大广寺。此像的左右飞白体分书汉名"不空金刚"及梵号（从略），笔墨浑厚。

　　王维《江山雪霁图》卷丘壑极好，但笔墨碎弱，远不及曾藏清室的《雪溪图》。《瀑布图》则位置笔墨都无是处，画笔尤乏古意，简直可以说是大大地污辱了这位诗中有画、画中有诗的王维。

　　《二祖调心图》与《十六罗汉》都以怪诞骇俗，看了只是使人发疯动气，不过后者笔墨差胜。

李真　不空金刚像

　　宋徽宗的花鸟、山水则都是好画，内中山水三幅，都是自运之作，所以与前文所述延光室照相、有正书局影印的《宣和临古十七家》笔墨不同。

　　《六祖》二图生动异常，笔只一过，而勾、斫、皴、擦悉备，非意在笔先者不办，可称"神品"。

　　牧溪诸作平平，《画史会要》曾说他"粗恶无古法，诚非雅玩"。今

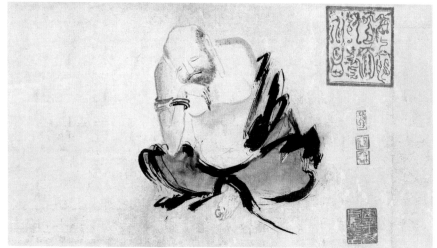

石恪　二祖调心图

观其《山水横图》则更可信，我们对于前人所尚的"古法"，不必轻与同意，但却须认清，这"古法"仍特别强调笔墨、法度，以及谨严的精神，而牧溪却正是缺少它们。

颜辉两图也像《二祖调心》，看了使人感觉不适，何况更加上一般恶浊的气味（面相、衣纹等尤甚）。

至于黄公望山水横幅则可算最难得的好画。黄公望，字子久，又号

梁楷　六祖截竹图　　　　　　　　梁楷　六祖撕经图

194

大痴道人、一峰老人，是所谓元代四大山水家之一。另外三大家是倪瓒（云林）、王蒙（叔明）、吴镇（仲圭）。他上承北宋董（源）、巨（然），下开明清娄东一派[1]，是后来仿古山水画家的一个大偶像。但是他的真迹极少，笔者所见称为黄氏的画迹和影本，不下十数种，当以此本为真而且精。右手作坡石，石上松树屹立，中部及左手溪流映带，上有幽壑，壑中点缀树木，再上山势转折，中间石台层叠，最上主峰峻拔。现在习见的"三王"所模仿的黄氏山水，其树石皴法，均与此图相似，而麓台的很少变化的布局，尤可想见是师法此图层叠迴复的境界的，不过他始终没有学得好，然而设以"三王"之作，与此细较，立见高下。此园景似碎而气势凝聚，意似荒率而笔墨自具法度。"三王"所作则顾此失彼，罕能兼备。恽格（南田）《瓯香馆画跋》说："子久神情于散落处作生活，其笔意于不经意处作膝理。"亦即所谓"熟而后生"，此图颇足当之。再此图笔墨看去好像平淡，如果捉笔仿效，却又到不了，才知其简当自如，皆从千锤百炼中来。方薰（兰士）《山静居画论》评黄作，是使"智者息心，力者丧气，非巧思力索所能造"。设本此语，来看这横幅山水，更可信其为黄氏入化之笔了。款在右上角。

以上所述，仅不过是笔者十数年来所见的残影，未免挂一漏万。由于手边参考的图书著录、记叙等等，太不完全，有些地方只凭记忆，或者与原物不无出入，均有待他日的改订。我们为着要使我们民族文化的宝藏，今后得由努力搜集、保存、整理、使用，而至发扬光大，所以我们现在十分希望全国人士通力合作，把这些真而且精的中国古画，尤其是日本反有而中国独无的，尽先收归国有，来填补中国画史的缺页，来便利艺术界的研究，来加强一般民众对于中国艺术和中国文化的优良传统的认识。又因为日本人过去惯有的一种侵略的手段，用于中国古文物正和其用于中国土地或经济各方面的，并无二致，而中国在文化与艺术上所受的损失，真是不可胜计。目前我们不仅有权要求日本返还战争中劫去的部分，还有权要求日本返还平时巧取豪夺的部分，作为赔偿这次

1 明董其昌、清"三王"（时敏号烟客，鉴号元照，原祁号麓台）。

战争期间中国公私所藏文物的一部分损失。即令类如本文所举的名绘，有为日本私人所藏的，也可责令日本政府备价收回，交还中国。这是中国艺术的瑰宝，这是中国文化和民族精神的领土之一部分，侵略国家应当负责归还的。

画家与自然

北宋山水画家范宽，原先专学另一位山水画家李成，后来觉悟到："前人之法，未尝不近取诸物。吾与其师于人者，未若师诸物也。"他跟着又下一转语："吾与其师于物者，未若师诸心。"他于是"舍其旧习（师李成），卜居终南、太华（今华山），岩隈、林麓之间，而览其云烟惨淡、风月阴霁难状之景，默与神会，遇一寄于笔端之间"[1]。

范宽的创作道路经过一番变革，他放弃师人，改师自然（物），并在师物的同时更要师心。这就值得研究了。在他看来，物和心并非相互排斥，而是有着主从关系的。他保持与太华的频繁接触，来丰富自己对于太华的感情、认识和体会，从而形成他所谓的"心"，事实上，这心是包蕴物而又融化物的。他就用这个"心"来指导创作；于是他要求在作品中既反映对象"难状之景"，也达出热爱此景的那番感情。换言之，他因为肯定自然美的客观存在，才会卜居太华；因为与自然美接触频繁，才能丰富艺术构思；因为以师物为基础，才能使他的"心"具有丰富而又深刻的审美功能，足供师法。如果他舍物而仅师心，他是一个唯心主义者；如果他仅仅师物，而不知道培养物为心用的艺术灵魂，那么他是一

1 《宣和画谱》卷十一。

范宽 溪山行旅图

<div align="right">库尔贝　日内瓦湖风景</div>

个自然主义者。然而，范宽克服这两个偏向，所以成了一位高明的现实主义山水画家。而《宣和画谱》的作者说范宽有"心"可"师"，有"神"可"会"，就是称赞他从自然美创造艺术美的才华啊！

十九世纪法国现实主义画家库尔贝（1819—1877）关于自然美的体会，也很值得参考。他说："美存在于自然界中，被我们接触到的美有极其多样的形式。一旦这美被发现，它便属于艺术；说得更恰当些，它便属于发现了它的艺术家。凡是真实的、可以看得见的美，都含有它自己的艺术的表现，而艺术家却无权去扩大这种表现。他如果不严肃地对待这种表现，那就会有损坏它、削弱它的危险。自然所给予的美，是高于艺术家所有的一切成规老套。"他接着又说："美，犹如真理，与人们生活着的时代有关系，与掌握这美的个人有关系。美之被发现与艺术家所已获得的认识能力，是成为正比例的。"[1]

库尔贝所谓自然本身有美，这美的本身已是一种艺术的表现，乃是肯定自然美的客观存在，防止艺术家的主观臆造；他又提到对于自然美

1 R.哥尔德瓦特《艺术家论艺术》。

的认识，则是要在这一肯定的前提下，来鼓舞艺术家去接触、发现、认识自然美，从而把它艺术地反映在作品中。至于认识的深浅，则决定于接触的多少，认识的是什么，则决定于时代。那么，这里也有值得注意的问题。库氏所谓自然美的接触、发现、认识，与范氏卜居终南、太华，从师物之中来师心，都足以说明艺术家处理自然题材，反映自然美，首须面向自然。进一步说，范氏所师的"心"，其内容实含有库氏所谓已被发现的美、已经属于艺术家的美；而范氏有心可师，有神可遇，也就意味着库氏所谓已经获得的对这美的认识能力在发挥作用、指导创作。

今天我们讨论艺术中的自然题材和自然美时，一致肯定自然美的客观存在。那么，就范宽和库尔贝的体会、心得，作些比较，也未尝不可吧！

至于范宽的《溪山行旅图》巨轴和伦敦国家画廊的库尔贝的山水大横幅，这里限于篇幅，暂且不谈了。

画外之功

近年以来，学中国画的人愈来愈多，这种欣欣向荣的景象，值得庆贺。有一位美术刊物的编辑同志和我谈到，为了从数量追求质量，于"多"中见"好"，应注意加强画外之功。我听了也有同感，就以此为题，写篇短文，只是些点滴体会，错误之处，请读者指正。

画内之事和画外之功原是艺术创作的两方面，有机地联系着，既以外养内，复寓内于外，彼此交织，相得益彰，而非两者各自为政，完全对立。这个道理，我国古代画学也曾涉及，但各有侧重。唐代张璪所谓"外师造化，中得心源"，强调以外养内。清初吴历认为："见山见水，触物生趣，胸中了了，方可下笔。"主张首须热爱自然，有所感受，产生感情，方能寓内于外，可与张氏之言相互补充。元代汤垕则说："山水之为物，禀造化之秀，阴阳晦冥，晴雨寒暑，朝昏昼夜，随形改步，有无穷之趣。"比较地执着于外，而忘其内了。

今天我们许许多多学习国画的同志，在伏案挥毫的同时，倘若不嫌上说古旧，而加以思索，那么就不难领会画外最大之功，是来自丰富多彩的现实美、自然美，它帮助我们开拓心胸，培养审美感情，获取艺术创作的动力。有了它，我们将不急于酷似当代某某名家的一山、一石、一竹、一木，或重复他们的皴、点、泼、染了。换而言之，必须摒除"内"

的某家程式，才能吸收"外"的丰富养料，把自然奇观化为我有，并为我用，这样，画外之功必然大大促进画内之事了。这里，不妨重温明代董其昌的话，"画之道，所谓宇宙在乎手者，眼前无非生机"。画外之功主要是把握生命、真实，若舍此而力求笔墨酷似某一名家，情调逼近某一名作，便是杜塞生机，自作自受了。董其昌还主张画家须"读万卷书，行万里路"，这也是为了充实画外之功以利画内之事。尽管董氏本人偏于好古，在自己的创作实践中未能做到。

今天我们对"行路"的涵义已够明确，关于"读书"，却还值得讨论。究竟是读中国古代之书呢？或西方古代之书呢？或只读我国历代美学和画论呢？读西方现代艺术论著吧，又苦于艰涩难懂，须下一番功夫。这种种问题，原非短短一文或个人有限水平所能解答。但是不妨缩小范围，谈些点滴体会。

国画家以外养内，无非是要求画中须有我在，应写出我的真实感情，而不效仿他人之"内"，搬运其笔墨或窍门。画中有我，分析到最后，就是画中有诗，有创造。古代希腊语中"诗"这个词，是指"制作"，而发展为"创新"，后来作为文艺理论的术语，"诗"和"创造"几乎是同义词了。我国诗论传统也强调创意、造境。清代袁枚《答曾南村论诗》："提笔先须问性情。"袁氏的高足张问陶《论诗》："诗中无我不如删，万卷堆床亦等闲。"都是防止撇开思想感情，片面追求形式，一味地模仿，而不讲独创。如果我们作画之余，从有我的诗论，进而阅读有我的诗作，那么读诗必然大大有助于培养以至表现画中之我。可以说，把诗和诗话列入学画者的读书目录，是能收画外之功的。

由于书画相通，学画不妨同时学书，而读碑、读帖是个重要环节，也有助于画外之功。倘若依照西方审美范畴，那么可以说北碑"壮美"、南帖"优美"。但书法的为此二美都导源于书家的情思意境，而体现在他的笔力中。就其本质而言，这里关系到书法作品的生命和书家的气质，后者可刚、可柔，亦即西方所谓的"刚性美""柔性美"。倘若无力、无生命、无气质，则二美都落空了。对画家来说，阅读玩味北碑与南帖，既领味其中生命之力与力之表现途径，复加以融化，摄入毫端，以为己

王羲之 姨母帖

用，这样也可收画外之功。同时还须懂得刚柔互济而非对立，南帖虽然秀雅有时，亦兼有北碑的雄强，王羲之的《姨母帖》便是一例。联系绘画来说，就不要让任何一美趋于极端，毫无余味可寻。学新罗山人（清代花鸟画家华喦）的清新，往往流为纤弱、轻佻；爱清湘老人（石涛）的纵恣，时常一味轻狂，而不见其敛约之妙。这都是由于还未深刻地看出二家调节刚、柔的本领吧！

至于历代书论，无法尽读，而且读时也未可尽信。清代刘熙载曾说：

石涛　岷江春色图

华嵒　秋声赋意图

"与天为徒，与古为徒，皆学书者所有事也。"意思是钻研自然形象之美，以助长笔法使转的变化，广泛吸取书法优良传统，而化为己用，这些话都很对。但是接着又说："天当观于其章，古当观于其变。"就值得商榷了。规律与演化是相互依存的，倘若将"章"和"变"对立起来，并分别归之于"天"和"古"，那就忽视了自然与艺术各有其"法"，各有其"化"。石涛深明此旨，指出创作必须统一"法""化"，只有"了法"，才能"化法"，否则的话，"法"就成为障碍了；因此他要求画家警惕，"有是法不能'了'者，反为法'障'之也"[1]。这番话揭示由于"了法""化法"，而法障自除的重要理论，并可反证刘氏法障未除而对立"章""变"，失之片面了。由此可见，为求画外之功而读论书著作，还须抱批判态度啊！

在这份书目里，还可列入一些现代西方的文艺论著。限于篇幅，只举两个例子。奥地利诗人、小说家里尔克（1875—1926）以一身而兼新浪漫派、颓废派、象征主义、神秘主义、表现主义。在我国的西方文学研究中，他是一位慢慢儿从禁区中解放出来的人物，不久前他的诗作译本首次载入《世界文学》，尤其是他在《罗丹艺术论》中关于艺术成就的理解，对我们从事国画创作却有一定启发作用。他写道："现在人们已经学会去了解、相信，一件艺术品的整体不一定要和实物的整体相符合。它可以离开实物而独立，在形象的内部成立新的单位、新的具体、新的形势和新的均衡。"[2] 意思是，苟无此独创和自新，艺术形象岂不等同于实物形象，那么艺术又将如何高于现实呢？试以描绘黄山为例，黄宾虹先生晚年的成就很高，气势浑深郁勃，笔墨醇厚苍莽，既不求逼似实景，复脱尽前人窠臼，真是"成立"了内部的"独立"与诸"新"。而里氏之言似乎道出黄老的奥秘。

此外，美国美学协会主席鲁道夫·阿恩海姆有一段话，也值得一提，并作些补充。"对原形讲行机械复制，只能妨碍眼睛对艺术形象的理解，用这样的方法去创造艺术品，无异乎艺术生命的自杀。"他接着提到塞尚并不赞成绘画与事物原形一模一样，认为："这是一种多么可怕的相似

1 《画语录·了法章第二》。
2 梁宗岱译，《美学文摘》1，重庆出版社，1932 年。

啊!"[1] 对于自然形象的美和艺术形象的美，画家应通过他的视知觉，既能一并看到二者，更能认识二者的差别，尤其是力求后者的创新。其实，里（尔克）、阿（恩海姆）二氏所言，我国画论早已触及：董其昌提出"丘壑内营"，正是主张艺术品贵有本身的独特结构；石涛说过："古之须眉，不能生在我之面目；古之肺腑，不能安入我之腹肠。我自发我之肺腑，揭我之须眉。"[2] 则更反对模仿他人，坚持自力更生。我们不妨把里尔克的话加以引申：倘若囿于自然的丘壑，便是杜绝新的艺术结构与表现，陷入"多么可怕的相似"之中；如果只求逼近某家，同样是"可怕的相似"。

以上所举不过是古今中外谈艺的断片，却使我们明白：为求画外之功，以利画内之事，首先必须重视对生活、现实的体验，撇开前人、他人的作品，方能建立自己独特的真实感情，创造出表现这感情的新形式，以产生优秀的作品。

1 《艺术与视知觉——形式论》，见《美学译文》2，中国社会科学院出版社，1982 年。
2 《画语录·变化章第三》。

渐江的"以离得合"

我国画论所主张的"形神兼备",大都祖述晋代顾恺之所说"若长短、刚软、深浅、广狭与点睛之节,上下、大小、醲薄,有一毫小失,则神气与之俱变矣"和"以形写神,而空其实对……传神之趋失矣",也就是在"形似"的基础上讲求"神似"。但是也有脱胎于诗论,而主张舍形取神的。唐代司空图《诗品·形容》:"离形得似,庶几斯人。"郭绍虞《诗品集解》:"离形,不求貌同;得似,正由神合。能如是,庶几为形容高手矣。"意思是,不必拘于形似,才能深刻地描绘对象的本质、精神。但是由于人文画的兴起和发展,以景抒情、借物写心逐渐成为创作的目的,因此论画所谓"神合",必须是"合"乎画家本人(而非描绘的对象)之"神",亦即他的情思意境了。

例如清代渐江上人(1616—1664)的《卧龙松图》有汪济淳的一段题跋,谈到画中之松和黄山卧龙松"不相似",但妙处就在"不似",接着指出"天下事以离得合者何限"。"何限"有"哪里还数得清"的意思,言其多也。用今天的话说,"以离得合"就是艺术形象须和客观事物形象保持一定距离,方能符合艺术的真实或创作要求。我们相当熟悉石涛的那句名言"不似之似似之",而"以离得合"正是同一道理,不过字面还要简练。它告诉我们:在艺术中只作纯客观的、机械的反映,这是被

动的；如果把反映作为表现物我交融或物为我化的形象塑造，则是能动的。前者为自然主义，后者是以现实主义为主导的现实主义和浪漫主义相结合。自古以来取得艺术成就的画家，都走后一道路，他不被自然所役使，却使自然为他服务，于是画中含有他的情思意境和个性特征。做到了画中有我，才无愧于画家的光荣称号：无我之作，不算艺术品。

但是建立"不似之似""以离得合"的绘画理论或审美观却也并非容易，长期以来遭遇到这样或那样的阻挠与反对。例如西方，古代希腊已存在唯形似论的美学：柏拉图（前427—前347）的老师苏格拉底（前467—前390）就曾问过画家巴拉西欧司："难道说绘画不就是可见事物的再现吗？"他又问雕刻家克里多："你是怎样把最能赢得观众心爱的东西——跟活人一模一样，放进你的雕刻里？"[1]古希腊这位哲学家、美学家可谓"论画（论雕刻）以形似，见与儿童邻"[2]了。西方绘画史有很长一段时期是非常讲求形似的，但也间或有从理论上表示异议的，例如美国诗人、版画家布莱克（1757—1827）就强调诗和艺术都须发挥作者的想象。他的《画展目录·序言》（1802）提出线条应为造意、想象效力，重复地描绘有伤笔意，模特可有可无等论点，并指出"提香（1490—1575）怀疑没有模特便难作画，这时候他就特别富于主动精神"。十八世纪的美国画坛被古典主义所控制，皇家画院更是唯形式论的大本营，布莱克力排时代习尚，坚特发挥个性，他的《序言》颇有相当于"离"与"不似"的意味，这确实是难能可贵的二十世纪以来，西画开始能动地表现画中之我，但为时不久，便给主观唯心论和抽象主义俘虏过去，以现实为基础的"离"与"不似"，变成虚幻、梦幻的产物了。

在我国，帝王御用的画院，也讲求形似，现存大量的宋代写实的花鸟画纨扇，便是佐证。达官贵人中真正懂画的并不多，往往投合"上之所好"。例如清初石涛的山水花鸟画在两结合的基础上取得极大成功，然而满清权贵博尔都将军却叫他去摹仿宋缂丝《众爵（雀）齐鸣图》卷[3]，临摹

1 见克色诺芬（前430—前355、前354）《苏格拉底回忆录》。

2 借用苏轼诗句。

3 1949 年前上海神州国光社曾影印。

渐江　苍松独立图

明仇英《百美图》这类精工富丽的作品。尤其是缂丝的形象仅存躯壳和色形，毫无笔意可言，更谈不到感情意境了。结果，这种奉命之作使石涛不得不力求形似，画中之我只好暂时收起。由此可见，没有绘画的实践和知识、修养，是难以完全懂得"以离得合"的原则，对于好画也就不会真正看懂了。所谓"解人难得"，绘画又何尝例外? 这里不禁想起乾隆皇帝，他根本不懂画而强作解人，历代名迹，给他乱题一通，以恶劣不堪的诗文、书法玷污数千画面，糟蹋了艺术遗产，真是千古罪人。他在伪本黄公望《富春山居图》长卷上大书特书，等到真迹出现，却又不肯认错，命大臣梁诗正在真迹上写一篇奉敕鉴定文，硬说"二卷并观，始悟旧藏《富春山居图》即真迹"。这段笑话，也并非题外之事，因为不懂"以离得合"和以真当假，都是由于未明画法、画理啊!

墨池 影壁 败墙

我国的诗、书、画都很推崇偶然得之的天趣。陶潜的"云无心而出岫"、江总的"云无情而自合",反映了诗人如何向往一种"偶然"而"然"的境界。苏轼认为:"书初无意于佳,乃佳尔。"黄庭坚说他自己的书法,妙在"未尝一事横于胸中",同时高度评价李汉举《墨竹图》"如虫蚀木,偶尔成文,吾观古人绘事妙处,类多如此"。明代艺术批评家詹景凤在他的《东图玄览》里赞美苏轼所书《黄州寒食诗》卷(真迹在日本,国内有多种影印本):"英爽高迈,超入神妙,盖以之内观其心,心无其心,外观其笔,笔无其笔,即坡亦不知其手之所以至。"詹氏是用苏的书法来印证苏的书论,我们可从中悟出苏轼这卷自书诗意境与笔墨交融,凑于心、手两忘的境界,艺术风格称之为"偶然"。到了清代,画家戴熙讲得愈加明确:"有意于画,笔墨每去寻画。无意于画,画自来寻笔墨。有意盖不如无意之妙耳。"既然如此,人们不禁要问艺术史上难道真有向往这种"天趣"的画家吗?回答是"有"。

唐段成式《酉阳杂俎》有这样一段故事:"范阳山人……请后厅上掘地为池,方丈,深尺余,泥以麻灰,日汲水满之。候水不耗,具丹青墨砚,先援笔叩齿良久,乃纵笔毫水上,就视,但见水色浑浑耳。经二日,拓以褌绢四幅,食顷,举出观之,古松怪石,人物屋木,无不备也。"

211

墨池與影壁

唐段成式酉陽雜俎云危陽山人於廳上掘地為池方丈餘深尺徐泥以麻灰日沒水滿之候水不耗具丹青置硯文後筆叩鈔良久乃假筆毫水上射視但見水色渾然半年經二日漏以絹四幅食頃舉出觀之古松壁石人物屋木無不備小宋節椿亞繼云郭熙出新意令圬者不用泥掌僅以手搶泥於壁或凹或凸俱就其勢暈成峰巒林壑加以樓台之屬宛然天成謂之影壁其后之自主則有意夫利為奇筆沈一列謂影壁汚漫或之牆久而之久若沉流平原野陵裡浪於吾丘上有動折摧景理蓋精外筆是三說音後現代筆趣黑風景意與妙即為羅妙歌叭想象淺泥忙中宴意怨殊放花陽山之洪古段似便泥忙中山水之民粉俟成藝光美丹高家忝曰洪文雅奔行寸中光緒一八十月二十一任蟲甫書於滬濱再人齋心

我们不难设想："候水不耗"，才可保持水面平静，便于落笔；两天里总不免有几阵微风吹皱这池死水，歪曲了水面的图像，呈现偶然之趣；而后者正是范阳山人平时画中所缺乏的，却得之于墨池残影中了。

宋邓椿《画继》记叙山水画家郭熙曾"令圬者不用泥掌，止以手枪泥于壁，或凹或凸，俱所不问，干则以墨随其形迹，晕成峰峦林壑，加以楼阁人物之属，宛然天成，谓之影壁"。宋沈括《梦溪笔谈》谓画家李迪曾向陈用之建议："汝画信工，但少天趣。……汝当先求一败墙，张绢素讫，倚之败墙之上，朝夕观之。观之既久，隔素见败墙之上，高平曲折，皆成山水之象。心存目想，高者为山，下者为水，坎者为谷，缺者为涧，显者为近，晦者为远；神领意造，恍然见其有人禽草木飞动往来之象，了然在目，则随意命笔，默以神会。自然境皆天就，不类人为，是谓活笔。"

在邓椿和沈括二书之后，大约四百年，西方文艺复兴时期意大利的达·芬奇的《笔记》第二〇〇三条，也有"败墙"之说："当你凝视一堵污渍斑斑或嵌着各种石头子的墙，而想构思一幅风景画时，那么你会发现墙上显出互不相同的风景画面，其中点缀着山、河、石、树、平原、广川，以及一群群的丘陵。……这时候你就可以把它们变化为一些个别形象，从而想象出完美的绘画。"

我们倘若把以上四段记载比较一下，可以看到范阳山人将"偶然"的作用留给了吹皱一池死水的风，也就是偶然性在于客观，而郭熙、陈用之和达·芬奇皆借助于墙壁上偶然现象以触发艺术想象，偶然的作用既在客观，也在主观，或者说源于主观与客观的统一。此外，我们还不妨从绘画作品中探寻这种统一所产生的艺术风格。郭熙的名迹《早春图》巨轴，诚如他在《林泉高致》中所说那样，"上秀而下丰"，中间"顾盼""朝揖"，虚实映发，既得层深之致，复又气象万千，而最吸引人处似乎在中部，山阿一带丛林，树石或隐或显，使人愈看愈深愈远，被引入大自然的无限空间。达·芬奇的人物画，如《蒙娜丽莎》《圣母与耶稣》《圣母在岩石间》，都以山水为背景，但后一幅描摹实景，对自然亦步亦趋，刻画呆板，少生意，前二幅却大不相同。且看第一幅，蒙娜丽莎遮

断了身后的全景，余下的左、右各半，但见山峦起伏，岩壑迂回，溪流映带，烟霞缥缈，而且左、右呼应，似断而实连。关于这个画面，意大利艺术批评家安东尼娜·梵伦丁《芬奇评传》有一段描写："溪流盘旋于悬岩峭壁之间，远接天边，一望无尽，展示出充满光和大气的广阔世界，却不见一个人影，这是艺术史上脱离故事情节、单独为自身而存在的第一幅山水画。"

因此，我想到几点：

（一）梵伦丁对山水画的定义，只适用于西方，因为中国山水画可以不画人，但"人"或画家的情思意境却在画中。

（二）芬奇这一成功，是由于他摆脱实景而借助败墙上那些凹凸高下的偶然形状，来触发想象。

（三）这时候，想象所运用的正是他记忆中山山水水的表象。

（四）芬奇和郭熙虽地隔万里，时间差距数百年，皆能下笔空灵而不单薄，淡远而不脱滑，以充实醇厚之作，传于后代，犹如司空图所谓"返虚入浑"而揣摩影壁、败墙，就成了从偶然到必然的一个途径了。

（五）如此看来，使人神移而意远的山水画，固然须要钻研自然，大量储藏记忆表象，使胸中宽裕，至于老年画家，走不动了，不能出门，面对实景，也还可以做到董其昌所谓的"丘壑内营"，而影壁、败墙等偶然之物，也未始非艺术想象驰骋之所啊！

野禽的"无人态"

中国的花鸟画家一向要求作品须充满"生意"，也就是表现对象的生命。这样的事例很多，下面且举两个来谈谈。

北宋花鸟画家易元吉住在长沙的时候，在屋后开辟园圃，疏凿池塘，布置一些石头，栽种芦、竹、丛花，养了许多水鸟，自己从窗口窥察这些水鸟游、息、动、静的情态，来丰富艺术构思。

北宋还有一位画雁名家陈直躬，以善画野雁未见人时的情态被诗人苏轼所称道。苏轼写了《高邮陈直躬处士画雁二首》，那第一首有这么几句：

> 野雁见人时，未起意先改。
> 君从何处看，得此无人态。
> 无乃槁木形，人禽两自在。

我们不妨研究一下易、陈二氏的创作有无共同之点，尤其是陈氏的画雁有无"生意"。

苏轼认为：野雁见了人，会改变它原来的意向和动作，因此它见人时和未见人时的情态，并不相同；陈直躬却能描绘后一情态，那么他究

易元吉　群猿拾果图

竟是从何处见到的呢？他须先看见雁，才能画雁，然而等到他看见雁了，在雁来说，已由无人的环境转入有人的环境，从而改变它处于无人环境下的原有情态，而陈直躬纵想画这情态，又怎能办到呢？苏轼写到这里，却下一转语，认为陈直躬乃是得"道"之士，"修养"很深，能像"庄子"所谓"形若槁木，心若死灰"，使雁见了他，觉得他没有什么"机心"，对他也就无须"戒备"，尽可保持原来的"自由自在"的情态，而他也就能得见这种情态，收入画中。换言之，一方面有陈直躬的不存"机心"，一方面有雁的无须"戒备"，于是形成了人、禽之间的"两自在"——这便是苏轼所理解的陈直躬画雁而得"无人态"的原因了。

　　这里限于篇幅，且不去批判苏轼的道家观点，但有一点必须明确：花鸟画家并无必要，先把自己"修养"得"形若槁木，心若死灰"，然后

才能接近自然（禽鸟），学习自然。倘若认为陈直躬画雁之可贵，是因为他"得此无人态"，那么问题倒不在于他有无道家的修养，而是在于他这种描绘是否完成了更加丰富深刻的艺术概括，是否更好地写出了雁儿的活泼形象和充满生命的情态，使他的作品更富于"生意"。

谈到这里，可以看出陈、易二人在接触自然、学习自然时，存在共同要求，都是为了达到作品富于"生意"的目的，而不能不尽量先让作品所反映的对象避免人的惊扰，保持自由自在的生活。因此，易元吉的那番窥察，也正是要窥察出陈直躬所已掌握了的对象的"无人态"了。翻转来说，陈直躬之能"得此无人态"，又安知不曾经过一番窥察，而未被雁儿发觉呢！再进一步说，易、陈二氏倒是存着"机心"的，只不过那是无害于对象的"机心"，而是艺术构思的一种"机心"罢了。

易氏的窥察，属于中国古代花鸟画家钻研现实的一种方法，陈直躬的"得此无人态"，则不妨看作中国古代花鸟画家应用这种方法所取得的成果。我们今天的花鸟画创作也还是可以采用这种方法来取得这种成果，使我们的作品富于"生意"。我们这样做，也正是继承发扬我们花鸟画的现实主义优良传统啊！

徐渭《赠龙翁师山水》

徐渭的老师为人耿介，无意仕途，但家境清寒，为了养活子女，只得勉强应召，心里却很苦闷。徐渭同情他，为他画像，并题七绝一首，以当赠别。我们首先看到：云树缭绕悬崖，老师坐于崖上，好像挂在高空。这一奇险境界，意味着老师年已太半而道路坎坷。我们再看：这危崖右傍峻岭，后倚劲松，好一派雄强气势，则象征老师纵然出仕，仍旧意志坚定，不随流俗。可以说，徐渭既画出老师的高亢精神，也画出弟子的无比崇敬，取得了借物写心、主观和客观统一的艺术效果。尤其是画家感情真挚，急待倾吐，所以"笔力奋疾"[1]，"势来不可止，势去不可遏"[2]，"积健为雄……横绝太空"[3]，遂使画中人凛然不可犯的高尚品格跃然纸上了。

讲到画法或艺术处理，其关键在于"用力"与"得势"相结合。所谓力，不是一股子蛮劲，它表现在线条遒劲、运转自如，不向一边生发、往而不复，而是以前领后，以上管下，波折回旋之间形断意连，虚实互用，于是有节奏，有运动，有生命，也有气势了。

1 张彦远《历代名画记·论山水树石》。
2 蔡邕《九势》。
3 司空图《诗品·雄浑》。

徐渭同时是位大书法家，因此对"一笔书"与"一笔画"都是能手，为了突出老师端坐危崖这个主要场景，他聚精会神，举笔一挥，风趁电疾，而气脉通贯。所谓一笔，并非一条延绵不断的长线，而且包蕴着无数的起迄，它们之间自始至终互相交织，有朝、揖，有起、伏，有宽、狭，所以不仅有面，更能因面以成体，赋予悬崖生动完整的艺术形象；用西画术语说，就是有质感，有立体感。然而又与西洋不同，徐渭是以线条为基本媒介的。徐渭虽自称"吾书第一、诗二、文三、画四"，但在这幅作品中，却是寓书于画而笔墨愈加精炼，高度发挥线条所具有的造形、达意的功能，体现了中国所独具的以书入画，表达主观、意境的艺术风格。这一风格，倘若只知六法，未通八法，或能画而不能书，是无从创造的。徐渭的画，我们看过不少，如《石榴图》、《驴背吟诗图》[1]、《墨花图》卷等，都是精品，若论画中有我，恐怕要首推此幅了。

关于线条的理论，也应看到西方类似观点。例如罗丹就曾说过：伟大的艺术美，犹如"通贯宇宙的一条线，万物在它里面感到自由自在，不会产生出丑来"。这位大师也体会到万象可涵润化育于艺术品的"一线"之中，只不过他这番话晚于原济（石涛）两百多年。石涛早就提出"法于何立？立于一画"。举凡"山川人物之秀错，鸟兽草木之性情，池榭楼台之矩度"，都能通过"一画"的"握取"而"深入其理，曲尽其态"；有此"一画"，则"意明笔透，而腕不虚；腕不虚则动之以旋，润之以转。……方圆曲直，上下左右……如水之就深，火之炎上，自然而不容毫发强也"[2]。换而言之，"一画"要求自然和艺术的统一，沟通意、笔、形、情诸环节，使笔能够有"力"而又得"势"。我们知道"意存笔先，画尽意在"[3]是我国绘画的创作法则，到了石涛，才把这个"意"的涵义和作用

1 故宫博物院藏。

2 《苦瓜和尚画语录·一画章第一》。（据《美术从书》本，本处原文应为："意明笔透，腕不虚则画非是，画非是则腕不灵，动之以旋，润之以转，……能方能圆，能直能曲，能上能下，左右均齐，……如水之就深，如火之炎上，自然而不容毫发强也。"——编者注）

3 张彦远《历代名画记·论顾陆张吴用笔》。

徐渭　驴背吟诗图

徐渭　榴实图

四神荷衣着短裳拖筇曳履到横塘湖頭
艇子迴青嶂山下人家業夕陽孤雁南来甚悲慨
遠聽鐘初覺韻長咴咜石丞通名蝉逻着
萬花釀晚香

清湘大滌子人齋廣陵樹下

石濤　横塘曳履図

归于"一画"，并且讲得生动具体。如果我们从"一画"的审美标准来品味徐渭此作，便能领会画家的意境的真诚，以及胸有"一画"，进而探寻这"一画"如何指挥笔墨，力中欠势，高速地创形写意了。这时候，我们方始懂得神来之笔不限于悬崖，实已笼罩全图，那么我们的审美享受又将如何丰富、如何深刻啊！

题画

画上题咏，是中国艺术的一个特色。有画家自题，有鉴赏家所题。题得好，为画生色。题糟了，画也受累。下面谈几个例子。

郭诩画过一幅《磨镜图》，据谢堃《书画所见录》记载，是："一人坐凳上，作磨镜状，旁立一翁、一妪、二少妇，一妇持镜自照，镜子之容逼肖。"郭自题一诗：

> 团团古青镜，久为尘垢羞。
>
> 磨括回青光，背有双龙浮。
>
> 美人投其好，欲介金凤求。
>
> 此镜千金不易酬，此镜一览露九州。
>
> 我欲献君置殿头，照见天下赤子皆穷愁。

读到后面四句，会觉得画外有画。四句的意思且不去批评，但是如果单看谢堃所记，未必就能联系到此。画外之画，固然取决于艺术构思、艺术手法对观者所作的暗示，但有时却须画家自己用文字把它描写出来。不过，有两点很重要。

（一）好的题画，非从画外飞来，乃由画中生出，并且不会越出画面

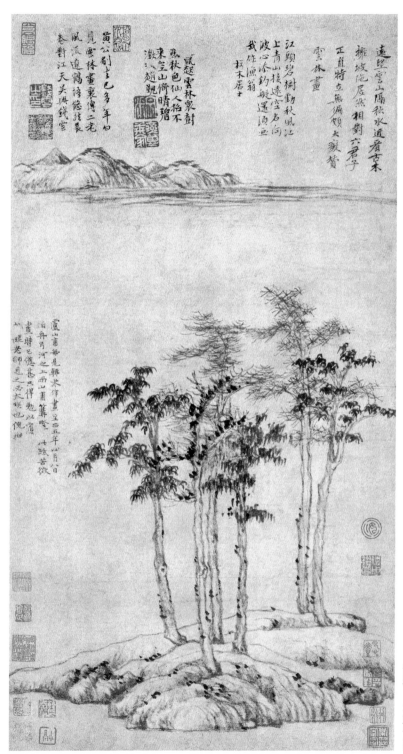

遠望雲山隔秋水近看古木
擁坡陁居然相對六君子
正直特立無偏頗大癡贊
雲林畫

江頭碧樹動秋風江
上青山接遠空右問
波心涂釣艇還溪畫
我作漁翁
枯木居士

黃公別去已多年句
覓雲林畫裏傳二老
風流遠鶴誇悠遊長
卷對江天興錢雲

風題雲林眾對
為秋色仙人怡不
來苕山倚晴碧
漱湶趙覲

盧山甫每見輒求作畫至五年以月八日
泊舟弓河之上而山甫篝燈
畫時已憊隆巷二倖勉以應
山樵老師見之忘大噱也倪瓚

倪瓚 六君子圖

世傳富春山居圖為黃子久
畫卷之冠昨年得其所為
山居圖者有董香光鑒別
時方謂富春圖別為一卷屢為
題寄意後於沈德潛文中
知其流落人間復得此卷
名賢真蹟則此卷始悟
者是也因以二卷並觀昕見
沈文王鄰五跋竝其
舊藏偶遺富春山居真蹟其
題籤即富春二字句之起
為兩圖之真也至董跋兩卷一字不
之雜也至董跋兩卷一字不
鼎無貽惟畫格秀潤可喜亦
易而此卷筆力茶弱其為贗
如雙鈎下真跡一等不妨並存因
并所售以二千金留之俟續入石
渠寶笈因為辨說識諸舊
卷而記其顛末柞此俾知
藏之富者遇成為葉公之
予市駿雅懷不同於侈收
好耳
乾隆御識

勅敬書

臣梁詩正奉

弘历（识）、梁诗正（书）　　题黄公望《富春山居图》

形象可能暗示的范围。

（二）也并非每画必须自题，因为凡是好画，本身已有诗意了。

至于鉴赏家所题，很多是关于艺术批评的。倪瓒曾送卢山甫一幅画，画的是松、柏、樟、柚、槐、榆六株树。沈周题了一绝：

远望云山隔秋水，近看古木拥坡陁。
居然相对六君子，正直特立无偏颇。

从此这画就名《六君子图》。沈是画家，又精鉴赏，他的诗不仅描写作品结构，而且道出画中的意境，也就是倪瓒的精神面貌。董其昌题赵孟頫《鹊华秋色图》卷："此图兼右丞、北苑二家画法。有唐人之致去其纤，有北宋之雄去其犷。"话不过两句，却讲出赵孟頫怎样批判继承王维和董源的传统。沈、董二题都是很好的"作品说明书"，启发了观者。

但也有不必要的题识，例如项元汴喜欢在所藏字卷的末尾记下收购价格：《王右军奉橘帖》是"其值贰百金"，《米南宫苕溪诗》则"原价壹百金"。他虽非题画，这里也值得谈一谈。有人认为古物价格的记录属于艺术史料，而且也不始于项；唐代张彦远《历代名画记》就曾说过，

隋唐"屏风一片值金二万，次者售一万五千"。然而张的这段文字并未写在原迹上，所以不能与项的私人账目相提并论。

还有外行乱题一番，以乾隆的例子最为突出。这皇帝霸占无数名迹，题上许多臭诗，破坏了画面，真正是犯罪的行为了。他根本不懂画，曾把黄公望《富春山居图》的伪本当作真本，题了又题。后来真本发现，他觉得既已将假作真，又何妨以真当假，于是胡诌一段文章，叫梁诗正写在真本上。文中一方面不得不承认"画格秀润可喜"，一方面又硬说什么"亦如双钩，下真迹一等"，末了还补上一句，"不妨并存"，于是题画竟成了厚颜强辩、自打耳光了。

总之，画上题咏最好是作为画面的组成部分，帮助发挥作品的思想意境，从而表现中国画的一个特色。

比较绘画的点点滴滴

这次会议[1]是关于中西美学与艺术比较的讨论,我想单就中西绘画的比较,谈些点滴意见,粗浅得很,请同志们指教。

首先我有两点想法。一是可比较性:凡属中西相类似的,互相补充的,甚至完全相反的,都可加以比较。二是不为比较而比较,须在马克思主义与历史唯物论原则下,以中国自己的美学与艺术的发展、创新作为前提,就中西双方有关的论点作些比较与综合研究,以彼之长,补己之短,从而对我国社会主义精神文明的建设、人民生活的美化,作出积极贡献。

下面试就中西绘画在画境、画题、画风、画法等具体问题上的相互沟通或彼此差异,试作初步探讨,限于时间,当然很不全面;错误之处,请批评指正。

1 1984 年 10 月湖北美学学会召开的中西美学与艺术比较讨论会。

凡·高　麦田群鸦

画境：画中之我

　　西方从文艺复兴到十九世纪末的绘画，主要是钻研透视学、解剖学、光学等及其规律，力求忠实地反映客观世界，塑造艺术形象，至于画家主观境界的表现，或画中之我，须待印象派后期方始受到重视。当时三位大师——塞尚、高更和凡·高，对于画中之我的处理方法，也不尽同，他们之间曾引起一番争论[1]。凡·高说：劳动者的形象和大自然的形象都是美的，"都充满诗意，确实值得表现在画中，而且是画家终生之事"。他强调画家的主观感受以及对感情的描绘。高更懂得凡·高的意思，他说："文森特（凡·高的名字）是用他的心来作画。"同时对塞尚有些不满："你不画感情，因为你画不出来，你只用眼睛作画。"这时候，凡·高更补上一句："你的画和冰一样冷，只要看它几眼，就把我冻僵了。"但是塞尚不服，反驳道："我不想画感情，那是小说家的事，我只画我的

1 本文引用有关西画的中外文资料不逐一注明出处。

高更　白马

苹果和风景。"至于高更又是怎样作画的呢? 回答是: "印象派只知道观察眼旁的事物, 不去探寻思维所允许的内心世界。"换而言之, 高更用主观想象来作画, 因此赋予主题以广度和深度。或者描写人和动植物共同生活, 例如《白马》, 使白马、人骑的马、树、石、溪流, 互相掩映, 有浓厚的装饰性; 或者探索人生的意义, 如《我们从何处来? 我们是谁? 我们向何处去? 》, 是一生作品中最大的横幅, 他自己认为: "这种意义的主题思想, 我以前的作品都不曾有过; 这样有价值的画, 我再也画不出来了。"总之, 凡·高画他的心境, 高更写他的神秘思想和装饰趣味, 惟独塞尚似乎画中无我了, 其实不然。他有强烈的主观愿望, 力图表现空

高更　我们从何处来? 我们是谁? 我们向何处去?

塞尚　高脚果盘、杯子和苹果

间感和质感。如果说凡·高、高更是借对象来表现我，那么塞尚是由我来认识自然，从而描绘我的认识，所以塞尚也是画中有我的。他曾宣称："画家应是对象的主人，尤其要能够表现出自己是对象的主人。"在他看来，表现自然，决定于如何解释自然，因此他强调："艺术的任务在于解释自然，而非抄袭自然。"塞尚解释自然，是从"物象的体积"和"无数关系的和谐"出发的，他得出结论，认为关键在于：（一）色彩的和谐；（二）色彩的空间价值；画家须加以描绘，他的任务才算完成。特别是关于后一点，黄色倾向于前进，蓝色、紫色倾向于后退，画家把握、运用这规律，可增强画面的空间感，这样便是表现自然所赐予的美感，同时最能打动观者。关于前一点——色彩的和谐，塞尚认为绘画是在发觉"新的色彩价值所组成的世界"。他对色彩的和谐与空间价值所作的艺术处理，感到很自满，他曾说："我发明了一种方法，因此我是自学而成的艺术家。"由此可见，他虽"只画苹果、风景，不画感情"，但他在反映"美感"时却是自我立法，所以他的画中仍有我在。

由此观之，所谓"我"者，不限于画家的真实感情、内心世界，即便是技法上的个人特征与独到之处，也都有我在，而中西画中之我，有不少是属于此类的，但和画家的情思、作品的意境究竟不是一码事，未可相提并论。二十世纪以来，继这三位大师之后，西方画中之我不断扩张，终于产生表现派的"我"，暴露了极端痛苦的精神境界，至于抽象画派的"我"，竟成为完全无意识的同义语了。

我国画史，也存在以何作画的理论问题：讲求形似呢？讲求神似呢？或形神兼备呢？而所谓"神"最后总是同画家之我或情思意境紧密联系的。"神"字的出现，可上溯至东晋与六朝，它意味着由客观之神转到主观之神，亦即由人物画转到山水画这么一个过程。东晋顾恺之主要画人物，他提出"以形写神""传神""迁想妙得"等，要求画家抓住对象的形态，进而写其精神、性格、个性，而这妙处必须运用想象，方能取得。因此顾氏追求的"神"，只在对象本身，尚未涉及画家本人进行创作时的精神境界，或者说，画中之我尚未在考虑之列。这"神"由客观转到主观，要求画中有我，则始于南朝宋时的山水画家宗炳和王微。宗

仇英　西园雅集图

石涛　西园雅集图（局部）

炳《画山水序》谈到自己的创作是通过"澄怀观道"以达到"畅神"的目的的，认为画山水只是为了"畅神而已，神之所畅，孰有先焉"？换句话说，苟能畅我之神，必然是画中有我。王微《叙画》在理论分析上比宗炳又深入一步，认为状物和写神（畅神）既有区别，又有联系，前者名曰"画之致"，"致"具有传达、表达以及达到的意思，乃艺术的手段，后者名曰"画之情"，比如"望秋云，神飞扬；临春风，思浩荡"。这种"神""思"意味着画家本人审美感情的抒发与满足，这才是艺术的目的，达到目的，也就是画中有我。王说统一手段与目的，赋予绘画创作以完整概念，同时明确情和致的主从关系，给宗炳的畅神说作了重要补充。到了晚唐，张彦远提出"意存笔先，画尽意在，所以全神气也"，以意先于笔来保证画中之我，奠定了意境、情思在我国绘画艺术和绘画美学中的主导地位。泊乎清初僧原济（石涛）的《画语录》，提出了"吾道一以贯之""画从心而障自远""我之为我，自有我在""我自发我之肺腑，揭我之须眉"等等，使画中之我的地位更加突出了。

　　这里，不妨来段插曲。石涛是我国一位伟大画家，可惜生平有很不

光彩的一面。清帝康熙南巡，他以明朝宗室的身份，两次接驾，画《海晏河清图》，署款"臣僧元济九顿首"，还去北京和满清权贵交往，博尔都将军叫他临摹宋代缂丝《德辉丹集图》（花鸟）和明代仇英《百美争艳图》卷，这些原作都是止于形似的，前者不过是精致的手工艺品，而石涛自己所画花卉、人物，夸张变形，笔意纵恣，别具苍浑之致，比他所临摹的对象不知高明多少，但他却照办了，还在南方代为装裱，寄到北京，那么"我之肺腑""我之须眉"又安在哉？可见画中之我也关系到画家的品性、人格，不能等闲视之。

到了今天，国画创作还是要有我在，不过此我的面貌一新，意味着画家对祖国焕然改观、新生事物层出不穷、四化建设以及精神文明的广阔前景，有无比热爱，竭诚拥护，一片忠心，因而意气昂扬，跟西方现代派绘画中颓废消极的"我"显然有本质的区别。

但是，我们也不应忽视在西方画史上，是版画而非油画开始强调想象与画中之"我"。十八世纪英国前浪漫派诗人兼版画家威廉·布莱克（William Blake，1757—1827）在但丁《神曲》全部版画插图中表现了高度艺术构思与形象思维，具有鲜明的个性。他先于十九世纪英国浪漫派诗论，提出了想象的重要性。他在1807年举行个人画展的《目录·序言》里宣称：没有模特儿也能作画，就当时而言，是放了一声大炮。他给展出的一幅画作了这样的解释："作者坚信自己的全部想象，比任何目前事物都显得更加完美，并含有更为精细的组织能力。"也就是主张改造客观事物形象，创造艺术形象，来表达自己的审美感情，满足自己的审美享受。他坚持表现主观境界，敢于和十七世纪以来止于再现客观的古典主义相执衡，相信画家的想象、画家之我足以使艺术战胜自然。所有这些看法，就当时而言，确实是难能可贵的。倘若同我国画论确立画中之我的时期相比较，却迟了一千年。

杜米埃　立法肚子

画题：讽刺画

我国较早的讽刺画家有五代、宋初的石恪和李雄，都生活在十世纪。刘道醇《圣朝名画评》说石恪"多为古僻人物，诡形殊状，以蔑辱豪右"；李雄"为三鬼，其一鬼执巨蟒呼喊，有忿怒之势，观者往往惊畏"，实际上是对宋太宗表示愤恨。[1]

西方较早的讽刺画家有荷兰的彼得·勃鲁盖尔（Pieter Bruegel，1526—1569），描写饮食就在身边却不伸手去拿的懒汉，以及盲人、残废人的可怜，厌世者的可笑等。十九世纪法国贺诺·杜米埃（Honoré Daumier，1808—1879）则更是讽刺画大师，他在刊物《漫画》（La Caricature）上讽刺法王路易－菲利普（Louis-Philippe），画了一座"政治机器"，一端装进贿赂，一端输出委任状、奖状，因而被判徒刑六个月，还要罚款。他在狱中给许多难友画像；出狱后继续用画笔揭发法国社会丑恶，同情被压迫人民，其名作如《工人住处内景》，反映政府军队造成的灾难；《一群律师》，个个脸上一副尴尬相，反映了他们包揽诉讼，

1 详见拙文《五代北宋间画论中新的审美范畴》。

235

摧毁法制，捞取横财，而心里有点发慌;《纤夫》，只作俯身向前的侧影，背景一片阴暗，突出了劳动苦难、生活悲困，与列宾同名作品相比，却能以少胜多;《乞丐》，男女老幼都有，面部、手势齐向一方，而另一方却是一片空白，说明无人同情他们，如此等等，其思想深度和艺术手法似乎又胜过石恪、李雄了。

我们倘若结合中西古今各个时代背景与画家遭遇，来探寻这个画题（画科）在内容和形式上的共同规律，阐明如何发扬寓庄于谐，谑浪而不油滑的审美情操，将是一个值得比较研究的课题吧!

画风: 奇倔怪异

西方艺术家曾有异想天开的构思，意大利达·芬奇（1452—1519）画盾，可以说是突出的例子。意大利艺术史家乔吉奥·瓦萨里（1511—1571）所写《最著名的画家、雕刻家、建筑师》（1568）中有段记载:

> 达·芬奇考虑在这盾上画些使人见了大吃一惊的东西。于是他搜集了许多蜥蜴、刺猬、蝾螈、蛇、蜻蜓、蚱蜢、蝙蝠、萤火虫等，在他人不得入内的房里加以仔细观察，选择各自的特征，进行综合，在盾上画出一个狰狞可怖的妖怪形象，从阴暗的山岩裂缝中窜出来，鼻孔冒烟，口中喷火，果然取得了令人毛骨悚然的艺术效果。如果说，这些死动物发散出阵阵腐臭，那么热爱艺术的达·芬奇竟会没有嗅到，若无其事一般。[1]

达·芬奇兼通科学，这个怪异形象不失为科学想象的产物。在同一期里，还有造形奇倔的画家，但有别于带着科学趣味的达·芬奇。

1 刘明毅据英译本转译，《美术纵横》第一辑，1982，江苏人民出版社，本文酌加修改。

格列柯　圣多米尼克祈祷　　　　　　　　　　　格列柯　托莱多风景

　　西班牙画家埃尔·格列柯（El Greco,1541—1614）也生活在欧洲文艺复兴、宗教改革运动广泛展开的年代，却站在顽固保守一边，所画人物都表现执拗孤僻的性格，形体清瘦、面部削长、感情冷淡、姿势很不自然，画面一片阴暗。再看我国明末清初的陈洪绶（1598—1652）因清兵入浙东，曾做了一年和尚，他的清风亮节和格列柯的固执不化，其性质截然不同，但所画人物造形夸张，或头大身小，或头小身大，大都面目怪异，动作别扭，比格列柯更多歪曲。另方面，中、西这两位画家都兼擅山水。格列柯的一幅托莱多[1]写生，那阴云密布、风雨欲来的黯然天空，似乎就要笼罩着地面上华丽明朗的建筑群。作者以阴暗与明亮的强烈对比来刺激感官，制造险恶吓人的气氛，这在西方风景画中实为罕见，可称奇作，而在国画山水中也许可以说是一个空白。陈洪绶的山水也时常出奇制胜，其结构大都于极端纷歧中求统一，一般认为很不协调的自然形象，被他融为有机整体的艺术形象，其运笔则故为生硬而见韵致，

1 托莱多（Toledo），西班牙城市。

陈洪绶　餐芝图

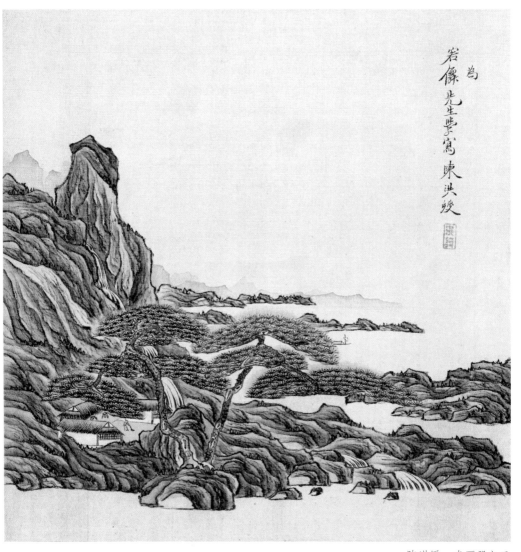

若儻先生粲寫 陳洪綬

陈洪绶　杂画册之三

239

（传）周文矩　文苑图

不落任何山水大家的窠臼。相对而言，格列柯尚未脱离客观形象，陈洪
绶则拆散了自然结构，自家重新安排。但是二人的奇作又似乎在走共同
的途径，亦即"虽离方而遁圆，期穷形而尽相"[1]。对于艺术造形，既可独
辟蹊径，更可加以歪曲，只要能透入对象的本质，作品便不同凡响了。
这个道理，也被称为"以离得合"，意思是乍看好像违反客观规律，其
实符合画家的主观意蕴认识，领会与意蕴。换而言之，欲"奇"必"离"，
陈氏比格氏"离"得更远，也就更"奇"了。

　　这里附带谈谈意蕴有时赋予作品以一定的趣味，在这方面，中西绘
画颇不相同，这当然关系到相应的社会历史时期的思想意识，虽不属于
"奇"，也不妨作些比较。试以描写人们在树下、树荫的生活场景为例。
传如唐代韩滉的《文苑图》[2]：松树下一位文人，倚石而立，执笔凝神；宋

1 东晋陆机《文赋》。
2 今一般传为周文矩所绘。——编者注

吟徵調萬籟下桐

松間疑有入松風

仰窺低審含情客

以聽無絃一弄十

臣京謹題

聽琴圖

赵佶 听琴图

241

马奈　草地上的午餐

徽宗赵佶的《听琴图》：自然背景为大树一株，藤萝攀援而上，花竹绕之，近处假山石上置一盆景，形成高旷清幽的气氛。树下一人端坐抚琴，虽作凝神状，却双眸可见。左右二人对坐听琴；一人俯首，持扇，一人双手拢在袖内，仰望天空。他们所视的对象，不尽相同，居中者与居右者为盆景，而盆景是实，居左者为天空，而天空是虚。但人目之所对虽属于外的，外的却紧密联系内的，那便是感应与情思。因此，这三人的视线或会合，或交错，得虚实相生之妙，意味着审美精神已在一定的自然气氛下，进入琴声（琴韵）所生的音乐天地；而回环荡漾，并融成一个物我为一的艺术生命整体。可以说：画家善于掌握视觉与听觉的通感，将抚琴与听琴，或音乐艺术的创作与欣赏，打成一片了。倘若抚琴者闭目凝神，势必破坏艺术效果了；真是匠心独运，自有一番本领。也许是

由于加强感人之音，所以题名《听琴图》而非《鸣琴图》吧！但是法国印象派前驱马奈（1832—1883）的《林间野餐图》（亦名《草地上的午餐》），虽然也写树下生活，却大不同韩、赵了。两位衣帽楚楚的绅士，对坐聊天，而食品和餐具堆在一旁，而他俩之间有一位完全裸体的女性，她右手托腮，右腿外伸，面向观众，有自得之色。如将图名改为《女性健美观赏》，也许更加切合。相比之下，中西画家的审美趣味迥然不同，前者反映唐、宋封建士大夫雅逸幽淡的唯心主义，后者歌颂十九世纪法国资产阶级追求感官享乐的唯物主义。我国自从油画东来，只作裸体（包括女性）素描，油画方面似乎还没有见到过表现马奈式的美感趣味作品。然而随着时代的前进、中西文化的交流，以及一国两制的推行，我们的油画甚至国画将如何对待西方这种审美鉴赏，也许须要先作一番理论探讨吧！

画法之一：线条的运用

国画艺术以线条的运用为基本的表现方法，并贯彻创作全过程，既可提取对象的生命、本质，还能借以抒发画家的感情、意境。他如果兼通书学的笔法，则更能丰富线条的形式美，以表达作品的意境美，因此单凭线条而不施彩色的水墨画，足以成为国画的一个独立专科。西方画家在素描方面或阶段，是能发挥线条的直接表达感情的作用的，黑格尔（1770—1831）说得对："速写或草稿卓越地表现了画家的天才及其特点。"画家的素描"是以丰富的创造力、想象力，直接表现他自己的心灵"[1]。安格尔（1780—1867）宣称："素描——这是高度的艺术忠诚。""素描不单是勾取轮廓，它具有表现力，……寓有画的全局，乃艺术的雏形，……包含全画的四分之三强"。"除了色彩，素描是包罗万象的。"素描中的

1 黑格尔《美学》英译本，第3卷，第274页。

马蒂斯　舞蹈

"线和形愈简练，愈有美和魅力"。换而言之，西画素描与中国洗练的水墨画一样，也可以表现画家之我。但是以素描为基础而完成了的油画，经过反复的、多层次的设色以及明、暗与面、块、体的处理，却把早先的线条功能湮没了，反而影响画中之我的表现。这里，我们还应看到两个方面。

（一）在素描中，线条的运用须灵活与凝重相结合，才能为油画笔触的坚实性、生动性，打下良好基础；因此油画意味着笔力的转化而非笔力的消失。我们倘抱着尊线论的成见，以无"线"来责难西画，就未免流为皮相，而且也过于轻率了。塞尚曾说：线条是由于"一边设色，一边素描"凝结而成的。这句话值得我们深思。设色的变化、浓淡以及层次、累积之中，寓有相当于素描的笔触，素描既以线条为基础，那么复杂的设色也就仍然呈现线条般的感觉与艺术效果了。塞尚的艺术处理是成功的；有时候，他索性在画中物象的某些部分补上轮廓，以突出线条感。因

此，他是具有线的概念的，而且在他看来，线条体现笔力，笔力更同质感表现紧密联系的。至于凡·高，性格质朴，富于激情，对生命和自然美反应强烈，在他的笔下，色彩时常呈现宽阔的、螺层的、不断奔腾的带形，是以"线"而不以"面"来塑造设色的形象。高更以及马蒂斯（1869—1954）则愈加奔放，用黑色或其他重色的粗犷线条，来勾取轮廓了。总之，二十世纪以来西画中的线条作用日益增强。但是国画线条在运笔中的提、按、重、轻、缓、急、收、放、铺展以至飞白等之与以线造形抒情的有机联系，则变化多端，造诣精微，又胜于西画。这是因为我国书画相通，而笔的构造、笔毛的性能以及笔的运用，中西原不相同，更何况在西方书写并未成为艺术。此外，线条不仅仅是技法问题，它还联系着对现实的审美感情，以及由此出发来塑造艺术美。由于长期以来，西画基本上是对照实物、追求形似的，而实物自身只存在面、块、体和色彩、明暗，并没有作为轮廓的线条，后者乃出于画家的感受和想象而被加于对象的。因为艺术想象有一部分发源于主观，而强调形似则决定于客观；形似是为了再现对象，想象则与表现画家之我分不开，所以形似领先而导致线条之可有可无，也就毫不足怪了。类似的情况在我国的年画中显得相当突出。虽然年画也用线条，但它是与平涂色彩相辅而行的宽度一致、速度一致的单线，毕竟不同于传统水墨画足以抒发情思意境的、变化多端的线条，因此和线条共性命的审美感情在年画作品中表现不出来，遂使观者觉得除了形似，还缺少什么东西——那就是画家之我！

　　此外，我国美术院校的国画系以素描为一门基础课，使同学掌握造形的准确性，这是无可非议的。到了高年级，如何将西画素描的木炭线条和国画（或水墨画）的毛笔线条相融会，似乎还是一道"关"，怎样胜利地渡过此关，以避免成了中国的水墨加西洋的素描，这不失为中西绘画比较研究的重要课题。因为对于专事西画而后改画国画而言，这个融会问题解决得怎样，未可等闲视之啊！

彼得·德·胡奇　男人为女人递上一杯酒

画法之二：结构

　　十七世纪荷兰画派讲求光的效果，彼得·德·胡奇（Pieter de Hooch，1629—1684）的《荷兰室内景》，室内较暗，窗口较亮，一妇人站在窗前，右手举一杯酒，一男子以左手去接，而注视着光线射在杯口上所形成的那个亮点，这亮点首先吸引观者的兴趣。十一世纪的赵佶《听琴图》（上文提到过）弹琴者位于正中，听琴者位于左右两侧，但三

人视线却或多或少集中于面前一座小小假山石上的那个十分精致的盆景，这件东西虽小，而作用不小，是以视觉之美辅助听觉之美，沟通了音乐创作和音乐欣赏，大大丰富了审美享受。比较之下，胡奇的结构是单一的，采取直线式，是诉诸光学的，赵佶的结构是双重的，采取二线交叉式，是静观与静听相互融合的，使感情深化了。也可以说，前者止于科学，后者进入诗的领域。

画外之功: 学问修养

钻研现实，体验生活，充实意象，锻炼技法，推动艺术构思，以提高创作质量，这些原是中西绘画的共同要求。至于以学问修养为画外之功，中西双方也是一样，陆游示其次子诗云: "汝果欲学诗，功夫在诗外。"使人联想到画亦如此。不过就范围而言，国画似乎比西画要大一些。我们讲求画中的书卷气息，把它作为意境表达的最高标志，而且在今天，这"书卷"已不限于中国的诗、书法以及古典文史哲著作，也包括外国的，特别是西方美学、画史、画论，都可借鉴。这里只谈谈画中有书家的意趣。我们要融会富有生命与意趣的书法线条于绘画线条中，从笔力、笔势上吸取书法之长；尤其是为了充实画中境界，还可在画上题诗、题辞，而字迹本身又是书法。此数事者相互结合，有助于以画抒情并使具体的与抽象的形象(后者属于书法)共同成为"心画"，达到画中有诗、有我，亦即上文所说的最高标志。因此，一位国画家的气质、学养如何，在他的作品上可以一目了然，无论他是画人物、山水、花鸟或历史题材、现代题材。在西画里，也有诗境，而画面却不题诗，书画交融也不可能存在，因为书写在西方只是实用工具。我们作此比较，并不以西画之所缺轻减对西画的评价，乃是为了深刻地认识国画的特征，更好地加以发挥。倘若从事国画创作与理论研究，而无自知之明，无异乎自暴自弃，那就很可虑了。

小结

中西艺术（绘画）还有许许多多方面可以比较，我只是偶尔想到的一些，讲得相当零散，也许还有些偏见。我们应该时时看到：中西双方互有短长，须用彼之长补我之短[1]，而不以己之见强加于人。我很赞成钱锺书先生在中美双边比较文学讨论会上发言中的那句话："和而不同，不必同声一致。"[2]。而且这种精神也有助于不同看法展开讨论，使真理愈辩愈明，讨论也愈来愈好！

1 例如国画设色仍然比较单纯。
2 《中国比较文学》创刊号，1984 年。

国画之我与西方表现主义之我

我国古代绘画理论提出"意存笔先",西方现代绘画艺术要求表现"自我",都是强调作品须有作者的思想感情,也就是"我"在画中。但是同为一个"我"字,其内容、涵义却不相同。倘若把古今中外的艺术中的"我"混为一谈,或者以现代西方资产阶级极端苦闷阴暗的心情来解释我国长期封建社会里文人画家的精神意境,或者把我国反映资本主义萌芽的画家的新面貌等同于西方现代派画家的新面貌,都会违背历史唯物主义,沦为形而上学。因此,结合中外古今画家们各自的美学思想、绘画实践、绘画理论,探讨他们的主观世界或"我"的实质与特征,分别予以恰当的评价,也许是当前艺术批评的一个重要课题,本文只不过是抛砖引玉罢了。

一

首先,我国古代艺术理论关于是否应该表现"我",曾存在纷歧,并不完全一致。有的予以肯定,而不主张崇尚客观、纯粹写实。

战国末，韩非（约前 280—前 233）讲过一段故事：

> 客有为齐王画者，齐王问曰："画孰最难者？"曰："犬马
> 难。""孰易者？"曰："鬼魅最易。夫犬马，人所知也，旦暮罄于
> 前，不可类之，故难。鬼神无形者，不罄于前，故易之也。"[1]

意思是画家应服从客观世界的具体物象，力求形似，至于他自己的思想
感情则不在考虑之列。东汉张衡（78—139）也主张写实："画工恶图犬
马，而好作鬼魅，诚以实事难形，而虚伪不穷也。"[2]绘画艺术仅仅是为了
描绘"实事"。

但是另一方面，在战国之前却已存在强调主观的画论。春秋宋国的
庄周（约前 369—前 286）认为艺术创作的动力，首先在于画家的那种不
可抑制的热情，他也讲了一段故事：

> 宋元君将画图，众吏皆至，受揖而立，舐笔和墨，在外者半。
> 有一吏后至者，儃儃然不趋，受揖不立，因之舍。公使人视之，
> 则解衣槃礴，裸。君曰："可矣，是真画者也。"[3]

生动地刻画出这一位画吏的形象，他不同于循规蹈矩的画工，因为精神
解放，能发挥个性，笔随心转，痛快淋漓，而旁若无人，却又始终掌握
绘画的主动权——状物而不为物使，也就是画中有"我"了。

东晋王廙工书善画，曾教导侄儿王羲之（321—379）："画乃吾自画，
书乃吾自书。"都有个人独创的艺术特色，充分代表着"我"。由此可见，
尚"我"不仅是绘画，而且也是书学的审美法则，所以唐代虞世南说：
"心为君，妙用无穷，故为君也。手为辅，承命竭股肱之用故也。"[4]清代

1 《韩非子·外储说左上》。
2 《后汉书·张衡传》。
3 《庄子·外篇·田子方》。儃儃：悠闲貌。槃礴：箕踞而坐。
4 《笔髓论·辨应》。

康有为说："夫书道犹兵也，心意者将军也，腕指者偏裨也，锋者先锋也，副毫者众队也，纸墨者器械也。"[1] 以"心意"为主，就必须写出"心意"，必须有"我"。值得注意的是，东晋顾恺之（约345—409）后于王廙几十年，倒不是怎样强调画中之"我"。他认为："凡画，人最难，次山水，次狗马；台榭一定器耳，难成而易好，不待迁想妙得也。"[2] 至于画人之所以"最难"，因为须"以形写神"[3]。这里，"迁想妙得"是指艺术家运用想象所取得的艺术效果、艺术成就，如果没有想象力，画人物时便难于揣摩、领会其人的精神本质，而形诸笔下，做到"以形写神"。我们应着重指出，这里的"神"乃客观对象所固有，还不是指画家本人的精神状态，尚未涉及画家之"我"。

到了六朝、宋时，宗炳和王微开始把这个"神"字从客观的转到主观的，强调画家本人的情思意境，揭示画中之"我"的主导力量，重新衔接七八百年前庄周的画论传统。宗炳是山水画家，主张山水画的目的在于满足画家的审美感情，使他的精神舒畅，而山水画最能达到畅神的效果。他宣称："神之所畅，孰有先焉！"[4] 这里，感情或精神是属画家本人的，畅神是畅画家之神，因此都离不开"我"的领域。王微善属文，兼山水之爱，他以"望秋云，神飞扬；临春风，思浩荡"来描写自己由于面对自然的气氛而焕发的心理反应；以"绿林扬风，白水激涧"形容自然的色彩跳动丰富了他的审美感受；这种反应与感受被称为"画之情也"。他还说："融灵而动变者，心也。"[5] 指出抒情或畅神的前提，还在于丰富意象，以充实"我"的蕴蓄。

六朝的画论开始强调"我"的存在和作用，更是和当时的文论相呼应的。梁时刘勰（约465—520）所谓"缀文者情动而辞发，观文者披文

1 《广艺舟双楫·缀法第二十一》。
2 《论画》。
3 《魏晋胜流画赞》。
4 宗炳《画山水序》。
5 王微《叙画》。

251

以入情"[1]，把创作与欣赏概括为由内而外的"情动"与由外而内的"入情"，这"情"首先是和作者的"我"分不开的。至于"沿隐以至显，因内而符外"[2]之"隐"或"内"，将是难以想象的，倘若撇开作者之"我"。

到了晚唐，诗论、画论继续发展，较多涉及物与"我"的关系。司空图（837—908）主张"长于思与境偕，乃诗家之所尚"[3]，使意象和物象相契合，进而体现诗中的物、我交融。符载《观张员外[4]画松石序》：

> 观夫张公之势，非画也，真道也。当其有事，已知夫遗去机巧，意冥玄化，而物在灵府，不在耳目，故得于心、应于手，孤姿绝状，触毫而出。气交冲漠，与神为徒。[5]

这一段话无异乎给张璪的名言"外师造化，中得心源"作注释：画家观察、学习自然形象，不停留在耳目之所接，须进一步加以融会，存诸灵府，由意象而形成意境。使"心"或"我"不仅真有所得，而且好像和大自然的恬静虚寂打成一片，这"虚静"不是什么空幻的东西，它丰富了"心"的源泉，在画中写出"我"的一种境界。张彦远论顾（恺之）、陆（探微）、张（僧繇）、吴（道玄）用笔时，总结出"意存笔先，画尽意在"[6]这条创作原则。朱景玄说画家"挥纤毫之笔，则万类由心"[7]。我们把以上诸说相互比较，便知司空图之"思"、符载之"灵府"，张璪、朱景玄之"心"、张彦远之"意"，都足以说明在古代画论中，艺术家的"我"已占了主导地位。

宋、元、明、清的画论，愈来愈重视画中有"我"，其中石涛的《苦瓜和尚画语录》，表现了最高的理论水平。试分别简述如下。

1 《文心雕龙·知音》。
2 《文心雕龙·体性》。
3 《与王驾评诗书》。
4 唐代山水画家张璪，曾任检校词部员外郎，782 年在长安作画。
5 姚铉《唐文粹》。
6 张彦远《历代名画记》。
7 朱景玄《唐朝名画录·原序》。

郭熙　乔松平远图　　　　　　　　　　　　　文同　墨竹图

　　宋代文同（1018—1079）画竹，主张"应先得成竹于胸中，执笔熟视，乃见其所欲画者，急起从之，振笔直遂。……如兔起鹘落，少纵即逝矣"[1]。所谓"先得成竹"，和"意存笔先"是同一意思，并且强调达意愈速，其意愈真。郭熙（1068—1077 间为图画院艺学）提到，"凡一景之画，不以大小多少，必须注精以一之"，只有克服"惰气""昏气""轻心""慢心"[2]，才能做到。"注精"意味着"我"进入创作，精神贯注于创作全过程，"以一之"是指立足于"我"，使物为我用，笔随心转，以艺术形象，也就是以"我"或心为主导；而"惰""昏""轻""慢"，都是亡

1　李衎《竹谱详录》引文同所授苏轼画竹诀。
2　郭熙《林泉高致》。

"我"的大病，不足以指挥创作。与文、郭同时的苏轼（1037—1101）更从文人画角度提出："观士人画如阅天下马，取其意气所到。乃若画工往往只取鞭策皮毛，槽枥刍秣，无一点俊发气，看数尺许便倦。"他赋予"我"以积极的涵义：必须精神焕发，志趣昂扬，方可摈弃细节，捉取实质，笔墨落纸都是意气所到处了。至于黄庭坚（1045—1105）复从同一角度，拈出"我"的另一活动状态，即（古人）"不用心处"，"如虫蚀木，偶尔成文"[1]。这和"意气所到"似乎对立，其实是"我"的两个方面，因为当物、"我"之间达到了高度统一时，"我"的运用也就愈加自如，或发乎意气，或出于偶然，都不失为"我"的体现。

元代画家更从多方面拈出"我"的构成因素。黄公望（1269—1354）认为"画不过意思而已"，"作画大要去'邪、甜、俗、赖'四个字"[2]。言外之意，画家之"我"必须破除四字，归于雅正。倪瓒说，他所画的墨竹"聊以写胸中逸气耳，岂复较其似与非，叶之繁与疏，枝之斜与直哉"[3]，不尚形似，但求表现"我"之萧散而无所用心。元代以"雅""逸"为审美标准，是具有历史背景的，反映蒙古族统治下，汉族消极反抗的思想意识。我们且看以宋室王孙入仕新朝的赵孟𫖯，就愈加明确黄、倪所抱的政治态度。赵孟𫖯不谈野逸，而是满口"古意"："作画贵有古意，若无古意，虽工无益。"这就犹如庙堂文学，不敢正视当前现实，其审美趣味往往倒向古代。相形之下，赵氏之"我"是在朝的，黄、倪之"我"是在野的，界限相当分明。

到了明末、清初，民族矛盾存在于满、汉之间，而形成不同的艺术风格：弘仁的冷削，八大的奇崛，原济的纵恣，具有明遗民画的特征；而虞山派（王翚）的拘谨，娄东派（王原祁）的板滞，很像"奉旨"之作，生气索然了。因此双方的画中之"我"面貌也自不同。原济（石涛）虽然晚节不佳，但基本上继承发扬"解衣槃礴""畅神""意气""注精以一"的理论传统，取得了杰出的艺术成就。他说："作书作画，无论先辈后

1 《山谷题跋》卷三。
2 《写山水诀》，载陶宗仪《辍耕录》。
3 《赠张以中疏竹图》题语。

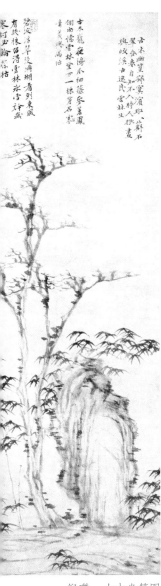

倪瓚　古木幽篁图

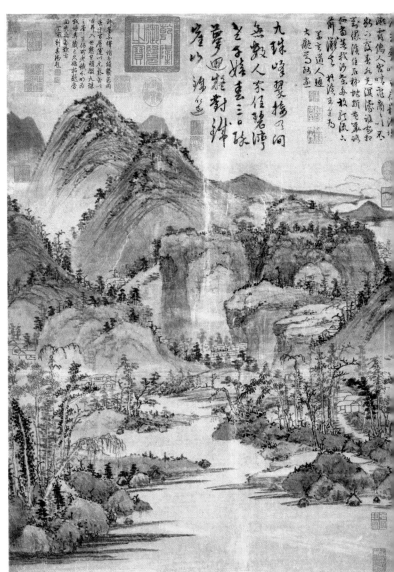

黄公望　九珠峰翠图

255

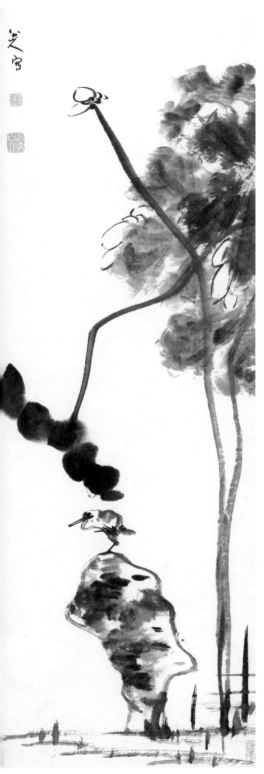

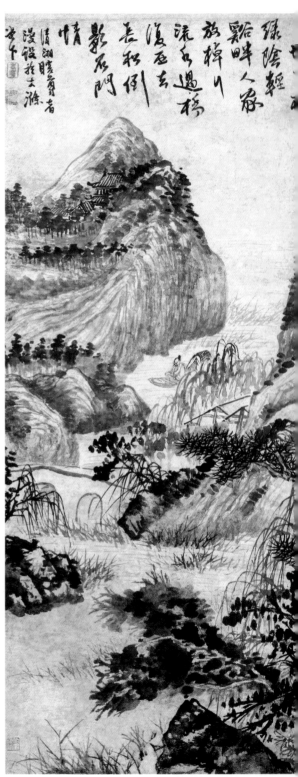

八大山人　荷石水鸟图　　　石涛　柳溪钓艇图

学，皆以气胜得之者。"必须"有真精神、真命脉。……用大气力，摧锋陷刃不可禁当"[1]。这俨然是庄周笔下的画家之"我"。他曾描写自己的创作："吾写此纸时，心入春江水。江花随我开，江水随我起"[2]，画家之"我"和自然契合，两个"随"字更突出主观能动的精神力量，进而主宰自然了。尤其是他提出"一画"说，要求画家之"我"须向伟大的空间开拓，融会自然万象于胸中，气势雄浑，然后化为笔墨，传诸缣楮，写出一个不平凡的"我"来。这样就必须以"一画"来统摄自然—胸臆—艺术三环节，从而创造物、"我"为一的艺术形象，其中"我"的作用实为关键。所以他说："一画之法，乃自我立。"以"我"运"法"达到十分精熟的程度时，将是"人不见其画之成，画不违其心之用"[3]。显得圆融无碍，十分自然了。可以说，石涛的"一画"说不仅概括了张彦远的"意存笔先"、苏轼的"意气"为先，以及黄庭坚的"不用心处"，还使我们回想到老子《道德经》所说："一生二，二生三，三生万物。"石涛把这"一生二"的观点发展为掌握"一画"以融会物、我的绘画法则了。继石涛之后，对画中之"我"说仍有所探究，限于篇幅，暂从略了。

二

西方关于"我"在艺术中的作用或艺术家的主观能动性，历代也都有论说，它最早寓于希腊的艺术摹仿说，以后逐渐由隐约趋于明显。传为荷马（前9—前8世纪）的史诗描写阿基琉斯的盾牌上所镂刻的耕种图，提到了艺术摹仿："在犁的后面的泥土是黑色的，看上去真像耕地，尽管盾牌以金为材料；这是多么惊人的艺术。"[4]诗人赞叹以金代黑而能酷

1 张大千《大风堂书画录》，癸未版第66页，《苦瓜山水》。
2 《大涤子题画诗跋》，《美术丛书》本。
3 《苦瓜和尚画语录·一画章第一》。
4 《伊利亚德》，第18章，第548节。

似耕地的摹仿艺术，但还没有使用"摹拟"这个词。大约两百年后，哲学家赫拉克利特（约前530—前470）有这么一段话："自然最初的和谐是由对立的，而非相同的东西形成的。艺术摹仿自然，显然也是如此：绘画混合白色和黑色、黄色和红色的颜料，描绘出酷似原物的形象。"[1] 可以说赫氏首先拈出艺术摹仿的论点。

又过了一百多年，亚里斯多德（约前384—前322）认为："历史家与诗人的差别……在于一叙述已发生的事，一描述可能发生的事。"[2] 然而"一桩不可能发生而可能成为可信的事，比一桩可能发生而不能成为可信的事更加可取。……写不可能发生的事，可以用'为了诗的效果''比实际更理想''人们相信'这类的话来辩护"[3]。亚氏之言相当重要。因为将摹仿由被动的复制转为主动的表现，看到了摹仿者的想象力与主观能动性了。亚氏进而提出："想象不同于感觉和判断。……即使没有现实的和可能的感觉，想象依然可以发生，例如梦中见物。"尽管"许多想象是虚假的"，然而"想象的东西在心里牢不可去"，因为"记忆和想象属于心灵的同一部分。一切可以想象的东西本质上是可以记忆的东西"。[4] 亚氏不仅触及艺术家无须面对自然、现实，而单凭借记忆表象，就能进行创作这一事实，并且暗示以至承认，在上述过程中艺术家本人的思想感情，亦即"我"所起的能动作用了。亚氏的创造性摹仿说标志着西方文艺美学关于摹仿的概念的一个突破，同时对诗人、画家等的"我"开始予以应有的地位。

公元一至二世纪，罗马斐罗斯屈拉塔斯进一步强调想象的作用，"想象比摹仿是更为巧妙的一位艺术家"。想象"用心来创造形象"，"能塑造它所没有看到的东西"。[5]"是想象……造作了那些艺术品，它的巧妙

1 《前苏格拉底哲学著作残篇》。

2 亚里斯多德《诗学》第9章。

3 同上书，第25章。

4 《心灵论》第3卷，第3章，载《古典文艺理论译丛》第11册，第5页。

5 《提阿纳的阿波罗尼阿斯传》第2卷，第22章，蒋孔阳译。

和智慧远远超过摹拟。"[1] 这里想象或心的活动是和艺术家的主观或"我"不可分割的，因此斐氏之言有助于西方后来画中有"我"说的继续发展。

在中世纪欧洲的一千年里，艺术沦为宗教、教会神学以及封建权力的附庸，艺术摹仿的对象纯为彼岸世界或上帝，直到十四世纪资产阶级反封建、反教会的文艺复兴时期人文主义运动开始，艺术才由天上转回地上，但由于资本主义生产发展须大力提倡科学技术和尊重客观现实的精神，影响所及，艺术摹仿的被动性占了上风，使画家的想象与画中之"我"有所削弱。

意大利文艺复兴的先驱但丁（1265—1321）主张："你们的艺术要尽量摹仿自然。"[2] 尽管他的《神曲》运用想象来描绘诗人之"我"。接着在绘画方面，基本上倾向于写实。雕刻家、画家、诗人阿尔伯蒂（1404—1472）说："一幅绘画的任务在于运用线条和色彩来描摹任何特定的物体，由于这种方式，作品必然十分出色，并和对象尽可能地相似。"[3] 达·芬奇（1452—1519）提出："绘画是一门科学。""绘画研究自然哲学。"[4] 他以大量篇幅（从第三篇到第六篇）讨论透视学、光、影、色、比例与解剖、动态与表情等，都是作者凭肉眼观察对象所作的忠实记录，换而言之，画家完全被动地接受客观刺激。芬奇虽曾写下借助败墙以活跃意象的一条经验[5]，但毕竟不同于丢开实景仍可组织意象，以抒发情感了。

这股写实主义潮流经过十七世纪资产阶级与王室联盟的古典主义以及十八世纪资产阶级启蒙主义运动，一直持续到十九世纪中叶以后，才遇到了劲敌，那就是不满足于被动反映客观、要求主动表现画中之"我"的浪漫主义。法国浪漫主义重要代表德拉克洛瓦（1798—1863）宣称："对一位艺术家来说，确切地按照自己的意图办事，注意自己的独特风格，比单纯地记录大自然所可能提供给你的……都远为重要得多。不过，

1 《提阿纳的阿波罗尼阿斯传》第6卷，第19章，杨绛译。
2 《神曲·地狱篇》第十一歌，吕同六译文。
3 阿尔伯蒂《绘画论》。
4 达·芬奇《笔记》，包括《绘画论》，麦克兑英译本，1906年伦敦版。
5 参看本书《墨池·影壁·败墙》。

我也得再说一遍，这并不是一般人都能做得到的，这只有少数的某些人才办得到，为什么好的作品总是由艺术家的想象创造出来，那就是因为他严格地遵照自己天才的指引进行创作的缘故。"德氏还强调画家的人格（个性）："学者所能做到的顶多也不过是把原本在自然界已经存在的东西表现出来而已。一个迂腐的学者，他的人格在他的作品中丝毫不起作用，但对艺术家来讲，情况就非常之不一样。人格乃是他赋予其作品的印记，以使之成为一件艺术家的作品。"[2] 假如画家缺少"自己的意图"和"人格"（个性），或者说画中无"我"，是难以产生艺术作品的。美国浪漫派画家惠斯勒（1834—1903）说得很幽默："依照原样捉取自然，便可成为画家，这就犹如钢琴演奏家只须坐在钢琴前面。""自然本身会产生一幅图画，那是十分难得的事。"由此可见，浪漫主义相当突出了画中之"我"。

　　但另一方面，十九世纪中叶法国古典主义则坚持尊重客观，进行忠实于对象的素描，安格尔（1780—1867）便是典型的代表。他在自己的门口挂一块招牌，上写"素描学派"，并宣称："线条——这是素描，也就是一切。"这种见解显然是有物而无"我"了。至于法国农民出身的米勒（1814—1875）似乎徘徊于物、"我"之间，实质上他的笔触情趣饱满，是画中有"我"的。他宣称："我生下来是个乡下人，我死时还应该是个乡下人。我要把我的感受描绘出来。"[3] "画家画什么，倒不重要，问题在于他有多少自我放在画中。"[4] 米勒之"我"便包蕴在这种感受中。十九世纪八十年代印象派绘画兴起，着重于观察自然，科学地分析光、色变化，如实地再现瞬间印象，画中之"我"所余无几，可以说继文艺复兴之后，科学精神再占上风。到了塞尚（1839—1906），又从事新的探索，情况比较复杂。他自称："在把自己的感觉译成自己所特有的光学语言的同时，

1 《德拉克罗瓦日记》，李嘉熙译，人民美术出版社，1981，第329页。
2 同上书，第410页。
3 约瑟夫·皮琼恩《艺术史》第3卷，第511页，巴兹福德版，1933，伦敦。
4 S.契尼《现代艺术史话》第98页引，1958，伦敦版。

赋予了自然的再现以新的意义。"[1]他的这种光学语言，具体说来，就是从当前的分散、混乱的现象中寻找一个焦点，把自己的视觉同这焦点联系起来，使这焦点上的物体有秩序地、有连贯地聚集为"圆锥体"；做到了这一步，塞尚认为不仅意味着"写生的构成"，更标志着"一种新艺术的创始"。这"圆锥体"乃绘画艺术的基本形式，使画家进而"使用圆柱体、球体、锥体来描绘对象"，而在描绘时"都要表现出透视关系"。[2]简言之，画家必须"给自己的感觉谋求适当的表现形式，而这感觉正是他创造自己的绘画美学的基础"[3]。

英国艺术批评家罗杰·弗莱曾论说塞尚为欧洲绘画发展所产生的影响，主要有以下两点：

（一）创造了艺术家的内部视象，使它与外部经验相会合，以塑造艺

1 爱弥儿·贝尔纳回忆塞尚的话。

2 见1904年（逝世前两年）的一封信。

3 爱弥尔·贝尔纳回忆塞尚的话。

塞尚　圣维克多山

术形象，进而发掘并表现艺术真实：在表现中，几何学观点导致了前所未有的变形。

（二）在造形方面，凭"缺落"而非"丰满"以取得力的表现；另方面环绕着浓重的轮廓线，每一笔触、每块色彩都在跳动，体现了画家对生命的热忱。[1]

从弗莱的说明，可以看出塞尚对现代西方绘画的影响：强调个人的独特感受和内部视觉独特的意象，是预示了后来突出"自我"的表现主义；而运用变形和几何形以描绘个人意象，则更架设起通往抽象主义的桥梁。表现主义和抽象主义所含的非理性主义和形式主义因素，为现代西方绘画所共有，因此塞尚时常被称为现代派之父，而画中之"我"也就包含前所未有的因素了。

1　以上根据罗杰·弗莱《塞尚——对他的发展的研究》，1927，里奥纳德与乌尔甫公司，伦敦版。

三

我们可以从绘画、文学和哲学诸方面，来了解表现主义的若干论点。下面先引西方的有关评介，再举些代表作品的主题，以为佐证。

斯太昂写道：

> 二十世纪初"表现主义"一词首先应用于绘画，以便将凡·高和马蒂斯表现富于强烈的个性的绘画，从早期印象主义绘画区别出来。他俩拒绝如实地描写所见的事物。凡·高说过："要凭力量表现他自己。"印象主义者试图描绘外在的现实，表现主义者坚持艺术须传达关于所见事物的个人经验、内心想象或意象。表现主义者断然否定任何写实的风格，认为那只不过是摹仿得一清二楚罢了；他对客观现实不感兴趣，不拘泥于表面细节。表现主义之于绘画，犹如象征主义之于文学，除内心世界之外便无美的哲学可言。
>
> 第一次世界大战前德国表现主义戏剧……是一种以自由对抗极权的、热烈而又狂暴的戏剧。它继尼采之后，颂扬个人，并把创造性的人格加以理想化。[1]

也就是说，表现主义理论以"自我"表现为核心。马尔克（1880—1916）和康定斯基（1866—1944）曾为了宣扬艺术之"我"，发表联合声明：

> 我们捧着神杖，探寻矿脉，巡视了过去和现在的艺术。我们只给没有沾染传统、不受传统束缚的艺术进行辩护。……我们一经发现传统的坚硬外壳有条裂缝，我们就立刻加以注意，渴望有股力量从裂缝中冲出来，让我们重见光明。

1 J. L. 斯太昂《表现主义和历史剧舞台》，载《现代戏剧——理论和实践》第3卷，第1—2页，第3—4页，牛津大学出版社，1981。

意思是艺术家表现"自我"，首须打破传统，跟着才能找到他的创作源泉。

契尼则把这个源泉（或创作对象）解释为：宇宙整体及其统一的秩序和外溢的生命。表现派艺术家"对于它们有所感觉，进而加以传达，便产生一种意象，后者不仅超越自然现象，而且原来促成意象的自然断片也消失了。表现主义艺术的真正实质，就在于人的自我所含的一部分自然丧失了，而包蕴全部自然的自我整体呈现了"[1]。对表现主义者来说，万物皆备于"自我"，艺术就是要表现这个"自我"。

德国表现主义小说家埃德施米特（1890—1966）在 1918 年的一篇演讲中讥笑"印象主义所创造的瞬间，仅仅是时代巨磨里的一颗谷粒"，而"在表现主义那里，感情获得无限扩张，……要求表现经久不衰的激情"，也就是"伟大的、包容一切的感情"。尤其是"世界的形象只在我们（表现主义者们）自身"。"存在，乃是一种巨大幻象"，而"我们的整个用武之地就在这幻象中"，因此"幻象之中既有感情，也有人"[2]。这"人"也就是表现主义者的"自我"。

表现主义的剧本可以奥地利剧作家兼画家奥斯卡·科科施卡（1886—1980）的独幕剧《暗杀者，女性的希望》（1970）为代表。它描写"强烈的性冲动……两性间一场残酷的战斗，这场战斗被安排在一个似乎是中世纪和神话式的时代里，剧中人物名叫'男人'和'女人'"。他所作的"这一剧本上演的广告画，不仅意在引人注目，而且要使过路者大吃一惊"。他的早期剧本《燃烧着的灌木丛》（1910）"也采取同一主题，……经过种种痛苦，终于双方的激情得到了净化"。1917 年发表的《约伯》则把女性写成"只有邪恶，别无其他"，"作者为了对社会表示强烈的敌对，曾把自己的头发薙光，像个囚犯。"[3] 一句话，"我"与非"我"——周围世界，包括女性在内，是完全不相容的。

1 S.契尼《现代艺术史话》增订本，第 232—233 页，麦森公司版，伦敦，1958。

2 袁志英译自《德国文选》第 4 辑，费舍尔袖珍本出版社，1972。

3 斯太昂前揭书，第 43 页。斯氏此书的封皮就印了作者自绘的这幅广告画。

美国文学批评家莱昂内尔·特立里（Lionel Trilling，1905—1975）断言："文学的实质就是关于自我：过去两个世纪的文学也已涉及自我和文化之间的长期争吵。""我们举不出任何一位现代大作家，他的作品不是坚持以这种争吵为主题的，或者他不曾说过：自我为了满足自己，是比任何文化都具有更为合法的要求。"[1] 特立里号召："把人的个性从人所受的文化专制中解放出来，……允许人站在文化环境之外，获取认识和判断的自主权。"[2] "自我"被无限度地扩张，终于和全人类文化为敌了。

德国巴尔相当生动地描写了表现主义者的内心状态："人从他的精神深处发出尖锐的叫声；整个时代成为一个无与伦比的尖叫。艺术也朝着黑暗、阴郁发出这种叫声，以求得精神的援助。"[3] 意思是在表现主义的作品中，可以听到"自我"之绝望的哀鸣与号叫。

表现主义一方面竭力鼓吹"自我"的权力，另方面又哀叹"自我"的削弱与消亡，例如捷克 K.卡佩克（Karl Capek，1890—1938）的《万能机器人》（*Rossum's Universal Robot*），讽刺现代人由于丧失"自我"而沦为机器人，美国 E. 奥尼尔（Eugene O'Neill，1888—1953）的《毛猿》，描写现代人经不起毛猿一击，因为"自我"虚幻无力。这类主题，预示荒诞派的剧论：虽困惑于荒诞之中，却仍图"寻找自我"。

最后，且看欧美今天的画坛，新表现主义如何风靡一时。美国的《新闻周刊》1984 年 1 月 2 日报道这个流派时，竟用《欧洲美术的复兴》这一标题，但实际上不过是这样一些货色：德国的乔瑟夫·博伊于斯（Joseph Beuys）、乔治·巴泽列茨（Georg Baselitz）、安塞尔·基弗（Anselm Kiefer）等的画面上是疮痍满目的战争废墟，歪曲的人物形象，以及怪异的拜物式的幻想；意大利的"C 氏三杰"（桑德罗·基亚 [Sandro Chia]、恩佐·库基 [Enzo Cucchi]、弗朗西斯科·克莱门特 [Francesco Clemente]，其姓氏的第一个字母都是"C"），其作品主题是原始人迈步在色彩斑斓的山上，带有性的病态和伤残的梦幻，以及下流的戏谑等。

1 L.特立里《在文化的彼岸》，1965。
2 同上。
3 H.巴尔《表现主义》1916 年版，R.S. 福涅斯英译本。

乔瑟夫·博伊于斯　如何向死兔子解释绘画

安塞尔·基弗　玛格丽特

乔治·巴泽列茨　再见　　恩佐·库基　醉酒的音乐录

总而言之，表现主义是资本主义进入帝国主义阶段，资产阶级积极分子没有出路、精神空虚，在造形艺术中的一种反映，其画中之"我"是病态的、阴郁的、伤残的、梦幻的，充其量不过是从极端个人主义批判资本主义社会，因此归根结蒂，是不可能有什么出路的。但是，西方艺术对"我"的强调，并不始于表现主义，上文说过，十九世纪初的浪漫主义诗歌中已见端倪，但就哲学和美学而言，则更受十八世纪以来形形色色的唯心主义流派的影响。本文限于篇幅，只对后者试作部分的简单介绍，当然很不全面。

四

康德（1724—1804）认为："凭借概念来判定什么是美的客观的鉴赏法则，是不能有的。因为一切从下面这个源泉来的判断才是审美的，那就是说，是主体的情感而不是客体的概念，成为它的规定根据。"[1] 所谓审美主体就意味着"我"。康德还说："鉴赏的原型，只是一个观念，这必须每人在自己的内心里产生出来，而一切鉴赏的对象、一切鉴赏判断的范例，以及每个人的鉴赏，都必须依照它来评定的。"[2] 因此，艺术鉴赏的标准由内心或"我"来掌握。走出主体内部，离开主观，离开"我"，就不可能有审美享受，而客体、现实之美则是不可思议的。

费希特（1762—1814）继康德之后，以"自我"包容"非我"："除了你所意识者而外，没有别的东西了，你自己就是事物，……你所见的外于你的，仍只是你自己。"[3] 所谓"你自己"，就是指的"自我"，所谓"外于你的"，乃是"自我"所"设定"、所创造的对立物——自然界或"非我"，从而形成万物皆备于"自我"的主观唯心主义。假如联系到艺术，

1 康德《判断力批判》上卷，第 17 节，宗白华译，1964。
2 同上。
3 费希特《人的天赋》，第 66—67 页。

那么创造与作品都不外乎是"自我"的表现了。

至于尼采（1844—1900）的唯意志论，宣扬人生目的在于发挥权力意志，"扩张自我"；萨特（1905—1980）的存在主义鼓吹个人的"具体存在"先于一般的人或社会的人，从而规定并"选择"自己的"本质"，因此肯定了"我"的绝对自由，并得出"他人是我的地狱"的结论。所有这些，给"自我表现"的绘画艺术提供了动力和理论基础。

二十世纪三十年代传播于美国和英、德、瑞士，强调人的主观创造性的人格主义哲学，也是和"自我表现"的艺术理论相通的。这一流派的代表之一、美国 E. S. 伯莱特曼（Edgar Sheffield Brightman，1884—1953）说："我们各种思想以个人经验为起点，只有我们的'我'是无所不在的……一切无人格的东西都不存在。"[1] 另一代表 G. S. 米勒谴责科学造成个人的悲惨命运，挫伤了"人的自发自生的积极性"，认为"在狭窄的物质活动范围内，人的创造性的个体死亡了"[2]。这种自发的人的主观创造性，无异乎给表现派画家迫切地要求"自我表现"寻找理论根据，并为之辩护。

以上这些"我"的概念、涵义的发展，使主观唯心主义和非理性主义的立场日趋顽固，所谓"自发自生"的、绝对自由的"我"不断影响着二十世纪西方艺术家们，尤其是表现主义画家们无法抑制的、"表现"困惑与悲楚的"自我"。

我们暂且搁下西方这种发挥"主观创造性"的绘画，回转头来看看今天中国的绘画，情况就截然不同了。试以山水画的实践和理论为例，我们讲求创新，而且要有个人的真实情感与独特风格，也就是无时或忘画中之"我"；但是由于画家们继承古代的畅神、抒情以及借物写心、"一画之法"、"法自我立"等优良的理论传统，并结合时代与现实的需要，加以发扬光大，因此画中之"我"的意境、心情和运思等方面，都是不同程度地赞美新中国的壮丽河山，描绘风景名胜的崭新面貌。画家们的

1 Л.Н. 米特洛欣等《二十世纪资产阶级哲学》第 243 页引，商务印书馆版，1983 年，译文略加修改。

2 同上书，第 242 页。

心理状态是健康的，"我"的精神是向上的，"我"的审美感情是积极的，尤其是和人民大众的爱国热忱与审美感情紧密相连。至于像西方"自我表现"的绘画那样地陷入虚幻、迷蒙、混乱、悲痛之中，无视自然的规律，任意歪曲客观形象，从而散发阴暗、抑郁、绝望以至荒谬、怪诞的种种病态心理，对我们的画家来说，简直是不可想象的。总之，在概念和涵义上，我们今天的画中之"我"迥然不同于表现派画中之"我"，下面试从几个方面阐明前者之"我"不同于后者之"我"，以划清两者的界限。

"我"的根源与本质：前者认识自己是新的社会历史阶段的主人，要求能动地反映一切进步现象。后者决定于没落阶级的意识，精神颓废，而妄图以超越时、空，自发自生等来掩盖虚伪、反动的思想实质。

"我"与世界：前者深刻地认识客观的自然美，精心钻研，将它融会于主观，以进行艺术美的创造，而物、心的辩证统一贯彻于创作全过程；石涛的"一画"说便是揭示这种辩证关系、保证借物写心这条创作纲领，而今天仍不失为我们的创作法则。后者却力求脱离客观现实，以达到更高的"真实"，实际上却深深陷入与神冥合的非理性主义，把艺术降为宗教神学的附庸。

"我"之得失：前者钻研自然，接物以养"我"，从而化物为己用，以完成艺术创作，所以对物并无戒惧，不怕接物会削弱了"我"；相反地愈是深入自然，"我"的收获愈大，因此画中之"我"愈加生命充实、丰富多姿。后者欲以"自我"吞并"非我"，和自然、现实相敌对，于是时时刻刻担心"我"与物接而所失必多，因此画中之"我"陷于孤立、彷徨、空虚、抑郁、悲楚、绝望，一片枯死，毫无生意；表现这样的"自我"，真是徒劳无功。

"我"之素养：前者主张"读万卷书，行万里路"，以丰富修养和创作源泉。后者以虚幻、盲目甚至荒诞自诩，把知识学养叫作"文化专制"，而全盘否定。

换而言之，前后二者之"我"界限分明，所产生的艺术效果也迥然不同。中国山水画由于发挥了画家之"我"的社会主义感情，画面的山

山水水之美，足以培养爱国主义精神，对今天"四化"建设贡献一份力量；而现代西方资产阶级艺术的"自我表现"则以极端个人主义杜塞艺术通往人民大众的道路，取消艺术的教育作用，扼杀了艺术的生命。

当前我国艺术理论和美学研究的任务之一，就是分析和比较今天中国和现代西方的画家与作品所表现的两种不同的精神面貌，以后者的病态反证前者的健康。倘若一见到"我"字，便看作资产阶级的货色，而予以否定，那就不是实事求是了。

苏珊·朗格的情感形式合一论与中国绘画美学[1]

小引

现代西方美学著作大都结合艺术的实践与理论，许多作者有丰富的部门艺术知识，熟悉艺术创作的甘苦，特别是艺术形式及其具体运用，包括名家和主要流派的技法特征，从研究多种形式进而评论多种艺术风格。他们把造形艺术的审美判断建立在对形式的感觉、感知的基础上，从而论说绘画、雕刻、建筑中视觉形式的作用、功能等。有时存在着形式主义偏向，则是应予注意的。继克罗齐之后，贝尔、弗莱、柯林伍德、阿恩海姆、贡布利希和苏珊·朗格等都深入钻研艺术形式，对它的本质、创造、运用、效果等在造形艺术发展史上所起的积极作用，进行具体分析，加以综合、条贯，得出若干规律性的东西。其主要的研究

1 本文发表于《文艺研究》1987 年第 4 期。

方法为格式塔（完形）心理学和符号论。前者将每一心理现象作为"被分离的整体"，主张艺术形式虽从艺术作品中分离出来，但其自身依然是一整体，因此具有独立性和创造性。后者把艺术作为表象符号，认为艺术品的含义就在符号形式本身，此外都是不可言说的。在绝对性的形式的支配下，造形艺术、视觉艺术的中心课题被归纳为情感与形式的关系，尤其是形式、情感的合一。本文试就符号论美学重要代表、格式塔追随者苏珊·朗格的《情感与形式》中有关绘画（附音乐）的部分内容，摘其要点，依原书次序，归纳为若干问题，加以评介，并联系我国传统美学（主要是绘画美学，兼及音乐与书法美学等）作初步比较研究，也许可以对中外美学交流有点滴贡献。对源于新康德主义的符号论应如何评价，则不在本文的范围内。

情感与形式的关系

朗格将艺术分为两个方面：（一）技巧或制作；（二）情感与表现，指出艺术的任务是给双方建立关系。她为了说明这关系，提出一个试验性的艺术定义："艺术是人类情感的种种符号形式的创造。"[1] 她不说以形式表现情感，而说赋予情感以符号，因为她觉得"表现"涵义较广泛，并非艺术所专有。她举出"表现"的一些习惯用法，例如：

> 艺术品时常是情感的自发表现，是艺术家精神状态的征兆。

又如：

> 艺术品表现它所由生发的社会生命，指出风尚、衣着、举止，

1 文中所引苏珊·朗格语，除注明者外，均译自《情感与形式》，路特列基和格根·保罗公司 1959 年第二版，以下从略。

反映混乱或节制、暴动或安宁，此外，它还必然表现作者无意识的愿欲与梦想。倘若我们高兴去注意这样的艺术表现，那么博物馆和画廊所在皆是。

以上所谓的"表现"不足以构成艺术的特质和艺术的价值。

倘若艺术有所谓"表现"的话，那么它必须属于符号形式的范畴。她强调指出：

> 当我们说某事物被很好地表现出来，我们未必确信被表现的概念涉及我们当前情况，甚至是真实可靠的，我们只不过认为它明晰地、客观地唤起我们的冥想、凝思（contemplation）罢了，这种表现就是符号所具有的功能：清楚地表达概念，展示概念。

换句话说，艺术品的表现作用即表象符号作用。朗格更结合音乐艺术，指出这符号只表现人类普遍情感，不表现某时、某地、某个人的情感。她复述她的《哲学新解》中那段话：

> 音乐功能不是激发情感，而是表现情感；但又并非征兆性地表现作曲家所被困惑的情感，而是通过符号，表现他所理解的对情感的种种感觉形式（forms of sentience）。
>
> 音乐功能所说明的，只是音乐家对情感的想象，亦即对所谓"内在生命"的体验，决非他个人的情感状态。

接着她论说：

> 音乐的含义就是符号的含义，这符号乃是一个可被十分清楚表达出来的感觉对象，它凭借自身的能动结构，表现生命经验的种种形式，关于后者，如果用语言来传达则是最不恰当的。音乐的含义由情感、生命、运动和情绪来构成。

说到这里，她宣称："音乐即'有意义（味）的形式'。"我们从朗格的艺术定义、表现符号化和对音乐的看法，不难发现重点之所在：艺术用符号形式表现普遍经验或对生命的情感，因此艺术的含义就在符号形式自身，而艺术也可以称为有意味的形式；一句话，形式创造了艺术。

"有意义（味）的形式"原是克莱夫·贝尔首先提出的，他在《美的假说》中问道："怎样一种素质是引起我们美感的一切事物所固有的呢？"他答道："答案只有一个，即有意义（味）的形式。"因为"一定的形式和形式间的相互关系，激起我们的审美情感。我把线条与色彩的这种关系和组合——这些在审美上动人心弦的形式，叫作'有意义（味）的形式'"。后者"是一切造形艺术作品所共具的唯一的素质"。"评价艺术品时，除了对形状和色彩的感觉以及对三维空间的知识外，其他什么也不需要。"[1]贝尔把艺术形式看作自给自足的，它自身已具备美之创造与欣赏的功能，从而大大贬低艺术形式对客观世界的反映作用，他甚至说："反映标志着艺术家的缺点，而且是太常见了。"贝尔以写生画家处理死刑场面为例，讥笑他竟以"恐惧怜悯的心情"代替了"有意味的形式"，反而"暴露灵魂的贫乏"。[2]

朗格虽不完全同意贝尔的观点，但和贝尔同样地强调形式，在她的文章里，有表现力的符号形式和有意味的形式时常是互换的术语。此外，她还引用贝尔《论普鲁斯特》小册子第16页的一段话：

> 伟大的杰作无不具有光辉神奇的力量，但它们并不源于刹那间的真知灼见、人物塑造、对人性的理解，而是来自形式——我使用"形式"这个词时，赋予最丰富的涵义，包括艺术家所创造的一切，后者的表现可称为"有意味的形式"，或者其他，总之，艺术的最高品质属于形式，举凡结构、安排、层次布列、运动和

1 贝尔《有意味的形式》，孙越生译，《文艺理论研究》，1985年第1期。
2 贝尔《有意味的形式》，孙越生译，《文艺理论研究》，1985年第1期。

形状，都是形式之事。[1]

因此，朗格承认贝尔及其后来者和她本人"过去和现在实际上都从事同一哲学研究项目"，也就是新康德主义者继续研究康德的课题：心灵（精神）凭理性的先验范畴，如何赋予物质以形式，而这里的"物质"则指艺术作品。所以朗格认为艺术作品中形式自身所含有的、所表现的节奏、运动，就是生命的节奏、运动本身，将两者看作一码事。这里更须指出，除贝尔外，朗格还继承符号论创始者之一卡西尔的艺术观，而且这是她的艺术论的主要源泉。卡西尔说："我们应当把人定义为符号的动物。""符号化的思维和符号化的行为是人类生活中最富于代表性的特征。"因此"艺术确实是符号体系"。"艺术的真正主题……应当从感性经验本身的某些基本结构要素中去寻找，在线条、布局，在建筑的、音乐的形式中去寻找。"[2]朗格正是和卡西尔一样，在艺术主题、艺术结构和符号形式之间画上等号，可以说她继卡西尔之后，力图阐明如何表现人类的思想感情就是如何制造符号形式，并且情感与形式的问题基本上是形式的问题。

下面想略引我国美学有关资料，来对照朗格的以上论点，作些初步比较。朗格以音乐为最基本的符号形式，足以表现生命、运动和人类对它的感受与情感，其他他部门艺术则等而次之。在我国也有类似情况，音乐、舞蹈的运动、节奏、韵律体现在后来的书法与绘画艺术的线条中，并发展成中国所特有的艺术形式，产生了足以表达生命情感的大量书画作品。这一基本形式之导源于乐、舞，乃中西艺术所共同，尽管社会的政治的背景不尽同。但另一方面必须指出：西方的书写技法没有发展成艺术，而线条对西方绘画的作用也是较近之事，所以就音乐对部门艺术影响的深度而言，西方似乎不及我国。至于音乐的本质和功用，我国很早就有专著。《荀子·乐论篇》说："夫乐者……人情之所必不免也。……

1 普鲁斯特（1871—1922）是法国小说家，代表作有《追忆似水年华》，共七部，细致地描写法国贵族沙龙生活和主人公的"潜意识"活动。
2 卡西尔《人论》，甘阳译。

故人不能不乐，乐则不能无形，形而不为道，则不能无乱。”成书稍后于
《荀子》的《乐记·乐本篇》讲得比较具体：“凡音者，生人心者也。情
动于中，故形于声；声成文，谓之音。”“比音而乐之，及干戚羽旄（指
武舞），谓之乐。”《乐记·乐本篇》进一步指出：“先王慎所以感之者：故
礼以导其志，乐以和其声，政以一其行，刑以防其奸。礼乐刑政，其极
一也，所以同民心而出治道也。”朗格所说“人类普遍情感”和我们所说
“人情”“人心”，都是讲音乐的根本；她所说的“符号”（形式）和我们
所说的“形”，皆指音乐的表达。但不同之处在于，她主张“符号”即音
乐本身，而我们并不以“形”来概括音乐。至于音乐与道德伦理的关系
及礼乐互济以服务于政治的原则，我国美学家讲得相当坦率，尽管含有
阶级的局限，但是朗格却只字不提，这倒并非有意回避，而是因为她祖
述太老师康德所谓美无关功利，美在于形式——这个信条对她来说，是
不可动摇的。

生命情感，符号制作，造形艺术的虚假空间

朗格根据她的艺术定义，将艺术称为情感的符号，阐明符号制作即
艺术创造乃是艺术理论的中心问题，所以《情感与形式》的第二卷名曰
《符号的制作》，从第五章一直写到第十九章，共三百余页。

作者首先比较工艺和艺术，认为：

> 手艺人生产商品，算不了创造。……一件人工制品不过是若
> 干原料的结合，或天然物体的修饰……仅仅是已有事物的妥排。
> 一件艺术品远远地不止于此，它从音调或色彩的布列中呈现出前
> 所未有的东西，它不是经过安排的物质，而是感觉（力）、感知
> （力）的符号。它制造出具有表现力的形式，而这制造本身就含有
> 创造的过程，从征集极度的技术才能，直到技术才能服务于艺术

家的极度的构思——想象。

艺术家并非处理已有事物，他创造事物，他凭想象以运用技法，处理音调、色彩，使它们成为符号形式，产生前所未有的、绝不重复的东西——艺术品。其次，她认为符号制作的全程包括以下诸方面:边缘(轮廓)的运动与生命;线条及其运动决定了艺术形式与生命情感的关系;作为活形式的线条产生艺术幻觉，而造形艺术则创造了虚假空间;运动的线形乃生命情感的真正符号。下面试扼要地加以叙述。

朗格借用阿尔道夫·别斯特－曼卡德《创造性构图方法》的一段话:"边缘(轮廓)必须向前运动，并在运动中成长。"她加以引申:

> 这种"运动"并非位置的改变，而是节奏、韵律的外在表现，这种"向"则表示构图中重复使用的诸元素密集或紧紧相靠时所采取的方向，尤其是这些元素存在着单一动向的强烈感(a strong feeling of one-way motion)多次重复而自成系列。系列由于自身的规律而好像在持续、延伸，这也就是韵律或生命的外在表现。……因此艺术中的一切运动意味着生长、发展——它不像画一株树那样地生长，而是若干线条与若干空间的生发。

她解释了线形的运动和动向能够表现对生命的感觉。

接着她论说线条运动和生命的符号形式:

> "边缘必须向前运动，并在运动中成长"，这句是玄奥的，而且引起幻觉，但这种幻觉、这种假象都是情感的真正符号。在举世承认的、作为"成长"的诸形式中，能用来表现情感的基本模型，则是对生命的感觉(sense of life)，也就是最为原始的"愿望满足"。然而，它不反映在物理的线条中，而是反映在艺术所创造出的线条中，在线条所表现的"运动"中。这是一个能动的模型，实际上又是一种幻觉，是对生命的情感形式的翻版。为了表

现这情感，边缘必须运动，必须成长。

朗格相当雄辩地概括出运动的线形乃生命情感的真正符号，并交代了艺术品中情感与形式的关系，以及形式是主导的。

我国艺术也存在着线条运动与生命象征，以线条为基本媒介的书法与绘画表现得最为突出，主要是寓形（状）和（动）势于线条运动中。蔡邕《九势》谓作书须造"势"，要做到"势来不可止，势去不可遏"，如生命那样地动静自如。继蔡邕之后有卫恒的《四体书势》，四体即古文、篆、隶、草，有崔瑗的《草书势》、索靖的《草书势》等，都以得势为书法命脉。依托于王羲之的《笔势论》则专论正书之势。不仅如此，势更由字而延绵条贯于行，复从一行以至数行。张怀瓘《书断上·评草书》描述张伯英（芝）的作品："字之体势，一笔而成，偶有不连，而血脉不断，及其连者，气候通其隔行。……世称一笔书者，起自张伯英。"又评王子敬（献之）云："唯王子敬明其深旨（指一笔书），故行首之字，往往继前行之末。"在我国，书法通于画法，因此又有一笔画。张彦远《历代名画记》之《论顾陆张吴用笔》云："草书……气脉通连，隔行不断。……世上谓之一笔书。其后陆探微亦作一笔画，连绵不断……精利润媚，新奇妙绝。"我国书画艺术以线条体现生命的运动与节奏，在两千多年前就已说明朗格所谓边缘、轮廓的律动足以传达生命情感这一命题。至于朗格把制造生命符号的步骤规定为线条的重复、互依，定向的延续，律动的产生，空间的成长，则中国山水画中山石的某些皴法也正是如此。披麻皴是由许多几乎同向而且平行的长线条所组成，它们随笔运转、伸延，而势有徐疾，力有轻重，形成律动，以描写寓于静美的自然。斧劈皴则用许多短线条，笔笔侧锋，迅猛剔出，既嶙峋突兀，复疏密有致，以轻度的互依来造成定向，从而表现含有动美的自然。二者用不同的重复线形组织动向，参与了山水画家对自然生命之静的与动的观照，并表现在作品之中。

朗格接着论说人对生命与运动的情感，乃人的基本情感，是艺术创作的主要对象，并且须凭直觉以造成幻象，方能达到创作目的。

具有生命的事物以经常地保持它的形式为目标，但这并非最终目的（因为终究要失败），然而"保持生命"乃是一个变动不息的过程，假若它停止不动，形式跟着解体——因为持续原属于若干变动的模式之一。人们所感到的持续的变动以及二者亲密无间的统一，实在是情感的基本结构。我所谓艺术中的"运动"不一定是空间的变动，它是可以被察觉的，可以通过任何途径所能想象的变动。艺术家们由于直觉较多、传统较少，所以将这变动命名为"能动"的元素，而我们则像见到这变动被符号化了。

这段话的意思是：物无定形，形失则物亦失，但形之持续乃为不动之动，毕竟也是一种动的模式，而且唤起人们的基本情感——对生命与运动的情感，艺术家们只有排除传统的模仿与再现，通过直觉，从中想象变动不息的力量，并表现在符号中。

朗格还从线条、色彩等的非语言表现出发，指出：

一个完整的格式塔所含对一切形式的认识，都是直觉的；一切关联——独特、一致、对应、对比与综合，只能通过直接洞察，也就是直觉，才被领会。

总而言之，变动不居乃生命本质，一定的艺术形式仅仅触及生命外表，因此只能产生幻象。边缘轮廓的运动也非运动本身，而是运动的幻象，但艺术家为了创造幻象，就须尽量摆脱模仿现实与再现现实等传统手法，专凭直觉，进行想象，所以寓动于静的、作为动的假象的线条，实乃生命情感的真正符号。

另一方面，朗格揭示再现、模仿的缺陷就在于不可能取得形式与情感的同一：

模仿并非结构、组织的主要手段。一切造形艺术就是为了取得清晰明确的视觉形式，使它成为唯一的，或至少是卓越的感知

对象——尤其是如此直接地、有力地表现人类情感，以致这形式本身充满情感。

谈到这里，朗格在情感与形式这一美学课题上，从形式为主导发展为饱含情感的形式，反映了形式内容不容分割的符号论美学立场。

接着朗格阐明造形艺术即创造虚假空间的艺术。

我们生活、行动于其中的空间，完全不是艺术所要处理的空间。画面上被组织得和谐、协调的空间，并非触觉与听觉所经验的空间，后者不存在自由与抑制的运动，远与近的声响，消失或回荡的噪音。在那里，一切纯属视觉之事。一块平展着的、相当小的画布，或一堵空白的、淡而无味的墙，对眼睛来说，则是深深地充满形状的空间。这个完全诉诸视觉的空间便是一个幻象，因为它与我们感觉经验的记录不相符。不仅需要色彩（包括黑色和白色以及介于二者之间的全部灰色）来组织绘画空间，而且必须通过形状的组织来创造绘画空间，如果没有这些具有组织力的形状，绘画空间也就不存在了。犹如镜面"背后"的空间，绘画空间就是物理学家所说的"虚假空间"——一个无可捉摸的意象。……虚假空间是一切造形艺术的基本幻象。

作为绘画艺术的本质的虚假空间，乃是创造而非再创造（再现）。一切造形艺术都创造"虚假空间"；然而它们只能是在符号存在的场合来制造这个艺术世界。……（就绘画而论）每一笔触自始至终都在构图；构图完成了，"有意味的形式"也真的出现了。

接着，朗格将艺术结构归结为有意味的形式，不胜感慨地说：

有许多大画家，尤其是最勇于背离事物的"实际形状"的画家们，例如芬奇和塞尚，却坚信自己忠于自然的再现。

朗格以上所讲的一系列问题，我国古代美学也大都涉及，试分别论之。

（一）生命、运动、节奏与情感的唤起

《道德经·体道章》提出"道"，以概括"天地""万物"，天地之始曰"无"，万物之母曰"有"，认为"两者同出（于道）而异名"。"无"指无限，"有"指界限，有、无的统一乃宇宙、生命的整体，也就是"道"。《道德经·名象章》说，道"独立而不改，周行而不殆"，指出生命、运动、节奏是客观存在的，是"不改"，"不殆"（到不了终点），永恒不息的。老子探讨人类对宇宙、生命之本——道的感受、认识，朗格则论说人类对生命的情感是人类的基本情感。《道德经·虚心章》描绘对于道的认识："'道'之为物，惟恍惟惚。惚兮恍兮，其中有象；恍兮惚兮，其中有物。"也就是说生命本质何尝不可捉摸。而朗格则提出一种认识的方式：由艺术赋予符号形式，这就比较具体了。《庄子·天地》有篇寓言：黄帝使人寻求玄珠（"道"的象征），都失败了，"乃使象罔"（"象罔"是人名），"象罔得之"（找到了玄珠）。"象"喻有形或真实，"罔"喻无形或虚幻，"象罔"乃有、无和虚、实的统一，即"道"或生命之本。老子要求认识这个"不改""不殆""恍兮惚兮"的"道"，庄子主张以"象罔""得之"，而朗格则认为首先须有对生命、运动、节奏的感知，然后才有对生命的情感，而艺术创作尤须如此。

我国古代关于宇宙的整体观念与辩证统一观点，深深影响诗、文、绘画的理论，其中"虚""气""韵""气韵生动"等审美范畴，更是历代都有论述，不妨举些例子。

在老子看来，"无"与"有"同出于"道"，那么以"无"名"道"也未尝不可，而"虚无"亦"道"之所在。因此苏轼《送参寥诗》云："欲令诗语妙，无厌空且静。静故了群动，空故纳万境。"在诗人眼里，有、无、动、静并非绝对或各自孤立，须从虚处着眼，方能高屋建瓴，总揽一切；也就是澄怀静观，将群动、万境摄入心田，足以化虚空为充实之美。惠洪《冷斋夜话》引王安石论诗："前辈诗云'风定花犹落'，静中见动意；'鸟鸣山更幽'，动中见静意。"指出动、静统一之妙，而有、无

相需亦不言而喻了。正因为辩证统一地、而非片面个别地对待生命的现象——虚、实，动、静，有、无，所以能面向生命整体。朗格也是如此：她所看到的是生命运动全过程，而非其中某一阶段；她在下文将这全过程解释为张力和张力消解之间的统一（详后），表明她也是有整体观念的。

《庄子·田子方》赞美一位"解衣般礴"的画师，强调须于气盛时落笔，才有充沛的生命力。王充《论衡·别通篇》则从物质结构来说明："气不通者，强壮之人死，荣华之物枯。"人的一切活动不可缺少这个生命元素——气。推而至于文学创作，也必须有生气、生意。曹丕《典论·论文》提出："文以气为主。"刘勰《文心雕龙·体性》说"气有刚柔"，则讲得比较具体，从广泛的生命力转到生命力的组成部分——气质、个性，而加以分析。《文心雕龙·物色》又说："诗人感物……写气图貌，既随物以宛转。"这里的"气"，更指事物的生命力，能"写气"就能把握事物的种种动态。就创作而言，刘勰既论其主体条件，也提到客体、对象的本质。再看朗格，措辞虽不同，实质上也触及"气"的双重涵义，所谓生命运初，是指客体的"气"，而对生命运动的直觉，则为主体对"气"的把握。

就画论而言，顾恺之的《论画》提出"生气"，谢赫《古画品录》所列"六法"之首是"气韵、生动"，这里"气"与"韵"合而为一。按照钱钟书的标点，这第一法的全文应作"一曰气韵，生动是也"，意思是"气"为生命本质，"韵"为生命状态，如风神、情致，合而观之，这第一法就是要求绘画作品体现对象的活泼完美的生命形象——如此理解也许离题不远吧！一句话，创作要表现生气、生意。至于如何产生并完成艺术形象，则有第二法"骨法、用笔"，它既秉承第一法，又统摄其他四法（从略）。而朗格则强调作品的生命既寓于作品所表现的情感，复紧密结合作品的形式，指出"形式本身充满情感"，可以说概括了"六法"整个体系及其主从关系了。朗格还在《艺术问题》里谈道："你愈是深入地研究艺术品的结构，你愈加清楚地发现艺术结构与生命结构的相似之处……一幅画……看上去像是一种生命的形式……像是创造出来的。"

也就是画面的"视觉空间……看上去充满了生命活力"[1]。这里,"生命结构",尤其是"生命活力",可以作为"气韵、生动"的注脚,而"艺术结构"则包括"六法"之三"应物、象形"、之五"经营、位置",因为双方都涉及艺术处理的问题。至于第二法"骨法、用笔"要求精神意境与用笔高度统一,意寓于笔,笔中见意,第三至第六法都贯彻这个要求。这是因为中国艺术有一特色——绘画和书法皆以笔下的线条运用为表达形、神的基本艺术形式,这一特色是西方艺术所没有的。朗格虽谈到线条运动表达生命节奏,但对于我国书画作品中用线条传情以及所需的素养与技法,毕竟陌生;因此她的理论体系就缺乏像"六法"之二的由神而形的精义了。

(二)艺术家通过直觉,结合生命情感,创造符号形式

朗格强调艺术家通过直觉,创造符号形式以表现对生命的情感。朗格所谓的直觉,是特指未经思维、推理的直接领会,而创造艺术的独特形式。这是继承克罗齐的观点:"艺术品的特质在于是直觉的,而非逻辑的。"在我国,庄子讲过几篇关于艺术直觉的故事。庖丁解牛,刀法熟练,臻于化境,做到"以神遇","神欲行"[2]。一个名叫倕的工人,善画方、圆,"指与物化而不以心稽"[3]。梓庆削木为鐻,鲁侯问他:"子何术以为焉?"对曰:"……齐以静心……不敢怀庆赏爵禄……不敢怀非誉巧拙……辄然忘吾有四肢形体也。"[4]轮扁斫轮,动中肯綮,七十岁时总结一条经验,"口不能言……臣不能以喻臣之子,臣之子亦不能受之于臣"[5]。总而言之,最高的艺术水平意味着物我为一,心手两忘,整个创作过程不假思索,有如神遇,也就是以直觉得之。董逌评燕仲穆(肃)所画山水:"丘壑成于胸中,既窹则发之于画。故物无留迹……殆以天合天者耶?"

1 苏珊·朗格《艺术问题》,滕守尧译。

2 《庄子·养生主》。

3 《庄子·达生》。

4 《庄子·达生》。

5 《庄子·天道》。

好像"李广射石，初则没镞饮羽，既则不胜石矣。彼有石见者，以石为碍。盖神定者，一发而得其妙解"[1]。画须如一片混成，不见物踪，无斧凿痕，方为上乘，好比射石，须克服"石见""石碍"，箭方可入石。画家意蕴丰富，便脱出窠臼，而丘壑内营，落笔时如"以天合天"一般地妙造自如，不容推理、思索，也就直觉地艺术创造了。不过，我们还应看到，以上二例说都以实践经验为前提，同神秘主义不相侔，这正可反证朗格的艺术直觉并非不可知论。

上文举了国画山水以不同皴法形式唤起不同的知觉与情感，这只不过是给朗格的形式情感合一说提供例证，但还可深入。晋代王廙说："画乃吾自画，书乃吾自书。"[2] 书画家的作品当然出于自己的手笔，那么，王廙这话莫非白说？其实不然，他是在强调艺术品必须表现作者自己的情思意境，也就是寓情于形。唐代张璪那句名言"外师造化，中得心源"，阐明了画中抒情与造形的结合，内与外的统一。明李日华说："有酒肠磊块者，堪写石；有节目劲挺者，堪写寒林；文思郁浡者，堪写烟云草树；胸吞云梦八九者，堪写沙水渺迷"[3]，则指出画家应本于各自的品性、情操，主动地以不同的造形来表现自我，也就是将自然景物人格化于作品之中，而人实为主导。这正如法国左拉所说："我在一幅绘画中所要探索的，是人而不是画。"我国绘画美学，在李日华之前，就早已强调"形如其人"的观点。米芾说，苏轼"作枯木，枝干虬屈无端，石皴硬，亦怪怪奇奇无端，如其胸中盘郁"[4]。苏轼则赞美文同（与可）的墨竹：

> 风梢雨箨，上傲冰雹。霜根雪节，下贯金铁。
>
> 谁为此君？与可姓文。惟其有之，是以好之。
>
> ——《戒坛院文与可画墨竹赞》

1 《广川画跋》卷一《书燕仲穆山水后为赵无作跋》。

2 张彦远《历代名画记》。

3 《竹懒画媵》。

4 《画史》。

与可自己是硬骨头，对竹之凌霜傲雪特别有感情，这感情决定了作品的艺术形式。而李日华更生动地描写与可所画竹的形象："一筱出枯松之根，深沉如漆，劲利可畏。"指出这一艺术形式竟能唤起观者的畏惧之情了。在西方，法国《当代思想辞典》的著者皮埃尔·德·波斯德弗莱（Pierre de Boisdeffre，1926—2002）认为："'艺术家'一词的真正意义，可以说是形式的创造者。他所关心的并不在于广泛地去解剖形式，而是创造出有生命的、能够表现出思想或梦幻的、在群众中几乎立刻唤起反响的新形式。"[1] 他是主张表情的形式本身也须有所创新。

然而形式之新和技巧运用之新不可分，这一点王国维却看到了。他说，"一切之美皆形式之美也"，然而"一切形式之美，又不可无他形式以表之"，这也就是艺术的形式美，因此他称前者为"第一形式"，后者为"第二形式"。"绘画中之布置属于第一形式，而使笔使墨，则属于第二形式，凡以笔墨见赏于吾人者，实赏其第二形式也。"[2] 王氏之论很有启发性：倘若"第二形式"并无个性特征，毫无新的东西，而只是搬运前人、他人的伎俩，那么也不足以见赏于识者。因此我们也就不难理解名画家为何刻苦地探讨艺术形式了。

明代徐渭曾题所画水墨牡丹，描出了艺术形式须服从艺术家的情感，技法上允许摆脱设色与写实的传统而自辟途径。"牡丹为富贵花，主光彩夺目。故昔人多以钩染烘托见长。今以泼墨为之，虽有生意，终不是此花真面目。"尤其是："余本婆人，性与梅竹宜。至荣华富丽，风若马牛宜弗相似也。"[3] 这位画家愤世嫉俗，安于贫困，艺术上打破前人格法，滋生"逆反心理"，以泄胸中坎坷，用质朴激励的泼墨形式来画牡丹。五代时徐熙以没骨法画花卉，南宋梁楷以泼墨法（即水墨没骨）画人物，而泼墨花卉则始于徐渭。倘若不了解徐渭的为人，是难以领会他的这个新的艺术形式的。这里不妨再引左拉之言："唯有创新的形式，才能表现所以不同于他人的'自我'。"而朗格则说"较少的传统"有利于直觉地

1 《艺术形式的新语言》。
2 《古雅之在美学上之位置》。
3 庞莱臣《虚斋名画录》。

四月九日蕭伯子醵吾輩於新復之蘭亭時
貴先生顯父主目鈴山李兄等適至自建陽
並有作命兔攜一首素小染眼伯子
命駕皆平里流觴渡九迴兩斷不出谷鳥影
屢横杯不厭水鄰封會雙璅明月眈今朝情
撲地羞見永和才 天池中漱者識

徐渭 水墨牡丹图

把握形式，也确是不易之论啊!

（三）再现与表现

进而言之，朗格主张寓情于形、形情合一，这和我国的"形神兼备"说很相似，不过，她对艺术的再现，看法似乎狭隘些：

> 通常，人们总以为艺术是再现某种事物的⋯⋯在我看来，艺术甚至连一种秘密的或隐蔽的再现都不是⋯⋯一座建筑、一件陶器或一种曲调，并没有有意地在再现任何事物，但它们仍然是美的。

她也许是感到这话过头了，所以接着又说：

> 如果一件再现性的艺术品想成为美的，它必须⋯⋯富有表现性（力）⋯⋯兼有再现和表现两种功能。[1]

实际上，再现与表现原非决然对立、有我无你的。人们常说中国画是表现的艺术，西方画则是再现的艺术，这未免太绝对了。

且看中国山水画，凡属佳作总是二者皆备的。元代方回《次韵受益题荆浩太行山洪谷图五言》：

> 画闻与画见，巧拙不同科。
> 譬如未入蜀，想像图岷峨。
> 可以欺他人，不可欺东坡。
> ⋯⋯
> 劈斫开崖壁，巨扁佯斧戈。
> 荆浩家其间，烟霞冹麈呵。

1 《艺术问题》。

亲见胜剽闻，胸次所得多。

此诗很有启发处。画家没有去过峨眉，却以意为之地画峨眉，当然不及家居洪谷的荆浩来描绘洪谷：前者连再现都说不上；后者如"斧戈"开出"崖壁"，不仅是再现，而且表现了"胸次所得"。可以说生活现实是再现的基础，再现更是表现的条件，否则的话，再现或表现都是不可想象的，而只剩下虚拟、臆造了。明代王履的画虽平平，论画倒有见地，如"画虽状形，主乎意，意不足，谓之非形可也"[1]。"意"乃画家对生活现实的认识与情感，是不可缺少的。至于花卉画科，特别元明以来水墨写意的"四君子"（梅、兰、竹、菊），既未忽略形似，也未失去再现的因素，但更须抒发胸臆，写出画家之我，所以有怒兰、笑竹。

　　至于朗格将塞尚和芬奇并列，认为都是忠于再现的大画家，这也值得商榷。试观芬奇遗作，其造形、设色、明暗等皆忠实于客观具象，他的绘画理论亦复如此，把"在自然与人类之间作翻译的人"和"只会背诵旁人的书本而大肆吹嘘的人"加以比较，指出前者"如同一件对着镜子的东西"，是"实在的东西"，后者不过是这东西"在镜子里所生的印象"，是"空幻的"，虽然"碰巧具有人形"，实际上应"列在畜生一类"。画家只应如实地再现自然形象，不"拿旁人的作品做自己的标准或典范"，否则就将不齿于人类了。于是画家只能将自己的眼睛作为"心灵的窗子"，去"研究普遍的自然"，那么"他的心就会像一面镜子真实地反映面前的一切，就会变成好像是第二自然"[2]。这里，"真实地反映"即如实地再现，"第二自然"即自然的翻版，如果表现想象，便是对自然的背叛了。塞尚却大不相同，他并未满足于再现，我们不妨一读他与高更的一次对话。塞尚说："我不想画情感，我把这个任务留给小说家，我只画苹果和风景。"高更说："你不画情感，因为你画不出来，因为你只用眼睛画。"塞尚问："别人用什么画呢？"高更回答："用各种各样的东西。劳特累克，怨恨；凡·高，心；修拉，头脑。这和你用眼睛画一样糟糕。而卢梭，则

1　《华山图序》。
2　《笔记》，朱光潜译。

288

用他的想象。"[1]关于凡·高所用的"心"，同上书引了凡·高自己的解释："表现个人见解的手段"，"不带个人色彩的科学"。不论是塞尚或凡·高，都强调运用理性或科学分析来认识自然，丢开情感，不凭主观，单画视觉世界，看来都是再现论者了。然而，塞尚的眼睛却又使他体会到"日光下松林的色蓝而味苦的空气，须和草地的绿色以及遥望中圣维克托山峰岩石的气氛结合起来，这是人们须再现出来的"[2]。因此，塞尚的再现自然，掺杂着他个人的选择，"我"的好恶表现出来了。我们今天观赏芬奇和塞尚的作品，第一印象便是在对待自然形象的态度上有很大差异：芬奇亦步亦趋，惟恐失其形似，塞尚大胆地拆散自然形象，重新组织，由量而质地加以变革，就在人化自然中表现创新，也表现了"我"。这样看来，塞尚不是什么忠于再现的画家。不过，朗格虽只点了芬奇和塞尚的名，实际上是对二十世纪尚未根绝再现的画家表示惋惜。回顾我国画史与画风，写意抒情之与刻画形似，文人画之与院体画，都是前者压倒后者，形神皆备战胜"君形者亡"[3]，形失其主宰（神），而元明以来文人画和诗、书、篆刻结合更密，使形神兼备，也就是形、情契合，进入更深层次。这和塞尚以后现代西方之追求形式而终于损害形情统一，未可同日而语矣。

（四）虚假空间与有意味的形式

朗格认为表现性的绘画艺术善于创造虚假空间，后者即寓于有意味的形式中。关于绘画空间之必然虚假，我国美学也曾涉及。首先一点，是画中的具象有别于实物的个别具象，后者是真的，前者是假的，但是典型的。宋董逌《书〈百牛〉后》：

> 以人相见者，知牛为一形，若以牛相观者，其形状差别，更

1 见欧文·斯通《凡·高传》，引用时略有删节；高更这些看法值得研究，
　本文限于篇幅，就从略了。
2 《欧洲现代画派画论选》，宗白华译。
3 《淮南子·说山训》。

程正揆　江山卧游图（第九十卷）

为异相。亦如人面，岂止百耶？……知牛者，不求于此，盖于动
静二界中，观种种相，随见得形，为此百状，既已寓之画矣，其
为形者特未尽也。[1]

牛和牛相顾而视，发现彼此形状无一相同，正如人面。但画者则通过视
觉，摄取群牛在动、静中所呈现的种种基本形状，画成这幅《百牛图》，
然而牛的千姿百态又何尝画得完呢？换而言之，由于《百牛图》画面空间
里百牛的形象不能和生活在真实空间里的每条真牛的具象都对上号，所
以画面空间必然属于幻象，但却在一定程度上概括了牛的动、静的基本
形状，所以不失为牛的形象的典型塑造了。其次，我国美学注意到虚幻
与真实的关系。宋沙门德洪《题华光墨梅山水图》："华光老人眼中阁烟

1 《广川画跋·卷一》。

雨，胸次有丘壑，故戏笔和墨，即江湖云石之趣便足。"[1] 客观烟雨之景，进入记忆，形成山山水水的表象，而落诸缣素，便使画面充满野趣，比较言之，"烟雨"是实，"野趣"是虚，但在创作过程中，二者的因果关系却不容颠倒。虚构画面乃中国写意山水画的一大特征，和西方对实写生的风景画形成鲜明对照，而明代程正揆更是突出。他一生画了许许多多的《江山卧游图》卷，周亮臣《读画录》说他"尝欲作卧游图五百卷，十年前予已见其三百幅矣"。我们现在还能看到他的许多图卷，它们并不描写实景，其丘壑位置都根据画家记忆中长期累积的丰富的自然表象，通过想象加以组织，塑造典型，正如他自己所说，"佳山好水，曾经寓目者，置之胸臆，五年、十年，千里、万里，偶一触动，状态幻出……当日山水，未必如是……（然而）如是自佳"。做到"状态幻出"，也就

1 《石门题跋》。

是创造出虚假空间，抒发了他对客观的"佳山好水"的审美情感。但是，程正揆画过足迹未到、纯出虚拟的《卧游图》若干卷，这方面他的解释是："所以补足迹之不及到，或山阿阻隔，或时事乖违，或艰于资斧，或具无济胜，势不能游，而恣情于笔墨，不必天下之有是境也。"[1] 这后一类的卧游图，讲求笔墨的形式美，以纯形式作为画面虚假空间的基本结构，凡足以抒情的纯形式，便是最有意味的形式，从而东方绘画的虚假空间也就增添了新的因素。这一特征对于研究朗格所谓虚假空间与有意味的形式之统一，倒是很有帮助的。

此外，就绘画美学的发展而言，崇尚形式及其趣味，在中国不始于明，在西方也不始于贝尔，而是各有渊源，试分别谈谈。

荀子所谓"形具而神生"[2]，给顾恺之的"以形写神""迁想妙得"铺平道路，从而逐渐形成绘画创作的基本规律：心感于物而发生想象，以想象为主导而造形传神；只有精神所贯注的形式，才足以表现自己、感动他人。换言之，画家的审美意识与情趣必须最后凝聚在他的艺术形式中，也唯有这样的形式才足以打动观者。不仅绘画如此，诗也不例外。梁时，钟嵘认为"五言……是众作之有滋味者也"，至于"味之者无极，闻之者动心，是诗之至也"[3]，也就是说诗的格式与诗味密切相关。而自从文人画与诗、书相结合，画家更须以笔墨中的情感、意趣来打动人了。所以，苏轼主张"画以适吾意"[4]，倪瓒自称画"写胸中逸气"[5]，周坼认为"世人所以不可传者，无他，坐使人无所动耳"[6]。苏、倪从正面，周从反面，强调文艺的抒情写意；但是，另一方面，我们必须看到，这情或意最后不能不落实到相应的形式上，由一定的笔墨技法来体现。我国画论中，评介画家笔墨特征的愈来愈多，正是因为笔情墨趣构成了动人的

1 《青溪遗稿·杂著》。

2 《荀子·天论》。

3 《诗品·序》。

4 《书朱象先画后》。

5 《题为以中画竹》。

6 《答黄济叔》，见周亮工《尺牍新钞》。

乔托　逃往埃及

马蒂斯　鲁特琴

形式，后者犹如朗格所说的，有表现力的、有意味的形式。

在西方美学中，柏拉图认为先验的"理式"决定的直线与圆所构成的形式，其本质永远是美的。康德提出："物自体不可知，而美只在于形式。"席勒说："在一件真正的艺术作品中，内容不应起作用，形式是一切。"逐渐强调形式的自足性。意大利的德·桑克梯斯（1817—1887）认为"形式如同水一般清澈，让你一直看到水底的东西，而水本身就好像不存在似的"[1]，强调形式是作者、作品和观众之间的桥梁，其地位十分重要。克罗齐则断然宣称："美学问题全在形式，除形式外，别无其他。""外在之物，不再是艺术品。"[2] 形式不因作品而存在，它就是作品本身。于是乎形式睥睨一切，而唯我独尊了。在西方，美学思潮比较密切地影响着艺术，因此我们就不难理解现代艺术大师马蒂斯的一段独白：

> 当我在巴杜看到乔托的壁画时，我并不关心出现在我眼前的基督的某些事迹，而是立即领会到作品所传给我的情感，这情感寓于画面的线条、结构和色彩中。

马蒂斯如此敏锐的形式感，大可作为朗格"表现性的形式"或贝尔的"有意味的形式"的注脚，尤其是贝尔的补充简直像出于马蒂斯之口："凡不能体会纯粹情绪的人，都是根据题材来记忆图画，而善于体会这纯情绪的人则常常记不住画的题材。他们并不注意被反映的是什么，同时谈到了某幅画，只想起形式……线条和色彩以及它们的数量、质地、彼此间的联系，唤起了更加深刻、崇高的情绪。"[3] 总之，形式本身自具表现力，足以传达情感，产生趣味——这已成了现代西方绘画及其美学的基本观念。朗格的《艺术问题》《情感与形式》给我们最深的印象也就在此。当然，对朗格来说，符号论哲学则起了更大作用。

与此同时，不妨看看西方现代艺术另一大师康定斯基的论说："绘画

1 《骑士及其他》。
2 《美学》英译本。
3 孙越生译文，《文艺理论研究》，1985年第一期，本文略予简化。

<div align="right">康定斯基 黄·红·蓝</div>

掌握两个武器：色彩和形式。……色彩和形式是数不尽的，它们的结合和相互影响也会是无止境的。""色彩本身的变化十分丰富，只要与形式结合起来，这变化的可能性更无穷尽。但所有这些，都是内在需要的表现材料。""内在需要"有"三个神秘的因素"，即"个性因素……风格因素……纯艺术性因素"，"只有第三个因素……才会永存……在作品里充分表现了第三个因素的艺术家，是真正伟大的艺术家"。[1] 倘若将朗格和康定斯基的论点加以比较，不难发现它们的相近之处：

生命的节奏、运动、成长唤起人类情感，艺术创造了人类情感的符号形式；内在需要通过色彩、形式的无穷变化而表现，色彩、形式满足了内在需要；线形式本身的节奏、运动，已足以表现生命情感，取得情感、形式的统一，艺术家须在作品中表现这统一；色彩、形式的组织与相互影响，满足了最为永恒的内在需要——纯艺术性，真正伟大的艺术家在作品中表现纯艺术性。

这一家主张生命情感始终寓于线形本身，另一家坚持永久的内在需要即纯艺术性活动。综合两家之说，便看出了现代西方艺术、美学的基本观点：艺术的终的在于创造纯形式。而所谓生命情感也好，内在需要

1 《论艺术里的精神》。

<div align="right">295</div>

也好，不过是艺术主体性的不同称谓罢了。

现代西方美学思潮有其社会的、政治的、阶级的根源，这方面的分析研究不在本文范围内，但是它们产生的世界影响，特别是对国画传统的冲击，正引起保守与革新两个阵营极为强烈的不同反响。但是对遗产、传统的批判，对外来影响的吸收，已汇成巨大洪流，使新作品与新观点陆续出现，并在实践中接受考验，这不能不说是可喜的现象。因此，从理论上接触和理解像朗格这样的美学家的著作，也是很有意义的。

表现力

朗格将《情感与形式》的第三卷（最后一卷）名为《表现力》，相当详细地阐述了艺术形式的表现功能，指出了：形式通过自身的结构规律来塑造形象，以表现虚幻空间的张力及其消解；同时，生命运动的张弛所唤起的普遍情感被赋予符号形式。她的推论大致如下：

造形艺术如同其他艺术，展示着艺术家所谓张力与张力之间的相互影响，这种影响存在于各个领域。块与块之间的联系，特征的分布，它们的线条动向，实际上结构的全部因素在基本的虚幻空间建立起多种空间—张力。艺术家的每一选择，无论是色彩的深度，技巧的闲和宁静或粗犷险阻，都决定于他们所要唤起的意象（image）之总体组织。后者不是由部分并列，而是由部分相关造成的。部分之间的持续对比，提供了种种空间—张力。

然而，朗格同时指出：

将这些部分联合起来的，则是空间—消解。这里意味着单纯性，它渗透任何好的作品。

均衡和韵律、结构诸因素的退隐与融合，都发生得如此自然，如此完美，以致人们不知道是什么力量在构图与背景之间进行抉择，决定每一技法，从而综合视觉，加上提炼，作为空间—张力与空间—消解的创造性的补充。

在这里朗格论述了如何运用技巧，来处理色彩、块、线等，使画面结构能表现空间的张、弛，并寓分歧于统一，从而呈现完整意象。她所举画面空间的结构法则，在国画上则表现为阴与阳、虚与实、主与从、正与奇、深与浅、隐与显、迟与速、利与涩、枯与润，等等之间的关系，而每一关系的矛盾双方并非各半或对等，须有所侧重，甚至有所取舍，而在此一关系与彼一关系之间，更讲求避就、交替、参差。这样多层次的、多关联的结构方式都服从一个基本原则，那就是阴、阳互用，虚、实相生。这一原则乃是生命万物的根本，而"象物""取真"是造形艺术的目的[1]，所以国画空间的核心结构在于虚实，和朗格所云把握空间—张力、空间—消解相仿佛。

那么，国画又是如何处理并完成画面的复杂结构的呢？我觉得石涛《苦瓜和尚画语录·一画章》提供了很好的答案。他指出："众有之本，万象之根"在于"一画"；画家为了给"众有""万象"塑造形象，就必须提纲挈领，把握画面的基本结构，亦即笔墨中的"一画"。他说"一画"有这样的功能："亿万万笔墨，未有不始于此，而终于此，惟听人之握取之耳。"而创作一开始便是"一画落纸，众画随之"。由此可见，"一画"并非具象，不是指任何具体的笔画、笔触，它意味着画家结构力、表现力的高度概括，它发源于画家思想感情深处，所以能统摄创作全过程的笔墨运行，将画面全部结构因素组织得称心如意，达到了以形写神、借景抒情的目的。一句话，它标志着画家笔墨的动力与动向。所以石涛又说，一画"乃自我立"了。而朗格则提出"单纯性"以统摄画面空间结构诸因素的运用，把握空间张、弛的矛盾。如此看来，"单纯性"具有

1 荆浩《笔法记》。

高度地融合元素、凝练形象的功能，犹之乎"一画"蕴藏着组织力、表现力！

朗格更从符号论的观点，对表现的含义与感受，谈了自己的看法：

> 人们通常所赋予艺术品的种种情感价值，与其说触及作品的真正实质或含义，毋宁说停留在理性认识阶段，因为艺术品所提供的——感觉、感情、情绪和生命冲动的过程本身，是不可能找到与之相对应的词汇的。……何况同一艺术品可以表现错综含混的情感，一个解释者称之为"愉快的"，另一个说它是"愁闷的"，甚至"忧郁的"。然而，这件艺术品正是传达了"被感觉的生命"中一个无以名之的细节。

意思是，艺术品所表现的生命情感，是由生命中无法计数、不可名说的细节组成的，其复杂、变化绝非若干词汇所能表示，并作出评价。这话并不过分，相反地，却将造形、表现以及接受等一系列问题推到了更深层次。

我国美学、画论也同样注意到这个方面，例如老子所说"无状之状"[1]、"惟恍惟惚"、"惚兮恍兮"、"恍兮惚兮"[2]；庄子问"知形形者之不形乎？"[3]，并且打了个比喻："筌者所以在鱼，得鱼而忘筌；……言者所以在意，得意而忘言。"[4] 从而导致文学批评的一个准则："不涉理路、不落言筌者，上也。""惟在兴趣，羚羊挂角，无迹可求。"[5] "惟恍惟惚""无状之状""不形之形"等，正是属于生命的无名细节这个范畴，"不落言筌"犹如超越理性认识，抛弃对应词汇，因此，中西的观点是都向往象外，使审美与批评更加真实、亲切。

1 《道德经》十四章。
2 《道德经》二十章。
3 你知道不形之形吗？《庄子·知北游》。
4 《庄子·外物》。
5 严羽《沧浪诗话·诗辨》。

在画论方面，南朝山水画家宗炳就主张，如同文章一样，追求"言象之外"的"旨微"，方能达到画家"畅神"的目的；认为"神之所畅"，没有哪门艺术会"先"于山水画的了。[1] 换而言之，拘于有形，不见象外，是不会懂得畅神的情趣的。北宋李畋给黄休复《益州名画录》所写序言的头一句，就是"大凡观画而神会者，鲜矣，不过视其形似"。此序写于宋真宗景德二年（1005）[2]，早于以神似为主的苏轼（1037—1101），可见象外的审美观在北宋初年已相当普遍了。所谓"神会"，就是要透过结构、笔墨诸形式，看到画家的意蕴或精神自由，体会作品的象外之趣。这里，不妨以二图为正、反例子[3]。宋郑思肖（1239—1316）《墨兰》卷，水墨没骨，结构简单，一花居中而方绽，左右各出三叶，线条的运行交错，墨色的深浅变化，不仅十分自然，而且表现了张弛的合一，产生律动，有音乐般节奏，使画面空间充满生命感。画面的这种感觉形象，观者虽说不出，心里却能领会。再看赵孟坚（1199—1264）的《墨兰图》，构图繁密，花多，叶多，动向多，而且笔笔经意，却只见分歧，而无统一，缺少朗格所说的单纯性，生命之感无从集中到画面空间，使观者徒见形似，而无神可会。相形之下，可以说，郑卷得鱼忘筌，赵卷有筌无鱼。根本问题在于，画家落笔之先有无意境？能否把握生命情感而加以表现？而按照朗格的审美批评，当然郑卷是很可贵的。写到这里，应补引朗格之言：

> 我们依靠我们的思想和想象，我们不仅有情感，而且有了情感的生命，这情感的生命正是张力与张力消解的长流。……在人的有机体内，张力与张力相互作用，由此产生了一切的情绪、情调、心境，把这一概念叫作"内在生命"，是十分恰当的。

1 《画山水序》。

2 此处疑误。据《益州名画录》，此序当作于"景德三年五月二十日"，即 1006 年。

3 参看《中国绘画史图录》卷上，第 285、277 页。

赵孟坚　墨兰图

郑思肖　墨兰

上文讲到朗格将音乐作品看作对"内在生命"的体验，这里她又将生理上的张弛所引起的情感起伏，称为"内在生命"的过程，都是为了阐明艺术创作的根本动力，首先在于作者亲身感到的生命运动，然后才能获取精神力量以创造艺术形式，来表达他对生命的情感。这也正如宋代绘画美学家邓椿关于"神"的论说：

> 世徒知人之有神，而不知物之有神……盖止能传其形，不能传其神也。故画法以"气韵、生动"为第一。[1]

"神"相当于客观的生命、运动，"人之有神"是说画家主观上对生命的感受，"物之有神"是说作品呈现着对象的生命；从来没有一位画家精神颓唐、意气消沉，而能塑造出活泼生动的艺术形象，以体现"六法"之首的"气韵、生动"的。总之，表现力仍和艺术家的精神及其状态不可分割，这点朗格和邓椿虽是一今一古、一外一中，而所见略同。

有意味的形式与表现的二重性

朗格写到全书最后一卷时，从两个方面阐述了艺术表现或艺术形式的独立性、创造性，我们可以说，这是她的艺术观的核心。表现或形式，一方面忠实于生活经验，另一方面却脱离生活而进行自我创造，因此具有客观与主观二重性。但不论是从主观性或客观性来说，艺术家都时时刻刻回避不了"有意味的形式"，须自始至终接受它的指导才能发挥作品的表现力。

关于主观方面，朗格强调忠于生命情感的必要：

1 《画继·杂说·论远》。

艺术是关于情感的展望，并将情感的赋形与表现纳入我所谓的符号中。……但未被赋形和认识的种种情绪，可能给展望带来干扰，影响着（作者）对于其他主观经验的想象。从真正的根源来说，艺术受到歪曲，不够坦率真诚，而沦为坏的艺术，因为它不忠实于公正无偏的展望。坦率是一个准则：方言把它叫作"笔直看"。

说得简单些，情绪万端，哪能全都赋予符号形式？这就不免影响展望与表现的真诚，而真诚与否，更影响创作的成败。而我国画论也强调主观条件，如明代王履认为："画虽状形，主乎意，意不足谓之非形可也。"[1]首须意足，倘若感情不真，意又如何能"足"？意不足，更说不上形了。李日华说："绘事不必求奇，不必循格，要在胸中实有吐出。"[2]李、王和朗格都着重一个"诚"字。

关于客观方面，朗格主张：

艺术家无需在实际生活中经历他所能表现的每一情绪。他在运用他所创造的诸元素（按：即创造出的符号形式）时，会发现一些可能产生的新情感，这些奇特的易变心情、浓缩的激情，胜过了他的气质所能产生的，或他的遭遇所已引起的。这是因为艺术品虽然有其主观性，但它本身却是客观的，其目的是外化情感的生命。作为情感生命的抽象形式的艺术品，在处理的时候，就很有可能远离它的源头，产生能动性的，甚至使艺术家感到惊异的若干模式。

朗格虽然是主客双方并论，实际上侧重客观一方，认为表现情感的符号是客观存在的，可不以艺术家主观意愿为转移而自行创造。她将符号的性能（含义与形式不容分割），应用于造形艺术，得出如下结论：

1 《〈华山图〉序》。
2 《六砚斋笔记》。

302

在创造一个产生情感的符号或艺术品时，创造者诚然传达一个重要含义，对他来说，含义的表现必须伴随他的想象，因此在表现这含义前他是不可能了解这含义的。然而推进他工作的思想活动，无论像灵感似的突如其来，或经过乏味而又吃力的一场混乱，都不能不正视在发号施令的形式（有意味的形式），亦即必须加以探索和表现的基本情感。它便是"艺术家头脑里的艺术品"。

讲到这里，朗格举出悲剧作家、抒情诗人以及画家在创作时的上述情况。例如，画家落笔之前，对于作品内容，竟是一片茫然，但是他的画兴来时，脑海里、思想上却又并非空白，一个至高无上的形式盘踞在那里，而且向他发号施令；一般说来，情感、含义和艺术形式原是难解难分，因此这个至上的形式足以使他笔下能够传情达意了。总而言之，形式、情感（含义）、作品之间，被她画上了等号；艺术即形式，即有意味的形式。朗格关于画家的情况，讲得比较详细：如果他有能力去"接受肖像画或壁画的任务，他便坚决相信只须更多地捉摸媒介的表现功能，就会骤然之间洞察到这媒介所表现的情感；于是他运用这媒介，便能从追踪而理解而终于呈现相应的情感了"。作者的全书将近结尾了，却又一次申述她对情感与形式的关系的看法：形式是至上的、决定性的；单单形式本身具有表现力和创造力双重性能。

在西方美学中，克罗齐可以称为形式至上说的集大成者，朗格深受其影响，因此除了宣扬符号论观点，还引用克罗齐的话，例如："在审美实际中，并不是把表现性活动加于具体印象，而是由前者赋予后者以形式，并为形式精心制作。……所以说审美实际在于形式，也只在于形式。"[1]朗格就是根据这个观点，结合绘画创作，论证了"有意味的形式"足以统一形式与情感。与此同时，作为现代西方抽象派绘画的形式至上说，也很接近朗格的论点。该派创始者康定斯基提出"形式是内在意蕴的外在表现"[2]，否定了形式和客观具象的关系，和朗格所谓形式是"内在

1 引克罗齐《作为表现科学和普通语言学的美学》。

2 《论形式问题》，见《论艺术里的精神》。

生命"的表现,一拍即合。康定斯基的"内在意蕴"又名"内在需要",它有三个"神秘"因素:个性、风格、纯艺术,在作品中充分表现了纯艺术因素的艺术家是真正伟大的艺术家,而朗格则说仅仅凭借艺术媒介(线、色等)的运用(即形式、技法),足以产生情感,正是给纯艺术作注脚。今天我们观看抽象派作品中线条、色彩等所表现的图形,可以有两种印象:既从这些图形感觉到作者的一定情绪、心境,尽管它也许不是怎样健康、正常;同时又被引向一个严肃的审美问题,那就是绘画是否、曾否单凭形式唤起美感?我们有没有不写具象却能感染的艺术形式?这类问题,对我国由古到今的装饰美术来说,已不复存在,但在我们悠久的理论传统中,这问题又将如何回答,则是值得深入探讨的。

自从张彦远提出"意存笔先,画尽意在",绘画的创作与欣赏基本上都遵循着意(境)与笔(墨)或情感与形式之间意为主导的原则。为了达意,画家在长期实践中不断加强形式的表现力,讲求笔墨,钻研技法,这些是很自然的,也是必不可免的,正如张彦远所补充,"本于立意,而归乎用笔"。但搞好笔墨,究非易事,北宋郭若虚就已指出:"神彩生于用笔,用笔之难,断可言矣。"[1] 元明以来积累了相当丰富的经验,单就用笔方面试举数例。倪瓒称赞王蒙说"王侯笔力能扛鼎,五百年来无此君"[2]。沈宗骞复加按语:"昔人谓笔力能扛鼎,言其气之沉着也。"[3] 气是指生命,而生命决定笔力,因此郑绩讲到笔与气的关系:"气放而收"方见"笔动能静","气收而放"则使"笔静能动","笔与气运,起伏自然,纤毫不苟"。[4] 收、放,动、静,起、伏,形成虚实,呈现韵律,它们透过画面景物的结构,而进入用笔这一更深的层次。恽寿平说,"古人用笔极塞实处,愈见虚灵",又说,"用笔时须笔笔实,却笔笔虚",而归结

1 《图画见闻志·论用笔得失》。
2 《题王蒙〈青卞隐居图〉》。(此处疑误,据《清閟阁全集》《书画汇考》等,当为《题王叔明〈岩居高士图〉》。——编者注)
3 《芥舟学画编》。
4 《梦幻居画学简明》。

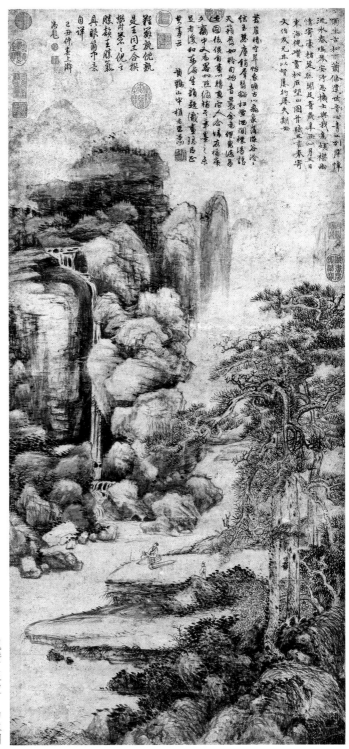

倪瓚　王蒙　山水图

为："夫笔尽而意无穷，虚之谓也。"[1] 于是笔跟意的关系就不仅仅像张彦远所说"画尽"必须"意在"，而是有所发展，画尽不等于意尽，切莫笔笔都写到意上了。唐志契说："写画亦不必写到，若笔笔写到，便俗。"[2] 布颜图更主张："宁使意到而笔不到……意到而笔不到，不到即到也。"[3] 此外，更有综合笔"力"与笔"气"的观点，如唐志契说："落笔细，虽似乎嫩，然有极老笔气……落笔粗，虽近乎老，然有极细笔气……指细笔为嫩，粗笔为老，真有眼之盲也。"[4] 由此可见，从象外、言外来体会笔力、笔气，和朗格所谓的形式兼有表现力、创造力是精神一致的。至于朗格反复论说形式的"意味"在于它的"表现力"，这一方面对于我国书法美学的深入研究很有帮助，当另文论之，这里就从略了。

总之，作为形式之一的笔法，不只是为了再现景物，它还唤起"沉着""自然""不俗""细而老""粗而嫩"等审美感觉与趣味；与此同时，深深陶醉于笔情（墨趣）的纯形式中，却也造成积重难返之势。相应地，朗格从符号论出发，作出情感即形式的最后论断，客观上为抽象派艺术提供理论根据，也助长了现代世界艺术的形式主义倾向。至于当前国画美学的种种倾向，朗格本人不可能意识到，但国内批评界则有许多看法：或哀叹国画徒具笔墨，缺乏生命，濒于"最后边缘"；或主张拿来主义是救亡灵药；或认为西方现代派是世界性的，国画迟早要被同化，成了它的一部分，但保持其民族特征。这些说法大都言而有理，值得仔细研究。

1 《瓯香馆集》。
2 《绘事微言》。
3 《画学心法问答》。
4 《绘事微言》。

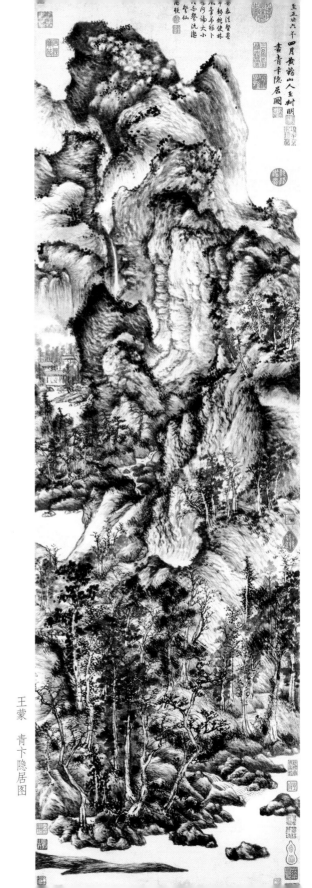

王蒙　青卞隐居图

小结

本文略述朗格的情感形式合一说，并初步研究我国绘画美学的有关论点，试行分析双方的短长。从朗格所说形式表现力来考察现代派、抽象派理论对国画前景发生的影响，会感到她的合一说值得深入探讨，而不应扣上形式主义的帽子，拒之门外。我们的书法正是表现生命情感的抽象形式的艺术，而今后如何沟通绘画与书法的美学，另行"创造一个产生情感的符号或艺术品"，也将是不应回避的理论问题吧！这里且引朗格之言来结束本文：

> 新艺术的欣赏有赖于个人热情能量的发展，决不可凭理智、抑精神，抱容忍的态度来对待新奇。容忍是另一码事。只有我们不理解他人的种种表现时，容忍才是正常现象，因为这些表现是崭新的、外来的，或非常个人的。

这话很有启发性。国画前景如何，是我国美学研究一大课题，不妨通过国际间学术交流，各抒所见，相互辩难，共同提高。对于国内以前未有的东西以及在西方尚未普遍认识的相当个别的东西，我们的态度不是容忍，而是正确地理解它们。

限于水平与资料，文中欠当和错误之处，请读者指正。

略论传统与创新、再现与表现[1]

一

艺术创作的根本法则在于内容决定形式，形式为内容服务，两者的主从关系不容颠倒。艺术家首须致力于发掘主题，其次是运用技法，处理主题，但是他的精力往往消耗在如何创造最有效的形式，加强作品的感染力上。例如北宋山水画曾出现鼎足而三的李成、关仝、范宽，关于三家，郭若虚有段名言：

> 夫气象萧疏，烟林清旷，毫锋颖脱，墨法精微者，营丘（李成）之制也；石体坚凝，杂木丰茂，台阁古雅，人物幽闲者，关氏之风也；峰峦浑厚，势状雄强，抢笔俱匀，人屋皆质者，范氏之作也。"[2]

1 本文发表于《文艺理论研究》1987 年第 6 期。
2 《图画见闻志》卷一，《论三家山水》。

展子虔　游春图

　　所谓"萧疏、清旷""坚凝、丰茂""浑厚、雄强"，分别指出三家
对自然形象的体会与审美感情，以及作品的丘壑、结构。至于"毫锋颖
脱，墨法精微"，为李成特有的用笔、用墨法；"抢笔"，乃范宽吸取"由
蹲而斜上急出"的书家笔法，和"永字八法"的"策"相似；以上诸法连
同"关氏之风"，都属于艺术的表现形式，是三家反复实践的结晶，足以
代表山水画艺术的不同风格和个性特征，相当生动地反映出三家寄于山
水的深情。然而相对地说，如何描绘比描绘什么属于艺术结构的更深层，
因此不妨说"鼎足"之势建立在多种艺术形式之间的"匹敌"，而三家花
在笔墨技法上的心血，也就不言而喻了。

　　与此同时，不妨从艺术形式的演变，来考察再现、表现对山水画发
展的巨大影响。李、关之作早佚，范宽却留下唯一的真迹《溪山行旅图》
轴[1]。倘若拿此图对照范氏以前隋、唐山水（如传为隋代展子虔《游春图》[2]
和传为唐代李思训《江帆楼阁图》轴），就会感到展、李运笔谨细，设
色浓重，主要是为了描绘景物，摹仿自然，不像范宽这样行笔粗放，以

1 现藏台北故宫博物院。
2 现藏故宫博物院。

李思训 江帆楼阁图

抒发感情，由此可见隋、唐还满足于再现，北宋开始要求表现了。当然，这样的论断不免片面，因为吴道子笔下的"树石古崄"[1]已呈现出画家自己的激情，已是有所"表现"了。但严谨先于舒放，纵逸以庄重为基础，这原是国画艺术形式发展的基本规律。然而由再现的写景发展为表现的写意，标志着中国山水画传统的一次变革，而其关键在于笔墨之舍形似而取神似，所以这一变革是和形式创新分不开的。

接着，范氏山石的用笔特征——"抢笔俱匀"，被北宋末的李唐和南宋初的马远、夏珪所继承，并发展为斧劈皴、刮铁皴，其皴纹或线条虽仍用"抢笔"，但线条的部署、关联、结构，则打破"俱匀"，代之以参差、对立，甚至相互逆反种种富于动态或生命的形式。一句话，南宋山水画富于内在激情的表现，而表现的比重胜于再现。元代文人画家辈出，山水画讲求蕴藉、含蓄，寓动于静的披麻皴空前发展，他们觉得斧劈皴"动"得太多了，避之唯恐不及。到了明代，吴伟、戴进等恢复斧劈，但吴门派、华亭派、娄东派先后沿用披麻，其势不衰，直到晚清，斧劈仍然少人问津。披麻之所以能成为如此长命的艺术形式，主要是由于文人画尚静的审美意识长期统治画坛；但最继承传统形式而不能有所变革，静之又静，形式的生命枯竭，画面结构成了僵死的框架，山水画的生机也就灭绝了。这样看来，如果撇开山水画的形式特征及其变化，来研究山水画史或鉴定山水画的真伪都将是形而上学的。对于人物画、花鸟画，也不例外。因此形式的变革与创新在绘画传统的结构中所占的重要地位，是不容否定的。

但是另一方面，每一形式诞生之后，便在应用过程中逐渐地趋于稳定，并由稳定转为僵化、顽梗，从新鲜活泼的感觉领域慢慢地堕入固定概念与模式中。然而到了这时候仍然会有画家依旧凭它去认识世界，组织艺术形象。于是他的脑海里或记忆表象中大量储藏树、石、山头、坡岸、水口等的既定形状以及它们所组合的既成模式，因此他和客观对象完全隔绝了，既不可能从事现实形象的再现，更谈不上表现物我为一的

1 段成式《京洛寺塔记》："常乐坊赵景公寺……佛殿内壁吴道子画《消灾经事》，树石古崄。"

戴进　箕山高隐图　　　　　董其昌　泉光云影图

313

意境了。不仅是描绘山水，连欣赏山水也会模式化，例如董其昌赞美洞庭湖上一处景物，因为它可以纳入"米氏（米芾、米友仁父子）云山"的模式。然而话须说回来，一定程度的模式化连大画家也未能免，董（源）、巨（然）的模式到了赵（孟頫）、黄（公望）、王（蒙）、吴（镇）的笔下，分别蜕化为山水画家的种种不同风貌。这就使我们联想到贡布利希的那句话："有出息的画家毕生与既成图式作斗争。"[1] 应该说一部画史是由这种"斗争"的胜利者写成的，然而每一胜利者同时又留下自己的图式，由另一胜利者来突破，因此贡布利希提出的"图式与修正"的公式，它颇能说明形式的变化、创新在艺术发展史上的积极作用。

如此说来，再现具有广泛的对象，不限于画家所面临的自然、现实，还包括他难以彻底避免的艺术传统的模式、图式，而他的成就则在于反映客观以及再现自然形象与既成图式的同时，能发挥主体精神与能动作用，争取艺术形式的创新，以表现自我。以再现为基础的表现和蜕化于传统的创新是相辅相成的，它们共同谱写出画科、画种的前进曲。

二

因袭和变革、再现和表现这两对矛盾，共同组成艺术传统的整个结构，但它们的作用不相同。因袭与再现导致传统的封闭性，变革与表现产生传统的开拓性，这一分歧的发展，更缔造了传统的生命整体。

总而言之，艺术传统的结构包括了由内而外的若干部分或层次：第一，主体精神与创作动力；第二，对象摄取与主题内容；第三，形式与技法风格。在这些部分中，精神、动力和形式、风格关系到主题的建立和主题的表达，因此特别重要，但是由于形式这一层次过去曾列为禁区，所以研究较少。至于中画和西画传统结构的各个部分或层次，含有相当

1 贡布利希《艺术与幻觉》，见《美术译丛》，1986、1987 年选载。

差异的要素，从而动力、对象、形式、风格所连接而成的创作过程，在中画和西画里也经历不同。本文限于篇幅，只想对属于里层的尚意或尚形和凭视觉或凭想象的动力，以及如何分别影响到属于外层的形式结构，加以研究，从而阐释中、西绘画传统结构各自的生命历程和发展。

先谈谈西画。一般说来，西画具有崇尚形似与写实的传统，这是和西方资本主义社会制度下自然科学的发展分不开，透视、明暗、色彩引起画家的兴趣，在形似与美之间画上了等号。文艺复兴、古典主义、浪漫主义时期的绘画都以形似为审美基础，作品的形式都在追求艺术形象和客体形象之相似。但形式所依存的技法则不可避免地决定于主体精神的自由创造，因此在相同的和不同时期里，每位大画家的作品面貌无一相同。画家之"我"不断参与了形式的变革、创新，既赋予形式以一定程度的独立性，也促进了西方绘画的发展。但西画不同于中国画，艺术形式的独立性不断地增强，终于使形式超越具象，不再为长期以来的"相似"目的服务，于是形式抽象化了，抽象主义艺术诞生了。但抽象派并非突然来临，而是经历渐变的过程。

由于西方绘画理论也不是孤立的，它和哲学、美学有联系，这里不妨从康德（1724—1804）的形式理论谈起。（当然还可上溯到古希腊。）康德提出两种美：希腊的回纹饰或簇叶饰之美，其本身并无意义，因此是自由美，完全不同于男、女、马或建筑物等以某一目的概念为前提，所以后者之美是附庸美。[1] 赫尔巴特（1776—1841）补充了康德的"自由美"的含义，把一切美归结为脱离思想感情的形式。罗伯特·齐麦尔曼（1824—1898）进而认为心理学须研究想象的种种内容，而美学却只管想象的种种形象，分析线、面、体对想象的作用，这种主张导致了以费德勒（1841—1895）和希尔德伯兰（1847—1921）为主要代表的纯可见性原理（theory of pure visibility）。他们认为艺术的本质不涉及感情、情操，完全寓于艺术的形式中，而且纯视觉性的研究对象，应以绘画、雕刻和建筑的视觉艺术为主，因为这三者都具有自身的规律，即视性规律而非

1 《判断力批判》第十六节。

自然规律。于是纯视觉性规律的探索开始成为现代西方艺术美学的中心课题，出现了沃尔夫林（1864—1945）的著名的"五种符号"说：每一符号由两种对立关系组成，即：（一）从线描的发展为彩绘的；（二）从平面发展为凹面；（三）从封闭型发展为开拓型；（四）从复杂发展为单一；（五）对象清晰度由绝对的发展为相对的。[1]换而言之，沃氏力图以五个符号来概括绘画艺术造形的发展过程。

以上几家关于纯视性和造形模式等论点并非出于主观臆断，而是一定程度上反映了艺术家们的实践经验，这就很有必要听听现代几位大师的自白了。塞尚说：

> 如果要正确地看懂自然，那就必须通过某种解释来看自然，应按照和谐的规律，安排色彩的部位。

他追求色的调和，以获取视觉的审美。晚年喜用热色的雷诺阿说：

> 我的红色必须像钟声一般响亮，倘若表现不出，我就再加上红色或别色，直到取得我要取得的效果。

他为视觉享受而紧抓一种色彩——红。凡·高自称：

> 我并不如实地描绘眼前事物的色调，而是强烈地表现我自己，因此就照自己的意思去用色。比方说，有一位艺术同道富于梦想，作画时就像夜莺唱歌一般，那么我给他画像就宜用淡黄的色调。要把我对他的爱，倾注于这幅画像中。我应当尽我所能，忠实地描绘他，然而只在开始时是这样，随后又觉得照此画下去，作品将无法完成。因此我不得不当一位任意用色的画家了。他的头发是淡黄的，我加以夸张，连赤黄色调、明黄色、淡柠檬色都用上

1 以上参见温图里《艺术批评史》，英译本，第十一章。

凡·高　鲁林的肖像　　　　　　　　　　　　　雷诺阿　阅读的列昂汀

了。他的头发背着墙壁，但我在塞伦的那个住处的墙壁暗淡陈旧，我便换上一片无限的天空。我只用蓝色底子，这是我所能创造的最浓艳、最强烈的蓝色，如此结合虽然简单，那浓浓的蓝色背景却照亮了黄色的头部，使我获得神秘的效果——悠远的碧空悬着一颗金星。[1]

这位大师高度发挥想象，妙用黄、蓝，融会黄、蓝。可以说三位画家都过着纯视性的艺术生涯，争取色彩刺激视觉，从而刻苦钻研彩绘形式，因此沃氏第一符号中的"彩绘的"，倒是用得上。

不过他们的具体情况并不完全相同。塞尚和凡·高不曾忘了线条、轮廓，以保持艺术形象的质感；雷诺阿则因色而废线，不无浮肿或痴肥之憾。这就使我们联想到沃尔夫林第一符号的对立线、色，先线后色，未免绝对化了，因为在绘画实践中，既可二者兼施，亦可二者取一，而非局限先线后色。此外，比较而言，有色无线可使视野开阔，以线界色导致视野封闭，而雷诺阿可属开拓型，塞尚、凡·高更切合封闭型。这也足以反证沃氏第三符号中的二型是可以同时并存的。如此分析也许繁

1　米尔-格拉弗《现代艺术的发展》卷一，英译本，第 200 页。

317

琐一些，但可从中发现：现代西方绘画传统的中心结构，已凝聚于艺术形式的自由，而理论家们则力图纳自由于必然，作出规律性的说明，因此不免机械化，沃氏之说便是一例。

等到抽象派的兴起使形式绝对自由了，摈弃一切具象，成为抽象形式或纯形式。这派创始人康定斯基（1866—1944）提出，艺术家本于"内在需要"进行创作，而"内在需要"首先是由"纯艺术因素"来满足的。[1] 这纯艺术因素，只能由脱离具象的抽象形式或纯形式来构成，因而也只有以纯形式表现内在需要的，才能称为艺术家。[2] 西画传统发展到抽象主义阶段，其整体结构中的精神、动力方面，开始由内心世界的表现完全取代了主、客观世界统一的再现，而形式方面，则由抽象的赶走了具象的。

以上就是西方绘画传统的变革与创新以及再现与表现之间的辩证发展的梗概。

下面谈谈中国绘画的有关情况，限于篇幅，想侧重在理论方面，而哲学、美学对画论的影响，和西方相比，有过之，无不及。试简述如下。作为造形艺术，中画也同西画一样，通过视觉，再现物象，但主体精神、创作动力不局限于写实与形似，而是强调在对事物本质的认识、感受而加以表现时，须以借物抒情为主导，因此关键在于把握"象"与"意"的统一。先秦《周易·系辞上》引孔子的话"圣人立象以尽意"，导致了艺术必须从属于思想的原则，从而宣扬儒家的为道德服务的艺术观。另方面，庄子倡为"离形"[3]、"神遇而不以目视"[4] 的道家自由创造的艺术观。

到了汉代，儒家精神贯注于美学，刘向论画，提出"形"必有"主"，或形式必须服从内容的"君形者"说，要求思想主宰造形，如果内容贫乏，纵有形式之美，那就是"君形者亡矣"[5]。魏晋南北朝士大夫以道解儒

1 康定斯基《论艺术的精神性》，四川美术出版社，第 73—74 页。
2 同上。
3 《庄子·大宗师》。
4 《庄子·养生主》。
5 《淮南子·说山训》。

而有玄学，魏时王弼用《庄子》注《易传》，得出"言者所以明象，得象而忘言；象者所以存意，得意而忘象"。将庄子的"离形""神遇"发展为审美观照中超越概念的象外之趣，预示后来画论的高标准。

南朝宋时山水画家宗炳写了一篇《山水序》，阐说山水画的本质与山水画家的任务：画家须"含道应物"，凭一定的主观去接触自然，谋求物我为一，从而由画家采取主动，来反映自然。山水画家在反映中首须"澄怀味象"，摒除杂念，以接受自然形象的感染。因此宗炳强调先有"圣人"之"含道应物"，然后才有"贤者"之"澄怀味象"，意思是必先明确建立主体精神表现主观境界这一前提，然后对客观形象的认识与再现才有所从属地产生意义；换而言之，意为形之主。宗炳于是把山水画艺术本质概括为"质有而趣（趋）灵"，通过实在的物质，表现超脱的心灵。所以他又说"山水以形媚道"，道，也就是意之所在，意为主宰，形则百般地迎合意，听我抉择；这里，他十分生动地解释了刘向"君形者"说。最后他将山水画的目的归结为"畅神"二字，也就是满足主体精神的需要，并且说："神之所畅，孰有先焉？"南朝宋时另一位山水画家王微针对画山水时物我交融、借物抒怀的快感，十分尊重"画（中）之情"，并加以赞美："望秋云，神飞扬；临春风，思浩荡。虽有金石之乐，珪璋之琛，岂能仿佛之哉！"[1]给宗炳的"畅神"作了极好的注脚。如果对照前面，王弼的"象外"观点，那么宗、王是有很大差距的，因为二人虽强调情思、境界，仍然是从象内、形似求之。

南朝齐时谢赫评品画家，开始提出"取之象外，方厌膏腴"[2]，扩展审美的客体，也就是唐代司空图所谓"象外之象"[3]、"超以象外，得其环中"[4]。司空图指出，对于"象外"，往往是"遇之匪深，即之愈希"[5]，意思是

1 《叙画》。
2 《古画品录·第一品》。
3 《与极浦书》。
4 《诗品·雄浑》，"环中"取自《庄子·齐物论》"环中以应无穷"，环的功用在于环中空虚。
5 《诗品·冲淡》。

"象外"虽然隐隐约约、或深或浅、或雄浑或冲淡，但它并未脱离、超越审美的主体而绝对独立，所以他又作了重要补充："长于思与境偕，乃诗家之所尚者。"[1]"思"是主体，"境"是客体，"思与境偕"使艺术想象不背离现实，不抛开具象而单独活动，这样才能构成物我为一的意境或主客体辩证统一的艺术观。司空图的"思与境偕"道出了我国艺术创造与欣赏的基本原理，贯彻于我国各部门美学中。在画论方面，唐代张彦远拈出"意"的概念以及"意存笔先，画尽意在"的创作法则。"意"包含画家的整个精神世界及其活动——情思、感动、想象、物我为一，它指导着绘画创作全过程，意始终是笔墨的主人，即使描写象外，仍然不失"意"之所在。

到了北宋，山水画家郭熙继宗、王、张诸家之后，将画之"道"、画之"情"、画之"意"归结为"林泉之心"，以此"心"观照自然，培养物我为一的审美感情，来推动创作。他主张"画者当以此意（林泉之心）造，而鉴者又当以此意穷之。""意"足以沟通创造和欣赏。郭熙强调创作时要使意或精神高度集中，"必须注精以一之"，倘有"惰气""昏气""轻心""慢心"，都须克服。[2]郭熙自己便是如此，所以他的儿子郭思写下一段回忆："思平昔见先子……落笔之日，必明窗净几，焚香左右，精笔妙墨，盥手涤砚，如见大宾。必神闲意定，然后为之，岂非所谓不敢以轻心挑之者乎！"这段话生动地描写画家是怎样做到张氏所谓的"意存笔先"。苏轼则坚持立"意"的前提在于物为我化，他以文同画筼筜偃竹为例，主张"必先得成竹于胸中，执笔熟视，乃见其所欲画者"[3]。将存于笔先的"意"说得更具体了，"意"就是偃竹的一个比较完整的记忆表象。我们回顾上文，就不难懂得胸无"成竹"相当于"君形者亡"，不顾内容的形式游戏，一向是画家所切忌的。

总而言之，感物，化物，以至用什么形式把所"化"之"物"表达出来，乃是国画创作基本课题。感物可凭视觉，化物则须有建筑在感觉

1 《与王驾评诗书》。

2 《林泉高致·山水训》。

3 《筼筜谷偃竹记》。

基础上的感知、感情、情思、颖悟、学问与素养。它们拧成一股力量，可称为诗一般的想象力。凭这力量来把握并运用视觉材料而进行创作。因此国画传统的生命，实质上就寓于历代画家对这力量的获取与致用。尤其是在艺术想象中，意笔结合而不容分割，意主笔从也不容颠倒，相应地，"意"以种种方式和现实联系，"笔"或形式可千变万化，始终在具象范围里活动。正是由于国画的艺术与想象长期以来坚守着这片具象造形的阵地，所以西方抽象派及其理论，就格格不入了。国画虽也有透视、明暗、色彩等，但纯凭想象为之，并不符合客观自然的规律，跟西画相比可以说是太不"科学"了，然而正是这个"不科学"抵挡住形式独立论、抽象造形论的介入。但是另一方面，更须看到我国早就有了以抽象造形为主的一门艺术——那就是书法，而我国绘画随着艺术想象的不断发展，先后与诗和书法相沟通，结成伴侣，于是乎画家（特别是文人画家）在立"意"和用"笔"上多了一项资本，可以分别从其他两门艺术吸收营养，将形神兼备、借物抒情几次推向高峰，使国画以其独特的品质立足于世界艺术之林。这笔资本，特别是书法，对西画来说是不存在的。

相对言之，主体精神在国画与西画中既有尚意与尚形之别，其影响形式的发展也不相同，前者不可能导致抽象主义，后者则否，因而中西绘画的传统和变革也就大不一样了。

三

再现与表现的关系，对中西绘画的传统和变革，也产生不同作用，其原因仍然在于尚意与尚形的区别。

上面说过，对客观形象或前人、他人作品以及画派、画风进行摹仿，都属于再现范畴，但再现、摹仿时无不掺入主观因素，反之亦然，表现自我还须通过客观形象的再现。不过对画家来说，再现与表现相结合

的程度可以不同，而二者的比重也不一样。所以我们通常这样看：西画具有侧重描写客观形象以塑造典型形象的再现美学，而国画具有偏于借物写心以抒发情思意境的表现美学，而典型以再现客体为目的，意境以表现主体为目的。这样的看法不是没有道理的。不仅如此，典型再现和意境表现还互相联系，我中有你，你中有我，典型刻画时常带有一定的夸张，主观想象可以在再现的基础上大大增强表现力。推而广之，在传统与变革的问题上也是如此：再现有助于传统的继承，而变革传统就非有所表现不可；但是传统与变革，则须赖再现与表现相因为用了。雅可伯·布克哈特的名著《意大利的文艺复兴的文化》说得很中肯："这个文化不仅恢复了古代希腊罗马的文艺，而且把它和意大利人民的天才结合起来，以达到对西方世界的征服。"[1] 一种文化运动意味着摹仿（再现）与创造（表现）的统一，更何况作为文化部门之一的绘画呢！

在西方画史上，再现因素发展到了极限而产生了印象派。这派的主将莫奈（1840—1926）于妻子临终时，还有兴趣去观察女性气绝前脸上的色调变化。在这顷间，夫妻情给唯形似的再现论压倒了、消灭了，在情感和形式之间，只剩下形式了。印象派之后，画风突变，内心世界忽地翻转身来，把视觉的形似压得气息奄奄。这种剧变始于表现主义，完成于抽象主义。表现派认为内心想象可以看到肉眼所看不到的，外的、感官的转向内的、心灵的、自我的，自我独创、自我表现乃绘画的唯一道路和目的。表现主义代表之一埃米尔·诺尔德（Emil Nolde，1867—1956）主张"艺术家应从他自身有所发现，这才最有价值。……学习所得永远不是天才的标志"。表现派画家虽然强调主观与感情冲动，但依旧遵循传统，描绘具象，而这些具象都是关于当前事物，不涉及过去或未来，因为他认为只有当前才是真实的存在。表现派的作品的主要内容是人和黑暗作斗争，不过一切斗争被认为是"各人的自我对话"，而自我的唯一希望则在于蒙昧终将取代智慧，以消灭世间的折磨。换言之，这一画派充分反映西方资产阶级知识分子回避现实，陶醉于空虚、绝望的

1 英译本，纽约波尼公司，1935，第 175 页。

埃米尔·诺尔德　碎浪

弗朗兹·马尔克　鹿在修道院

心理，但一定程度上也揭发了当前社会的丑恶。可以说，表现派标志着西方绘画传统在主题思想上的一次大变革。它虽打着表现的旗号，但这表现还是以再现具象为基础的。然而，残存于表现派绘画中的再现因素，终于被抽象派的抽象形式彻底消灭了，因此抽象派是西方绘画传统在形式上的一次大变革，但表现派的消极思想则被继承下来。这派创始人康定斯基原先是表现派，他和弗朗兹·马尔克（Franz Marc，1880—

佚名　敦煌绘画　　　　　　　　　　　　　张大千　碧峰古寺图

1916）曾发表联合声明："我们一经发现传统的坚硬外壳有条裂缝，就可冲破裂口，见到光明。"所谓"裂缝"意味着再现具象已面临危机了。康定斯基的抽象形式并非从天而降，乃是远绍康德的形式自由说，近承诺尔德的自我发现说，从而作出"内在需要"产生"纯艺术"，以及"纯艺术"就是抽象艺术的论断。他宣称真正伟大的艺术家为了自由地表现上述需要，不能不冲破具象再现的形式，运用自给自足的抽象形式，以进行创作。[1]

　　综合上述，二十世纪西方绘画史的重大转折在于艺术形式由具象的转为抽象的，艺术方法从再现和表现相结合变成单独的表现，对西方绘画传统来说，确是空前的、猛烈的冲击。

1　康定斯基《论艺术的精神》，中译本，第73—74页。

这里，回顾中国绘画史，曾有过几次外来影响，给传统一些冲击，其结果或者未能形成气候，或者被传统所融化，或者换来西方的透视、色彩、明暗，而牺牲了传统的一些精华，例如：南朝梁时张僧繇的"凹凸花"，隋唐的佛教故事画，清代焦秉贞、冷枚、沈铨等的人物、花鸟画，以及民国以来的岭南派。近二十年来，我们的部分油画家深受西方印象派后期尚色而又尊线的风格影响，并兼事国画创作，又掀起一次艺术形式的创新，那就是泼重彩：将泼墨的传统发展为泼彩，而这"彩"则于金碧青绿的传统中单取其"青"（石青），并增其色度，打破"浅绛"的沉寂，使画面的气氛大为活泼了。在艺术效果上，新国画之蓝（石青），可以说是相当于上述塞尚、雷诺阿之红，凡·高之黄。然而像西方绘画传统那样两次大变革，我国却还不曾有过。但是到了二十世纪的八十年代，忽地响起彻底革命的口号：一方面向传统开刀，传统悠久的国画应列为"保留画种"，另方面输入西方现代主义血液，可使中国人的绘画获得更生，因为中国人没有必要再以"国画"的名称出现于世界艺坛。然而从理论上看，贡布利希的既成图式与修正那一公式，对于当前中国人的革命绘画似乎依旧用得上。现代派绘画的纯主观和抽象化一经诞生，其本身便是既成图式了，它随着新血液进入我们的艺术生命，因此打倒传统、谋求创新的过程也不可避免地是修正西方这一既成图式的过程。这个过程目前已在开始，为时多久，无法估计，但绝不是踏一步就成功的。

中西画发展史分别体现了传统与变革、再现与表现之间的相互交织。而在今后的中西美学研究和经验交流中，艺术形式之为具象与抽象，艺术方法之为再现客观与表现主观，仍然将是重要的课题。我们要考察内在的和外在的之间的紧密关系，决不可对立二者，分别研究。黑格尔讲得很中肯：须要"熟悉心灵内在生活通过什么方式才可以表现于实在界，才可以通过实在界的外在形状而显现出来"[1]。这句话很有启发性，可以帮助我们更好地理解西方现代派绘画和中国绘画的前景。因为什么样

1 《美学》第一卷，朱光潜译，第348页。

的内心生活、思想感情，就会要求什么样的外在的艺术形式来表达，此所以西方绘画两千多年的具象形式终于被抽象形式否定了，而形神兼备的、历史悠久的中国画今天也面临"保留画种"的危机了。这一切都非偶然，乃艺术心灵变化所导致的必然结果，而心灵变化更不是主观片面之事，有其客观的、时代的影响。今天为了建设社会主义精神文明，新的艺术（包括绘画）必须走向当前生活的广阔天地，发掘新主题，探索新形式，运用新材料、新工具，如此大量的实验性活动在绘画内部引起空前震荡，笼罩着"自我破坏"的阴影。这一切都是社会意识巨大变化的一个侧面，而且为社会存在所决定，因此也就不使人感到大惊小怪了。

中国山水画的诞生[1]

　　一部中国山水画史乃是自然与艺术、物与我、"造化"与"心源"的关系发展史。山水画作者本于他的自然审美观念，用"我""心"为主导，进行自然审美活动，创造了山水画的艺术及其形式。这一创造经历着漫长的过程，包括山水画之萌芽、建立、成熟和发展诸阶段。一般说来，萌芽、建立、成熟逐渐赋予山水画以健全的艺术结构，而山水画终于诞生了。本文试图结合现存的有关作品，论说这门艺术所经历的三个阶段。至于在山水画发展史上，"心源"脱离"造化"，被艺术形式所俘虏，笔墨技法单独活动，以无本之木、无源之水来控制画坛，这时候山水画艺术便不可避免地趋于衰落，这一方面本文暂不讨论。

　　在山水画的建立与成熟的阶段中，由于儒、道、释、玄的自然审美观以及绘画和诗、书学、书法之间发生有机联系，使山水画艺术增强了美学深度，从而逐渐形成中国所特有而外国所没有的文人（士人）山水画。这种联系和深度使作品的内容与形式高度契合，体现于"笔情墨趣"中，丰富了中国山水画的生命，在世界艺坛上赢得独特地位。因此，对中国山水画来说，这门艺术之诞生和画中士气之诞生，乃是一致的、共

1　本文发表于《文艺研究》1989 年第 4 期。

同的。下面就谈谈我的一些粗浅的看法吧！

山水画的萌芽

在我国，人与自然关系的审美意识以及相应的审美活动，具有悠久的历史，分别表现在文学、雕刻、绘画几方面。暂且不说《诗经》，汉赋里就有对自然景物的细部描写和整体把握，其中也有高下之分。例如枚乘《七发》，既写"龙门之桐，高百尺而无枝"，"根扶疏以分离"，也写桐的周围环境："上有千仞之峰，下临百丈之溪"，以及"湍流溯波，又澹淡之"。触及一定自然景物的形状和诗人所感受的情境。又如司马相如《上林赋》之"崇山矗矗，巃嵷崔巍，深林巨木，崭岩参嵯"，不过是堆砌许多形容词，告诉读者山高林深，却没有枚乘那样生动的笔墨。再如枚乘《七发》："游涉乎云林，周驰乎兰泽……掩青蘋，游清风，陶阳气，荡春心。"则从末后两句透出自然审美的感情境界了。然而作为文学体裁之一的汉赋，只能以文字、符号为传达媒介，不如汉代绘画中的自然景物之以线条、色彩组成形象，诉诸视觉感官，显得具体、真实、亲切；倘若对比汉赋与汉画的效果，似乎是"百闻"不如"一见"了。

我们从古代文献中可以找到一些关于自然景物的描绘。例如《汉武帝内传》云：武帝曾见王母巾笈中有《五岳真形图》，画的是泰、恒、嵩、衡、华五岳。事实上，这五图属于符箓一类，佩戴它们以"辟邪"，所以并不是艺术品。又如张彦远《历代名画记》引孙畅之《述画记》、张华《博物志》："刘褒，汉桓帝时人，曾画《云汉图》，人见之觉热；又画《北风图》，人见之觉凉。"刘褒的两图可以算是艺术品了，因为作者复制自然形象，并讲求一定的技法，达到了唤起感觉反应的效果。云想必是用线条勾取，敷以粉白，风则不知如何处理，可以说刘褒开始钻研艺术形式，迈开了重要的一步。

再如东晋顾恺之《论画》，称赞几幅人物画把背景的山、树处理得

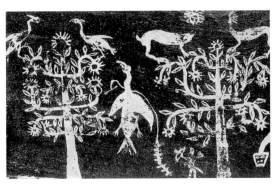

曾侯乙墓出土的后羿射日图　　　　　　　　米友仁　云山墨戏图（局部）

很好，足以衬托人物生活状况和人物情调："《清游池》……作山形势者……变动多方。""《嵇轻车（康）诗》，作啸人，似人啸……又林木雍容调畅，亦有天趣。"又顾恺之《魏晋胜流画赞》："竹、木、土，可令墨彩色轻，而松竹叶悋也。"可以说东晋画自然景物比汉代跨进一大步：采取多种角度观察自然；使自然环境配合生活情趣，以相互映发；用墨设色变化多端，以适应自然的面貌；以及将诗入画，等等。然而上面所引的都是书面资料，无法看到这些作品的艺术水平。幸而张彦远《历代名画记·论画山水树石》告诉我们，魏晋以降的山水画"则群峰之势，若钿饰犀栉，或水不容泛，或人大于山。……（树木）列植之状，则若伸臂布指"。可以想见其艺术造形仍旧相当笨拙，罔论笔墨技法，而顾氏所云，或为后代假托，未可尽信。

　　然而另一方面，本世纪以来我国所发掘古代漆画、木板画、画像砖等，皆魏晋以前的作品，却有不少是描绘自然的个别景物，而造形生动，一点不觉生硬，这就不仅否定张氏的论断，而且说明在中国山水画萌芽阶段，画工的贡献也许远胜于士人画家。下面不妨举些例子。

　　湖北随县擂鼓墩出土的战国时曾侯乙墓，其漆箱的盖上彩绘图像，画面分列桑树各二株，相对立，树下一人仰射，枝头有若干小圆圈，象征落日。树身树枝俱不作轮廓，而是平涂，树身下粗上细，颇见笔力；树枝先横出，后向上，小干略有交错，更表现了生发之趣。作者已能通过树的几种形状结构，来刻画对象的生命之美。一般说来，树身的处

理是先有线条轮廓，后有沿着线条的平涂（染晕），并且现存的卷轴式山水画中宋代米友仁似乎首先平涂树身（见米氏《潇湘白云》、《云山墨戏》等），殊不知战国时无名作者已用此法了。

甘肃省北部额济纳河流域的金关，出土的两汉时居延木板画《人马图》，以墨画一树，树身拴着一马，马侧身嘶鸣，一人持鞭立马旁。树根直上，过了马头始分左右二枝，左枝向上盘，右枝横出而更分两干，干下垂，均不着叶。树之根、枝、干都用宽度相等的细线条，不同于战国漆画之有粗有细的平涂，但运笔遒劲，一样地富于生意。这里，联想到瑞士美学家 H. 沃尔夫林（1864—1945）的《近代艺术风格发展问题》[1] 提出十六至十七世纪西欧画风由"线描的"发展为"涂绘的"，然而我国从战国至西汉的山水画萌芽阶段，已出现线条和平涂，而且其次序先后恰与西欧相反，这一点很有可能说明此两种艺术形式乃同时发生而又交替使用或同时并用的。

陕西米脂县官庄村出土东汉画像砖《牛耕图》分上下两部分。上一部约占全图三分之一，作麦田的缩影，由十二个单元横列组成，每一单元都描写麦秆直立，叶分左右，顶端麦穗下垂，而麦秆复又斜上，遂觉摇曳生姿。单元之间保留空隙，好让一根线条贯穿每一单元而又舒展自如，产生运动感，而各单元的造形复大同而小异，又助长节奏感。下一部分占全图三分之二，一人俯身，握犁柄，二牛扛杆拉犁，形象生动。左上角树枝斜出，线条流畅，枝上着圆叶三大片，每片都很丰满，可以想见田畔有树木遮阴，便于休息了。作者似乎懂得边角造景之妙，殆南宋马远的先驱。

四川成都地区出土东汉画像砖《弋射·收获》，由上下两部分组成。上一部分岸上一人跪着，弯腰，张弓仰射天空飞鸟，一人俯身取箭，人物背后两树，无叶，树身直上，枝干左右生发，树的布势和人物的俯仰相呼应，结构上掌握了人和自然的协调。坡岸纯用涂抹而无轮廓，却相当利落，而且预示后来山水画中山石的"斫"笔与"刮铁"皴。下半部分

1 中译本改为《艺术风格学》。

居延木板画　人马图　　　东汉画像砖　牛耕图

东汉画像砖　弋射·收获

右方二人直立，挥镰割稻，左方三人俯身束稻，镰作钩状的长线条，一镰高举，一镰平落。田间未割和已割的稻，均用直线条，而略向左倾斜。整个画面的许多线条纷呈平落、斜上、向左、向右种种动势，它们交错生发，组成了一幅劳动场景，使镰刀挥舞于田间，如闻其声，可以说是

作者对"力"的赞歌，而且情景、诗画合一了。在人与自然，尤其是镰与稻的有机结合中，稻并非陪衬，而后来的山水画家描写到田间种植时，往往对农作物不够重视，敷衍几笔了事，或以其难状而回避了。汉画像砖是先画后刻的，可见汉代画工创作态度很认真，确实是了不起的。

以上几件由战国至汉代的画，对自然审美还限于部分景物，尚未把握较为完整的自然现象与自然美，但笔触之间已流露出对自然的生长活力的赞美，并描写自然以抒发审美感情。我们从画面的线条运转，不难窥见作者内心活动，那就是将画题深入人化自然或物为我用的领域中去。正是这一成就，标志着中国山水画的萌芽。所谓萌芽，不仅意味着画中再现自然景物，而且表现了作者对自然的审美趣味。然而在张彦远所生活的晚唐，这类文物还埋在地下，即使偶有发现，毕竟是众工之作，难登大雅之堂，得不到应有的重视。因此我们今天应大胆宣布：顾恺之名迹摹本里的山水，诚如张氏所云，十分笨拙，但早于顾氏四五百年的汉代，以及更早的战国，民间艺术家笔下的自然景物形象，则已经克服此病，而今后陆续出土的古文物还将不断丰富萌芽时期中国山水画的内容与形式，要求我们更好地改写中国山水画史。

山水画的建立

当画面的自然景物不再像萌芽时候那样，依附于人物，充当生活的背景，而是成为自足的、独立的艺术结构，于是中国山水画便建立起来。这一过程含有两个主要因素：第一，画家开始作为自然审美的主体而发挥作用，使他热爱山水，产生抑制不住、亟待抒发的感情，推动他描绘所酷爱的自然现象，画出一幅幅的山水画。第二，作画时不满足于萌芽时期对自然的零散、个别的细部之感受，要去把握自然的某一整体，但又不拘于它本身形状，而是加以选择、提炼、重新组织，构成画面空间，塑造出融入主体精神之自然的艺术形象。犹如后来王夫之所说，其中有

景也有情,"景以情合,情以景生",呈现了心、物交融的意境,这是萌芽期局部描绘所不可能取得的。主体作用和表达意境,促成了中国山水画的建立。不过,这意境乃山水画家思想认识的产物,并不等于他已具有表达意境的较为完美的艺术形式与技法;后者乃中国山水画成熟阶段的任务。事实告诉我们,南朝宋时,宗炳和王微先后以所写的山水画论宣布中国山水画的建立,而唐代的几位山水画家则以精神修养结合创作实践与技法钻研,迎来了中国山水画的成熟。

山水画中的意境说导源于对自然的认识,它和魏晋、南朝时自然观之由老庄变为玄学以及道、释、玄之合流是分不开的。战国时期老子所云"有无相生",庄子则谓"自本自根",生生不已,含有以自然为基因的唯物观点。到了三国魏时,何晏、王弼侧重"有生于无""以无为本",而先验的玄学大兴,遂有沉溺于神秘的内心世界的玄言诗。南朝宋初诗人谢灵运爱好自然,不时出游,所过之处,"寻山陟岭,必造幽峻,岩嶂千重,莫不备尽。登蹑常着木履,上山则去前齿,下山去后齿"[1]。写出了大量山水诗以形容真景,而风韵自然。这种赞美自然与感官享受的山水诗,实际上否定了以先验的玄学取代老庄唯物因素之玄言诗。刘勰《文心雕龙·明诗》说:"庄老告退,山水方滋。"意思是歪曲老庄的玄学反而激起谢灵运面向自然的山水诗。另一方面,也在南朝宋时,人物画家而酷爱自然美的宗炳和王微,先后写出我国最早的山水画论——《画山水序》与《叙画》,触及山水画的本质、创作、艺术效果等问题,给中国山水画的建立奠定理论基础。而且这两篇山水画论和谢灵运的山水诗一样,也具有写实精神。

先谈谈宗炳。他的祖上是做官的,而他却好山水,爱远游,"每游山水,往辄忘归",曾"西陟荆巫,南登衡岳,因而结宇衡山"。他"妙善于琴书图画","凡所游历,皆图于壁,坐卧向之"。他还"精于言理","下入庐山,就释慧远考寻文义"。[2]并著《明佛论》,宣扬"委诚信佛",方可"生蒙灵援,死则清升"。张氏一书并载宗炳的画迹,都是人物故

1 《宋书·谢灵运》。

2 《宋书·宗炳传》、《南史·宗炳传》、张彦远《历代名画记》。

实，只有《永嘉邑屋图》，顾名思义，很可能是地图、图经一类东西。再看南齐谢赫《古画品录》：宗炳"明于六法……含毫命素，必有损益，迹非准的，意足师仿"。他作画态度认真，值得学习，但作品的质量不高，是一位平庸的画家。因此他虽然对山水画特别感兴趣，但这篇《画山水序》似乎是认识胜于实践了。他提出"圣人含道应物，贤者澄怀味象"。人们在对待自然的问题上，水平不一，因此有圣贤、高下之别。高者领会宇宙、生命的大道，与自然接触而契合无间；下者没有这种修养，须排除杂念，从观察自然现象入手。其次，自然界的山山水水都是一件件的实物，但作为圣人的山水画家看来，却无不皈依宇宙之道，而体现灵机，故曰"至于山水，质有而趋灵"。与此同时，圣人的慧眼更觉察到山山水水以其形象之美，来体现宇宙的规律，故曰"山水以形媚道"。换而言之，山水画家的首要任务在于明理，懂得画山水是为了借助自然之艺术形象，由外而内地体现自然本身之道。这便是宗炳所理解的山水画的本质，《宋书·宗炳传》称他"精于言理"，这个"理"不限于佛学，而是兼及画学了。他先说这番理，然后讲怎样画山水，谈到结构和描绘两个方面。前者是"张绡素以远映，则崑、阆（昆仑山和它的阆风岭）之形，可围于方寸之内"，以及"竖划三寸，当千仞之高；横墨数尺，体百里之迥"。既可透过绡素以缩大为小，也可小中见大，保持自然的高、远之势。后者有八个大字"以形写形，以色貌色"，按照对象本身的形状和色彩进行描绘。宗炳自己就是这样地画了一幅幅的纪游山水，张贴在墙上，自我欣赏，认为是心情舒畅的无上妙策，因此《画山水序》就这样结束了："畅神而已，神之所畅，孰有先焉！"

总之，宗炳此序有理论的深度和完整的体系，在以前局部再现自然的萌芽时期，是不可能产生的。

王微也是官家子弟而不愿做官，"少好学，无不通览，善属文，能书画，兼解音律、医方、阴阳术数"。"常住门屋一间，寻书玩古，如此者十余年"。他"性知画缋（绘）……兼山水之爱，一往迹求，皆仿像也"。[1]

1 《宋书·王微传》《南史·王微传》。

334

王微不同于宗炳之溺于佛学，而是知识广博，有比较广泛的文化修养，他也描画所游的山水，但谢赫《古画品录》说，他和史道硕"并师荀（勖）卫（协）"，这二人都是人物画家，可见王微并非专攻山水。谢氏还批评："王得其细，史传其真，细而论之，景玄（王微字）为劣。"那么他的人物画水平也不高。然而他写的《叙画》则比宗炳的《画山水序》迈进一大步，发现艺术想象的重要性，认为想象乃山水画家的创作动力。王微反对山水画"竞求容势"，不能停留在形容自然的形势布局，还须进一步懂得"本乎形者融灵，而动变者心也"。意思是山川之灵寓于山川之形，画面的丘壑变化，都源于画家内心对山川之灵的深刻体会。他强调了山水画家不仅"含道应物"，更须在应物的同时，发挥自己的主体精神，赋予物所激发的艺术想象以创造力。《叙画》形象地描述了画家心感于物而想象活跃的情况："望秋云，神飞扬；临春风，思浩荡"，从而产生"绿林扬风，白水激涧"一类的饱含宇宙生命的、歌颂自然之美的题材与作品。王微十分珍视在描绘这种画面时的瞬间心态，所以把它叫作"此画之情也"。正是这个"画之情"从理论上促成了中国山水画之建立，并且给"画中有诗"的中国文人山水画及其发展铺平了道路。因此，王微不失为中国山水画史上第一个关键性人物，尽管他的山水画实践和技法未必比宗炳高明。

说到这里，想起一段插曲。西方在文艺复兴或感情焕发的人文主义时期，意大利诗人佩特拉克（1304—1374）曾致友人书云："希望你能理解，我独一个自由自在地徜徉于山、树、河流之间，有多么快乐！"意大利画家、诗人、哲学家、音乐家阿尔伯蒂（1404—1472）在《自传》中写道："麦田和茂盛的森林使我泣下。"而他的友人罗马教皇皮厄斯二世（1458—1464年在位）也以同样心情记叙葡萄园和橡树林如何给他快感。这些由衷之言，给西方风景画中之"情"作了最好的解释。因此，我们不妨再度强调中国山水画之所以建立，是因为艺术家对自然动了感情。

山水画的成熟

到了隋唐，尤其是盛唐，中国山水画里不仅有情，也有诗，而且两者契合，产生多种艺术形式与艺术风格，各自名家，影响后代，从而使山水画进入成熟阶段，结束了诞生这门艺术的全部过程。克罗齐曾说："感情是具有形象的感情，形象是融会了感情的形象。"苏珊·朗格强调艺术家把他对生命的感情，落实到一定的艺术形式中。这些看法十分内行，因为动人的艺术，无不具有情、景合一的艺术形式，而唐代臻于成熟的山水画正是如此。考其原因，是由于唐代文化高潮大大充实审美意识，空前发挥艺术主体作用，丰富形象塑造的途径，形成绘画和诗歌、书法之间的通感与相互渗透，以及山水画之多样的题材、画法（特别是笔法与墨法）、画风，并增强山水画论的深度，终于折射出为我国所特有的"士气"。这也是中国山水画成熟之主要标志。下面试述这许多方面的具体情况。

唐代开始，山水画方面出现多能的作者，他们思想活跃，视野开阔，多方面地观照、领会自然之美，画出多种题材，不断刷新山水画的面貌。例如山水画家而兼诗人和书法家的，有顾况、郑虔，而郑虔还把所见所闻，写成纪事文，以致犯了"私撰国史"罪，坐谪十年。画山水而兼善书法的，有吴道子、卢鸿，吴师草圣张旭，卢工八分书。山水画家兼画论家的，有张璪、顾况，张著《绘境》，提出了"外师造化，中得心源"的创作法则，《李约员外集》有《绘练纪》，详述张璪画意。顾曾著《画评》，可惜以上三书早佚。至于王维，不仅是山水画大家，而且是大诗人，同时工草隶，解音律。只有李思训、李昭道父子，以唐宗室"安分守己"地画青绿山水。

唐代山水画题变化多端，但有一共同点：以画面空间体现主观客观的融合，形象地反映了人化自然，抒发了一定的思想感情。画题大致可以分为以下几个类型。

李氏父子为了迎合宫廷贵族的审美趣味，把结构重深的殿宇楼阁位置在高山峻岭之间，施以金碧青绿的绚烂色彩，称为"青绿山水"。然而

与此同时，由庙堂转向山林的士人山水画、水墨山水画正在兴起，并逐渐形成主流，因此青绿山水就显得有点落后、保守了。

文人、士大夫、大地主有财力建造山庄、别业、园林，犹如 K. 格拉克《风景进入艺术》（1949）所说："从自然界圈出园林以自愉。"他们对这份家产的种种景物，不仅流连忘返，而且形诸笔下，创造了注情入景的山水画，尤其是水墨为主，一反重彩。例如卢鸿，玄宗开元初征拜谏议大夫，不就，隐居嵩山，筑草堂，有倒景台、樾馆、枕烟廷、云锦淙、期仙磴、涤烦矶等十景，自画《草堂十志图》卷，传世的水墨本可能出于北宋李公麟手，现藏台北故宫博物院，每幅景物清幽，主人公徜徉其间，一定程度上反映了摆脱尘劳、优游林下的精神境界，而勾多皴少，笔力扛鼎，尚可想见唐代山水画的质朴风貌。又如王维，买下了宋之问在蓝田、辋口（今陕西境）的别墅，改建为辋川别业，有山有水，风景绝佳。他在这里住了三十多年，和裴迪咏诗唱和，有《辋川集》，并画了《辋川图》。我们读到他的《辋川闲居赠裴秀才迪》一诗："寒山转苍翠，秋水日潺湲。倚杖柴门外，临风听暮蝉。渡头余落日，墟里上孤烟。"或《积雨辋川庄作》："漠漠水田飞白鹭，阴阴夏木啭黄鹂。"确实会有苏轼的感受，"味摩诘之诗，诗中有画"。至于他的《辋川图》，真迹早佚，现在只有石刻本，乃是分段写景的图卷，但朱景玄看见过原作，在《唐朝名画录》中有段记载："《辋川图》山谷郁郁盘盘，云水飞动，意

出尘外，怪生笔端。"也就是说山石水云结构重深，但入而能出，故画境超脱，笔墨清新，不落旧套，至于这"怪"字，下文再作分析。

除了圈出一部分自然加以描绘，如卢、王所为，也还可以集中刻画自然的某个细节，如王陀子之于山头，吴道子之于山脚，同样地塑造了自然形象之美，时称"陀子头、道子脚"。然而王、吴的艺术远不止此，窦蒙评王的山水，善写"绝迹幽居，古今无比"。大概是峰峦迥远，屋宇深藏，引人入胜。吴道子到过嘉陵江，观赏了三百里间水石冲激种种惊人的奇景，胸中蕴蓄丰富，画笔也就愈加豪放，所以张彦远论山水树石时，特别提到他"往往于佛寺画壁，纵以怪石崩滩，若可扪酌"。他的艺术效应不仅在于视觉与触觉交融，而且做到心手相应，了无凝滞，我们对"纵以"二字，更要深深地体会。

自然的画题还从陆地转向天空，一片云彩也成为艺术对象，如岑参《咏郡斋壁画片云》："只怪偏凝壁，回看欲惹衣。"可以想这位无名的山水画家是先有感于"云气动衣裳"，而后形诸笔下，尤其是对云一往情深，非画云不可，绝不像庸手未曾发挥主体作用。

另方面也有为了功利而画"庆云"的。唐代文人须通过考试，方能步步高升，他们到了考场，要观看那里的彩云壁画来讨个吉利，所以有了柳宗元《省试观〈庆云图〉》、李行敏《省试观〈庆云图〉》、李程《观〈庆云图〉》等诗。至于画法，想来总比汉代刘褒来得高明，后来的勾勒、晕染、敷粉之法可能始于唐代。

此外，为了综合水、陆于更为广漠的画面空间，而有"山海"的画题，它不同于"庆云"，没有什么功利可言，而是反映了游息于大化以恢廓襟宇的自然审美观，李白《莹禅师房观〈山海图〉》"杳与真心冥"，"从兹得萧散"，说明了这一画题的创作意图，而张祜《观〈山海图〉二首》"何人笔思狂，一壁尽沧浪"，更点出山海的气势融会于画家奔放的感情和飞舞的笔墨之中了。然而在山水画题材中，最能表达文人"孤高绝俗"的精神境界的是松石，尤其是松。先谈松石。唐符载《观张员外（张璪）画松石序》指出，张璪能够"意冥玄化，而物在灵府"，所以他的画面"气交冲漠，与神为徒"。符载特别提到张璪的创作过程是"得于心，应

于手，孤姿绝状，触毫而出"。而"心"起着主导作用，创造了物我为一的精神境界与相应的艺术形象。换而言之，张璪的松石，是表现的而非再现的，足以标志中国山水画的成熟。

松的题材是多样的，从当时的题画诗中可见一斑，试举以下几首，并引一些史料，来说明山水画成熟期的艺术水平，或为五代两宋以来所不及。杜甫《戏为韦偃〈双松图〉歌》说："天下几人画古松，毕宏已老韦偃少。"画松须画"古"松，乃是画家主体精神所决定，含有一定的自然审美标准，歌颂了老而弥健的生命力。至于这一"老"一"少"而驰名当代的画松专家，却是少不如老，因为老的毕宏具有创造性，正如张彦远《历代名画记》指出："树木（当然包括松树）改步变古，自宏始也。"而且毕宏连对象的细部都不忽略，所以朱景玄《唐朝名画录》引时人语："毕庶子（毕宏曾任左庶子）松根绝妙。"不过杜甫还是赞美韦偃描绘精细：松皮裂处生苔，松枝盘绕，直至顶端（"两株惨裂苔藓皮，屈铁交错回高枝"）；枝繁叶密，一片阴森，好像就要打雷下雨（"黑入太阴雷雨垂"）。杜甫还用生动的语言，道出韦偃画松的艺术效果：刚刚搁笔，便从毫末吹出满堂松风，观者为之动容变色（"绝笔长风起纤末，满堂动色嗟神妙"）。

山水画家、诗人刘商写了《酬（画僧）道芬寄画松》，从诗句中可想见这位和尚的艺术构思："寒枝淅沥叶青青"，树老不凋；"一株将比囊中树"，树中有树；"若个年多有茯苓"，试问有哪位画家会想象出松的腹部长出延年益寿的茯苓，以歌颂松之老而不衰呢？用今天的话说，想象、形象思维起着何等重要的作用啊！

朱湾《题段上人院壁画〈古松〉》告诉我们，一位佚名画家如何描绘年龄赋予松树各个部分的形象特征：松皮——"木纹离披势搓挼"，树身——"中裂空心火烧出"，树身、树皮的苔藓与蛀虫——"莓苔浓淡色不同，一面死皮生蠹虫"。接着指出，上人讲经的场合虽然光线欠佳，然而有了这幅壁画，却平添一番幽静——"阴深方丈间，真趣幽且闲"，画古松而能创造一定的气氛，这也是山水画成熟期的标志之一。

元稹《画松》："张璪画古松，……枯龙戛寒月"，松枝虽枯而气势凌

（款）张璪　万松秋林图

霄，欲与寒月争光；"流传画师辈，……顽干空突兀"，后来学张璪的，只晓得以顽硬取胜；"乃悟埃尘心，难状烟霄质"，这才知道俗气未除，是难以处理崇高的艺术对象的；"我去淅阳山，深山看真物"，既然如此，还是去看山中真的松树罢。由此可见，艺术之所以高于自然，是因为艺术形式中既有景更有情，能够借物写心，而庸手病在无"心"耳。

李商隐《李肱所遗画松》描述画中松的气势："孤根邈无倚，直玄撑鸿濛。"松的形体面貌："端如君子身，挺若壮士胸。"松枝偃仰伸屈于广阔天空："樛枝势夭矫，忽欲蟠拏空。又如惊螭走，默与奔云逢。"

松所处的环境，也入画题，如张璪擅写涧底松，米芾《画史》提到梅泽和高公绘各藏一幅张璪的《涧底松》。除张璪外，吴倜也画此题，吴的生平待考，但晚唐施肩吾却有《观吴倜画松》："君有绝艺终身宝，方寸巧心通万造。忽然写出涧底松，笔下看看一枝老。"这首诗帮助我们细味这一题材的涵义：怀才而居下位者仍须奋进，犹如生在两山间、水沟边的松树，地虽卑湿，松枝虽老而不死。士大夫歌颂老而带劲或屈而能伸的崇高品格，还影响着后来的画竹艺术，北宋画竹大家文同画过偃竹，苏轼特意写了一篇《文与可画筼筜谷偃竹记》，并引文同的话："此竹数尺耳，而有万尺之势。"画松反映了既牢骚而又奋勉的复杂心情，

形成深层次的情景合一，这更足以说明唐代山水画的成熟了。

上述的种种山水画题，由山、海、云而嘉陵江三百里，而草堂、别业，而山头、山脚，而滩石、松石，以至松和松的环境、松的部分等等，可以归纳为对自然的宏观与微观，而多样题材更相应地产生了处理题材的多样艺术方式、方法。它们分别表现在笔、色、墨的运用，但笔法尤其是笔所产生的线条运转，则是基本因素。这一点在中国山水画特别是唐代成熟期，开始显著。它具有这样的功能：抽取、概括自然美的形象，融入情思意境，塑造艺术美的形象；其本身既是媒介，又是艺术形象的主要组成部分，使情感表现和线条运用契合无间，造就了文人山水画家的个性特征与艺术风格。根据早期史料，这线条是用素色画在众色上或白底上的。《论语·八佾》："画缋（绘）之事，后素功。"意思是先布众色，后用白色线条界划清楚，显出纹理（参照郑玄注）；乃装饰画或图案画一种技法。希腊亚里斯多德《诗学》第六章云："用最鲜丽的颜色随意涂抹而成的画面，反不如在白色底上勾出来的肖像那样可爱。"（罗念生译文）这意味着进入具象描绘的一种技法。《诗学》写于公元前四世纪，今本《论语》成于公元二世纪，时间上中国大约后于西方六百年。以上两者不过是文字记载，如果用画线这一表现媒介、表现方法来衡

量，那么，公元七世纪我国唐代山水画成熟之日，正是东方艺术线条发挥功能之时；而在西方，则迟至十四世纪开始的文艺复兴，才重视线条。达·芬奇《笔记》谈到他对线条本质的体会："太阳照在墙上，映出一个人影，环绕着这个影子的那条线，是世间的第一幅画。"（据麦克兑英文译本）十八世纪英国诗人、画家布莱克在他的《画展·前言》中指出："自然本身原无轮廓，（画家的）想象赋予自然以轮廓。""一位画家如不能通过比肉眼所见更有力、更完美的线条，去想象事物（的形象），那么他根本没有想象过。"布氏肯定了以线造形的本领是和想象力、形象思维分不开的。十九世纪中期法国古典主义画家安格尔则宣称："色彩是乌托邦。线条啊，万岁！"总之，西方绘画经历相当长的时间，面和块方始逐渐让位给线。而唐代山水画家则领先一步，正当文化低落的西方中世纪，已赋予线条以饱满的生命力、表现力了。

下面引用张彦远《历代名画记》和朱景玄《唐朝名画录》的一些有关笔力与线条运用的记载：大李将军（思训）"画山水松石，笔格遒劲"，他的"笔力"为子（昭道）所不及。裴旻将军以金帛求吴道子画，吴封还金帛，而请将军舞剑，因为"观其壮气，可助挥毫"。将军舞罢，吴"奋笔（作画）俄顷而成，有若神助"，接着"道子亦亲为设色"。（吴画时常由他人设色，因为单凭笔墨功力，作品已足够完美了。）张璪"松树特出古今，能用笔法"。王维在"清源寺壁上画'辋川'，笔力雄壮。……破墨山水，笔迹劲爽"。以上所述诸家在笔力、笔迹上的种种成就，都是和笔下的线条形式之美凝为一体而分不开的，其中包括线的形状、组织、运动、动势，以及以线为基础的山水皴法。因此，讲到笔必然讲到线条所赋予的笔的生命。

另一方面，线条过处留下墨痕，它蕴蓄丰富，效应精微，综合了行笔之迅缓、轻重、萦回、交织和落墨之多少、浅深、干湿、焦润。于是乎，线条之中，笔法与墨法掩映生发，使得画面景物有节奏、有动势，既体现自然客体的生命，又活跃着艺术创造者的主体精神，从而反映山水画家的审美感情、个性特征与艺术风格。总之，有笔、有墨、有形、有情的线条，乃唐代山水画成熟时高度的艺术形式，到了五代、北宋，

在兼擅诗、书的文人山水画家笔下，这种形式得到进一步发展。

更值得注意的，是唐代山水画墨法的创新，出现了"破墨"和"泼墨"。所谓破墨，就是使不同程度的浓、淡、干、湿、焦、润之墨，相互渗透，或以浓破淡，即先淡后浓，或以淡破浓，即先浓后淡，余可类推。目的是增强墨彩，使之华滋鲜活，而水分的掌握颇为关键。王维、张璪最擅此法，所以五代荆浩《笔法记》说："水墨晕章，兴吾唐代。"并指出由于使用新法，"王右丞笔墨宛丽……亦动真思"，"张璪员外……笔墨积微，真思卓然"。王维笔下的墨，放出光彩，张璪笔下的墨，层层积累，差距细微，极见精能，但都表达了画家的感情，绝非为墨法而墨法。董其昌补充说："王摩诘（维字摩诘）始用渲淡，一变勾斫之法，其传为张璪。"王维不像以前那样单凭轮廓来造形，他兼用淡墨的种种变化，来烘托对象的阴阳向背，增强了质感、立体感，而张璪能传其妙。正因为王维能破墨法，以水墨渲淡刷新山水画面貌，所以朱景玄称其为"怪生笔端"。王、张二氏实为唐代山水画墨法的变革者。

至于泼墨，则是以破墨为基础的进一步发展，不再以笔蘸墨，而是把墨直接泼在缣素或壁上。吴道子开始这样画，"数处图壁，只以墨踪为之，近代莫能加其彩绘"[1]。不言"笔踪"，可见不曾用笔。张璪画树石山水，"或以手摸绢素"[2]。也说明在张璪某些作品中，其墨踪并不出于笔端。到了王墨，基本上把笔丢开了。他"常画山水、松石、杂树，……先饮，醺酣之后，即以墨泼，或笑或吟，脚蹙手抹，或挥或扫，或淡或浓，随其形状，为山为石，为云为水，应手随意，倏若造化"[3]，可见泼墨山水具有偶然得之的天趣，为刻意经营的正规山水画所不及。这一新的艺术形式影响不小，产生了墨色兼泼法。唐段成式《酉阳杂俎》提到范阳山人（待考）曾用此法：

掘地为池……日汲水满之。候水不耗，具丹青墨砚……乃纵

1 《唐朝名画录》。

2 《历代名画记》。

3 《唐朝名画录》。

王洽泼墨
李成惜墨
两家合之
乃朱画诀
宗宰画并
题

董其昌　遥岑泼墨图

笔毫（于）水上，就视，但见水色浑浑耳。经二日，拓以褚绢四幅，食顷，举出观之，古松怪石，人物屋木，无不备也。

此法传到宋代，又从水池转到败墙，画家李迪曾向陈用之建议：

　　汝画信工，但少天趣……汝当先求一败墙，张绢素讫，倚之败墙之上，朝夕观之。观之既久，隔素见败墙之上，高平曲折，皆成山水之象。……则（在绢上）随意命笔……自然境皆天就，不类人为，是谓活笔。[1]

其实这种刺激艺术想象和形象思维的方法，倒也不限于中国，意大利文艺复兴时期，达·芬奇《笔记》也谈到从败墙的偶然现象中可以想象出完美的图画。但此法之在中国则有特定根源，那就是唐代山水画笔法的变革，尤其是情思的纵逸，而王维、张璪之功不可磨灭。

　　在唐代山水画成熟期，画题和画法的创新必然带来多样的艺术风格。虽然当时画迹流传太少，画史、画论中却略有涉及，试举要如下。张彦远《历代名画记》讲得比较全面，计有"王右丞之重深，杨仆射（炎）之奇赡，朱审之浓秀，王宰之巧密，刘商之取象"。分别点到了山水画家的自然审美趣味、作品风貌，虽然说得笼统一些。朱景玄《唐朝名画录》则比较具体，从个别山水画家的创作方式和作品内容上来描述他们的艺术风格。例如张璪画松，"手握双管，一时齐下，一为生枝，一为枯枝，气傲烟霞，势凌风雨"，"其山水之状，则……石尖欲落，泉喷如吼"。同时指出，画家张璪乃"衣冠文学，时之名流"。我们可以由此想见，对自然美之体会精微以及对工具之操纵自如，是和学问、功力、修养分不开的，而张璪所总结出来的艺术创作基本法则"外师造化，中得心源"，更说明他是一位有思想武装的艺术家。又如朱审的山水壁画"潭色若澄，石文似裂……溪谷幽邃，松篁交加，云雨暗淡"，给他的

1 沈括《梦溪笔谈》。

"浓秀"风格提供具体的艺术形象。对这些山水画家来说，精审和放逸、有法和无法之法，各显其能，而物我为一、寓情于景则是共同的目的。总的看来，唐代山水画之所以成熟，中国山水画之所以终于诞生，其意义也许就在此了。

最后关于唐代山水画的几位大家的贡献，张彦远曾有论述："山水之变，始于吴（道子）成于二李（思训、昭道）。"因为李思训活动时期早于吴道子，所以张说引起争议，孙祖白先生疑此语为"成于吴始于二李"之误[1]。我的看法是，所谓"变"也就是贡布利希强调的：有成就的艺术家无不修改既有的程式。因此，对山水画建立时宗炳、王微之单线平涂的图经式来说，二李之勾勒填色而具笔致的青绿山水是一次突破，而对于山水画成熟期二李之设色来说，吴道子之水墨，王维、张璪之破墨，又是一次突破。因为这一看法比较符合当时情况，那么是否可以说山水之变始于李而成于吴、王呢？

至于吴、王之间，王的创新也许比吴多一些。他一方面将王微的"画之情"具体化了，开创"画中诗"，另方面擅于"破墨"，既用"渲淡"辅助"勾斫"，复以"草隶"之笔出之。他熔画和诗、书于一炉，在景、形、情的合一中大大提高唐代山水画水平，并影响及于后世的士人山水画风。如此说来，王维不愧为中国山水画史上第二位关键性人物了！

————————————

1 孙祖白《历代名画记·校注》，连载《朵云》。

巴罗克与中国绘画艺术[1]

一

首先，根据《牛津大辞典》，"巴罗克"（Baroque）一辞原是西班牙语的名物辞，意思是形状奇特古怪的珍珠，十八世纪作为英语的形容辞，意为放肆的、越轨的、怪僻异常的。

其次，"巴罗克"逐渐成为艺术用语，西方著名的艺术史家、美学家对它的理解大致如下：德国的温克尔曼以指"装饰的"；瑞士的布尔克哈特以指文艺复兴高潮之后华而不实的风格，特别在建筑方面，而广义则为颓废的风格；尼采认为，"艺术沦为修辞学，便是巴罗克"；克罗齐强调，"艺术绝对不能成为巴罗克的，凡属巴罗克的都非艺术"；至于沃尔夫林的《艺术史基本概念》[2]则指出：从文艺复兴时期"古典的"到十七世纪"巴罗克的"这一过程，对以后西方艺术发展产生深远影响，体现

1 本文发表于《文艺研究》1990 年第 2 期。
2 1915。中译本名《艺术风格学》，1987。

了五对概念之转变，即：

（一）从线描到图（涂）绘；

（二）从平面到纵深；

（三）从封闭的形式到开放的形式；

（四）从多样性到同一性；

（五）从对象的绝对明晰到相对明晰，从明晰性到模糊性（朦胧性）。

沃氏同时强调每一概念都是相对的而非绝对的，例如侧重线描不等于完全排斥图绘，余可类推。这个辩证统一的观点，乃沃氏细心考察艺术创作实践的结果，引起批评界的注意。到了当代，学者们对"巴罗克"的涵义进行综合性的探讨，例如韦勒克（R. Wellek）教授著名的《文学研究中的巴罗克概念》[1]，从艺术风格和思想意识两方面来考察"巴罗克"，认为它并非贬辞，而是唯情的、幻想的世界观所导致的艺术风格，而且现代和十七世纪以前都存在。

目前批评界日益广泛地应用"巴罗克"一辞，它也开始进入中国诗论的领域。例如弗罗得善（J. D. Frodsham）根据尼采的看法，把韩愈与孟郊称为中国的巴罗克诗人。又如黄德伟教授批评弗氏停留在表面，只看到孟郊《哀峡》十首的诗笔诡异造作，殊不知正是以下三个特征赋予《哀峡》以巴罗克风格：复杂的形象结构，距离歪曲的艺术手法，抒情与山水之悲剧性融合[2]。

本文参考以上诸说，试行探讨中国绘画艺术相当于巴罗克的风格，特别是沃氏所举的若干特征，为何表现在中国古代绘画中，必要时并对照中西绘画作品作比较美学的研究，不当之处，希望读者指正。

1 载韦氏《批评诸概念》，耶鲁大学出版社，1963。
2 原文为英文，载 *Tam kang Review*，第 3 卷，1977 年 4 月第 1 期。

二

　　沃氏论说第一对概念时举了较为突出的例子：丢勒的线描和伦勃朗的图绘。我们知道，从用线勾轮廓到用色涂面块，原是绘画技法发展的一般途径，而代表巴罗克风格的伦勃朗之所以舍线而求面、块，乃是为了冲破前者给造形带来的边界制约，使有限与无限相互作用，既增强画面空间的节奏，复导致作品的象外之趣。当然，线条也并非从此一蹶不振，倾向保守的安格尔就曾在他的画室门上大书特书："色彩是乌托邦。线条啊，万岁！"回顾我国绘画史，也存在由线而面以及两者互济的造形手法。例如仰韶彩陶纯为线描，战国漆画则勾勒和涂染兼施，而《论语·八佾》所谓"绘事后素"正是后者的注脚：用多种颜色涂成彩面之后，再用白色画线，以分清这些彩面之间的界限。至于中国山水画，则先后有唐代李思训的"金碧辉映"与吴道子的"水墨苍劲"，前者水墨轮廓，青绿设色，描金以突出形象，后者亦水墨轮廓，但不设色，以淡墨表现起伏层次，但二者都十分讲求轮廓的笔法、线条的力量，从而克服有色无笔、有墨无笔的偏向，也就是风格浑厚，绝不浮靡。而沃氏所谓线描、涂绘之相须，李、吴二体也可为佐证了。唐代王维和张璪更把吴氏以墨代色的涂绘，加以发展，讲求墨法，使浓淡互破，干湿互破，称为"破墨"，从浅深枯润之层次变化中追求墨彩和韵致。而唐末王默则将水墨泼于绢素，因其痕迹以想象、造形，称为"泼墨"。因此荆浩《笔法记》云："水晕墨章，兴吾唐代，不贵五彩，旷古绝今，未之有也。"而西方的涂绘达到色彩缤纷，便欣然自得，未能再进一步，从"多"色转为"纯"墨，并求墨中之彩。因此，具有墨彩的"涂绘"不失为东方的巴罗克风格，而沃尔夫林先生不曾看到，未免太可惜了。

　　下面试举数例。南宋梁楷《泼墨仙人》的衣纹处理，摒弃线条勾勒，全用水墨泼成面、块，在深深浅浅中显出衣纹折叠层次，而且隐约可见线条运转的起伏顿挫，同样地具有笔法，保持了有墨有笔的优良传统。元代方从义《高高亭》，山峰、岩石和林木全用墨涂，但于山石上略留空白，显出凹凸，复又笔锋下扫，尽头处微露勾、斫、皴、擦的迹象，

梁楷　泼墨仙人图

方从义　高高亭图

徐渭　墨花图

使得一片片的墨色并不板滞，却在运动，而且有动"力"与动"向"，生气盎然耳。明徐渭《墨花》蕉叶、荷叶以至蟹壳，都不作轮廓，皆泼墨而成，留些空白以反衬浓墨、淡墨，艺术形象就显得格外生动了。

三

沃氏论说第二对概念之由平面转为纵深从而表现画面空间的运动，其方法在于前景之外增加后景。沃氏所谓"纵深"，中国绘画叫作"远"。北宋郭熙《林泉高致·山水训》分为高、深、平"三远"，北宋韩拙《山水纯全集》补充了"阔远"，即"山根岸边，水波亘望而遥"[1]；"迷远"，即"烟雾暝漠，野水隔而仿佛不见"；"幽远"，即"景物至绝，而微茫缥缈"。以上合称"六远"，而韩氏所说的隐约微茫，却相当接近沃氏的第五对概念中的模糊性，但含有较多的层次。这里也举二例。北宋赵令穰《湖庄清夏图》中部一段，岸上丛林映带于烟雾之中，其势从右下方向左上方生发；溪水萦回，穿过碎石注入湖中，而湖面宽阔，其结构由左上方向右下方展开；如此左右上下地虚实相生，把观者引向深遥，颇得韩氏的幽远、迷远之趣。元黄公望《九峰雪霁》，上端山峰又高又远，绵亘起伏，而前前后后有许多层次，其运动节奏是由近及远，别开生面地强化了巴罗克的"纵深"，而笔墨却十分简练，清吴升《大观录》评黄氏此图，"创前人之未造，示后人以难模"，诚非虚誉。

1 一作"近岸广水，旷阔遥山者"。——编者注

赵令穰　湖庄清夏图

353

黄公望　九峰雪霁图

安格尔　泉　　　　　　　　　　　　　　　鲁本斯　劫夺路西珀斯的女儿

四

　　沃氏的第三对概念使我们联想到：封闭保持平衡，由内向而趋于静止，自足于象内；开放打破平衡，凭外向以扩展运动，着意于象外，但艺术大师则善于融会二者，并无偏执。

　　先举西画二例。佛兰德斯的鲁本斯《劫夺路西珀斯的女儿》描写希腊神话主神宙斯的双生子劫夺迈锡尼国王路西珀斯的两个女儿。画家突出艺术形象在运动而非静止，这是通过人、马体态多方向的扩展以及男女肤色强烈对照而表现出来的。男劫女，女抗拒，每人的身体没有一部分不带动势；马蹄高举，马身腾越，马头和马尾也不安闲；人和马各自以种种形态向空间外拓；这一切体现了巴罗克的开放形式。然而画面的许多动向既呼应交织，复趋向一个共同轴心，于是又保持了古典的封闭形

式。此外，安格尔的名作《泉》也微妙地综合这两种形式，阿恩海姆（R. Arnheim）在他的《艺术与视知觉》中对此图作了精彩的评论：少女全裸，壶口无盖，水流出来——这些是开放的；少女并着双膝，头贴着肩，两手合抱水壶——这些是封闭的；而另一方面，少女肉体裸露但又神态羞怯，则是开放式与封闭式相融合了。由此可见艺术大师之匠心独运。

回顾我国绘画，其用笔通于书法，因而也有相当于沃氏所举的两种形式。先看书法：王羲之笔势收敛，内向紧扣，称为"内擫"，其子献之笔势放纵，向外舒展，称为"外拓"；但历代书论皆强调必先能收而后能放，方免于佻薄。再看绘画，则有"密体"以当书法之"内擫"，"疏体"以当书法之"外拓"。唐张彦远《历代名画记》作了很好的概括：顾恺之、陆探微"笔迹周密"，"不可见其盼际"，张僧繇、吴道子"笔才一二，像已应焉，离披点画，时见缺落，此虽笔不周而意周也。若知画有疏密二体，方可议乎画"。意思是：观画者须懂得线条和点子的组织可疏可密，其目的都是为了造形以达意，即使"疏"到"离披""缺落"，也无损于形"完"而意"周"。如果我们互参书画之理，便不难领会"内擫"近于"密"，"外拓"近于"疏"，再联系沃氏观点，则不妨说内擫与密是封闭形式，外拓与疏是开放形式，而由前者转为后者，也就意味着沃氏所云封闭发展为开放。值得注意的是，我国绘画的疏体大致始于六至七世纪，而西方绘画的缺落、离披于二十世纪初，方成气候，比我国迟了一千三百多年。

五

沃氏所举第四对概念，说明古典风格着重局部、细节，甚于整体，其作品偏于多样性，巴罗克风格使部分为整体服务，其作品呈现同一性。如此分析，未免停留在表面，实质上这种差异决定于艺术家能否发挥主体精神的作用，以寓分歧于统一。凡被动地对待客观景物，就容易满足

于描绘若干局部之美，而主动地把握对象，使物为我用，则能"以形写神"（顾恺之），在作品中表达完整的情神意境。简而言之，是思想解放决定了巴罗克统摄分歧的同一性风格，或者"意"先于笔，方能艺术地处理万象。

我国艺术批评一向是强调立意的，六朝、南齐谢赫《古画品录》主张"皆创新意""意思横逸""不闲其思"，笔须"逮意"，真是时刻不忘发挥画家的主体精神。由于"我"始终贯穿书画艺术的创作全程，就产生了"一笔书"和"一笔画"的重要法则。张怀瓘《书断》："字之体势，一笔而成，偶有不连，而血脉不断。"张彦远《历代名画记》："草书之体势，一笔而成，气脉通连，隔行不断。唯王子敬（献之）明其深旨……世上谓之一笔书。其后陆探微亦作一笔画。"因此，书与画"皆本于立意，而归乎用笔"。接着，张彦远总结出"意存笔先，画尽意在"八个大字，也就是上面所说"意"为主导的基本法则，并提出警告："是知书画之艺，皆须意气而成，亦非懦夫所能作也。"郭若虚《图画见闻志》更作了很好的解释："夫内自足而神闲意定，神闲意定则思不竭而笔不困。"米友仁则宣称："画之为说，亦心画也。"石涛（原济）则本于儒家的"吾道一以贯之"[1] 和道家的"道生一，一生二，二生三，三生万物""万物得一以生"[2]，作如下论说：由于山水画的艺术美基于自然美，以"万物"为对象，以"一"为根源，而自然万物的整个组织结构寓于"一画"，山水画的创作规律则本于"一画之法"；更因为自然与艺术紧密相关，所以"一画"与"一画之法"之间的对应，给山水画家铺设了统一物我，借物写心，而又心手呼应这么一个完整的创作过程。可以说石涛的山水画论高度概括、重点突出了主体对客体的能动作用。

综合以上诸说，画家必须以饱满旺盛的主体精神去接触事物，产生真切体会，丰富并深化审美感情，以注入艺术形式、笔墨技法之中，方能以"意"使笔，而不为笔使，做到笔中见"意"，产生以"意"贯之的"一笔画"，创造出主观与客观"同一"的艺术风格。然而，物我为一、

1 《论语·里仁》。

2 《道德经》四十二章、三十九章。

王希孟　千里江山图（局部）

一以贯之是个艰难的历程，画家须有勇气，有决心，有毅力，而决非"懦夫"了（当然，任何一部画史中总有不少"懦夫"，这也是事实）。

这里试举北宋王希孟《千里江山图》卷为例，因此画"非懦夫所能作也"。卷长 1188 厘米，画面空间辽阔而气势宏伟，景物繁多，无数的层次和细节被有机地组织起来，朝揖顾盼，气脉通连；笔墨与青绿设色也相互映发，从而写出整体之美，看上去不觉得散乱破碎，可以说是表现了同一性艺术风格。如果作者既不接触大自然，培养审美感情，又不理解造形艺术"一以贯之"的基本大法，而只是片面地讲求设色的技法，那么他又怎能成功地处理"千里江山"这般雄伟的题材？据蔡京跋语"希

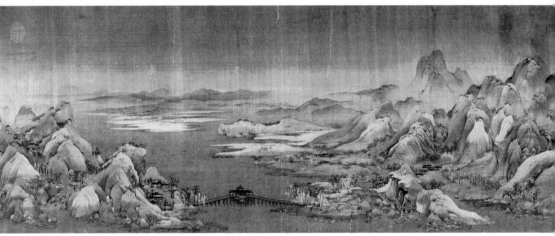

孟年十八”，以如此年龄却体现了“一画之法”和东方式巴罗克的“同一性”，真可谓艺坛的“强者”，而非“懦夫”，这在中国绘画史上也是罕见的。

至于西方的风景画，由于缺少手卷这样的体式，其画面空间限制了画家主体精神的发扬以及心理层次的展开，未免受到很大局限，不可能产生像“千里江山”一般的艺术想象、艺术结构，因此“懦夫”也许就多一些。而西方绘画美学也似乎较少涉及大胆役使自然，化万象于笔端的豪迈风格，对于“强者”钻研锻炼，甘苦备尝的“一笔画”，体会如何，就很难说了。

米友仁　潇湘奇观图

六

　　最后，沃尔夫林论述古典风格的明晰性和巴罗克风格的模糊性，分别表现在光、色和内容两方面。关于光、色，古典的针对客观事物的明暗和色彩，要求描绘得清清楚楚，巴罗克的则摆脱客观，避免实写，而以模糊取代清晰，认为色彩不依附客体也能自由地发挥作用，从而实现色彩本身的生命与创造。关于内容，古典风格把母题交代明白，不容半点含糊，巴罗克风格反对开门见山，讲求暗示、引诱、旁敲侧击，认为魅力全在隐约之间。同属客观形象的再现，但巴罗克的不同于古典的，它要求发挥艺术想象亦即主体精神作用。另一方面，沃氏指出模糊的概念如同其他概念，也是相对的，有限度的，并非模糊到什么都看不见了。

　　我国山水画风也有从明晰向模糊，从质实向空灵的转变。五代、北宋诸大家，层峦叠嶂，千岩万壑，笔笔认真，而北宋中期和以后"二米"

（米芾、米友仁父子）的"水墨云山"，行笔草草，云霭掩映山川林木，画面留些空白或模糊不清处，写出大自然变灭不尽之美。"二米"一扫作家蹊径，称为"墨戏"。就画家的主体精神而言，前者执住自然现实，偏于被动，后者使自然为己用，能动性强。米友仁曾自述落笔时的心理状况："静室僧趺，忘怀万虑，与碧虚寥廓同其流荡。"也就是打通了虚心接物、物我为一、以我化物这条道路，使画中之景皆从情生，不像北宋诸家斤斤于再现自然了。这种以白当黑、虚中求胜的风格，构成了东方巴罗克的模糊性，并且产生深远影响。因此，同属模糊，中国画似乎比西洋画更深地领会"有生于无"的审美观，而且作了成功的尝试。

到了南宋，马远、夏珪继续作水墨云山，夏珪尤擅雾景，所画十二景长卷[1]现在仅存四段，其中《渔笛清幽》和《烟堤晚泊》诚如明徐渭所说，观夏珪画"令人舍形而悦影"，盖若灭若没中俨然象外之趣。但是

1 高士奇《江村消夏录》著录。

夏珪和"二米"却有刚、柔之别，这一点董其昌跋夏珪此卷时指出："寓'二米'墨戏于笔端，它人（'二米'）破觚（方形酒器）为圆，此则琢圆为觚。"由于"二米"之"圆"，其笔墨容易浮滑，而夏珪之"方"足以纠正偏向，因此董氏又说："余雅不学米画，恐流入率易。""有元晖（友仁）之幻去其佻，是在能者。"同为模糊，在中国更须避免"佻""率"，以保持健康状态，像这样较深的审美层次，也许是沃尔夫林先生所不曾料到的。

七

我写到这里，想归纳并补充，作为小结。

（一）艺术风格的转变既有普遍性，又有特殊性。由古典的发展为巴罗克的，并存于西方和我国，尽管我们没有"古典"和"巴罗克"两个对待的语辞，却含有比较深刻的内因，体现思想或审美感情的变革，因而具有不同于西方的特殊性。我们对此应由表及里地加以分析，透过作品的笔墨形式进入作品、作家的情思意境。这里试举明王世贞关于山水画风发展的论说：

> 大小李（唐李思训、李昭道父子）一变也，荆、关、董、巨（五代北宋间荆浩、关仝、董源、巨然）又一变也，李成、范宽（北宋大家）又一变也，刘、李、马、夏（南宋刘松年、李唐、马远、夏珪）又一变也，大痴、黄鹤（元黄公望、王蒙）又一变也。

王氏所谓"变"是指由青绿鲜艳而水墨苍劲，由形象质实而气势浑沦，由惨淡经营而挥洒自如，由形似而神似，犹之乎西方巴罗克兴起后增强了主体精神的发扬，寓表现于再现，以突出画家的个性特征；不过王氏遗漏了唐代王维、张璪、王洽一派的破墨、泼墨，它进一步标志着

思想解放、感情奔放的艺术成果。以上所述，展示了由古典而巴罗克之东方式的特殊面貌。

此外，董其昌更借用佛教禅宗的南方顿悟与北方渐悟，来论说山水画南北二宗的风格创造："李昭道一派为赵伯驹、伯骕，……五百年而有仇实父（明仇英）……积劫方成菩萨。"（如同北渐）"董、巨、米三家可一超直入如来地"（如同南顿）。所谓"渐"或"顿"，意味着山水画家和自然的关系：接触自然时运用理性或直觉；对待自然时是执住或超越；从自然美以塑造艺术美时凭功力或天资，尽管这些画派的创造者和继承者未必学佛参禅，却无损于董氏的比喻。如此对待自然以及如此描绘自然，乃是中国山水画风格所独具的组成部分，同时产生了中国山水画风转变的特殊性。至于西画风格发展的特殊性，因限于篇幅，就从略了。

（二）艺术风格没有绝对的排他性。沃氏注意到每对概念都非截然对立，而每位画家的风格亦可兼而有之，这样的认识是较为全面的。晚唐、五代水墨画兴盛，画风由谨严封闭转为纵逸开放，其趋势犹如从古典的而巴罗克的。然而北宋刘道醇的《宋朝名画评》却能着眼于双方，看到了放中有收、收中有放才是高手，因此提出画家的"六长"，阐明了风格的辩证统一观。下面试就"六长"分别作些解释。"粗卤求笔，一也"：虽然粗放仍须笔法；"僻涩求才，二也"：稀奇古怪，但不可缺少才情；"细巧求力，三也"：精能之中要显出笔力；"狂怪求理，四也"：莫忘无法之"法"；"无墨求染，五也"：实处求虚才是真"虚"；"平画求长，六也"：平淡有味最引人入胜。刘氏所谓的"长"，就在于从相互对待的风格中觅到自家之不足，而补充修改以臻完美，愈是大画家愈是要有这样的风度。大约一千年后，沃尔夫林论说古典的和巴罗克的之相反相成，与刘道醇所见略同。

（三）艺术风格具有后天性，是须要培养的。北宋李公麟画人物，"不使一笔入吴生"（米芾语），摒弃吴道子的疏体，追踪顾恺之的密体，然而我们细察现存李氏的《五马图》，鬃尾仍多纵笔，收中有放，并非一味地敛约，因此线条流动而富有生命力。清原济（石涛）山水笔意恣肆，但仍兼有唐代的质朴与宋代的凝重，亦即放中有收，决非狂乱无旨。由

此可见，凡能自创风格以振兴画坛，其关键在于博而能约，入而能出。不断提高，以形成自家独特的艺术才华，而这一切都属后天之事。这里联想到北宋郭熙《林泉高致·山水训》的一段话：

> 《仁者乐山图》作一叟支颐于峰畔，《智者乐水图》作一叟侧耳于岩前，此不扩大之病也。盖仁者乐山……山居之意裕足也，智者乐水……水中之乐饶给也……岂只一夫之形状可见之哉！

画家不仅接物，还须化物以丰富（饶给）自然审美的感情，至于郭氏所引儒家"仁智之乐"的说教，我们倒可以搁在一边，不必理睬。实际上唐代大画家张璪所谓"外师造化，中得心源"，早已把这个道理讲得十分清楚了。然而对画家来说，无论是接物、化物或有所师、有所得，都需要毕生的努力，决非不学而能。

（四）艺术风格决定于发挥主体精神，在想象与造形中表现个性特征。苏轼论画，拈出一个"学"字："心识其所以然而不能然者，内外不一，心手不相应，不学之过也。"[1] 意思是与可画竹，学会了竹我为一、竹为我化、竹中见我这套本领。东坡所谓"学"，就是学会在反复实践中摆正并实现物与我的关系，才能把真挚感情落实到艺术形象中，表现独特的个人风格。类似东坡所谓的"学"，当代西方美学也触及了，例如贡布里希（1909—2001）指出画家"倾向于看他所画的东西，而不是画他所看见的东西"[2]。所"看"的对象并不相同，后者偏于客体事物，止于形似，前者寓主体于观照，使笔下传情，画中有神。由此可见，心、神、主体有其能动作用，以决定作品的形象和风格。在这里，想象是关键，意大利人文主义先驱佩特拉克（1304—1374）曾作妙喻："心灵所把握的相似不同于外在的相似，这种相似造就诗人，其他相似造就猴子。"艺术家而不善于想象、抒发自我，何异于猴儿？比佩氏再早一千年，希腊文艺批评家费罗斯屈拉塔斯（170—245）讲得更生动："摹仿常常由于

1 《文与可画筼筜谷偃竹记》。
2 《艺术与幻觉》。

惊惧而不知所措，想象却什么都难不倒，它无所惊惧地向自己制定的目标前进。"[1] 想象乃创作主体的生命，有了它，一切对象都可役使，还怕什么? 然而，艺术家奋斗一生，以激情、想象推动创作，其唯一大敌便是各种既成的图式、程式，必须不断地冲垮它。元黄公望《写山水诀》："作画大要去邪、甜、俗、赖。""赖"就是依赖样本，泥古不化。扼杀个性、束缚想象，乃创作之敌，还有什么风格可言! 而法国自然科学家布封《风格论》(1753) 所谓"风格即人"的这个"人"，也正是要去掉"赖"而突出作家自身作为"人"的性格特征。后来黑格尔也指出："凡属理想的艺术，无有不以人物性格作为表现的真正中心。"[2] 罗丹则宣称:"只有'性格'的力量能够创造艺术的美。"[3] 爱默生更指出:"尽管我们走遍世界去寻找美，我们也必须随身带着美……那就是艺术品所放射的人之性格光辉。"[4] 总而言之，以个性特征来表现作品风格，创造艺术美，这是艺术家的毕生之事!

1 《狄阿那的阿波洛尼阿斯传》。

2 《美学》。

3 《艺术论》。

4 《论艺术家》。

《谈艺录》原序

　　我这本小书所选的十篇文章，都是二十七年至三十五年间，流寓蜀中所写，曾发表于一些杂志和日报副刊，大半是关于中国绘画的问题的，因为陆续写成，所以前后的笔调，未必一致，就是见解，也未必统一。关于后一点，希望读者不必视为作者的矛盾，只须当作一个人思想的发展就是了。抗战期间，手边书籍，实在太少，间有一二引用旁人的话，而不能举出书名，这只好留待将来再进行补正。更有些地方，无法多附参考资料，例如关于顾恺之《画云台山记》，近年来很多人研究，傅抱石、鲍正鹄、赵冈诸先生，都发表过考据的文章，手边一时没有，也希望将来都能够附入。又胜利以还，印刷条件，迄未改善，本来有许多插图，都为了制版困难，一概删掉，使读者不免有隔靴搔痒之感，这也是无可如何的。论艺之文，最须写得细致，所以特地译了Vallentin论《最后的晚餐》，作为一个例子，希望与留心斯道者共同参考，固然像这样的文章，西洋委实太多，决不止这一篇啊。

<div style="text-align:right">

伍蠡甫

三十五年六月三十日　重庆

</div>

编后记

伍蠡甫先生视兼中西，学养丰厚，是人文社科领域享有盛名的大师级人物，其一生功业可在蒋孔阳先生所拟挽联中得到总结："中国画论西方文论论贯中西，西蜀谈艺海上授艺艺通古今。"然国内对伍先生学术成就的了解和评价，多集中在其西方理论翻译和美学研究上，他所编选的《西方文论选》，至今都是文艺理论研究的入门教材。但伍先生对中国绘画艺术的研究，却似乎并未在中国美术史研究中留下较多痕迹。

出版领域亦是如此，伍先生的《谈艺录》（1947，商务印书馆）、《中国画论研究》（1983，北京大学出版社）、《伍蠡甫艺术美学文集》（1986，复旦大学出版社）、《名画家论》（1988，东方出版中心）等作品在九十年代后，仿佛也成为一种"陈迹"，缺少相应的重视和重新发现。这其中的原因，一方面固然是因为二十世纪是首开风气的时代，对西学理论的引介翻译、研究阐释是学术研究的重点，八十年代的"美学热"更将学界的目光聚焦于伍先生在美学研究方面的成就。另一方面的原因，可能是由于美学和美术在研究内容和研究方法上的不同分野。伍先生自1949 年后任教于复旦大学外文系，虽兼任上海中国画院画师，但其对于中国绘画的研究，往往被列入美学领域，而非传统美术史论领域。例如伍先生 1983 年出版的《中国画论研究》，即被列入"北京大学文艺美学

丛书"，该套丛书所收书目还包括宗白华《艺境》、佛克马《走向后现代主义》、艾布拉姆斯《镜与灯：浪漫主义文论及批评传统》等美学、文学等领域的经典著作。1988 年出版的《名画家论》则被收录于"中国学术丛书"，并列者有熊十力《佛家名相通释》、吕思勉《先秦学术概论》、柳诒徵《中国文化史》等。可见，在公共的学术谱系上，伍先生的中国画研究也是被纳入美学，或者更广阔的文史哲领域中的。

美学虽然广泛地与文学、艺术、哲学、心理学等学科产生联系，但在研究上更注重概念阐释和理论分析，而传统的美术研究对中国画的研究大都还是聚焦于笔墨技法、风格因袭、辨伪鉴定等内容上，二者各有侧重。伍先生的中国画研究之所以独树一帜，正是因为他站在美学和美术两条路径的交叉路口，既有自己的笔墨绘画实践及对古代原作观摩经验，又有理论基础及中西比较视野，二者相辅相成，遂能言之有物，且言之有味。

按蒋孔阳先生的总结，伍先生的中国画论研究主要有四个特点：其一，能在历史的过程中来探讨中国画论的起源、演变和发展，"对中国画论的历史发展过程，作出清晰的交代和介绍"，对中国画论中的一些基本范畴和概念，"理清来龙去脉：起于何时，盛于何时，后来又有什么演变"。其二，伍先生学兼中西，对中西画论皆作过精湛的研究，"有利于中西对比，在对比的当中更显出中国画论自成体系的独特特点和卓越的成就"。其三，伍先生从实事求是的角度出发，敢于对历史人物和社会成见下结论、作判断，提出自己的独到看法。他对董其昌、赵孟頫等"出身有问题"的艺术家及过去有意被忽略的"偶然""纵恣"等画论概念，都能"发旁人之所未发，言旁人之所不敢言"，进行客观而中肯的评价。其四，伍先生有观赏故宫名画的经历和作画的日常实践，前者予他品评鉴赏的眼界，后者尤能使他在分析阐释传统画论中的概念时，戒去空洞和虚浮，"对画的甘苦，能有亲切的实际的体会"。

就伍先生对中国画的具体研究内容而言，他写在 1986 年版《伍蠡甫艺术美学文集》中的"几点说明"或可直接引介于此："作者四十多年来写过一些关于绘画艺术和绘画美学的文章……内容可大致分为：绘画

艺术的本质与艺术想象；艺术想象的途径与表现——表现媒介与艺术形式美；绘画美学中自然、艺术或物、我关系与艺术形式美；上述诸方面如何体现在绘画专科、绘画理论发展、代表性画家及其艺术与风格中。中国的绘画与绘画美学占了全书较大比重，其次是西方绘画及其美学。此外，环绕艺术想象与艺术形式美等问题，试作中西双方的比较。"进一步地，伍先生将以上内容编入大致六个课题——艺术形式美与艺术抽象、艺术想象与艺术形式、中国绘画的自然美与艺术美、中国绘画史的人与艺术、中国绘画美学史的几个新发展、中西绘画比较。因此，伍先生的中国画研究，虽不能称为完善的理论体系，但所涉之广、所论之深以及所思之前沿，都为中国绘画史和中国绘画美学的研究提供了新的视角和思路。在如何以美学视野观照中国绘画史的研究，如何从具体的艺术作品及艺术文献抽象出关涉艺术原理的诸问题等方面，伍先生都为我们提供了方法论。

有鉴于此，我们策划出版了"伍蠡甫中国画研究文集"系列丛书，共分三册，旨在全面反映伍先生在中国传统绘画艺术研究上的成果。

第一册《历代名画家论》以1988年出版的《名画家论》为底本，收录作者八十年代所写的七篇中国画家论，从董源始，自王翚、吴历终，探讨重点在于山水画的发展，亦可算是一部由宋到清的文人画研究"小史"。这其中，既有对画家生平的翔实考察描述，亦有对作品"细读"式的鉴赏分析，更重要的是，伍先生能对画家之艺术风格、画学思想考其源流，明其本义。在《名画家论》的序言中，伍先生曾阐明自己立论的几个基础，首先就是要以有关文献和作品影本作为评价基础，"结合文献的主要论点和作品影本的艺术特征，进行分析，予以评价"；其次便是着重从艺术的基本问题入手，如"画家对自然的审美活动、创作中的物我关系、作品中意境的创立、想象或形象思维的运用、形式与感情的契合或笔墨与抒情的不可分割等"。对以上学术原则的坚持，使伍先生的画家研究别开生面，不同于传统的"通史式的或断代式的画家传"。

第二册《中国画论研究》，其编次主要以1983版《中国画论研究》为基础，结合1986版《伍蠡甫艺术美学文集》进行了补充调整。第一，

对 1983 版《中国画论研究》中所涉及的关于画家论的文章,如《董其昌》《〈苦瓜和尚画语录〉札记》,因与本丛书第一册《历代名画家论》个别篇目有重合,遂不再录入。第二,在 1986 版《伍蠡甫艺术美学文集》中,伍先生对 1983 版《中国画论研究》中的多篇文章作了修订、更名,本次出版时核对了不同版本的差异,对于调整不大的文章,选用更晚近的版本,如《中国画论研究》(1983)中《再论艺术形式美》一文,在《伍蠡甫艺术美学文集》(1986)中作了少许修订,更名为《略论西方艺术和中国艺术的形式美》,本册所录则以后者为底本。第三,1986 版《伍蠡甫艺术美学文集》中有多篇文章是对 1983 版《中国画论研究》内容的延伸和补充,如:《伍蠡甫艺术美学文集》中,《南朝画论和〈文心雕龙〉》《五代北宋间审美范畴》《宋元以来文人画的审美范畴和艺术风格》三篇文章皆被纳入"中国绘画美学史的几个新发展"的课题。其中,《宋元以来文人画的审美范畴和艺术风格》便修改自 1983 版《中国画论研究》中《文人画艺术风格初探》一文,而后两文则是对同一课题的延伸探讨。对于这类文章,为保证所思考问题的完整性,凡关涉中国画内容的,本次出版一并收入此册。

第三册《中国绘画研究》主要收录三部分内容。第一部分为伍先生 1938 年《谈艺录》中关于中国绘画研究的内容,我们从中可以看到伍先生艺术美学思想的一些早期发端,如他对中国绘画基本原理、基本形式的思考;第二部分为一些随笔散文,虽篇幅不大,但其中闪烁着珍贵的思想光点,发人深省。第三部分则是伍先生 1986 年后零散发表、尚未结集的几篇文章。这些文章较为集中地反映了伍先生晚年在中西比较绘画研究上的成果,颇有先见,如他在八十年代以沃尔夫林、苏珊·朗格等人的观点来对中西艺术之基本问题作出重要阐释,其思想之洞见和眼光之敏锐,直到现在都还极具启发性。

希望本丛书的出版,不仅能再发现、再认识伍先生的中国绘画研究,亦能以此为契机,重新梳理我国现阶段中国艺术史的学术史脉络,为重新确立中国艺术研究、中国画论研究的重要节点提供新的参考。

需要说明的是,因伍先生的写作思考从二十世纪三十年代延续至

八十年代，经历了漫长复杂的历史时期，有些文章发表较早，有些文章则经过多次修订和重写，而相关的参考资料在历史动乱中有所散失——"一部分引文的原书名称和章节、页码、出版年份等，无法查补，暂付阙如"，语体风格及体例规范亦与现行标准有所出入。出于保持作品原貌的考虑，本次出版中，除核对修订文中引用的原典资料，对其他内容均未作大的调整，望读者在阅读过程中略加留意。此外，受当时研究条件的限制，伍先生在研究时所参考的图像资料，多凭借自己的记忆印象和当时刊布的影印图像，后集结出版时也以文字为主，鲜少配图。为充实文章内容，提升读者的阅读体验，本丛书特为文章内容插图若干，望能为伍先生的著作之重辉略添光彩。

是书三编，虽尽力呈现出更好的出版面貌，但限于编者精力、能力之不逮，书中定然仍存缺漏，敬希读者批评指正。

浙江人民美术出版社

二〇二三年夏